HISTOIRE

ET PHILOSOPHIE

DES

ARTS DU DESSIN

PAR M. P.-A. MAZURE

PROFESSEUR DE PHILOSOPHIE, MEMBRE DE LA SOCIÉTÉ DES ANTIQUAIRES
DE L'OUEST ET DE CELLE DE NORMANDIE

PARIS

LIBRAIRIE CLASSIQUE ET D'ÉDUCATION

Vᵉ MAIRE-NYON

A. PIGOREAU, SUCCESSEUR

13, QUAI DE CONTI, 13.

(Entre la Monnaie et l'Institut)

PHILOSOPHIE
DES
ARTS DU DESSIN.

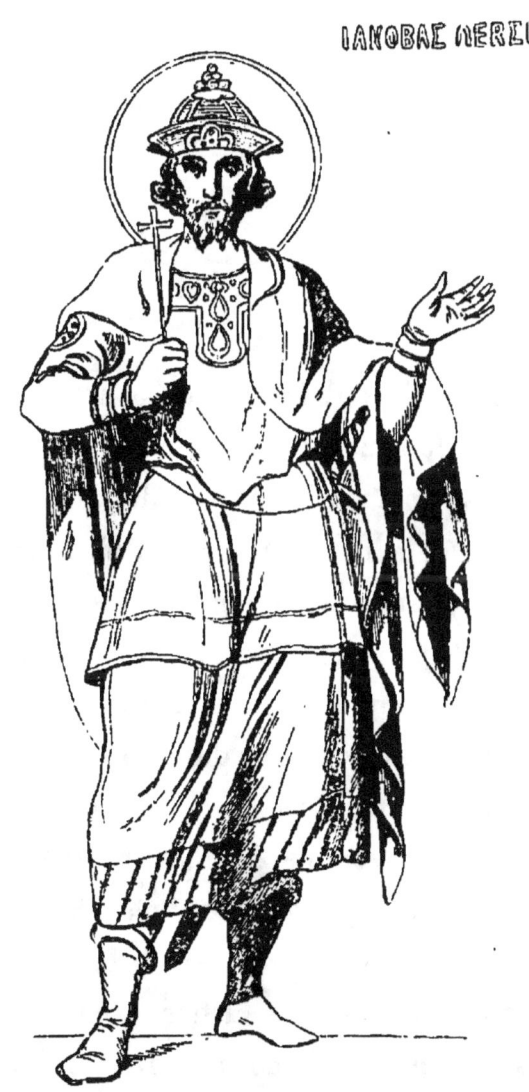

FAC-SIMILE
D'UNE PEINTURE BYZANTINE DU MONT ATHOS

AVERTISSEMENT.

Après avoir publié un traité de philosophie, dans lequel j'ai fait mes efforts pour établir un système général de doctrines sur l'ensemble des questions qui intéressent le plus la nature humaine; plus tard, après avoir entrepris, dans un ouvrage sur l'influence du spiritualisme à l'égard des doctrines de progrès social, de ramener beaucoup de théories excentriques, répandues de nos jours, au point de vue d'une philosophie de l'histoire, prudente quoique élevée, j'ai cru que je donnerais quelque suite à l'ensemble de mes travaux, en mettant au jour cet essai de philosophie appliquée à l'art.

Il ne faut point se tromper sur le but de cet ouvrage; ce n'est point ici une histoire, c'est une philosophie de l'art. Beaucoup de bons esprits, nous ne l'ignorons pas, résistent à ce genre d'aperçus; de telles synthèses, disent-ils, en soumettant à leur autorité une partie des faits, en laissent toujours échapper quelques-uns qu'il faudrait briser pour les faire entrer dans le moule d'une théorie. Une plume exercée, critiquant, avec d'indul-

gentes restrictions, dans le Journal de l'instruction publique, un fragment de cet ouvrage qui venait d'être inséré dans un recueil, reprochait à ces théories de manquer de consistance et de réalité. Cependant, ou il faut renoncer à toute philosophie, ou il faut bien l'appliquer aux choses spéciales pour qu'elle les éclaire de sa lumière, les fertilise, leur donne un sens, les rallie en faisceau par l'effet même de ses généralités.

Et après tout, est-il nécessaire de démontrer l'existence de cette branche des sciences humaines que l'on peut appeler la philosophie de l'histoire? Parce qu'un grand nombre de systèmes ont été établis et tour à tour renversés depuis une vingtaine d'années sur la philosophie de l'histoire, est-ce à dire qu'en elle il n'y a rien de vrai; qu'il ne saurait y avoir de théorie historique *à priori*; qu'il n'y a point une loi générale et providentielle du progrès des sociétés? Bossuet était-il absurde de le croire, et d'avoir subordonné à une IDÉE son admirable tableau de l'histoire universelle?

Il ne faudrait pas être esclave de l'analyse au point de croire que, dans l'ordre humain, pas plus que dans l'ordre matériel, il suffise d'observer les faits qui passent, et de les décrire dans un tranquille loisir, comme le patient botaniste ensevelit ses graminées dans un herbier, content d'avoir analysé et laborieusement recueilli les fleurs qui parfument nos vallons. Partez de l'analyse comme d'un marchepied pour vous élever à la synthèse;

c'est par ce procédé seulement que l'on entre dans la science. Ayez peu de foi dans les connaissances dépourvues de généralisation, connaissances de premier degré, que la vraie science répudie, comme l'enseignait Platon. Ou bien, si vous le voulez, faites disparaître la notion d'une loi qui préside à l'un et à l'autre des deux ordres physique et moral : puis, riche que vous pourrez être de vos abondantes moissons historiques, quand vous aurez recueilli tout ce qui concerne les batailles gagnées, les empires conquis; quand vous aurez accumulé dans vos recueils archéologiques toutes les médailles, frustes res souvenirs du temps passé, vous aurez une volumineuse et curieuse collection peut-être ; mais quant à la science supérieure qui est l'intelligence de l'histoire, quant à ce qui fait sa vertu et sa vie, vous qui niez la réalité de la philosophie appliquée aux choses de l'histoire, vous ne serez pas plus avancé qu'au premier jour. Vous serez comme celui qui recueille curieusement de beaux coquillages sur le bord de l'Océan ; qui les assortit en splendides collections, dont il connaît les noms et les espèces; et qui, avec cela, s'imaginerait connaître la science, lorsqu'il ignore la cause des successives alluvions qui ont apporté ces débris primitifs sur le rivage des mers.

Et pour ce qui concerne l'ouvrage que je publie aujourd'hui, sur la philosophie des arts du dessin, il pourra se faire remarquer par le caractère qui préside à mes précédentes publications : j'ai tâché de déterminer

les bornes spiritualistes où doit s'arrêter la pensée, et d'appliquer au principe et à l'histoire des beaux-arts les principes mêmes de cette philosophie venue jusqu'à nous à travers les siècles, depuis le disciple de Socrate. Celle-là ne met point sa gloire dans l'étrangeté des spéculations ; elle sait ramener son essor au point de vue de l'orthodoxie, sans pour cela lui permettre de s'enfermer de nouveau dans une origine exclusive, de méconnaître l'indépendance et la diversité du beau par rapport à ses diverses applications, et enfin de se perdre dans les formules obscures d'un idéalisme ou d'un mysticisme exalté.

Ce livre, il faut l'avouer, contient plus de philosophie que de documents sur l'art. Je n'ai point voyagé ; je n'ai point visité la brillante Italie pour explorer les trésors de ses musées ou de ses monastères, à Naples, à Rome, à Florence ; je n'ai point parcouru la pittoresque Espagne, ses vieilles cités, ses grandes cathédrales, ou bien, à travers les merveilles mauresques de l'Andalousie, poursuivi avec amour les Murillos et les Ribeiras ; je n'ai point, dans l'idéaliste et nébuleuse Allemagne, cherché la trace de l'art germanique depuis son vieil Albert jusqu'aux tentatives qui s'opèrent, dit-on, en ce moment dans l'école de Munich. Londres et ses plus célèbres artistes, Hogard, Flaxman, John Martin, ne sont pas connus de moi autrement que par leur renommée, ou par quelques gravures répandues dans les collections.

De l'art oriental, je n'ai vu de mes yeux que l'obélisque de Sésostris; enfin, durant toute une vie passée dans des provinces de l'Ouest, je n'ai vu ni le nord ni le midi de la France; et, des trésors que recèle la capitale, je n'ai reçu que des communications rares, incomplètes et furtives.

Comment ai-je donc pu écrire un volume sur l'art? comment, dans l'ombre d'une vie, la plus obscure que ce puisse être, à laquelle n'ont manqué ni les travaux, ni les troubles, ni les inimitiés, mais à qui ont manqué les œuvres du beau, les entretiens, l'exercice du goût, comment ai-je pu fréquenter avec quelque persévérance la sphère lumineuse et pacifique de l'art? D'abord je ferai observer que la plupart des exemples cités ont été choisis parmi les riches et assez nombreux monuments archéologiques de la vieille province que nous habitons; puis je répondrai en disant : J'ai peu vu, assez lu, beaucoup réfléchi. Dans ce livre, tout philosophique, je me tiens aux généralités les plus hautes; et enfin, dans l'ensemble de mes publications, il sert comme d'une transition à des travaux plus austères, plus conformes à ma vie retirée, et à un âge où déjà pâlissent les choses d'imagination.

Peut-être cet ouvrage, tel qu'il est, sera-t-il agréable à ceux qui vivent, eux aussi, loin du centre où se passe le mouvement des arts et de la société; qui n'ont que la lecture et la méditation pour alimenter cette flamme

sacrée qu'ils possèdent au fond d'eux-mêmes. Par son introduction surtout, laquelle contient en fait d'esthétique quelques développements qui manquent à ceux que j'ai conservés dans la 2ᵉ édition de mon traité général, il s'adresse assez particulièrement aux classes de rhétorique et de philosophie ainsi qu'aux études supérieures des facultés. Dans ma longue carrière d'enseignement, j'avais toujours coutume d'insister sur les questions d'esthétique ; je les croyais pour le moins aussi intéressantes que les discussions sur la philosophie corpusculaire ou sur les catégories de Kant, sans toutefois préjudicier à l'intérêt de ces questions métaphysiques comme tenant une si grande part dans l'histoire de l'esprit humain. Il serait à désirer que les jeunes gens sortissent du collége avec des avenues littéraires et artistiques ouvertes devant leurs yeux. Le goût des recherches intellectuelles qu'ils auraient acquis par là, exercerait une heureuse influence sur leur vie entière, alors même que cette vie pour eux aurait à se passer parmi des occupations toutes positives, en soi peu littéraires, dans le pays même qui aurait été leur berceau (1).

(1) Les Sociétés d'antiquaires dans les provinces font les plus louables efforts pour entretenir le goût des choses d'art, ou pour suppléer, par la recherche et l'étude des monuments qui sont sous les yeux, à l'insuffisance de ces mêmes monuments, quant à leur nombre et à leur variété.

CHAPITRE PREMIER.

DU PRINCIPE DE LA BEAUTÉ DANS LES ARTS.

Socrate. Enseignez-moi, je vous prie, ô étranger d'Élide, ce que c'est que le beau, et tâchez de me répondre avec la plus grande précision. Toutes les belles choses ne sont-elles pas belles par le beau, et ce beau n'est-il pas quelque chose de réel? Hippias. Oui certainement, Socrate. Socrate. Dites-moi donc ce que c'est que le beau..... Hippias. Ce beau que vous demandez n'est autre chose que l'or; car nous savons tous que partout où l'or

est employé comme ornement, ce qui paraissait laid auparavant, semble beau. SOCRATE. Fort bien, mon cher; mais dites-moi, pensez-vous que Phidias fût un mauvais ouvrier? HIPPIAS. Non sans doute. SOCRATE. Quoi donc, Phidias, à votre avis, n'avait-il aucune idée de ce beau dont vous parlez? HIPPIAS. Pourquoi donc, Socrate? SOCRATE. C'est parce qu'il n'a point fait d'or les yeux de Minerve, ni son visage, ni ses pieds, ni ses mains, mais bien d'ivoire. Il est évident qu'il n'a fait cette faute que par ignorance, parce qu'il ne savait pas que le propre de l'or est d'embellir toutes les choses dans lesquelles il se trouve. HIPPIAS. Mais, Socrate, Phidias a bien fait, car l'ivoire est beau aussi, je pense..... SOCRATE. Pourquoi donc Phidias n'a-t-il pas fait de même le milieu des yeux en ivoire, mais avec un morceau de marbre d'une autre couleur que l'ivoire, et du reste pareil à l'ivoire? un beau marbre est donc aussi une belle chose?...

(PLATON, *le premier Hippias, ou du beau.*)

En vain le pauvre sophiste redouble ses efforts pour résister à la dialectique de Socrate;

en vain, fidèle à son point de départ, qui est la convenance et l'utilité, il est conduit à changer constamment sa définition de la beauté : il est aisé à son puissant interlocuteur de réduire à l'absurde toutes ses définitions. Préoccupé du principe fondamental de sa triste philosophie, Hippias n'a point compris le but des interrogations du sage. Socrate ne lui demandait pas ce qui est beau, mais ce que c'est que le beau, cette lumière idéale, éternelle, qui n'est aucune des choses qui la reflètent ici-bas, et que le sophiste confondait tour à tour avec chacune de ces matérielles réalités.

Quand Phidias recueillait autour de lui dans son atelier les précieux matériaux avec lesquels il entreprenait de créer la divinité du Parthénon, aucun de ces matériaux périssables ne présentait au sculpteur l'idéal de la beauté qu'il allait réaliser. Minerve était dans son esprit, elle n'avait plus qu'à en jaillir toute armée, au feu de la composition de ce génie; voilà pourquoi Phidias était un sublime artiste, c'était précisément là ce qui faisait sa vertu. Et pouvait-il confondre les instruments ma-

tériels avec l'œuvre intérieure qui allait sortir de lui, pour se fixer, sensible et vivante, dans une production plastique, avec le marbre, l'ivoire et l'or?

C'était un spiritualiste; il avait la conception de l'ESPRIT supérieur à la MATIÈRE; il savait, et c'est ce que la théorie platonicienne place dans tout son jour, que le beau n'a de vérité qu'autant qu'il est la règle invisible de l'art, l'immuable reproduction de ce qui ne passe pas, la lumière, la splendeur même de la vérité.

Si donc vous me demandez ce que c'est qu'une théorie spiritualiste dans son application à l'art et au progrès des arts, il me semble que je viens de vous le dire : c'est de savoir qu'il y a un esprit vivant qui fait la beauté des productions de l'art, et qui existe indépendamment des matériaux employés par cet art. Bien que l'expérience, la raison, le temps, aient consacré des principes généraux qui règlent la pratique du beau dans les arts d'imitation, cependant il y a dans la conception de la beauté, qui est comme l'air, comme le ciel

dans lequel l'art respire, il y a une telle indépendance de toute forme réalisée, il y a une liberté si flottante, que cette beauté se fait encore quelquefois sentir, alors même que les monuments ne remplissent pas ses conditions extérieures. La beauté se décèle même sous les formes les plus imparfaites, tant il est vrai que la beauté réside dans une sphère supérieure aux beautés contingentes qu'elle doit représenter.

Il y a donc un principe du beau qu'il ne faut pas confondre avec les formes matérielles sous lesquelles il se produit; un principe qui proclame la présence du beau, non-seulement dans les productions achevées du ciseau grec ou du pinceau de Raphaël, mais encore dans les masses impérieuses de l'architecture égyptienne, ou dans les touchantes représentations de l'art chrétien. Ce principe de la beauté dans les arts, la loi de leur développement, la source de l'impression qu'ils nous causent, c'est ce que nous entreprenons de déterminer dans cette introduction (1).

(1) Voir dans le *Cours de Philosophie* par le même auteur

Et d'abord, les objets qui nous semblent beaux ne recèlent point en eux-mêmes cette beauté ; elle leur est communiquée sans leur appartenir en propre. La beauté que nous nous accoutumons à placer à la surface des objets n'est qu'apparente, n'est qu'un reflet de la beauté réelle, intérieure et cachée, qui reluit à nos yeux dans l'univers. Ainsi, l'objet que nous appelons beau n'est point la beauté, mais le signe, mais le symbole de la pensée qu'il représente, le SYMBOLISME... retenons ce mot, il est le mot fondamental de toute cette théorie ; c'est pourquoi, avant d'appliquer une théorie comme principe universel à toutes les sources de l'imagination, il convient de déterminer le mot qui la résume, et de préciser sa pensée sous les termes les plus clairs.

Établir que tout est symbole dans les objets du beau, c'est dire que la beauté n'existe dans

t. I, un chapitre sur les principes généraux de l'esthétique. Le fond de la présente introduction formait un autre chapitre sur cette matière, dans la première édition du Cours dont nous parlons. Il a été retranché de la 2ᵉ édition, parce qu'il occupait une place réclamée par d'autres objets.

les objets qu'autant qu'elle est représentative d'une pensée et signe d'une conception ; que ce qui est beau dans cette surface extérieure, visible et mobile de la beauté, c'est le fond, l'intérieur, qui n'est pas vu, mais qui subsiste sous l'enveloppe des choses appelées belles ; en un mot, c'est dire que ce qui est beau, c'est l'idée, rien que l'idée.

Le symbole est le point de réunion de la forme et de l'idée ; là où il n'y a pas la forme, là où il n'y a pas l'idée, le symbole, et par suite la beauté, ne saurait exister ; il résulte de leur confluent, il est lui-même leur confluent. C'est au reste l'expression employée par les anciens. Ils disaient : συμϐολη των ποταμων, et l'étymologie de ce mot est parfaitement claire, c'est le confluent de deux fleuves. De même la forme et l'idée, la matière et l'esprit s'unissent, c'est un confluent, c'est un symbole, et la beauté se montre aux regards.

Sans doute, vous ne pouvez pas tirer le rideau de la nature matérielle, découvrir et manifester l'idée intime de chaque chose, arracher à chacun de ces objets qui nous char-

ment le mot de sa beauté mystérieuse. Néanmoins assez de clartés éparses dans les choses du monde sont accordées à notre intelligence, pour que nous puissions en conclure par induction la généralité de ce principe : que le symbole est la raison première, la source de la beauté.

I.

Jetez un coup d'œil pénétrant sur cette nature si brillante, si féconde ; voyez cette scène immense, cette circonférence indéfinie d'étoiles et d'univers, et dites si l'idée de la beauté dans cet ensemble est pour vous autre chose que la grande idée religieuse de la puissance et de la sagesse du Créateur. Que signifie pour nous la vue du ciel azuré se déroulant dans une nuit pure, de l'océan sans bornes, des flots sillonnés par les astres paisibles de la nuit ? Nul effet ne se produit sans cause ; et si à l'aspect des grands spectacles de la nature, des transports nous saisissent, ce ne peut être qu'à la suite d'une idée que nous attachons à la beauté qui

nous frappe. Quand l'infini est sur nos têtes dans les cieux, et l'illimité autour de nous dans l'océan, il y a là une voix qui nous parle et nous révèle des pensées ; l'âme s'agrandit avec la nature, dont les limites reculent ; il semble que je ne sais quoi d'inconnu se communiquant à elle lui annonce l'existence de celui qui a peuplé l'infini, dressé comme un pavillon passager la vaste étendue du ciel, et, suivant l'expression du poète Young, suspendu l'univers à son trône comme un riche diamant.

Dites encore si ceux qui étudient et contemplent la nature ne sont pas toujours frappés du merveilleux rapport qui existe entre les effets et les causes, entre les faits et les lois, entre les moyens et les buts providentiels ; et non pas seulement dans les grandes masses de la création, dans l'ordre des règnes, ou dans l'harmonie des cieux, mais encore dans le détail le plus individuel de l'existence terrestre. C'est pourquoi, dans l'origine des peuples, toute communication de la pensée s'opérait sous la forme du symbole. En Orient, et surtout chez les Egyptiens qui, rapprochés du berceau du

monde, avaient recueilli l'écho des traditions antiques et conservé le secret de l'interprétation de l'univers, le langage et l'écriture, ces deux représentations de la pensée, étaient hiéroglyphiques ou symboliques. C'est qu'en effet, pour ces premiers peuples, le monde entier était comme un alphabet sacré, dont chaque objet de la nature reproduisait une lettre fidèle, signe sensible de la pensée qui est primitive et préexistante à cette nature énigmatique qui tombe sous nos regards. Point de doctrines, même les plus abstraites, point de théories morales et religieuses que la sagesse des Egyptiens n'ait gravées en symboles sur leurs monuments impérissables. En prenant les objets visibles comme signe artificiel des pensées qu'ils voulaient exprimer, les anciens peuples de l'Orient semblaient reconnaître qu'en effet chaque objet était bien un signe naturel de la pensée, un signe dont il appartenait à l'art de chercher et de découvrir l'explication.

Que disent toutes les langues? La mer est furieuse, le ciel menace, les campagnes sourient, les ruisseaux murmurent; et partout

vous trouvez la nature avec l'homme, se servant l'un à l'autre de signe, d'expression, de symbole.

Reconnaissons-le donc, le monde entier est une scène hiéroglyphique. Heureux sont ceux qui possèdent plus que les autres le don d'interpréter le livre divin; alors la beauté, cette céleste manifestation, leur apparaîtra dans toute sa dignité originelle. Loin de s'arrêter à l'enveloppe variable, ils chercheront plus haut la raison immuable de ce qu'ils admirent. Ils la verront cette beauté dans la verdure émaillée des fleurs, dans le mumure des eaux fugitives, dans les beaux horizons qui réfléchissent les feux du ciel; mais, bien vite, soulevant tous ces voiles, ils la contempleront dans les idées symboliques que révèlent tous ces objets. Pour eux la nature humaine, cet abrégé des merveilles de Dieu, sera belle surtout comme leur présentant le fidèle miroir de la divinité qui fit l'homme à son image. L'homme sera beau dans sa force et sa dignité; la femme dans sa pureté et sa grâce; l'enfant dans sa faiblesse même, dans son avenir moral; le vieillard

dans la dignité de ses cheveux blancs, dans ses souvenirs de vie et de vertu; en un mot, de toute cette contingence visible et fugitive, il sera aisé de dégager l'invisible pour le fixer et en faire un objet d'émotion vive, ou du moins d'admiration permanente.

Et l'homme lui-même, par son corps, enveloppe passagère du principe de la pensée, n'est-il pas aussi le miroir le plus immédiat des manifestations de cette pensée? Qui n'a pas reconnu que l'âme se fait jour et rayonne sur la physionomie? Le système de Lavater, outré peut-être dans son développement, est d'une observation journalière. Que de choses les intelligences se révèlent sans parole! que d'avenir la mère lit sur les traits de son fils! que de sentiments mystérieux deux amants découvrent sur leurs traits! et c'est peut-être là, comme on l'a observé ingénieusement, tout le secret de leur amour. Ici-bas, nous autres mortels d'un jour, à qui pourtant est assignée une destination sublime, nous sommes tous comme étendus dans la caverne dont parle Platon; nous tournons le dos à la lumière, et de quel-

que côté que nous dirigions nos regards, nous ne voyons que son reflet et les divers accidents qui se dessinent sur la muraille. Ainsi, nous prenons pour la beauté réelle ce qui n'est que l'apparence et le signe de la beauté.

Cette théorie n'est ni nouvelle, ni téméraire ; la sage philosophie écossaise l'a elle-même recueillie et proclamée. « C'est, selon moi, dit le docteur Reid, dans les perfections intellectuelles et morales que réside primitivement toute beauté ; celle qui est répandue sur la surface du monde visible n'en est qu'une émanation. » Et ailleurs : « La beauté intérieure, tout invisible qu'elle est, se fait jour et vient illuminer de sa vertu les objets sensibles qu'elle représente. »

De même que le symbolisme est la vraie raison du beau, dans la nature, nous devons aussi trouver l'application de ce même principe aux divers arts qui sont l'expression immédiate de la pensée humaine et de la nature matérielle. Qu'il nous soit donc permis de passer ici les beaux-arts dans une revue rapide et générale, afin de montrer comment chacun d'eux se ra-

mène au symbolisme, comme à sa raison dernière, et au seul moyen d'interpréter l'impression qu'il produit sur nous.

On a coutume de diviser les arts en mécaniques et libéraux ou beaux-arts. Les premiers, à les envisager sous leur plus haut point de vue, ne doivent point être dédaignés par le philosophe. Ils sont l'instrument qui fonde, maintient et perpétue la société, en pourvoyant à son existence matérielle; et, en ce sens, ils ont la priorité d'origine sur les arts libéraux. L'Écriture sainte mentionne leurs premiers inventeurs comme des hommes providentiels, apparaissant au berceau des nations pour marquer le point de départ de l'intelligence humaine. L'existence de ces arts dans le monde proclame la lutte et la perpétuelle victoire de la force vive sur la force inerte et matérielle; ils accomplissent la loi promulguée par Dieu, qui a donné la nature à l'homme, mais à cette condition qu'il la domptera à la sueur de son front, qu'il la rendra docile et productive en l'asservissant.

Eh bien! même pour ce qui regarde les arts

purement mécaniques, il ne serait pas difficile d'établir que s'ils participent en quelque chose à la beauté, c'est précisément parce qu'elles éveillent dans l'esprit des idées morales analogues à celle que je viens d'exprimer. De plus, chaque objet d'art mécanique est évidemment le *signe* de la chose utile à laquelle il correspond; et même sa perfection intrinsèque sera d'autant plus réelle que l'ouvrier aura mieux compris dans toute son étendue l'idée qu'il a voulu réaliser, et mieux satisfait à toutes les conditions d'utilité qui doivent en résulter. En un mot, il y a là une idée que l'art matériel doit exprimer, s'il veut atteindre son but, qui est la convenance à défaut de la beauté.

Ce que je viens de dire est pour montrer que le symbole ou le signe peut être regardé comme le mot de l'énigme, la signification dernière de tout art comme de toute nature; mais c'est en considérant les beaux-arts, que la théorie que j'expose devient incontestable, et se déploie dans son vrai jour.

Comparés avec les arts purement matériels, les arts de l'esprit sont, par leur destination,

d'un ordre vraiment supérieur. Faits pour embellir la vie mortelle, ils ne sont point pour elle un luxe stérile, car ils forment le lien perpétuel de la société, correspondent aux besoins moraux de l'humanité, et sont le plus puissant véhicule de la civilisation des peuples. Ces arts diffèrent essentiellement des premiers, parce qu'ils constituent l'art proprement dit, qui n'a rien à démêler avec l'utile, qui est l'imitation même de la nature, et qui n'a droit à ce titre d'art que lorsqu'il a fait descendre dans ses matériaux périssables un rayon de l'éternelle beauté.

Quel droit, en effet, cette toile parsemée de couleurs, cette masse de pierres qui s'élève en constructions symétriques, ces paroles harmonieuses artistement enchaînées, ont-elles de me plaire, si elles ne me parlent pas, si, dans cette matière, l'artiste n'a pas placé une voix qui, avec la parole ou sans la parole, me réalise et m'exprime des IDÉES?

Voyez d'abord la musique, langue vague et mystérieuse, qui correspond à tous les sentiments de l'âme, et qu'on pourrait appeler la

parole de la sensibilité, comme le langage est celle de la raison. Il y a longtemps qu'il est question de l'harmonie universelle produite par les mille voix de la nature; on ne peut le nier, il existe un merveilleux concert dans le chant des oiseaux, le murmure des ruisseaux, le mugissement des fleuves, le roulement du tonnerre et le tumulte de l'ouragan. C'est évidemment de tant de sons divers, épars dans la nature, qu'est née la musique instrumentale, et que l'on a pensé à donner à la symphonie tout le développement dont elle était susceptible.

Mais non-seulement la musique est le symbole ou la représentation de la nature physique, elle a encore un point de vue plus élevé. Ce qui fait sa dignité comme art, ce sont les affinités qu'elle révèle avec notre nature morale. Elle retrace le fond de l'âme avec les sentiments qui nous charment et nous troublent; avec les passions et leurs mouvements impétueux, leurs douloureux épuisements, leurs retours soudains. La haute partie de notre âme, la partie rationnelle, peut encore

se mirer dans cet art, bien qu'à un moindre degré que dans les autres ; et l'on peut demander à Mozart, à Haydn, à Pergolèse, le secret de ces profondes inspirations religieuses qu'ils ont trouvées dans la magie de leur clavecin. Et si la voix humaine est le plus beau de tous les instruments, c'est qu'elle en est le plus expressif, le seul véritablement expressif, parce qu'elle communique immédiatement d'âme à âme les sentiments et les pensées ; de sorte que s'il est permis d'écouter froidement un concerto savamment composé, et de dire comme Fontenelle : Sonate, que me veux-tu ? il n'est personne, pour peu qu'il soit organisé de manière à sentir l'art, qui demeure glacé aux accents d'une voix pure, soutenue par la symphonie intelligente, et traduisant dans le ravissant langage des modulations les nuances fugitives de la passion qui traverse incessamment le cœur, et que la mobilité de l'art musical peut seule reproduire et fixer.

Si nous passons aux arts plastiques, à la peinture et à la sculpture, le principe que nous établissons nous semblera encore plus clair.

Ces deux arts, dans leur nature réelle, sont évidemment une écriture hiéroglyphique peinte ou sculptée, et par conséquent leur origine symbolique ne saurait être contestée. Et l'hiéroglyphe lui-même qu'est-il dans son objet primitif et dans son sens étymologique, qu'une sculpture sacrée, qu'une expression voilée de la pensée, que le point de départ de tout art plastique procédant par les formes et par les couleurs? Il faut donc, pour qu'il y ait beauté dans un tableau par exemple, qu'il soit une représentation réelle et vivante de l'idée qui, dans l'intelligence de l'artiste, a dû préexister à son œuvre.

Je dis une représentation réelle et vivante; car toujours l'artiste illuminé de génie fait apparaître l'invisible dans le miroir du visible, dégage la moralité, la répand sur la matière inanimée, et saisissant la pensée, la transforme en esprit de vie qui est l'âme, le *mens divinior* de son ouvrage. Alors la beauté est véritablement présente dans le tableau, parce que la beauté est là où est le mouvement, là où est la vie. Voilà pourquoi le portrait le

plus admiré est celui qui a le plus d'expression, celui dans lequel l'âme se déploie d'une manière plus sensible, plus réelle, plus intense. Le plus beau paysage est celui où la verdure, l'eau, l'air, sont le plus empreints de leur éclat, de leur couleur naturelle; où l'on voit des jours, des lointains, des fuites le long du fleuve et dans les contours harmonieux des montagnes; de sorte que l'esprit, puisant des chaînes d'idées dans ces riches successions d'aspects, conçoit bien plus et bien plus loin qu'il ne voit. Un tableau historique sera beau, s'il vous fait l'illusion d'un drame accompli, si l'artiste a parfaitement observé la localité du costume et des formes, si la scène est vive et les personnages à la fois originaux et vrais.

La sculpture peut être regardée comme le type immédiat du symbole et de l'art lui-même. Voyez en effet comme sous le contact magique du ciseau grec s'attendrit et palpite le beau marbre de Paros; comme la pensée reluit vivante et idéale sous cette forme morte et matérielle. A travers ces yeux vides où le ciseau n'a sculpté ni la prunelle, ni le rayon qui en

jaillit, il y a pourtant un regard, souvent même un regard divin, comme dans les Bacchus et les Apollons antiques. Dans ces poses calmes, pures, suaves, dans cette expression du visage et du sourire immobile, dans toute cette beauté plastique, ne voyez-vous pas des types qui vous révèlent des idées de grandeur, de puissance et d'immortalité? C'est dans la statuaire antique surtout que la contemplation du beau a quelque chose qui nous enlève à nous-mêmes, en nous faisant sentir combien nous sommes loin de la perfection à laquelle nous aspirons ; ce qui a fait dire à un homme très-distingué que nos derniers temps ont perdu, qu'il est impossible à celui qui a le sens de l'art de ne pas se sentir meilleur après avoir contemplé l'Apollon du Belvédère (1).

C'est surtout dans les commencements de la sculpture que sa destination symbolique est plus évidente. Parmi les nations qui sont encore au berceau de leur civilisation, la sculpture est pratiquée, mais uniquement comme

(1) Benjamin Constant. *De la religion.*

symbole religieux. Telle est l'origine de ces Sphinx, de ces Sérapis, énormes monuments dépourvus d'art, d'expression, de forme, qui peuplent encore les solitudes de l'antique Thébaïde; telle est l'origine de ces statues qui, dans les pagodes de l'Inde, inspirent une dévotion d'épouvante à leurs superstitieux adorateurs. Dans les forêts de la Germanie, où les Francs nos aïeux attendirent trois mille ans la tardive aurore de notre civilisation, il y avait aussi une sculpture; c'était une pierre brute informément taillée, plantée au milieu d'un champ, symbole de l'énergie guerrière de ces peuples, et correspondant à cet autre symbole plus formidable de l'épée nue avec laquelle les nations de la Gaule représentaient le dieu Mars ou leur Teutatès.

Mais dans ces temps reculés, avant qu'ait paru la première lueur de l'esprit de progrès, on peut dire que le symbole enchaîne l'art, lui coupe ses ailes divines, et l'empêche de prendre l'essor qui lui appartient par le droit de la pensée humaine. C'est pourquoi, et nous insisterons plus tard sur cette observation, chez les

peuples de l'antique Orient la sculpture reste immuable, parce qu'elle ne sort point de la souveraineté sacerdotale qui l'associe à ses immuables mystères, lui donne son sceau de durée sans progrès, en un mot, la considère comme un moyen utile, et non comme ayant en elle-même, et comme art, un but qu'elle doit tendre à réaliser.

L'esprit de développement chez les Grecs, dans tous les arts, et particulièrement dans la sculpture, a été sans rival. Ce peuple a reçu tous les arts, mais il a créé la sculpture; il a fait vivre et se mouvoir ces statues roides et toutes d'une pièce dont le type lui était venu des traditions originelles de l'Égypte. En même temps que ses artistes s'attachaient surtout à l'expression morale, ils consacraient encore par la perfection des détails ce beau caractère de l'humanité; de sorte que leurs statues, qui presque toutes représentaient des dieux ou des héros, exprimaient aussi dans leur ensemble l'être humain et divin à la fois, ou plutôt je ne sais quoi de divin descendu et réalisé dans une nature parfaitement humaine, comme l'expose

si bien Winkelmann dans sa brillante analyse de l'Apollon. Tant il est vrai, et nous le démontrerons également, que la beauté de la statuaire chez les Grecs, comme dans les autres époques de l'art, résulte toujours de la conformité de la plastique avec l'idéal qui est dans l'esprit. Rarement vous voyez sur les traits des statues grecques, ces passions violentes, ces impressions de la douleur physique et morale qui altère les formes et détruit la beauté. Ainsi, dans les célèbres groupes du Laocoon et de la Niobé, la beauté des formes et l'expression morale sont telles, qu'elles dissimulent ce qu'aurait d'intolérable le spectacle des tourments de la victime. Dans la Niobé, la souffrance de l'âme perce au dehors sans altérer les traits ; et par l'agencement des détails du Laocoon, l'artiste a eu soin de dérober au spectateur les plus violents effets des contractions douloureuses du vieillard. Et l'on peut dire, à part quelques grandes exceptions, que ce qui fait surtout le caractère de l'art grec, c'est la beauté reposée, pure, divine dans sa forme réelle, pleine de mystère et de religion dans son expression symbolique.

Parmi les merveilles du ciseau grec dont s'enorgueillit notre Musée, et pour ne pas parler de celles qui ont épuisé les éloges de Winkelmann et d'autres critiques, je mentionnerai une très-belle statue de grandeur moyenne qui m'a toujours vivement frappé; elle représente un génie dans toute la grâce des formes juvéniles les plus pures, les bras arrondis, et les mains jointes au-dessus de sa tête qui repose doucement inclinée sur l'un de ses bras. L'enfant dort, mais on voit que son âme divine veille; c'est une extase merveilleuse de calme et d'avenir. En effet, comme le calme est complet et en même temps vivant dans toute sa personne! comme on suit bien de l'œil ce mélange inexprimable de repos et de vie qui se fond et circule depuis la belle tête inclinée, jusqu'aux jambes sur lesquelles repose le corps sans les affaisser! Au-dessous de ce chef-d'œuvre, le classificateur du Musée a écrit cette indication : *Génie du repos éternel.* Ceci est parfaitement trouvé; car ce bel ouvrage peut être regardé comme résumant toute cette théorie sur la statuaire grecque qui est bien mani-

festement la supérieure réalisation du symbole le plus élevé, dans la forme la plus pure et la plus parfaite.

La sculpture est un art merveilleux ; mais par la nature sévère de ses procédés, de ses résultats, il est peut-être celui de tous qui se fait comprendre et sentir le plus tard. Depuis longtemps le jeune amateur de la nature artielle a surpris avec une vive émotion les secrets de la poésie et de la peinture, tandis que la sculpture est encore pour lui une pensée mystérieuse et voilée. Beaucoup peuvent se rappeler comment après plus d'une indifférente promenade au Musée, tout-à-coup un chef-d'œuvre, plusieurs fois considéré d'un regard distrait, lui a dévoilé le beau statuaire, et comment alors il a sympathisé avec cet art qui sait fléchir les matières les plus inflexibles, le marbre et l'airain, et, faisant une vérité de la fable ingénieuse de Pygmalion, verse dans cette immobile matière la vie, le mouvement et l'intelligence (1).

(1) Si nous avons recueilli quelque sentiment de cet art, nous le devons surtout aux entretiens d'un illustre statuaire

Passons à l'architecture, et, parcourant les diverses époques de cet art, voyons comment le symbole doit être regardé comme le principe de sa beauté.

Quelle était la pensée des rois d'Egypte lorsqu'ils élevaient dans les airs ces pyramides qui ont fatigué les siècles, et sont restées debout sur leur immuable base depuis quatre mille ans, sinon d'exprimer en pierre la puissance et l'orgueil de leur empire ? Ces monuments, construits avec un tel luxe d'immortalité, qui semblent porter jusqu'au ciel le magnifique témoignage du néant de l'homme, qu'étaient-ils ? des tombeaux; et la forme monumentale des pyramides et des obélisques en demeure la preuve indestructible. C'est donc une idée que traduisent ces monuments. Les temples et les palais dont les grands débris couvrent encore la plaine de Memphis, attestent par leur physionomie symbolique que l'architecture égyptienne était un hiéroglyphe dont chaque mot se révélait à la vue de chaque monument, et

dont l'esprit supérieur sait les théories artielles comme son âme les sent, comme son ciseau les réalise.

donnait la clef des hiéroglyphes de détail que la science sacerdotale avait multipliés sur les frontons et sur les murailles des édifices. L'architecture grecque s'éloigne complétement de son origine égyptienne, et devient, comme le génie du peuple grec, comme son ciel tempéré et étincelant, vive, légère, aérienne, et pourtant conserve encore son type primitif et religieux. Le culte des Grecs ne connaissait point ces formes austères propres à l'initiation, et qui se pratiquaient dans les sanctuaires égyptiens. Bien qu'il ne fût pas dépourvu de traditions secrètes, ce culte élégant et facile était tout extérieur; l'encens de l'adoration aux dieux s'exhalait en plaisirs et en fêtes où tous les arts étaient appelés et compris par ce peuple, le plus sensible et le plus intelligent de l'univers. Aussi ce n'était plus dans les lieux agrestes, ou dans les immenses déserts, que s'élevait le temple grec; mais sur les riantes collines, et au milieu des verdoyants bocages, d'où ces blanches colonnades, ces frontons, ces propylées semblaient sortir comme par enchantement, et s'assortissaient dans le paysage

entier, dans ces scènes mobiles et riantes, avec une harmonie parfaite, d'où résultait le beau pur, tel que le génie grec aimait à le concevoir.

Les Romains empruntèrent leur architecture à la Grèce, mais non sans lui rendre quelque chose de son austérité première. Le génie puissant des Romains ne pouvait pas s'accommoder de la pure élégance grecque, et devait frapper de son empreinte l'art même qu'il dérobait au peuple vaincu.

Au moyen-âge, apparaissent deux architectures rivales : celle des Maures et celle des chrétiens. Les Arabes qui, s'élançant à la suite de leur prophète conquérant, allèrent du fond de l'Hyémen porter le glaive et l'Alcoran dans l'Orient tout entier, devenus tranquilles possesseurs des plus riches contrées de l'Asie, des côtes d'Afrique et de la fertile Espagne, cultivèrent les arts avec un succès qui ne fut pas sans gloire. Leur architecture surtout est remarquable, et s'empreint visiblement du tour d'esprit, du caractère de ces peuples. On voit encore à Grenade les débris de l'Allambrah,

cette célèbre forteresse des rois maures, dont la ruine au quinzième siècle proclama l'affranchissement du pays, et rendit toute l'antique Espagne au sceptre des descendants chrétiens du roi Pélage. Dans cette architecture riche et brillante, qui néanmoins a conservé quelque chose de l'antique solennité égyptienne unie à la svelte élégance de l'art grec, dans ces coupoles resplendissantes aux feux du soleil, arrondies en tentes immobiles, dans ces forêts de colonnes rouges se croisant en péristyle circulaire, vous reconnaissez l'architecture d'un peuple du désert. L'Arabe, conquérant d'une partie du monde, a replié sa tente voyageuse, et l'a rendue permanente, en la transformant en édifice, suivant les procédés d'une architecture toujours fidèle au caractère symbolique de son origine.

Mais c'est surtout dans l'architecture des belles églises gothiques que ce caractère du symbole est remarquable; et pour voir jusqu'à quel point l'architecture chrétienne du moyen-âge est un sûr et vrai symbole de la religion chrétienne elle-même, comparez un temple grec avec une de ces métropoles renommées

dont s'enorgueillissent nos grandes et vieilles cités. D'une part, vous rencontrez la religion des sens et de l'extérieur de la vie; de l'autre, c'est le culte de l'âme, de la pensée et des sentiments les plus intérieurs. Chose étrange! dans des siècles où régnait tant de barbarie, et que les écrivains ecclésiastiques appellent eux-mêmes des temps de fer et de plomb, lorsque le feu sacré de l'art semblait éteint à jamais, lorsque surtout nulle trace de l'art antique n'existait plus, que la poésie était morte, que la sculpture et la peinture, dans leurs informes ébauches, dénaturaient les choses saintes qu'elles aspiraient à reproduire; voilà qu'une architecture unique, originale, ni grecque, ni égyptienne, ni moresque, apparaît et se déploie soudainement dans toute l'Europe, éclose du génie de la religion; et elle est tellement grande, sa signification poétique est si précise, qu'on a pu dire avec raison que ces sublimes cathédrales sont comme autant d'épopées chrétiennes, racontant, par leur éloquence muette, la majesté de Dieu et les divins mystères de la révélation.

En effet, retranchez à l'architecture ce ca-

ractère; qu'elle cesse de figurer la grandeur, la puissance, l'éternité, la prière, elle est descendue de toute sa dignité artielle; elle n'est plus un art, elle n'est plus que le talent de juxta-poser des pierres, de se construire des maisons commodes; elle déroge et tombe dans l'utile où elle se circonscrit; alors ayant cessé d'être en communauté avec le beau, elle est un métier utile à la vie, et n'a plus rien à demêler avec les beaux-arts.

Reviendrai-je sur la peinture, le plus parfait des arts plastiques, celui qui les complète et les couronne tous? Lessing, dans son Laocoon, a parfaitement éclairci la destination de cet art. Après avoir marqué les limites précises des arts d'imitation, cet habile critique établit que la peinture est habile surtout à peindre ce que la vie contient d'agité, de flottant comme la scène mobile d'un théâtre; les autres arts représentent au contraire ce qu'il y a de plus général, de plus reposé dans l'existence de l'homme. La peinture, elle a pour soi la variété de ses couleurs, le privilége de sa perspective, la magie de son clair-obscur; elle a ses plans

indéfinis sur lesquels elle groupe à loisir une foule de personnages avec leurs attitudes, leurs poses variées; entre les lignes indéfinies de ses vastes horizons, elle place le ciel et la terre; elle dirait presque la grandeur et la chute des empires, du moins elle peint les batailles qui changent le sort de l'univers. Elle est donc sœur de la poésie, comme l'exprime Horace, pourvu qu'elle sache ses limites; que, maîtresse de l'espace, elle n'oublie pas qu'elle ne saurait être maîtresse du temps fugitif, et que, fidèle interprète de ce qui appartient aux sens, elle répudie les abstractions de la métaphysique, abordables peut-être à la poésie des vers, mais inaccessibles à la poésie de la forme et de la couleur. Je dis qu'elle répudie les abstractions, mais non les sentiments et les pensées; car rien au monde ne peut éclore dans un cœur, ou se refléter sur un visage, que la peinture ne puisse à son tour reproduire, et, sans parole, fixer sur la toile, comme elle arrêterait sur cette même toile le plus fugitif rayon du jour. C'est pourquoi, la peinture ayant des limites beaucoup plus régulières que les autres arts, est

surtout l'art des époques compliquées, telle que celle appelée par nous l'ère moderne.

En effet, le caractère le plus général que nous trouverons dans chaque époque de l'histoire des arts, est la domination exercée tour à tour par l'un des trois arts plastiques, selon que chacun de ces arts est plus ou moins propre à l'expression de la pensée dominante d'une époque. Cette observation est aussi de Lessing, et nous la développerons plus tard. C'est là-dessus que repose l'idéal de la peinture; considérée comme symbole social, elle est faite surtout pour les époques dans lesquelles domine le fini plus que l'infini, la variété plus que l'unité.

En parcourant ainsi les beaux-arts pour montrer qu'ils n'ont de signification qu'au moyen du symbolisme, et en vertu de l'idée que chacun d'eux représente, j'en ai assez dit pour faire concevoir le principe dans sa généralité; et ce livre est consacré à mettre cette vérité dans un jour plus complet. Etudiant avec détail chacune des époques de l'art qui ne sont ici qu'indiquées bien légèrement, nous mon-

trerons que ce qui fait l'idéal, la beauté de l'art, à chacune de ces époques, c'est précisément parce que l'idée de chacun des arts se trouve dans une affinité spéciale avec l'idée, constamment mobile, qui préside à chaque phase de la civilisation. Cet ouvrage sera donc un essai sur le symbolisme historique de l'art.

II.

Mais la poésie.... faudrait-il la négliger dans cette revue générale des beaux-arts? Non certes; et, bien que les limites de notre plan nous restreignent aux arts du dessin, nous devons ici compléter notre théorie préliminaire, en montrant les rapports de tous les arts avec la poésie, et en faisant reluire le symbolisme avec encore plus d'évidence dans l'art éminemment spirituel qui a pour matériaux des paroles mesurées. Les logiciens l'ont dit avec raison : la parole est l'expression naturelle, le signe immédiat de la pensée. Et la poésie, dont la parole est l'instrument réel, que fait-elle, sinon de traduire aussi immédiatement cette

pensée en figures, en images, en symboles? Elle est le centre dans lequel aboutissent les rayonnements de l'extérieur et ceux de l'intérieur; d'une part elle se fait remarquer par la peinture éblouissante des objets, de l'autre elle se vivifie en interprétant ces objets par les mystères intérieurs de l'âme.

Oui, la poésie est la vivification de l'objet extérieur et matériel, par la vertu de l'intérieur, qui est la pensée. Par elle, et c'est là son caractère le plus élevé, les pensées et les sentiments, s'unissant aux objets extérieurs, se revêtent des images et des formes qu'ils en empruntent; par elle, la nature extérieure, à son tour, s'idéalise, et repassant à travers l'âme, elle se pénètre de tout ce qui, dans ce sanctuaire, est révélé de beau, d'élevé, de supérieur aux sens. La poésie établit la corrélation entre le double élément de la vie terrestre, entre l'âme et la nature; tantôt elle symbolise la nature en l'idéalisant par les affections de l'âme, et tantôt elle symbolise ces mêmes affections en les rendant sensibles, en les formulant dans les images que la nature fait briller aux regards. Et par

exemple, une description prétendue poétique et versifiée avec élégance, si elle n'est pas empreinte de la vie et du mouvement intérieur de l'âme, ne s'élève guère au-dessus d'une page plus ou moins brillante d'histoire naturelle; et d'autre part, la plus pénétrante analyse du cœur humain, si elle ne se colore pas des images extérieures de la nature qui sont la lumière visible de l'art, ne sortira point du domaine de l'histoire psychologique; des deux côtés la poésie sera absente.

Et voilà ce qui fait le poëte, et ce qui le rend si rare à trouver, parce qu'il est rare celui qui réunit en lui-même cette force capable d'assortir et de fondre dans le même jet le double élément dont je viens de parler, la matière et l'esprit; de colorer, de poétiser, si je puis le dire, tout ce qui est intérieur, insaisissable, en y jetant le voile transparent, le manteau symbolique de la nature, qui est comme la palette aux mille couleurs du poëte. Voilà pourquoi ceux qui ont le mieux compris la poésie ont encore cherché le poëte, comme ce philosophe armé d'une lanterne, qui cher-

chait vainement l'homme lui-même dans les rues de la plus florissante des cités antiques. Voilà aussi ce qui faisait dire à Juvénal qu'il trouvait le plus grand poëte au-dessous de l'idéal qu'il avait conçu de la poésie.

.... Qualem nequeo monstrare et sentio tantùm.

Le vieux poëte Hésiode, dans une de ces allégories où reluit la grâce de l'imagination grecque, représente les Muses, les mains entrelacées, dansant sur le Parnasse sous la conduite d'Apollon. Toutes sont sœurs; cependant Calliope, la muse de la haute poésie, les domine de la tête et dirige le chœur. C'est qu'en effet la poésie par ses moyens, comme par son origine, est le premier des arts. On pourrait même le dire, la poésie ne se distingue pas essentiellement de l'art, car elle en est la plus haute expression; elle est le principe et le couronnement de tout art, et c'est pourquoi tous les véritables artistes sont poëtes; pour eux tous, la source inspiratrice est la même, parce qu'elle réside dans la puissance d'inventer, de créer; ce qui diffère, c'est le talent, c'est

la forme, c'est l'instrument par lequel se réalise cette pensée du beau également révélée à l'âme de tous les artistes. Ils sont donc tous poëtes dans le sens étymologique de ce mot; ils sont poëtes par les pinceaux, par le ciseau, par la lyre; ils traduisent les conceptions de leur muse en couleurs, en bronze, en pierres, aussi bien qu'en paroles métriques. Ainsi Phidias traduisait en marbre le Jupiter d'Homère, et la même pensée poétique du sacrifice d'Iphigénie inspirait à la fois, et chacun selon les procédés de son art, Timanthe et Euripide. Enfin, et pour ne pas parler de la classe privilégiée des artistes qui inventent, mais seulement du peuple d'amateurs des arts qui les sentent et les aiment, il devrait suffire d'en avoir une fois compris un seul pour être introduit à la connaissance de cette famille céleste dont tous les membres portent des traits originels.

<p style="text-align: center;">Qualis decet esse sororum.</p>

Et après tout, en considérant la poésie à sa source, dans l'âme, et à part de toute réali-

sation artielle, qui n'est pas poëte, et qui n'a pas eu dans sa vie des mouvements d'inspiration ? Qui ne s'est pas senti monter à l'état poétique ? Il faudrait pour cela n'avoir jamais éprouvé de ces émotions qui ravissent l'âme à elle-même, et la soulèvent à la contemplation du beau en morale, en religion, dans l'art lui-même. Et c'est pourtant là le plus haut, le plus noble degré de la poésie ; c'est le *schéma* poétique dont parle Kant, la conception intellectuelle du beau, à sa source première dans l'entendement, et appuyée légèrement, d'une manière confuse et indécise, sur quelque image produite par la sensibilité. Oui, chacun possède en lui, recélée dans les fibres du cœur, une lyre vivante et harmonieuse ; mais pour la plupart des hommes elle est muette, parce que la nature ne leur a point appris le secret de la faire résonner, et que les sons de cette lyre expirent inentendus dans le secret de la conscience. Heureux et privilégié est l'artiste, parce qu'il a reçu l'archet divin qui peut traduire au dehors ce chant intérieur et sacré, dont parlaient les anciens, et faire parvenir

aux oreilles d'autrui les sons de l'instrument qu'il porte en lui-même.

Horace avait en pensée cette théorie, quand il disait : La poésie est une peinture. Oui sans doute, le poésie est une peinture, une peinture invisible; mais en s'élevant plus haut, et en considérant le type lui-même de la poésie, on dirait mieux encore, et plus généralement : La peinture, aussi bien que tout art, est poésie.

A ce point interviendrait le travail des rhéteurs ; par leurs règles à la fois élevées et prudentes, ils sauraient lever les barrières que des systèmes exclusifs prétendraient imposer à l'art, et en même temps ils n'oublieraient pas les règles légitimes que l'art doit respecter s'il veut se maintenir dans sa dignité native. Mais après cette excursion sur la nature de la poésie, j'ajouterai un mot encore sur l'intime corrélation qui existe entre la poésie en général et les autres arts, les arts de la forme et de la couleur; car ce n'est point la poésie, mais les arts du dessin qui sont l'objet spécial de cet ouvrage.

Voyez en effet les divers genres de la poésie.

N'est-il pas vrai qu'ils correspondent aux divers arts? Et combien d'analogies existent non-seulement entre l'art et la poésie en général, mais entre chaque art et chaque genre de poésie en particulier; ce qui laisse incontestable l'origine commune de l'art et de la poésie? L'épopée, par ses larges proportions, par ses nombreux épisodes assortis dans la régularité parfaite du plan, soutient de sensibles harmonies avec l'architecture, telle que nous la concevons dans sa dignité d'art. La poésie descriptive, comme elle brille dans Homère, Hésiode, et plusieurs poëtes modernes, correspond assez fidèlement à la peinture. Je montre plus loin comme la noble tragédie de Sophocle est analogue à la statuaire de Phidias. La poésie lyrique, cette première-née de la pensée métrique, elle qui résume la poésie, comme la poésie résume tous les arts, soit qu'elle jaillisse du fond de l'âme en hymnes sacrés à la louange du Créateur, ou quelle reproduise en odes éblouissantes deux beaux sentiments, l'admiration et l'amour, la poésie lyrique est un chant, son nom même l'indique;

et on a choisi pour l'exprimer le nom même de l'instrument qui, dans toutes les nations, a été le premier inventé, et qui est, pour ainsi dire, le symbole du chant et de la musique.

Disons-le, avec le regret de ne pas développer cet axiome; tout art, disais-je, est poésie, mais aussi toute poésie est issue de la lyre.

Et ce n'est pas seulement en général que les arts et la poésie ont d'intimes rapports; c'est encore dans leur expression des époques.

Et vous pouvez remarquer, en passant, un point de vue de la question que je traiterai tout à l'heure relativement à la dignité de la poésie. Il ne s'agit ici que des arts du dessin; c'est une raison de dire un seul et dernier mot sur la poésie considérée comme étant l'expression première, antérieure à tout art, des diverses époques de la civilisation; car les arts et la poésie correspondent et se suppléent mutuellement quand il faut reproduire la pensée des peuples et des temps.

Le plus loin que nous pouvons reculer dans les souvenirs du premier âge de l'histoire, nous trouvons, à côté des vastes monuments de l'É-

gypte et de l'Inde, ces poëmes de deux cent mille vers dans lesquels les initiés à la littérature sanskrite reconnaissent des beautés d'un ordre unique qui ne se sont pas retrouvées dans les traditions successives de l'art. C'est l'âge tout-à-fait antique, c'est l'enveloppement oriental, le symbole immuable de l'Orient, la poésie purement objective. Plus tard, en Grèce, le génie artiste se resserre dans des limites plus étroites, plus humaines; et ce qui domine dans l'art, en Grèce et à Rome, à cette ère moderne de la société antique, c'est le caractère statuaire dans sa simplicité, caractère que d'ailleurs la littérature grecque tout entière reproduit fidèlement. Ici, c'est le progrès, le développement, l'immuable jusque-là, qui commence son mouvement, mais qui comprend ses limites, et sait le point précis où il doit s'arrêter. Après la révolution chrétienne du cinquième siècle, toute poésie de langage était éteinte, mais il survivait une poésie intime et religieuse; la pensée humaine était lyrique et musicale, et s'exhalait dans ces chants d'église qui, malgré le manque absolu

de style, sont admirablement poétiques à force de solennité et d'effusions pieuses. La société au moyen-âge est toute dans l'église, et toute représentée par l'art et la poésie de l'église. Au quinzième siècle, la lumière se répand, les intérêts se compliquent, l'Europe éclairée par les découvertes nombreuses monte à grands pas vers la civilisation. L'homme individuel sort de la foule et se dessine dans sa nature personnelle comme dans ses relations de société. C'est l'ère de la poésie dramatique; le drame, empreinte fidèle de la société, symbole de ce qui se passe à la surface du monde, le drame est partout, dans l'histoire, dans la famille et dans le cœur de l'homme, théâtre mobile où tant de passions divergentes se croisent et se multiplient à cette époque tumultueuse de l'humanité. Alors les autres arts, la peinture dans Michel-Ange surtout, participent à ce mouvement et agrandissent leur domaine; de sorte que l'on peut dire que la poésie moderne, comme l'art lui-même, est essentiellement dramatique, parce que la société moderne est dramatique. Il ne faut point

méconnaître ce dernier caractère de la poésie;
il date en Europe de trois cents ans, car il a
éclaté dans les deux plus grands génies dont
s'honore l'esprit humain des temps modernes,
le Dante et Shakespeare. Nous ne dirons rien
de l'époque présente, qui nous paraît être un
moment de transition, et dont l'avenir possède le secret.

Tout cela est un commentaire de ce mot
qu'un écrivain de ce siècle a dit bien justement : la littérature (il aurait mieux dit l'art)
est l'expression de la société. Littérature, poésie, art, sont à cet égard des termes identiques;
ils marquent l'expression, et pour ainsi dire
le symbole progressif des diverses phases de
l'esprit humain.

Il y a, au reste, longtemps que cette féconde
et lumineuse idée des rapports de la littérature
avec la société a fait son entrée dans le monde;
dès le seizième siècle, nous la voyons exprimée
d'une manière bien vive par le célèbre poëte
dramatique de l'Angleterre. Les poëtes, dit-il,
sont comme le miroir et la chronique abrégée
de leur temps.

Poets are the abstract and brief chronicle of the time.

Au lieu des poëtes, mettez les artistes, peintres, statuaires, architectes, et ce sera le sujet que j'ai dessein de développer dans ce livre.

III.

Ces aperçus élevés sur l'idéal de la poésie considérée comme l'expression de tous les arts peuvent être ramenés sous le jour d'une théorie très-positive, et que le désir de donner quelque valeur esthétique à cette introduction nous engage à produire ici. Je veux parler de l'imitation de la nature, principe reconnu par tous les artistes, mais diversement interprété. L'art n'étant autre chose que la représentation de la pensée par le moyen des formes extérieures de la nature, qui sont pour cette pensée une enveloppe symbolique, il en résulte pour cet art la nécessité absolue de reconnaître pour son principe la loi de l'imitation.

D'un autre côté, pour représenter cet élément intérieur qui a été décrit précédemment, ce je ne sais quoi de divin qui est la lyre du

poëte, qui est la poésie, et qui chante au fond de l'âme, il faut l'intervention d'un élément supérieur à la nature, qui en règle l'imitation, et corrige la contingence de celle-ci par l'absolu qui est en lui. Donc deux principes, l'imitation de la nature et l'idéal. Que l'on nous permette d'exposer ici quelques idées sur l'origine de la loi d'imitation par l'art, et sur le haut principe qui la fonde, la légitime, et la fertilise.

L'intelligence divine qui est la raison même, ce λόγος où Platon supposait toute science et toute pensée, possède le trésor des vérités qu'elle enfante. Ainsi l'idée du beau, contemporaine du verbe éternel, reposait en puissance dans son sein de toute éternité, et quand Dieu voulut se manifester, ce fut sur cet archétype qu'il modela l'univers ; elle était ce souffle de vie, dont parle l'Écriture, qui planait sur le chaos, le jour où le Très-Haut fit éclore le monde et les lois qui président à toute nature, *et spiritus Dei ferebatur*. Telle fut l'origine de la nature ; voyons l'origine de son imitation par l'art.

L'homme, faible rayon de l'intelligence divine, mais à qui il a été donné de comprendre l'infini, puisqu'il est fait pour l'infini de l'avenir, conçoit le beau comme Dieu lui-même, et il est appelé aussi à le réaliser. Mais quelle différence entre la créature et son auteur, et qui oserait comparer leur puissance ou les rapprocher sans blasphème? Image créée de la toute-puissance incréée, l'âme humaine ne s'est pas faite elle-même, elle n'a point d'empire sur le néant, et tout ce qu'elle enfante n'est qu'à l'image des œuvres du créateur unique. Le beau, pour l'esprit divin, c'est l'intuition claire de la vérité; l'homme le reçoit au nombre de ces pensées dont la révélation s'opère en lui, sitôt que la raison pure se lève dans son esprit. Dieu donc a réalisé cette idée d'une manière immédiate dans la création; l'homme l'a réalisée d'une manière médiate dans les beaux-arts, qui sont aussi l'imitation de la nature. La nature est de Dieu, l'art est de l'homme; Dieu a CRÉÉ, l'homme a IMITÉ : c'est là sans doute le principe le plus élevé duquel on puisse faire découler pour l'art la loi de l'imitation.

Mais comment l'homme a-t-il imité cette nature, et dans son œuvre l'imitation est-elle le principe, et la fin dernière de l'art? Nous ne le pensons pas ainsi. Si l'homme a été artiste, ce n'est point par cela seulement qu'en s'attachant aux œuvres matérielles de Dieu, il a pu en tirer des copies plus ou moins fidèles, des éditions diverses plus ou moins correctes; c'est parce qu'il lui a été donné de revêtir aussi d'une forme cette même idée du beau idéal qui préexistait en lui au sentiment du beau matériel. Ainsi, c'est par le double procédé de l'imitation de la nature et de la conception du beau idéal, considéré comme contrôle de l'imitation, que l'homme parvient à l'art. Mais là aussi se trouve la différence du procédé divin et du procédé humain dans la production du beau. Dieu réalise l'idée de beauté d'une manière adéquate et par le simple fait de sa conception spontanée; l'homme contemple cette idée en lui, et reconnaît qu'elle est impuissante à se produire d'elle-même et immédiatement au dehors, et qu'il lui faut, en passant à travers le moule des choses sen-

sibles, recevoir, emprunter un corps et un vêtement de cette nature extérieure, qui est elle-même corps et vêtement immédiat de la pensée archétype de Dieu. Ainsi Dieu a fait la nature avec la pensée seule; l'homme a fait l'art avec la pensée, mais en même temps avec la nature.

C'est pourquoi, bien que l'art soit ici-bas ce qui rapproche le plus la puissance humaine de la puissance créatrice, parce qu'il résulte et éclôt de l'intuition du beau, non pas toutefois immédiate comme en Dieu, mais médiate et réfléchie dans la nature, à peu près comme les rayons du soleil visible viendraient à nos regards après s'être réfractés sur un miroir; néanmoins l'art n'est point une *création* pure et réelle; car la faiblesse de l'homme et la nécessité où il est de faire passer par les formes créées toutes ses œuvres artielles, ne permettent pas de regarder l'art autrement que comme une *formation*. C'est au reste le sens de ce mot, l'art plastique, sous lequel on a coutume d'entendre les arts du dessin.

Et remarquez que, dans ce haut point de

vue sous lequel nous considérons l'imitation de la nature, il y a quelque chose qui relève singulièrement l'origine et la destination religieuse de l'art, puisque, si nous recommandons l'imitation de la nature, c'est parce qu'elle est l'œuvre de Dieu, et que la grande loi du perfectionnement de l'homme consiste à se rapprocher de Dieu le plus qu'il est possible à sa faiblesse, à l'imiter. Or, comment imiter Dieu en général? De deux manières : en se conformant à sa volonté par l'accomplissement des règles sacrées de la morale, et, d'autre part, en s'attachant à reproduire son œuvre divine qui est la nature, idéalisée par la conception du beau qui est en nous; de deux manières, ai-je dit... par la vertu et par l'art.

Il appartiendrait peut-être à la philosophie d'exposer les corollaires de ces principes, en montrant par quels procédés peuvent être conciliées ces deux lois fondamentales de tout art, conception et imitation, idéal et nature; comment elles se coordonnent, s'enchaînent et font l'artiste véritable. Mais je dois me borner ici à des résultats rapides.

Et d'abord il faudrait expliquer, en ne perdant pas de vue la théorie qui précède, la raison de ce que la plupart des critiques reconnaissent, savoir, que la nature est souvent au-dessous du génie de l'artiste ; que toute nature n'est pas bonne à peindre, comme on dirait vulgairement ; qu'il y a des coins enfoncés et obscurs, suivant l'expression de Port-Royal, que l'art doit dédaigner sous peine de s'abjurer lui-même et de descendre de son haut caractère ; qu'enfin ce qui ne peut s'idéaliser n'est plus de la poésie, n'est plus de l'art.

Cela est vrai, et c'est le résultat du double élément sur lequel opère l'artiste : la nature, qui est en dehors de lui, qu'il imite et qu'il ne copie pas ; l'idéal, qui est en lui, qui est la règle et le contrôle de son imitation.

Or, c'est aussi là ce qui fait la difficulté de l'imitation. La plus grande habileté d'un artiste consiste à savoir comment il doit imiter la nature, comment la choisir, l'assortir, la spiritualiser par l'imagination ; comment le merveilleux lui-même est une sorte d'imitation de la nature que l'art ne répudie pas, pourvu

que, sans être vrai, ce merveilleux soit vraisemblable, et que l'idéal, en s'y ajoutant, le marque du sceau de la véritable beauté artielle.

Quel ami des poëtes, un peu digne de goûter leurs concerts, ne s'est pas abandonné plus d'une fois à leurs mensonges, à leurs caprices? C'est chose légère que le poëte, dit Lafontaine après Platon, κοῦφον τι χρῆμα. Qui n'a plus d'une fois souri de sa propre illusion, quand les miracles que raconte Arioste, et plus encore le charme de ses vers, excitaient dans son âme une foi poétique et fugitive? Heureux temps, se dit-on, où, dans le fond des verts bocages, aux bords des ruisseaux enchantés, les paladins trouvaient la gloire, la fortune et l'amour; où les chevaliers étaient valeureux et prompts à redresser les torts, les châtelains hospitaliers, les fées compatissantes et bonnes. Tous ces détails nous séduisent; et combien voyons-nous dans les poëtes de tableaux ou de récits qui ne sont pas plus menteurs que ceux-là, et que pourtant l'idéal repousse, tandis qu'il se prête aux premiers? Ainsi, quand Ulysse

échappe à Polyphème à la faveur d'une bizarre équivoque; quand les harpies viennent souiller les aliments des Troyens; quand chez ce même Arioste, le géant Orillo ramène sur ses épaules sa tête invulnérable cent fois abattue par le tranchant du glaive; quand Milton peint aux yeux la hideuse allégorie du péché et de la mort; quand Shakespeare imagine les bizarres et folles conceptions de la tempête; tous ces tableaux sont justement rejetés par le même goût qui a pu se complaire avec les précédents. Pourquoi? C'est que d'un côté la nature se retrouve encore sous le merveilleux poétique qui l'idéalise, et que de l'autre, l'idéal poétique étant absent, il ne reste plus ni la pensée, ni même la véritable nature, et que le merveilleux n'a plus rien de légitime ou de réel.

Poëtes et artistes, imitez-la donc, cette nature; mais sachez la purifier et la fondre au creuset de la pensée, pour l'en faire sortir vive, neuve, éblouissante, pour l'agrandir encore en la réalisant par l'art.

L'art en effet, à son point de vue idéal, se perd dans l'illimité de l'invisible; mais, par

sa forme extérieure, il est visible et limité dans ses moyens d'exécution. C'est pour avoir méconnu cette double vérité, que tantôt, reniant sa noble indépendance, il s'est captivé lui-même dans les chaînes étroites de la terre et des beautés matérielles; et que tantôt, franchissant les barrières imposées par la nature des choses, il s'est égaré dans les régions aventureuses d'un idéalisme exalté. Imprudent, il voudrait quitter la terre sans pouvoir atteindre le ciel, et il se perd dans les nuages d'une poésie vague, incertaine, vaporeuse, dépourvue de magie comme de réalité. C'est là ce que nous avons vu se produire dans notre siècle, ce qui a été longtemps à l'ordre du jour, à l'égard de deux écoles rivales; de là les faiblesses du mauvais classique, les égarements du faux romantique, double excès que vous trouverez plus d'une fois et tour à tour dans cette revue des époques de l'art.

L'empirisme classique tend à incruster l'art dans la nature, à ne voir que la forme, à faire de l'imitation matérielle le principe et la fin dernière de l'art. Et ne pensez pas alors que

son secret soit d'imiter ; car imiter suppose une certaine indépendance, suppose qu'il y a dans l'esprit quelque chose d'antérieur aux règles positives, une règle souveraine qui permette de comparer les deux œuvres de la nature et de l'art. Ceux qui rejettent l'idéal comme une chimère ne peuvent donc pas s'élever, en matière d'art, au-dessus de la scrupuleuse reproduction, au-dessus de la copie.

Et pourtant, que l'on ne s'y trompe pas, l'imitation n'est point la copie ; elle est la ressemblance, non pas la réalité, et Cicéron l'a très-bien définie : *non res, sed similitudines rerum.* Malheur à celui qui prétendrait opérer une complète illusion, en représentant la nature telle qu'elle existe ! celui-là ne serait point artiste. Les Buffon, les Linnée, les Cuvier, ont sans doute mieux pénétré les secrets de la nature qu'Hésiode, Virgile et Delille qui les ont chantés; et cependant, qu'un poëte soit transporté dans l'herbier du botaniste, ou dans le cabinet du zoologue, il restera sans voix, parce que l'inspiration s'éteint par une connaissance trop complète. Si la plus haute perfection

artistique résidait dans la plus exacte copie de la nature, il ne faudrait plus admirer les marbres antiques de la Grèce, ces merveilleuses images de l'humanité, et l'on devrait réserver son admiration pour les figures moulées en cire, qui, certes, réunissent plus que le marbre les conditions d'une copie de la nature, l'imitation de la chair et des couleurs. Mais la cire ne reproduit que la mort, parce que la nature n'abandonne jamais ses droits, parce que la vie ne se reproduit pas, mais s'imite, et que l'expression appartient à la vraie sculpture qui féconde en imitant, qui connaît et respecte les limites matérielles de l'art (1).

Dans le dernier siècle, époque de dégé-

(1) Goethe fait la même remarque dans cette ingénieuse comparaison du plâtre et du marbre, considérés comme matériaux de la statuaire. « C'est pour la statuaire grecque que Dieu a creusé les carrières et les a remplies de marbres. Cette teinte jaune imite assez imparfaitement le coloris de la chair, le plâtre a quelque chose de crayeux qui rappelle l'idée de la mort. Le marbre est une matière admirable ; c'est à l'aide du marbre que l'artiste a fait de l'Apollon un objet si imposant et si beau. Le souffle divin qui anime le Dieu rayonnant de jeunesse et de majesté ne respire que sur le marbre, et s'évanouit sur le plus beau moule en plâtre. » (*Mémoires de Goethe.*)

nérescence de toute œuvre de la pensée, on faisait grand bruit du principe de l'imitation. Mais quelle imitation que celle qui était conçue par les rhéteurs et pratiquée par les artistes du temps ! Rétrécie, pauvre et dépourvue de toute communication avec la vraie poésie, elle était frappée d'impuissance, et ne portait que sur la nature la plus stérile, la plus désenchantée de vie et d'idéal. Considérez les ouvrages de Boucher et de Wanloo, ces portraits de race vulgaire, sans âme et sans expression, ces paysages sans mouvement et sans lumière, encombrés de détails, de moutons, de massifs de toute sorte, avec des bergers et des bergères dont le moindre défaut est de n'avoir rien de pastoral ; et dites si l'impression que vous ressentez en voyant ces ouvrages n'est pas la preuve qu'il y a en vous, simple critique et appréciateur de la beauté artielle, un principe supérieur, une mesure absolue de l'art, que ces artistes n'ont voulu ni comprendre, ni réaliser.

Voyez aussi comme ces peintres travestissaient l'histoire ! Le plus triste bourgeois pré-

tait son front pour en faire celui de César ou d'Alexandre; et l'artiste ne faisait pas grand frais pour réaliser cette transfiguration, car jamais un rayon d'idéal descendu sur ces physionomies vulgaires ne venait démentir ou dissimuler la commune origine du héros; tant était déchu cet art que Michel-Ange et Raphaël avaient fait comme le miroir transparent des visions béatifiques, et qui plus tard, revenu à de meilleures doctrines, retrempé à la source antique par David, devait sur la fin du dix-huitième siècle se relever noble et fidèle à la nature spiritualisée, dans les chefs-d'œuvre de la florissante école qui a suivi les traces de ce grand maître. Alors en effet, l'art, comme la poésie, comme la morale, comme la politique et tout ce qui est du ressort de l'intelligence, n'émanait plus que d'une philosophie malheureuse, traduite sur la toile ou sur le marbre; c'était l'empirisme pratique, la reproduction de la lettre sans l'esprit, et l'imitation de la nature morte sans le symbole qui l'interprète, de la forme matérielle sans la PENSÉE dont elle doit être l'expression.

Une école opposée, meilleure et plus pure dans sa tendance, dans ses doctrines, dans ses traditions, mais intolérable dans ses excès, méconnaissant les limites de l'art, agrandit outre mesure son horizon. Les arts, en général, enchérissent les uns sur les autres; où l'un s'arrête, l'autre avance. Le marbre et l'airain résistent aux prétentions du statuaire qui voudrait les faire descendre de leurs piédestaux immobiles pour entrer dans le mouvement fugitif de la vie, et réaliser des scènes qu'il n'appartient qu'à la peinture de reproduire. Celle-ci est maîtresse de feconder sa toile, d'y semer des accidents sans nombre. Mais bien plus libre encore, bien plus dominatrice de l'univers physique et intelligible où elle se joue, est la poésie, qui chante ce qu'il est interdit au pinceau d'exprimer, règne dans le domaine immense de l'art, et néanmoins ne pense pas que ce domaine soit illimité; car elle sait qu'elle-même est un art, et qu'elle doit être exprimée par des procédés, par des moyens extérieurs qui lui supposent des limites. Eh bien! une classe d'artistes et de littérateurs,

portant dans l'art une liberté sans frein, le poursuivant à travers et par-delà toutes les barrières, forcent tous les ressorts, confondent tous les genres; et la littérature, particulièrement celle du théâtre, devient une arène où tout ce que l'imagination a de plus fantastique, uni à tout ce que les réalités de la vie extérieure ont de plus effrayant, livre carrière aux émotions désordonnées et violentes du spectateur; et l'art véritable, se cherchant en vain dans ce chaos de folles imaginations, paraît contraint à s'exiler devant les réactions de ceux qui, suivant leur promesse, auraient dû l'affranchir (1).

Les lettres et les arts sont unis d'une chaîne étroite. Tout dépend de l'anneau premier auquel cette chaîne est attachée, et cet anneau, c'est la philosophie qui le tient dans sa main divine. Mais il y a trois philosophies : celle qui égare son cœur dans les vallées de la terre, celle qui prend des nuées fantastiques pour le

(1) Les aperçus relatifs aux diverses époques de l'histoire de l'art recevront leur développement dans le cours de ce volume.

soleil pur; il y a aussi celle qui s'en va, recueillie et silencieuse, sachant qu'elle est de ce monde, et qu'elle n'y sera pas toujours; ayant les pieds sur le sol fleuri, mais le regard plus haut, elle se pénètre des mille reflets de la nature, pour elle épurés et transfigurés par un rayon du ciel (1).

(1) Les meilleures pages qui aient été écrites peut-être sur des matières analogues à celles qui font l'objet de cette introduction, se trouvent dans les opuscules esthétiques de Schiller.

CHAPITRE II.

DIVISIONS HISTORIQUES.

Dans le chapitre qui précède, nous avons essayé d'établir les principes généraux qui constituent l'art considéré en lui-même, et à part de ses diverses manifestations dans la société ; mais, comme nous avons surtout pour objet de considérer le développement et les diversités de l'art par rapport aux diverses phases de la civilisation, nous entreprenons de déterminer dans ce chapitre quelles sont les lois psychologiques qui président à cette civilisation, afin

d'appliquer ensuite ces mêmes lois à une division rationnelle de l'histoire de l'art. J'entrerai ici, pour n'y plus revenir, dans quelques austérités métaphysiques ; il s'agit d'établir notre division sur les principes mêmes de l'esprit humain.

I.

Application des principes de la philosophie de l'esprit humain aux divisions de l'histoire générale.

L'histoire est bien définie : « la connaissance du développement de l'humanité dans l'espace et dans le temps. » Il y a ici deux expressions à déterminer. Qu'est-ce que l'humanité, et qu'est-ce que le développement de l'humanité ? Il est clair que l'humanité c'est l'homme, et qu'il ne saurait y avoir dans l'idée générale rien d'essentiel, je veux dire aucun élément qui ne subsiste en même temps dans l'individu. Or, si l'on veut attribuer un sens à cette proposition : « le développement de l'homme, » ce ne peut être que celui-ci : « le développement des facultés humaines, selon

l'ordre qui a été assigné par la Providence à cette manifestation. » Si en effet vous me demandez ce que c'est que l'homme, considéré d'une manière abstraite et en dehors de ses facultés, je l'ignore, ou du moins ma psychologie se trouble et ne sait que vous répondre : mais si vous demandez ce que sont les facultés de l'homme, ma psychologie a prise sur ce problème ; c'est là sa science à elle, et elle est prête à vous la communiquer. Ainsi donc établissez, avec une méthode sûre et vraiment psychologique, l'ordre progressif, c'est-à-dire le développement des facultés humaines, et vous aurez déterminé d'une manière intégrale la loi qui préside au développement de l'homme, ou plutôt à celui de l'humanité dans le temps et dans l'espace, selon la définition du but que l'histoire se propose d'accomplir. Donc les mêmes éléments se retrouvent dans la philosophie et dans l'histoire ; des deux parts c'est l'histoire naturelle des facultés humaines par rapport à leur manifestation, soit dans l'homme, soit dans l'humanité. Il y a donc une philosophie de l'histoire vraiment légitime,

parce qu'il existe un parallélisme réel et continu entre l'ordre moral et l'ordre historique ; parce que le drame qui se joue dans l'homme intérieur est le même qui se représente plus en grand, à plus vastes ressorts, dans l'humanité entière ; parce qu'enfin l'histoire confirme la philosophie, et que celle-ci explique l'histoire. Elle dit, la philosophie, comment ces facultés, dont sa compagne raconte l'exercice dans ses pages monumentales, sont précisément les mêmes facultés qu'elle énumère dans l'homme abstrait, qu'elle interroge et qu'elle reconnaît de son regard curieux. Il n'y a qu'une différence, c'est que l'homme individuel meurt avec ses facultés propres et périssables, tandis que les œuvres produites par ces facultés, les œuvres de l'homme conservées dans l'histoire, survivent à l'homme et se propagent, toujours recueillies et agrandies par les générations.

Si donc il est reconnu que l'histoire représente l'homme intérieur, vu dans ses développements externes et dans les produits de ses facultés, on peut bien former le plan parallèle

du développement intérieur des facultés humaines, tel que le décrit la psychologie, et de l'exercice externe de ces mêmes facultés, tel qu'il appartient à l'histoire de le faire connaître, à l'histoire, qui est le relief de l'humanité. Ainsi sera mise en parfaite lumière cette vérité, qu'en effet les diverses facultés de l'homme, à les considérer dans leur exercice extérieur et dans l'œuvre de l'histoire, jouent là un rôle analogue à celui que la Providence leur a assigné pour le gouvernement de l'homme en soi, de l'homme abstrait, dont s'occupe la philosophie. C'est un parallélisme que nous allons tâcher de rendre sensible et clair.

Il y a longtemps que les philosophes l'ont reconnu, l'homme spirituel est composé de trois facultés essentielles et distinctes. Un triple esprit, si je puis m'exprimer ainsi, anime cette créature choisie et privilégiée de Dieu. La première de ces facultés est la sensibilité. Jeté nu et solitaire au milieu de la nature nue et résistante, l'homme commence contre cette marâtre sa lutte permanente ; il la

subjugue, il l'enchaîne à sa volonté : puis il se soumet à elle, il lui appartient par ses organes, par son instinct sauvage, par ce manque de culture qui le fait reculer devant la flamme vivifiante de la civilisation. A cette époque primitive, l'homme, comme la bête fauve, n'aime et ne connaît que la nature; il vit au fond de ses forêts immenses, tanière universelle de l'homme et de la brute, tant que l'un et l'autre ne possèdent du développement de la vie qu'autant que leur en départit la sensibilité. Alors, quand l'enfant échappé à son berceau bégaie l'expression de ses premiers instincts, avant le jour de la raison, c'est la partie inférieure de l'homme, c'est L'ESPRIT SENSIBLE qui règne dans la sphère psychologique. Maintenant, si vous entrez dans la sphère de l'histoire, si vous regardez l'homme à son berceau de société, au premier âge du monde, dans ses forêts primitives où il a été précipité après sa chute pour fuir d'une fuite qui semble éternelle, ou bien sous la hutte de chaume qui n'est pas encore la tente du patriarche, vous trouverez que c'est le même esprit sensible qui préside aux

sociétés naissantes, l'esprit sensible ayant pour mobile moral l'intérêt ou la satisfaction personnelle, ayant la force pour mobile social. C'est lui, c'est cet esprit qui, plus tard, alors que de meilleures facultés ont grandi et prévalu dans l'économie spirituelle, se montre encore à des intervalles plus ou moins éloignés, et laisse voir, après de violentes commotions, des reflux de férocité soudaine qui éclatent et épouvantent, même au sein des civilisations les plus avancées.

La seconde des facultés premières et génératrices est l'intelligence ou la raison, celle qui dans l'homme individuel surgit aussi au second âge, quand l'enfance première est passée, quand l'adolescent, s'ouvrant à la lumière jusqu'alors inconnue aux ténèbres de son instinctive sensibilité, entre dans la vie de réflexion, reçoit la science de la vie, la science du bien et du mal, du vice et de la vertu. Alors il apprend à reconnaître que la vie d'ici-bas est autre chose qu'une course passagère à travers des halliers, ou une halte de sauvages, avant le sommeil, au milieu des bois; mais qu'elle

est encore, surtout pour l'homme, une volonté de la Providence, et le point de départ d'une DESTINÉE. Dans la société aussi, l'esprit intelligent est le second après l'esprit sensible ; c'est l'époque à laquelle survient, après la vie active et musculaire de la société errante et non cultivatrice, la vie contemplative et intellectuelle de la société reposée, de la société qui a divisé les champs et les héritages, qui règne sous ses grands rois, au sein des cités splendides, et qui demeure les yeux fixés au ciel, pour interroger les astres, les saisons, et le Dieu que recèle la voûte sacrée de l'univers. Indifférent d'ailleurs à la tyrannie qui l'oppresse, l'homme de cette époque consent à être perdu dans le tourbillon du grand tout dont il est un fragment, dans ce jour fugitif à travers lequel il sait qu'il passe pour mourir entre deux éternités. L'époque à laquelle je fais allusion correspond à ces civilisations orientales où la science est profonde, le développement des arts éminent, où l'esprit sensible est terrassé, et qui n'attendent plus que l'esprit actif et libre qui va suivre,

pour se manifester pleinement, intégralement à la vie.

Le troisième esprit est en effet l'esprit libre; c'est, dans l'homme psychologique, l'âge où se montre la liberté morale. Il règne à cette époque de la vie où la pleine possession de ses facultés ouvre devant lui toute barrière qui captiverait son impatience, à cette époque où l'homme ayant conscience de lui, de ses facultés, de ses opérations, des impressions du dehors et des inspirations du dedans, en un mot, de tout ce qui est la vie, la vie intérieure et extérieure, la vie personnelle et la vie de relation, veut, et se sent libre de vouloir, non pas d'une volonté instinctive, irrésistible et sans raison, mais d'une volonté *potens et conscia suî*, qui se sait et se possède, qui peut s'arrêter ou marcher, se produire en avant ou se contenir, mais qui sait aussi que la valeur de cette liberté n'est réelle qu'autant qu'elle se soumet à la vérité, cette parole de Dieu qui se fait entendre dans la raison. Or, il y a aussi dans l'histoire l'âge libre; c'est cet âge où l'intelligence immobile est descendue de son pié-

destal, et s'est mise en route, se réalisant en applications positives, se détachant du tout panthéistique, sachant sa valeur d'homme, et la maintenant inviolable et sacrée vis-à-vis du prêtre et du despote couronné. Alors l'homme est émancipé, il marche sans liens, et triomphe dans sa liberté.

Ce triple esprit est réel, on ne peut le méconnaître, à moins de nier, d'une part, les manifestations psychologiques de l'homme dans les trois facultés que j'ai préétablies; d'autre part, le rapport des facultés de l'homme abstrait avec celles de l'homme social.

Et par exemple, c'est une observation désormais vulgaire et incontestée, que celle qui dans l'antiquité établit trois types bien marqués de civilisation. C'est 1° l'état social du sauvage Germain, Celte ou Scandinave, au fond de ses forêts éternelles; — âge de la sensibilité ou de l'homme physique. 2° C'est celui des puissantes monarchies de l'Asie orientale, nations chez qui les arts du luxe sont florissants, où la science est haute et voilée, recélée dans les profondeurs mystérieuses des sanc-

tuaires; ainsi Babylone après les Scythes et les Massagètes, Memphis après les Ichtyophages de l'Éthiopie; — âge de la raison, âge de l'homme intelligent. 3° Enfin, c'est la civilisation des nations grecques dans leur plus grand éclat; là on voit les peuples, après avoir passé par les bourgades demi-sauvages de l'Attique aborigène, après avoir reçu la lumière de l'Orient, on les voit grandir et fleurir, quand pour eux le jour de la personnalité s'est levé, quand l'esprit de liberté a renouvelé la religion, l'art, la politique, et multiplié les grandes choses au forum d'Athènes, et parmi les immortels champs de bataille dans lesquels a vaincu l'esprit nouveau, esprit conquérant et en même temps civilisateur; — âge historique qui correspond à la manifestation de la liberté morale dans l'homme de la psychologie.

Ces trois éléments, bien qu'ils se succèdent et dominent tour à tour, coexistent néanmoins en proportions variées, et se retrouvent d'une manière simultanée à toutes les époques du monde. Comme c'est plutôt leur succession que leur simultanéité qui sera l'objet de ce livre,

je montrerai seulement ici, par un bien rapide aperçu, que, même dans le temps où nous sommes, ces éléments sociaux sont encore manifestes, et se reconnaissent aisément si l'on embrasse d'un coup d'œil cette terre que nous habitons.

Si, en effet, nous cherchons chez nous et hors de nous l'état où en est la civilisation du monde, nous trouverons encore qu'après tant de siècles, coexistent sur la surface du globe les mêmes éléments primordiaux, les trois faits sur lesquels sera toujours modelée la psychologie de toutes les sociétés. Mais, sans préjuger la question de savoir si les lumières de nos jours sont plus intenses que dans l'antiquité, nous obtenons toujours ce résultat, savoir : que le développement civilisateur existe dans notre temps sur une échelle plus étendue, et qu'un plus grand nombre de peuples que dans l'antiquité peuvent être regardés comme ayant reçu la lumière sociale; qu'enfin, sur la mappemonde que les modernes ont doublée au xve siècle, par la découverte de l'Amérique, il y a plus de terrain défriché qu'on n'en pouvait

rencontrer aux meilleures époques de l'antiquité, par exemple au temps de l'empire romain.

En effet, même dans notre dix-neuvième siècle, subsistent encore simultanées les trois phases auxquelles se réduisent toutes les civilisations. D'abord, en considérant nos mœurs européennes, notre civilisation vive, mobile, artistique, sérieuse et frivole, marchant dans sa liberté ou vers sa liberté, qui ne retrouverait Athènes et Rome, ces deux centres successifs de la perfectibilité de l'ancien monde ? Les Parthes et les Scythes du temps de Darius, les Celtes et les Germains contemporains de César, vivent encore semés à travers les deux mondes. Comme au règne de Sémiramis, les tentes mobiles des nomades Tartares sont encore voyageuses dans leurs steppes de verdure. Sans doute, tous ces peuples qui couvraient autrefois tout l'Occident européen ont vu tomber leurs forêts vierges, éternelles; elles sont entrées dans la civilisation : ces peuples sont devenus ce que nous voyons, ce que nous sommes; mais leurs héritiers en matière de

barbarie sont ailleurs ; ils sont aux quatre coins du globe, soit parmi les déserts de l'Amérique, dont les explorateurs du nouveau monde nous ont exposé les mœurs primordiales; soit dans l'Afrique centrale, parmi cette pépinière de nations explorées par les successeurs de Mongo-Park, et qui présentent aujourd'hui des traits analogues à la civilisation primitive de nos aïeux. La Gaule, au temps de ses haches de pierre et de ses *dolmens*, était-elle plus avancée que les peuplades de la mer du Sud ou de l'Amérique du Nord armées aussi de leur casse-tête, de leurs calumets, de leurs parures guerrières, sous le chaume de leurs habitations, parmi leurs impénétrables prairies ? L'Afrique presque entière est barbare, comme elle l'était au temps de ses premiers Maures et de ses antiques Abyssins, tels que les Romains les tenaient tous refoulés aux barrières méridionales de leur empire.

L'Arabe du désert, la tribu errante des pâtres du Sinaï, c'est encore le Moabite qui pliait et dépliait sa tente fugitive, comme aux jours de Moïse et de Josué. Là encore, dans ce chef

de la tribu arabe qui, les yeux tournés au soleil levant, offre au Maître de l'univers les prémices de sa culture, vous retrouveriez Job et Abraham, ces pasteurs plus riches que des rois, qui vivaient avec leur splendeur errante au milieu de tribus rivales et indomptées. Ainsi, malgré les différences particulières de nation à nation et d'époque à époque, toujours on voit reparaître un petit nombre de types généraux. Et cependant une loi s'accomplit : à mesure que l'humanité avance dans le temps, plus de terrain est gagné par des évolutions successives, plus de nations ont monté les premiers degrés et stationnent sur le sommet plus élevé, comme sur une large plate-forme, assez vaste pour recevoir un jour, si Dieu le veut, dans un cercle fraternel, tous les peuples de la terre.

Ainsi donc, dans notre époque, l'Europe et l'Amérique européenne représentent le degré supérieur de la civilisation, celui où le troisième esprit, l'esprit du mouvement et de la liberté, s'est approprié les deux précédents. Quant au premier état, l'état barbare qui pro-

cède de l'esprit sensible, nous pouvons en suivre les nuances multipliées, depuis la dernière brutalité du sauvage chasseur jusqu'au semblant de civilisation marchande et politique des nègres de Guinée qui vendent leurs frères, et adorent leurs rois à l'égal de leurs fétiches impurs. Mais entre l'esprit sensible et l'esprit libre, il y a ce que nous avons appelé l'esprit intelligent, esprit des nations à qui manque le mouvement libre, et qui vivent ensevelies dans leurs civilisations pétrifiées, lesquelles n'attendent pour se déployer et pour croître que le jour peut-être impossible du mouvement.

Et où les chercher ces nations qui représentent dans l'époque moderne les antiques monarchies de l'Orient? où les chercher? Dans l'Orient lui-même. C'est une étude bien curieuse que celle des phases évolutives que l'Orient a subies. Il y eut un temps, un temps rapide, où ce Sphinx si longtemps immobile s'est remué à son tour parmi les sables de son désert; il avait alors reçu le contre-coup du mouvement occidental; la Grèce avait com-

mencé cette action, Rome l'avait propagée ; mais ce réveil fut court, et l'Orient est revenu au point où l'avait surpris la civilisation grecque de l'antiquité. Maintenant, cet Orient est encore pour nous, comme dans les temps les plus reculés, le symbole de l'enveloppement primitif, de l'esprit stationnaire, de la PENSÉE, ayant l'intelligence de l'unité sans la variété, ayant l'esprit de la méditation sans l'esprit de la liberté; car dans l'Orient, l'esprit de la méditation, c'est celui de la fatalité qui règne et qui asservit.

Cela doit être l'objet d'une sérieuse réflexion. Depuis que l'ère moderne a commencé, depuis que l'Occident a grandi dans la lumière, l'Orient a décliné et s'est obscurci; l'Orient, berceau universel de la civilisation des grands empires, a rétrogradé vers ses époques antérieures ; auguste patriarche de l'humanité, il est retombé aux faiblesses de son berceau. Au temps d'Alexandre le Grand, et plus tard sous la conquête romaine, l'esprit grec et romain, l'esprit de progrès, de mouvement, d'indépendance, qui caractérise l'Occident, vivifiait la

Grèce et la Thrace, couvrait l'Asie Mineure de municipalités ardentes, atteignait les Numides et les Maures, remuait l'antique Egypte, cette momie ensevelie dans ses catacombes. Il avait jeté un vernis de culture grecque et romaine sur ces contrées les plus belles du monde, les plus favorisées du ciel, les plus voisines du soleil ; l'égyptienne Alexandrie était devenue la capitale des lumières antiques et l'héritière d'Athènes.

Le christianisme est venu éclore en Orient, avant d'aller mûrir en Occident. C'est de l'Orient qu'il est parti, voyageur divin, s'acheminant de suite vers l'Occident ; s'il a stationné dans cet Orient, s'il l'a soumis à sa puissance, ce fut seulement durant sa première heure de pèlerinage, et, cette heure seulement, l'Orient fut grand et splendide. C'est alors que le troisième esprit, l'esprit de mouvement et de liberté, est venu le visiter. Mais depuis que ces nobles contrées ont rejeté le christianisme qui savait les perpétuer dans le progrès, elles sont déshéritées, elles sont descendues d'un immense degré, et se retrouvent aux conditions de

leur berceau. L'antique Esaü a définitivement vendu son droit d'aînesse. Sous les longs plis du cafetan musulman, volontiers vous retrouveriez la simarre avec la mître chaldéenne. Depuis que le proconsul romain ne promulgue plus à Babylone l'édit du préteur, depuis que l'évêque chrétien ne gouverne plus Antioche de son sceptre pastoral, tout est fini pour la civilisation de l'Orient. La lumière profane venue du Capitole, et la lumière sainte venue du Golgotha, avaient quelque temps et tour à tour manifesté l'Orient dans le progrès occidental; quand ce double flambeau a disparu, l'Orient est tombé dans les ténèbres; il en est à son point de départ de théocratie et de despotisme; le sultan et le muphty, le brahme et le rajah sont encore les arbitres des populations, et le pacha de Saint-Jean-d'Acre ou de Bagdad, c'est encore le satrape persan de Babylone et d'Ascalon, qui gouverne avec un firman, qui exécute avec un cimeterre.

L'Orient est debout; les costumes, les usages, la relégation des femmes, le mode d'architecture, tout subsiste généralement comme il

y a trois mille ans, non pas dans sa plénitude immense, telle que l'imagination en est encore frappée, telle surtout que le génie du peintre anglais Martin en a évoqué les ardents souvenirs, mais partout il y a des débris vivants de ce qui vivait plein et intégral il y a tant de siècles. Mosché, Manou, Zerduscht, connaîtraient encore leurs sectateurs. Si Thèbes et Memphis ne sont plus que de vastes ruines, si Ninive et Babylone ne présentent plus que des repaires de bêtes féroces, Damas, Bagdad, Ispahan, avec moins de magnificence, reproduisent sans doute la physionomie intérieure et extérieure de ces antiques cités. L'Inde étale ses pagodes, ses cités peintes et ciselées, ses robes blanches et flottantes, ses aventures fabuleuses, comme au temps d'Hérodote; et la Chine, le plus puissant empire du monde, n'a pas fait un mouvement depuis qu'elle est la Chine, depuis que son immuable civilisation s'est établie au premier âge de l'univers, sans qu'aucune tradition connue puisse en marquer l'origine et le progrès.

J'ai donc établi ici que, dans les différentes

époques de l'humanité, en prenant les plus saillantes, on trouve toujours les mêmes éléments coexistants. En effet, la nature humaine en soi ne saurait changer; or, les diverses phases d'une civilisation n'étant autre chose que la prééminence d'une faculté sur les deux autres, et comme l'homme ne sortira jamais de ses facultés, il faut donc qu'il en reproduise la vertu dans ses actes et dans son développement humain. C'est aussi une nécessité que les mêmes phénomènes se manifestent historiquement à toutes les époques de l'humanité. Ainsi le premier résultat que l'on obtiendrait de cette échelle comparative des époques et des peuples, ce serait de démontrer que la perfectibilité réelle, quand on l'entend avec modération, ne saurait être infinie : car l'homme sans doute peut bien tendre à faire prévaloir ses meilleures facultés sur les inférieures ; mais comme il ne peut, je le répète, changer sa nature, et que ses facultés sont toujours identiques, il y a une borne par laquelle se décèle et toujours se décèlera l'éternelle imperfection d'ici-bas.

En résumé, il y a, dans le système philosophique et historique qui vient d'être exposé, un point de vue peut-être assez nouveau sous lequel on peut envisager la loi qui préside au développement des choses humaines. Il s'agit d'assimiler le développement dans l'histoire à celui qui se passe dans la psychologie. Cette idée ne peut être bien comprise qu'à l'aide d'un tableau synoptique que l'on peut ramener à sa plus simple expression en produisant ses traits les plus généraux. Je vais donner ici l'explication préalable de ce tableau. 1° Problème psychologique : Quels sont les directions, les tendances, les faits accessoires relatifs aux trois facultés auxquelles se réduit tout l'homme ? 2° Problème historique : Quels sont les directions analogues, les tendances, les faits accessoires relatifs à ces trois facultés : directions, tendances, faits accessoires, dont l'histoire montre le développement dans le tableau de ses grands événements, de ses états sociaux, de ses révolutions ? Or il y a trois états sociaux, c'est-à-dire trois types de civilisation. Cette proposition est simple, elle est légitime ; car ce

n'est pas la première fois que l'histoire aurait été formulée dans une synthèse. De tout temps l'histoire a été produite en synthèse; faut-il en rappeler une, toujours renouvelée dans le but de généraliser, et par là de simplifier la multitude des faits particuliers? Au lieu donc de diviser les peuples en chasseurs, pasteurs, agriculteurs, marchands, je propose une division plus arrêtée et plus profonde, parce qu'elle est prise dans la nature même de l'humanité.

D'abord on se demanderait quelles circonstances nécessaires accompagnent une civilisation, au premier, au second, au troisième degré ; ce serait la métaphysique de l'histoire, l'histoire préétablie. En effet, étant données les dispositions primitives des peuples par rapport au développement des trois facultés, on pourrait déterminer les éléments extérieurs dont la civilisation d'un peuple ou d'une époque serait composée. Ainsi on pourrait faire une théorie historique de la religion, de la politique, de la morale, de l'art, théorie subordonnée aux trois états sociaux. Toutefois on tiendrait compte, pour le détail, des différences relatives

au climat, aux usages, à d'autres circonstances inhérentes à l'individualité des nations.

Alors, dans ce point de vue purement philosophique, on substituerait au synchronisme ordinaire de l'histoire un synchronisme rationnel dans lequel chaque peuple, placé sur le degré de l'échelle qui lui convient par rapport à la faculté prédominante qui serait en lui, viendrait rendre témoignage qu'après tout il y a peu de faits distincts dans la nature humaine, et que, sous la perpétuelle mobilité des choses historiques, on retrouve toujours les combinaisons variées mais uniformes de la triple faculté qui compose à la fois l'homme de la psychologie et l'homme de l'histoire.

IDÉE D'UN SYSTÈME DE PHILOSOPHIE APPLIQUÉE A L'HISTOIRE GÉNÉRALE DES SOCIÉTÉS.

	HOMME		
PROBLÈME PSYCHOLOGIQUE.	SENSIBLE.	INTELLIGENT.	LIBRE.
	Le problème est de savoir comment chacune de ces trois facultés, qui tour à tour sont dominantes dans l'homme (Sensibilité, Intelligence et Liberté), coexistent et s'exercent dans leurs mutuelles relations. Ce problème contient toute la Psychologie, c'est-à-dire l'étude de l'homme dans ses phénomènes, dans ses lois, dans ses facultés primitives, avec ses groupes de facultés secondes qui se rattachent à celles-ci, enfin avec ses tendances et ses aptitudes par rapport au développement progressif de chacune de ces mêmes facultés. — Or ces trois degrés de l'homme psychologique correspondent à des divisions bien connues dans l'histoire; les voici :		
	PEUPLE		
PROBLÈME SOCIAL.	Chasseur et barbare.	Agriculteur et contemplatif.	Commerçant et civilisé.
	Sous ces catégories nous retrouvons la division des trois facultés, transportée de l'individu dans le peuple, de la Psychologie dans l'Histoire. — Le problème est de savoir comment ces trois états de civilisation, ainsi spécifiés en raison des trois facultés qui prédominent tour à tour, coexistent aussi et s'exercent dans leurs relations historiques. L'exercice de ces trois états ou facultés primitives se montre diversement dans les divers éléments qui constituent une société, savoir : 1° la Religion, 2° la Philosophie, 3° la Science, 4° la Législation, 5° l'Art. Le dernier de ces cinq éléments sociaux est précisément l'objet de ce livre.		
	1er DEGRÉ.	2e DEGRÉ.	3e DEGRÉ.
ESSAI D'UNE CLASSIFICATION DES PEUPLES, CORRESPONDANT A LA DIVISION PSYCHOLOGIQUE.	ANTIQUITÉ. —— Premiers Chaldéens, Arabes, Pélasges, Ausones et Ombriens, Scythes et Massagètes, Celtes. TEMPS MODERNES. —— Germains, Slaves, Tatares, peuplades américaines, Bédouins, peuples du centre de l'Afrique et de l'Océan Pacifique.	ANTIQUITÉ. —— Babylonie, Judée, Egypte, Inde, Médie et Perse, Etrurie, Rome impériale. TEMPS MODERNES. —— Moyen-âge féodal, nations musulmanes, Hindoustan, Chine.	ANTIQUITÉ. —— La Grèce, Rome en république au temps des Gracques et des Scipions, Egypte et Syrie sous les successeurs d'Alexandre, et dans les premiers temps du Christianisme. TEMPS MODERNES. —— L'Europe et l'Amérique européenne.

Maintenant, je sais les difficultés qui peuvent être alléguées contre ce système, et en général contre toutes les théories dans lesquelles l'esprit philosophique aspire à se faire jour. On dit : Mais les trois facultés n'ont point, pour les représenter dans l'histoire, chacune leur époque déterminée et successive de la manière que vous le supposez. L'homme est un ; on ne partage pas ses facultés comme on partagerait les membres de son corps, et la psychologie tout au plus a seule le droit de se repaître de ces vaines et stériles abstractions.

— Sans doute, les théories philosophiques ne possèdent point l'autorité des sciences exactes, et il en est peu qui puissent se résoudre en formules précises et incontestées comme celles de l'algèbre et de la géométrie ; mais ne faut-il pas se contenter d'inductions solides, pourvu qu'elles soient fondées sur l'observation des faits ? Or, l'observation fait voir que, bien que toutes les facultés s'accompagnent dans un même homme, et soient loin de s'exercer dans une sphère entièrement successive et isolée, cependant ces facultés sont tour à tour et isolé-

ment dominantes ; de telle sorte que l'on n'hésite pas à dire que tel homme est un esprit impressionnable et passionné, tel autre un esprit intelligent, un troisième un esprit libre et ferme, un homme de volonté et de résolution (1). On ne veut pas dire pour cela que l'homme passionné, l'homme intelligent, l'homme résolu, n'aient aucune participation aux facultés qu'ils ne posséderaient pas à un degré également dominant. La même remarque peut être appliquée aux nations; le triple esprit que j'ai caractérisé peut bien se rencontrer et dominer tour à tour, et imprimer son caractère particulier à la civilisation de chaque époque, sans pour cela que l'on veuille admettre l'existence exclusive d'une seule faculté dans une époque et dans une nation.

Il y a une autre difficulté plus spécieuse et qui me permettra, en y répondant, de placer ma théorie dans son jour le plus clair.

A voir votre système sur l'ordre progressif

(1) Dans mon traité de Philosophie, j'explique par cette distinction la nature du génie en général et dans l'art en particulier.

de la manifestation des facultés, il est évident que l'âge libre est regardé par vous comme étant le point culminant de l'ordre entier de la civilisation. Ainsi une société qui n'aurait pas atteint cette phase heureuse de son développement social, fût-elle douée de tout l'éclat qui appartient aux arts de l'intelligence, ne pourrait prétendre au niveau de la civilisation de telle nation demi-barbare, chez laquelle l'esprit de liberté est développé à un haut degré. Et après tout, Rome, sous la barbarie de son premier Brutus, quelques peuplades éparses dans les déserts ou dans les forêts de l'ancien et du nouveau monde, sont libres, et partant les maîtresses du monde en fait de civilisation.

Réponse. — Si la liberté est nommée la dernière sur cette échelle des trois facultés primitives, c'est qu'elle suppose que l'homme, ou la société qui la possède, a passé par les deux états antérieurs, sensible et intelligent. La liberté, seule et dépourvue des deux facultés qui la précèdent, n'est qu'une volonté fatale, irrégulière et sans vertu, elle n'est pas l'état que

j'appelle liberté. La liberté, celle qui accompagne quelquefois l'ère de la sensibilité, avant que l'homme ait passé à travers la purification de l'intelligence, n'est que l'instinct d'un bien-être souvent brutal, qui n'est en aucune sorte relevé par la conception supérieure de la justice distributive, et de la subordination à la loi d'un devoir obligatoire et désintéressé. L'état que j'appelle de liberté est celui où cette faculté parfaitement réglée et pacifiée avec tout le reste de l'ordre humain, plane en dominatrice au-dessus des autres facultés, dont le développement est lui-même très-avancé. Ainsi Athènes fut grande, l'époque athénienne fut la plus noble de l'antiquité, parce que la liberté qui fleurit à Athènes avait eu pour tige un haut développement intellectuel. Athènes, héritière de l'Orient, avait grandi au milieu des monuments des arts et de la philosophie, au milieu des productions de l'intelligence qui servirent à sa liberté à la fois de marchepied et de couronnement. Ainsi les trois facultés trouvaient simultanément leur emploi dans la Grèce ; mais deux étaient subordonnées à la troisième,

à celle qui représente le mouvement progressif, à la liberté.

C'est pourquoi, si vous connaissiez une époque et une nation chez lesquelles vous trouveriez un développement très-intense de la liberté ou de ce qui ressemblerait à la liberté, vous ne jugeriez pas encore que cette époque, que cette nation fût arrivée à cette ère supérieure qui est la troisième et la dernière dans l'histoire de l'humanité. Il faudrait voir si les autres éléments légitimes sont fidèlement associés à la liberté, quoique dominés par elle et réduits à l'unité sous sa discipline ; il faudrait voir si cette liberté ne pourrait pas se confondre avec l'instinct physique, irrésistible, qui veut son bien et qui l'accomplit à travers tous les droits ; il faudrait s'assurer que la liberté n'est pas conçue comme le droit odieux de tous contre tous, comme le droit de faire tout ce que l'on veut, mais au contraire si elle est conçue comme le droit de faire ce qui est juste ; en un mot, si le spiritualisme, sous la forme de la justice, enveloppe de sa lumière auguste cette même liberté : car sans lui, sans sa clarté

qui provient de l'intelligence, la civilisation expire dans le vide, souvent dans la ruine; la liberté n'est qu'une aspiration au déchaînement des passions égoïstes et violentes, à la tyrannie de tous contre tous ; elle est la tyrannie, je le dis, et non la liberté.

Ainsi, une époque vraiment civilisée, la plus civilisée de toutes les époques humaines, est celle où l'esprit de liberté, venant après l'esprit sensible et l'esprit intelligent, ne les détruit point, mais les gouverne, se les assimile, s'en fait le régulateur. Enfin, le dernier mot de cette liberté, tel que je le conçois, est un mot de pure et haute intelligence; le voici : L'homme est libre, il doit rester, il doit se maintenir libre ; pourquoi ? Pour être le maître, pour faire sa volonté? Non, mais pour être moral, pour faire le bien.

L'utilité de ce point de vue dans l'application que l'on peut en faire consiste surtout en ce qui regarde les éléments généraux de la civilisation. Il s'agit de résoudre ce problème : déterminer les éléments essentiels de la religion, de la science, de la morale, de la lé-

gislation, de l'art, par rapport aux époques diverses de l'histoire, et aux phases générales de la civilisation. Or, ce point de vue, j'ai essayé de l'envisager dans ce qui concerne L'ART, et c'est ce qui fait l'idée générale du livre que j'ai entrepris; c'est pourquoi il est temps de recueillir les éléments multiples de cette théorie, et, cessant de considérer la civilisation en général, il convient de nous occuper de notre objet spécial.

II.

Application de la théorie précédente à l'histoire de l'art.

Il est aisé de voir comment les éléments dont l'art se compose peuvent aussi se ramener à trois types généraux, correspondant aux trois éléments que nous avons trouvés dans la psychologie des sociétés. Ainsi on peut préétablir les universaux de l'art, comme aurait dit l'école, les catégories de l'art, selon l'expression de Kant; et, malgré les diversités spéciales, toutes les productions du temps et du

génie passeraient à travers ces moules généraux une fois déterminés. C'est assurément une étude curieuse, digne d'être approfondie, que celle qui s'attache à généraliser, à recueillir les lois sommaires, primordiales de l'humanité, en faisant abstraction des détails par lesquels les divers arts et leurs productions ont coutume de se distinguer sur l'échelle indéfinie de la conception. Puis, quand on a fait, comme tout à l'heure, la synthèse sociale des époques, il est intéressant de préciser les divers procédés de l'esprit, et de voir par quelles lois progressives la pensée humaine est sortie de son abstraction métaphysique, et s'est manifestée dans la plus noble de ses applications, dans l'art.

Résumons d'abord en peu de mots le principe de l'exposition qui précède. Empruntant à la psychologie ou à l'exercice des principales facultés de l'homme une division générale, nous venons d'établir que les nations peuvent être classées en trois degrés, selon qu'elles sont plus ou moins soumises à la prédominance de l'un des trois éléments qui constituent l'homme.

Il y a des sociétés chez qui domine l'élément sensible, brut, matériel; ces sociétés représentent les diverses nuances d'un premier degré, qui part de l'état de barbarie radicale, et s'achève au point de départ des monarchies civilisées, alors que se forment les époques de moyen-âge, telles que les antiques états de l'Orient, et le moyen-âge proprement dit chez les modernes. Ce second degré est l'âge de l'intelligence; cette faculté y est surtout développée sous la forme de la contemplation astronomique et religieuse. Le troisième degré est l'âge où règne, par-dessus les autres facultés, la liberté; c'est la Grèce, c'est le temps moderne, c'est l'époque des renaissances soudaines et du progrès indéfini. Ainsi les phases de la société ne peuvent être expliquées que par l'évolution opérée par les peuples quand ils passent de la domination d'une faculté à une autre de ces facultés que décrit la psychologie (1).

(1) Voir dans la Géog. de Balbi, p. 53, le tableau des diverses classifications du genre humain : elles ne sont point métaphysiques, mais elles sont plus vagues que celles que nous proposons ; c'est ce qui peut se reprocher aisément à la classi-

On peut, ai-je dit, montrer l'exercice des trois facultés primitives dans tous les éléments qui constituent une société, la religion, la philosophie, la législation, l'art. Or, pour ce qui regarde ce dernier point, le problème général peut être posé comme il suit : Etant ramenés à trois degrés principaux les éléments de la civilisation humaine, chercher quels sont les caractères également généraux que l'art présente aux principales époques de l'humanité; savoir, 1° dans les époques barbares; 2° dans les époques contemplatives; 3° dans les époques de mouvement et de liberté. Car l'art suit la marche des sociétés, il s'associe à la fortune de la pensée humaine, et acquiert un développement égal à celui qui est le partage de l'esprit humain.

Je vais établir dans un tableau, toutefois moins synoptique que le précédent, le paral-

fication adoptée par Malte-Brun, en peuples sauvages, barbares, civilisés. On a pu voir, par le tableau synoptique, que notre division n'est autre que la division reçue, en chasseurs, agriculteurs et commerçants; seulement nous avons établi cette vieille distinction sur la nature des choses, en la rattachant à la psychologie humaine.

lélisme qui existe entre les trois degrés auxquels nous avons ramené la société, et les degrés qui leur correspondent dans les arts du dessin : ainsi on verra dans quel rapport, étant donnés certains éléments particuliers à chacun des trois degrés sociaux, il s'ensuit nécessairement la diversité d'un art qui reçoit sa vie et sa lumière de ces mêmes éléments.

Je dois encore le répéter, en renouvelant par rapport à l'art le tableau des degrés de la civilisation, les divisions établies sont vraies, mais vues dans leur extrême généralité; ce sont de grandes classes dans lesquelles on doit toujours introduire des subdivisions. L'échelle sociale est constamment progressive ou mobile; bien qu'on puisse la diviser en trois parts, les stations que font les peuples d'un degré à l'autre sont nombreuses. Il ne saurait donc y avoir d'identité réelle entre diverses époques que nous plaçons néanmoins sous la même catégorie. Dans le développement de la société, il existe une dégradation de plans presque insensible ; de sorte que chaque fraction intérieure d'époque se nuance diversement, selon qu'elle

se rapproche plus ou moins de celle qui la précède ou de celle qui la suit. Toutefois, les caractères généraux sont assez frappants, assez fondés sur la nature philosophique pour avoir fondé notre division en trois époques distinctes : en toute science, ce sont les caractères généraux qui sont la loi, et c'est la loi que nous cherchons ici.

Il y a trois choses dont se compose la civilisation dans chacun des trois états qui ont été déterminés : trois choses, la religion, la politique, la vie intérieure. Eh bien ! cherchez de quels éléments se composent à leur tour la religion, la politique, la vie privée, au premier degré des sociétés, dans l'âge sensible par exemple, et vous aurez aussi les divers éléments d'art qui existent à cette époque de la civilisation naissante. Et vous suivrez ce même rapport à l'égard du second degré, puis du troisième, et vous serez près d'avoir atteint la loi qui unit le développement social avec celui de l'art. Voici comme j'ai cru pouvoir résumer et opposer entre eux ces éléments.

1ᵉʳ DEGRÉ.

Age sensible ; peuples enfants, chasseurs, etc. ; sauvages de diverses nuances.

Religion. — Adoration du ciel et de la terre, des astres du ciel et des puissances de la terre. Fétichisme, intelligence obscure d'un grand esprit, mais d'un esprit redoutable qui aime le sang, et qui ne se distingue pas des forces terribles de la nature personnifiée. Le sauvage prie en plein air; la nature est à la fois le dieu et le temple. — *Art.* — Pierre sacrée, tombelle, table du sacrifice, pierre debout, tous monuments à peine dégrossis ; grottes profondes, sculpture grotesque, mais effrayante, symbolisant les puissances matérielles, et courbant les hommes sous la superstition. Les forêts sont les sanctuaires.

Politique. — Liberté brutale, pure sensibilité, instinct destructeur, inimitié de races, guerres ; cités qui sont des villages ; délibération en plein air, gouvernement des vieillards, subordination aux rois barbares et aux prêtres, comme interprètes de la puissance invisible.

— *Art.* — Anciens monuments politiques, une enceinte au milieu d'un bois est le Champ-de-Mars; habitations fragiles, isolées, bâties de terre et de chaume.

Vie intérieure. — Naissance du commerce, mais par voie d'échange; vie de chasse et de pêche, errante, mais attachée au sol qui l'a vue naître; au repos, la vie se passe, indolente, dans la cabane enfumée. — *Art.* — Industrie pour suppléer à l'absence des métaux; haches et couteaux de pierre; ornements assez soignés pour la parure et pour les armes. Ciselure; sorte de mosaïque avec des plumes; vêtement en plumes et en substances végétales, gommé à défaut du tissu ; peinture en tatouage. (Voir le musée maritime, première salle, au Louvre.)

2ᵉ DEGRÉ.

Age de l'intelligence; peuples sérieux, contemplatifs, agriculteurs; l'Orient antique et, sous un point de vue, le moyen-âge moderne. (Suivons notre division.)

Religion. — Le culte a reçu l'empreinte du panthéisme et de l'infini; la domination théo-

cratique pèse sur les peuples. Au fétichisme primitif succède ou plutôt s'associe un sentiment profond d'idéalisme ; la doctrine de l'émanation absorbe l'individu dans le tout infini duquel il est descendu et où il doit revenir. — *Art.* — De même que la pensée religieuse domine chez ces peuples, l'art aussi est consacré à la religion. Il exprime l'infini : c'est donc l'architecture qui règne ; car l'art, c'est le temple. La statuaire et la peinture se subordonnent à ce séjour terrestre de la divinité. Ces deux arts ne font pas de progrès ; ils sont exclusivement consacrés à exprimer des symboles, et les cultes austères de l'Orient maintiennent un caractère informe et inachevé dans les symboles qui leur sont consacrés.

Politique. — Dans tous les états qui marquent ce second degré de civilisation, la société est divisée par castes plus ou moins inflexibles ; la caste des prêtres est souveraine ; le roi règne par le prêtre et pour le sanctuaire. —*Art.*—Les palais sont subordonnés au temple, mais ils lui ressemblent. Le roi est une divinité, son palais est donc un temple. Tout est

pour le roi; vivant, il a des palais magnifiques; mort, il a des pyramides qui éternisent son néant. Mais le principe politique ou royal n'est pas capable de faire sortir la peinture et la statuaire de leur immobilité sacerdotale. Un roi de Perse imagine de faire son image avec le sommet du mont Athos. On doute si l'art pouvait franchir les types conventionnels assez pour exprimer la ressemblance des princes, et si les statues des rois qui se trouvaient dans les temples auprès de celles des dieux représentaient vraiment la figure de ces monarques.

Vie intérieure. — Dans la vie privée, l'élément de variété, de mouvement, réagit contre le principe immobile de la théocratie et du despotisme. Tout ce qui tient aux usages et aux ornements de la vie reçoit sa perfection. Les ornements d'or sont splendides ; toutefois, on y voit encore la pensée dominante qui plane au-dessus de toute la vie en Orient. Tels sont les bétyles et le grand nombre d'amulettes qui remplissaient les tombeaux. Du reste, une grande élégance dans les chars, les armures, les costumes flottants. Là aussi se place la cari-

cature, elle représente cet élément inférieur de la vie et qui est au fond de toute humanité. (Voir les planches du Voyage en Égypte, de Champollion.)

Dans cet aperçu du second degré de l'état social dans son rapport avec l'art, se trouve compris, non-seulement le monde oriental antique, mais le moyen-âge moderne. C'est le point de vue de Vico sur le retour des âges similaires. Mais nous n'admettons point le cercle inflexible du philosophe napolitain ; et malgré les affinités que nous trouvons entre l'antique Orient et l'époque chrétienne du moyen-âge ; bien que, dans ces deux époques, la société entière soit disciplinée par la conception religieuse de l'infini et obtienne en matière d'art des résultats analogues, nous trouverons dans l'époque chrétienne un germe irrésistible de progrès : elle n'a point de doctrine secrète recélée dans ses sanctuaires ; elle a détruit l'esclavage ; et la liberté, qui dort ensevelie sous les emblèmes pontificaux de cette longue période, tend à devenir séculière, à se manifester au grand jour.

3ᵉ DEGRÉ.

Age du progrès, de la diffusion de la lumière et de la liberté. Il a deux grands représentants, le monde grec et romain chez les anciens, les trois derniers siècles pour les temps modernes. Saisissons leurs rapports généraux, toujours avec le double point de vue de la civilisation et de l'art, qui en est l'expression.

Religion. — A jeter un coup d'œil sur la religion hellénique, ou sur celle de Rome, ou même sur le christianisme des temps modernes, on voit régner comme base commune la tendance à l'émancipation, au mouvement, au progrès. La philosophie, dans l'antiquité grecque, corrige l'immobile influence des vieux sanctuaires; aux temps modernes aussi, la philosophie tend à balancer l'influence théocratique, et soustrait les diverses branches du savoir à l'exclusive domination des hommes du sanctuaire. — *Art.* — De là un art qui révèle le mouvement, la liberté, la vie. Les types immobiles sont détruits; l'homme renaît dans la statuaire; cependant le souvenir de l'Orient se montre encore dans la statuaire grecque, de même que sous la forme grecque introduite

par la renaissance moderne, on retrouve encore les souvenirs chrétiens du moyen-âge.

Politique. — La vie politique prend le dessus sur la vie religieuse. Mouvement social et liberté : il suffit de nommer la Grèce. Puissance matérielle, dominatrice de l'univers : il suffit de nommer Rome. Diffusion du progrès intellectuel dans les sciences, les lettres, la philosophie, toute la pensée : c'est assez de nommer les temps modernes. Et combien ce progrès s'est propagé depuis la découverte de deux mondes, d'un monde matériel par le vaisseau de Colomb, d'un monde spirituel par la presse de Scheffer, l'imprimeur mayençais !—*Art.*— Dans la Grèce, à Rome, chez les modernes, surabondent les constructions politiques. Athènes a ses propylées, Rome ses amphithéâtres, ses basiliques et ses aqueducs ; les temps modernes ont leurs hôpitaux, leurs hôtels de ville, leurs cités fortifiées, leurs musées, leurs vastes tribunaux. La statuaire élève ses monuments, non plus seulement à la gloire des princes, mais à celle des citoyens. Les arts qui représentent l'homme priment l'architecture,

avec des variétés que nous ferons connaître.

Vie privée. — Elle s'explique par un seul mot qui établit une communauté entre ces diverses époques : c'est le luxe, mais le luxe ingénieux, perfectionné ; non pas se prodiguant par couches purement somptueuses comme en Orient, mais appelant les arts à la culture de l'existence, dissimulant sous la grâce de la forme la mollesse de la vie, et se signalant par de brillantes productions où la richesse elle-même reçoit son prix de l'élégance unie à la simplicité. — *Art*. — Lisez, dans un chapitre d'Anacharsis sur la vie privée d'un Athénien, ce qui est raconté sur sa maison, sa bibliothèque, ses jardins, sur les embellissements de la cité; lisez la description du palais d'un riche Romain, par Mazois; ou bien voyez le récit qui vous est fait, par le même auteur, de l'une des maisons de Pompéia, modestes et simples, mais si heureusement construites pour le bien-être complet et raffiné de l'existence intérieure; voyez enfin ces charmantes habitations que les dessins des Primatice introduisirent dans notre pays au temps de la renais-

sance, et vous saurez comment l'art se plie aux convenances de la vie privée, dans le troisième degré, aux époques de pleine civilisation. Puis ces maisons, votre imagination les peuplera de ces mille trésors qui font l'ornement de la vie fugitive; en Grèce et à Rome, vous aurez ces merveilleuses pierres gravées, qui désespéreront toujours le génie de l'art statuaire ; vous aurez les peintures et les mosaïques d'Herculanum, les vases de Chiusi, exquis pour la forme, la matière et les dessins dont ils sont ornés. Et dans les temps modernes, vous aurez les mêmes trésors embellis par un art encore perfectionné sous la main des Palissy et des Boule.

Un syllogisme très-simple mettra en rapport tout ce qui précède avec les chapitres qui suivront. Selon que le mouvement social varie, se développe ou retourne sur ses pas, il se place sous l'une des trois facultés dirigeantes qui sont tout l'homme : or, l'art n'est que le symbole, l'expression de la société, c'est-à-dire des idées ou des facultés qui représentent

cette société ; donc l'art doit aussi changer, se développer, retourner sur ses pas, avec des variétés de nuances selon le mouvement social lui-même.

Afin de me conformer à l'idée que je viens de développer, j'aurais voulu subordonner à cette idée le plan tout entier de mon livre, et grouper ensemble certaines époques très-distinctes dans l'histoire, pour en faire mieux sentir les ressemblances et les oppositions. Ainsi l'Orient et le moyen-âge auraient composé un même chapitre ; l'époque grecque et l'époque moderne se seraient également fait mutuelle opposition d'ombre et de jour. Cette idée ainsi conçue avait présidé à l'insertion d'un premier fragment de cet ouvrage dans le premier volume des Mémoires des antiquaires de l'Ouest. Mais il y a malgré tout plus de clarté historique, il y a aussi plus de liberté à suivre la série des époques selon l'ordre de l'histoire, plutôt que de marcher en spirales continues et toujours revenant sur le sol que l'on a quitté. Cependant je prie que l'on n'oublie pas la pensée mère de ce livre, qui est de poursuivre l'af-

finité que soutiennent entre elles des époques fort séparées par l'espace et le temps, mais unies par le retour successif et varié d'une même idée civilisatrice.

Et même, quand nous écririons une histoire, content d'avoir donné ces aperçus généraux pour les livrer aux esprits réfléchis, nous aurions beaucoup de peine à nous écarter à cet égard de la route frayée. Il n'y a guère qu'un procédé vraiment sérieux pour enseigner l'histoire. Il faut rechercher laborieusement les faits, les constater, en faire une patiente récolte, et, fidèle moissonneur, lier tous ces faits en gerbes, de manière à les faire passer tour à tour, avec un égal scrupule, sous les regards du maître, qui est le lecteur. L'historien procède plutôt par analyse que par synthèse ; il dit les faits comme ils se déroulent dans leur simplicité ; et il aurait peur d'altérer par des hypothèses ce qu'il y a d'inviolable et de saint dans les annales, dans les souvenirs et les monuments des aïeux, héritage sacré légué aux siècles à venir par les générations éteintes.

CHAPITRE III.

L'ART A SON BERCEAU.

L'art existe-t-il aux époques originelles, au premier berceau de la civilisation, quand les peuplades sont errantes au sein des forêts, assujéties aux résistances de la nature matérielle, incapables de s'élever à la conception pure de la beauté? Il n'y a pas d'art véritable pour l'homme primitif. L'art suppose un développement de l'esprit, de l'instinct social; il exprime des relations déjà compliquées qui ne sauraient se rencontrer au premier âge des na-

tions. Dans ce temps, la vie est étroite, elle est soudaine et fugitive ; elle passe, insouciante du lendemain, entre le fleuve qui désaltère et la forêt qui fournit à l'homme sa nourriture et son abri.

Ne cherchez pas l'état politique chez ces nations ; ce ne sont pas des lois qui règnent, ce sont des mœurs. La vie politique se clôt dans le sentiment du présent ; une tradition nationale que perpétue le culte vague des âmes défuntes, l'orgueil de race, la haine des tribus rivales, voilà tout le fonds social, le *fœdus humanum* de ces peuplades naissantes. Tacite a très-bien caractérisé l'état barbare dans sa Germanie, tableau d'une vérité universelle et dont les traits s'appliquent à tous les peuples primitifs, quand l'homme possède encore l'originalité d'une physionomie que les priviléges de l'ordre social n'ont encore ni rehaussée ni altérée.

C'est pourquoi ces peuples n'ont pas d'architecture ; chez eux domine l'élément sensible, instinct entraînant et rapide auquel tout le reste se subordonne, et qui leur ôté la patience

ainsi que le temps d'édifier, d'accumuler pierre à pierre de vastes constructions. Pour se défendre, ils ont leur courage, leur mépris de donner et de recevoir la mort, les encouragements de leurs femmes, leur cri terrible au combat, leur assurance dans leurs armes de pierre à défaut du fer. Ils ont leur multitude autour de l'enceinte sacrée où sont leurs foyers domestiques et leurs tombeaux paternels. Tacite ne parle pas des constructions de ses Germains. César dit bien quelque chose de celles des Gaulois ; il les montre comme des huttes disséminées, ceintes de remparts de terre et de palissades, barrières fragiles qui résistèrent plus d'une fois aux armées de Rome. Le Gaulois Vercingétorix, le Germain Arminius furent, comme on le sait, les deux puissants adversaires des Romains ; mais, quand nous retrouvons en Gaule tant de débris encore subsistants des dominateurs du monde, nul antiquaire de la France ou de l'Allemagne n'a retrouvé, que je sache, le palais du chef des Gaulois ou le capitole du destructeur des légions de Varus.

S'il n'y a pas d'édifices consacrés à l'habita-

tion des grands et des rois, il n'y a pas non plus de constructions civiles relatives aux usages de la communauté. Qu'auraient-ils fait de telles constructions? Ont-ils besoin, ces barbares, d'une basilique romaine, pour vider les procès ou pour recueillir durant la longueur du jour les citoyens oisifs? Leur faut-il une curie, un sénat pour réunir les pères appelés à délibérer sur le danger de la patrie? L'espace vide dans la forêt profonde, voilà l'enceinte vénérable où s'agitaient les affaires de la cité : les vieillards délibéraient sous le grand chêne; le peuple, appuyé sur la framée germaine ou sur la longue lance du Gaulois, se déroulait plus à l'aise dans l'enceinte tracée par la nature, que sous le plus vaste monument élevé au prix des sueurs du peuple, pour le loisir et pour l'orgueil des conquérants.

Dans ce que je viens d'écrire, j'ai eu en vue les nations celtiques et germaines, dont les origines occupent en ce moment de nombreux et intelligents antiquaires.

Mais comme tout à l'heure, dans mon système de divisions historiques, j'établissais que,

même dans le temps où nous vivons, tous les éléments de la civilisation humaine se retrouvaient coexistants sur le sol du monde, ici je pourrais développer cette vérité par rapport à l'art et à ce premier état social, qui est le début, le premier degré psychologique de la société. Que de vastes contrées nous trouverions sur ce globe, qui sont en matière d'art à leur barbarie originelle, et qui nous donnent une idée assez fidèle de l'état des peuples qui furent nos aïeux! Nous avons les récits des voyageurs.

Ce type de civilisation, il couvre encore l'hémisphère occidental. Nous ne parlons pas de la Polynésie, habitée par un peuple plus doux, accessible aux arts, et qui reçoit assez volontiers les lumières d'Europe, de même que la Gaule antique se transforma vite en province soumise au peuple romain. Voyez l'Amérique plus rebelle, ces races indiennes qui céderont plutôt à la destruction qu'à la lumière, plutôt que d'abdiquer leur souveraineté barbare, fugitive au fond de leurs forêts menacées par la hache civilisatrice des spéculateurs. Là vous ne trouverez pas de constructions durables ou qui rap-

pellent les souvenirs de la vie de société. Tout se borne à tresser quelques ornements de corps avec la plume des oiseaux, des vêtements avec le tissu des plantes et des substances végétales, et des carquois avec l'écorce d'arbre. Ils sont habiles à polir leurs couteaux de pierre et leurs casse-tête de silex, sorte d'armure qui décèle la fraternité entre les époques primitives, malgré la distance des lieux et des temps, et surtout une identité frappante avec les débris de guerre de nos aïeux. Leurs habitations sont des huttes fragiles disséminées sous le nom de villages, dans des enceintes pratiquées au milieu des bois, près du lit de quelque torrent.

« Les habitations des Hottentots, dit le voyageur danois Sparrmann, sont simples comme leurs habits, et également analogues à leur vie pastorale et errante ; elles ne méritent guère d'autre nom que celui de huttes, et sont toutes exactement pareilles, d'une sorte d'architecture qui ne permet point à l'envie de se glisser dans leurs tranquilles demeures. En voici la disposition :

» Quelques-unes sont d'une forme circulaire;

d'autres sont oblongues et ressemblent à des ruches à miel. Le plan de l'édifice est de 18 à 24 pieds de diamètre : leurs plus hautes maisons sont si basses qu'il est rarement possible à un homme de moyenne taille de se tenir droit, même au centre de la voûte. Mais le défaut de hauteur de ces maisons et des portes, qui n'ont guère que trois pieds d'élévation, n'est jamais un inconvénient pour un Hottentot, qui sait se baisser, ramper à quatre pattes, et qui d'ailleurs se plaît mieux couché qu'assis. La porte est la seule ouverture par où entre le jour et sort la fumée, car le foyer est au milieu de la hutte. Couché au fond de cette cabane, et ramassé tout entier comme un hérisson sous sa peau de mouton, le Hottentot, accoutumé à la fumée dès son enfance, la voit tourbillonner autour de lui sans sourciller.

» Leurs toits sont composés de petites branches d'arbres. Ils donnent d'abord à ces branches la courbure convenable; ils les placent ou entiers ou par fragments, les unes parallèles, les autres croisées; ensuite, pour consolider l'ouvrage, ils y attachent avec des osiers d'autres

branches qui l'entourent circulairement ; alors ils placent avec soin sur ce treillage de larges nattes, et l'en couvrent tout entier, excepté la petite ouverture qui doit former la porte. Ces nattes sont faites d'une espèce de cannes ou réseaux de six à dix pieds, placés parallèlement, et attachés ensemble avec des nerfs ou bien avec des cordages que leur fournissent les Européens. »

La description donnée ici par le voyageur hollandais, de la hutte d'un Boshi hottentot ou cafre, peut s'appliquer avec infiniment peu de variété à toutes les habitations des peuples barbares qui couvrent encore tant de vastes pays dans les deux mondes. C'est l'industrie architecturale à son plus élémentaire point de départ.

Passez en effet avec les voyageurs sur la vieille terre, la terre immuable et barbare de l'Afrique, parmi les peuplades cruelles de l'intérieur du continent, au-dessus du pays des Cafres et jusqu'aux rives de la Sénégambie. Voyez ces races dévouées à un abrutissement sans réveil ; elles ont pourtant une civilisation commencée, mais éternellement arrêtée ; elles ont

les arts les plus nécessaires à la vie, comme celui de travailler les métaux, art primitif que l'Écriture fait remonter, dans la personne de Tubalcaïn, aux premières traditions des sociétés. Mais quel art digne de ce nom trouverez-vous chez ces peuples, où la férocité de l'homme le dispute à celle des lions et des tigres; où l'homme lui-même, lors de son premier établissement, a conquis sa place au soleil sur la plage nue d'un désert? Et là toujours l'architecture se borne à ces chétives habitations de chaume, sans étage, sans jour, plutôt rondes que carrées, avec d'insignifiantes distinctions pour les maisons des rois. Il y a cependant là des empires assez vastes; on y remarque, comme chez nos aïeux, des villes et des bourgades parsemées sur de vastes terrains, sur les collines, le long des grands fleuves ou dans quelques rares oasis (1).

(1) Voir Levaillant, voyageur assez favorable aux barbares. Du reste, on peut distinguer l'empire nègre des Ashantis qui, par la nature de ses arts et de sa civilisation, se rattache plutôt au caractère des grands états orientaux. Lisez dans l'abrégé du voyage de M. Bowdich, collection d'Eyriès, la description du palais du roi d'Ashanti.

En Afrique et en Asie, depuis l'Atlas jusqu'à l'Ararat, depuis Sinaï jusqu'au Carmel, depuis la vallée de Maroc jusqu'à celle de Damas, s'étend la race fugitive des Bédouins, ces possesseurs primitifs du désert, qui perpétuent l'étrange spectacle de voir tant de peuplades barbares et indépendantes couvrant de leurs flots mobiles tout le territoire du vaste empire ottoman. Plus haut je caractérisais leurs mœurs immuables, comme au temps d'Abraham et d'Éliézer; voyez aussi leur art au berceau comme il l'était à la première époque du monde : là encore, comme au temps primitif, la vie se passe au désert sous la tente voyageuse, que l'on plie et déplie au caprice du chef nomade, et que l'on traîne, architecture portative, à travers les sables, sur le dos du chameau, laborieuse bête de somme de ces contrées brûlantes. Cependant l'Arabe a bâti des cités sur la frontière des déserts : ce nomade enfant d'Ismaël se fixe quelquefois à demi. Mais combien faible est l'essor de sa civilisation! Enveloppée, pour ce qui regarde le physique, dans la recherche des besoins de la vie; close, pour le moral, dans les fanati-

ques prescriptions de la loi du prophète, cette humble civilisation n'a vraiment rien à démêler avec l'art. Les habitations sont encore des tentes de bois et de chaume, devenues un peu plus durables que leurs tentes en toile, mais qui disparaissent aussi vite du sol, quand le coup de vent du désert ou la flamme du vainqueur les balaie comme une feuille séchée au vent d'automne, dans l'enfoncement des bois.

Ainsi naguère les murs de l'algérienne Mitidja furent anéantis à la première torche lancée par la main d'un soldat français. Après tout, et si l'on me permet ici une réflexion morale au sujet des fragiles habitations des Arabes, que sont nos propres demeures, à nous citoyens de nations riches et perfectionnées? Oui, que sont nos cabanes et nos palais, nos pyramides orgueilleuses ou nos tertres de gazon? N'est-ce pas toujours une tente dressée au désert de la vie, soit que notre jour se passe sous un soleil pur et brûlant, ou sous les froides ondées d'une existence inquiète et sans lumière? Et nous, tristes antiquaires, qui nous égarons dans de vaines poursuites de théories sur l'art des na-

tions, que faisons-nous, sinon de recueillir sur la surface d'un sol longtemps sillonné quelques débris attestant qu'une nombreuse génération d'hommes, sous le nom d'empire, a campé un jour dans ce désert, et que, du vain bruissement causé par cette génération, il n'est resté que quelques paroles dans des livres d'histoire, un peu de renom dans la mémoire des hommes, quelques ruines sur le sol, un temple, un théâtre, un tombeau?

Il faut donc reconnaître qu'il existe une bien frappante uniformité, sous le rapport de l'art, entre toutes les sociétés plus ou moins barbares, lesquelles peuvent être prises indifféremment aux diverses époques de l'histoire, ou bien sous les diverses latitudes du globe. C'est qu'en effet, dans tout ce qui tient à la vie de relation chez ces peuples du premier degré, croyances, institutions, usages, arts, il y a partout une couche si légère, une culture si peu profonde et si peu variée, qu'il est facile d'en saisir l'ensemble et de le pénétrer d'un coup d'œil.

Que dis-je? Pour trouver les éléments de

l'art du premier degré, il n'est pas nécessaire de se transporter chez les peuplades barbares, éparses dans les diverses contrées de l'univers. Ces mêmes éléments se rencontrent à côté des plus relevés chez les peuples civilisés, de même que les facultés qui ne sont pas dominantes accompagnent néanmoins celle qui prime les autres et qui caractérise une nation. J'en pourrais donner bien des exemples, je n'en dirai qu'un mot. Même dans le temps où nous sommes, dans notre France, séparée de la Gaule son aïeule par l'infini, nous trouvons tel misérable procédé d'architecture qui se rapporte à la première époque de la civilisation et de l'art. Dans une contrée de l'Anjou, on voit des villages dont les maisons creusées dans la pierre élèvent les cheminées de leurs toits au niveau des chemins. Là demeurent de nouveaux troglodytes, honnêtes paysans chrétiens, qui rappelleraient volontiers le berceau national duquel nous sommes descendus. Nous ne parlons pas des maisons-grottes si connues aux environs de Tours; celles-ci portent l'aspect de l'aisance qui règne sur tout ce rivage si fertile. Mais qui

n'a remarqué dans toute la Beauce, en allant devers Paris, ces huttes de pisé rougeâtre, avec leur énorme et hideuse couverture de chaume, leur jour sans fenêtre, leur intérieur fumeux et noir? Il n'y a là rien de mieux que les habitations celtiques, mandingues, tartares, cafres ou caraïbes. Enfin, en approchant de Paris, et au sortir de l'Orléanais, quand déjà se laisse pressentir la grande cité, ce centre du luxe et de la vie confortable, vous trouvez le pâtre nomade, s'abritant le soir au milieu des champs dans sa brouette roulante, auprès de sa bergerie parquée qu'il surveille nuit et jour.

Ce sont, à n'en pouvoir douter, en matière d'architecture civile, toutes les nuances de la barbarie; et tout le reste de l'éducation esthétique du peuple est analogue. Essayez de faire comprendre à un jeune pâtre qu'il y a une peinture et une poésie plus belles que la complainte et le grand portrait du Juif Errant. Les grains de verroterie, à l'aide desquels Levaillant éveillait la vive coquetterie des jeunes filles africaines, sont encore pour le collier d'une fille de nos campagnes un trésor que ne saurait sur-

passer l'éclat inconnu des diamants. C'est que le monde est partout le même, et que, dans une nation civilisée, il y a aussi au fond une nation primitive; la couche ignorante du peuple gaulois, avec son sayon et sa braie, est encore le sol primordial de notre France. L'homme sous toutes les zones est toujours l'homme, il est toujours, si j'ose le dire, habitant de l'humanité. Alors même que sur un sol privilégié, une partie s'avance dans la lumière et dans la jouissance des biens de l'intelligence et de la vie, sur ce même sol, l'ignorance et la misère établissent une dégradation de plans indéfinie, depuis le point de départ le plus obscur jusqu'au sommet le plus éclairé. Reconnaissez donc l'imperfection terrestre; adorez la Providence qui n'a pas fait de ce monde la terre permanente, et qui veut bien que vous combattiez l'ombre, quoique sans espoir de la faire disparaître jamais.

Mais revenons à l'art des peuples barbares. Nous avons vu qu'ils n'ont point de débris qui tiennent à la vie civile et politique ; est-ce à dire que le germe de l'art n'existe pas chez ces

nations? Ce n'est pas notre pensée. Là même, au sein de cette barbarie, l'art demeure, comme la chrysalide, dans une enveloppe ténébreuse; nous assisterons autant que possible à sa naissance.

En effet, parmi tous ces peuples, si vous ne trouvez pas de monuments qui tiennent à la vie civile et politique des nations, il subsiste pourtant d'autres débris dont je n'ai pas parlé, et qui excitent à un haut degré l'intérêt et l'exploration des antiquaires; ce sont les monuments religieux. Chose étrange! dans ces pays qui étaient de vastes solitudes, où les populations n'ont point laissé la trace des soins politiques qui les ont agitées, elles ont laissé des vestiges religieux impérissables, qui se trouvent à la surface du vieux monde jadis non civilisé, et surtout dans notre Gaule. Il faut qu'elle soit bien puissante l'impulsion que cette classe d'idées exerce sur les premiers développements de la race humaine! Ces monuments ne sont pas des temples; car le temple, avec sa construction lente et successive, appartient à la seconde époque, quand la patience

résignée accomplit jour par jour une œuvre, qu'elle laisse achever à la chaîne des générations (1). On n'a point encore interprété complétement les monuments de l'ancienne Gaule, les dolmens, les peulvans, les meynirs et autres ruines dont les savants expliquent le sens et la destination. Mais toujours est-il certain que ce sont des monuments sacrés, et qu'ils contiennent les souvenirs vivants du culte primitif. La pierre debout était l'emblème de Teutatès; sous le dolmen, autel redoutable, il y avait des

(1) Si les antiquaires qui, depuis Montfaucon, ont discuté dans le sens de ce savant sur la question de savoir si l'octogone de Montmorillon était ou non un temple gaulois, avaient eu la moindre idée des rapports de l'art avec les sociétés, s'ils avaient conçu l'idéal de l'art aux époques primitives, auraient-ils pu regarder comme gauloise une chapelle ogivique du xii^e siècle, parfaitement construite en belles pierres régulières, comme les plus beaux murs des cathédrales dans nos cités (1)? Des Gaulois il ne peut rester qu'une classe de monuments, les religieux ou tumulaires, et ces monuments ne sauraient être que ceux que nous connaissons. Des constructions vraiment architecturales ne peuvent se rencontrer que dans l'époque gallo-romaine, quand il n'y avait plus de Gaulois en Gaule, mais des Romains.

(1) Voir dans les *Bulletins de la Société des Antiquaires de l'Ouest*, une concluante dissertation de M. de la Fontenelle de Vaudoré sur la chapelle de Montmorillon.

morts ensevelis; le druide à la robe longue et flottante, debout sur la table du sacrifice, avait fait couler avec son couteau de pierre le sang de la victime, tandis que la prophétesse imposait le silence religieux à la foule des Gaulois adossés aux arbres de la forêt, et dont le sayon bleu réverbérait la clarté des flambeaux nocturnes (1).

Quand on considère ces énormes masses de pierre, qui ont été traînées sur les lieux élevés, souvent de distances très-lointaines, de manière à donner lieu aux plus crédules traditions pour expliquer comment de tels blocs ont été apportés là par le secours des fées et des génies suprêmes, on ne peut s'empêcher d'attribuer à nos aïeux une certaine prescience de la mécanique. Mais ce n'est pas seulement la science, c'est l'art lui-même dont l'origine se révèle à ce point, et c'est ce que je vais expliquer : je

(1) Pour la destination des dolmens ou tables de pierre, comme autels de sacrifices, entre plusieurs dissertations que nous pourrions citer, nous indiquerons le savant mémoire de M. Mangon de la Lande, au second volume des *Mémoires des Antiquaires de l'Ouest*.

prie que l'on suive ma pensée avec attention ; il s'agit de saisir un fait psychologique assez obscur, mais bien curieux.

Oui, nous devons ici assister au berceau même de l'art, le surprendre à son embryon de naissance, avant qu'ait sonné la première heure de son accroissement. Dans le monument gaulois, dans le dolmen par exemple, se trouvent deux choses, la nature et l'art, c'est-à-dire l'art dans la nature. C'est la nature, car il y a là une pierre brute, soutenue sur des colonnes, qui sont aussi des pierres. C'est l'art; car cette pierre est gigantesque, et les piliers qui la soutiennent sont dans un ordre régulier. On y voit déjà le travail de l'homme; on y voit aussi une pensée qui se décèle ; on reconnaît le but, la destination donnée au monument. A voir la forme ovale de la masse granitique, le demi-aplanissement donné à la table meurtrière, avec la serpe symbolique et la rigole tracée pour l'écoulement du sang des victimes (1); tout cela constitue la racine première de l'art. C'est la nature elle-même qui com-

(1) Mémoire de M. de la Lande, précédemment cité.

mence sa transformation, qui entreprend de se vivifier et de renaître au contact de l'art qui descend dans ses matériaux périssables. Ainsi la nature et l'art, au premier moment où ils se rencontrent, sont ensemble, si je puis le dire, à l'état d'androgyne, deux natures distinctes mais unies.

Ici, ce lien mystique, ce symbolisme ou cette pensée qui prête à la pierre brute une voix et une signification, qui opère l'union du double élément, la nature et l'art, et explique ainsi la naissance de ce dernier chez les peuples primitifs, c'est la religion. Mais que la religion de ces époques primitives est elle-même informe et grossière! Elle aussi, comme l'art dans le dolmen, ne fait que commencer à poindre et à se faire remarquer par de simples linéaments dans la nature matérielle dont elle est une empreinte. J'ai montré, dans un ouvrage sur les cosmogonies de l'Orient, que l'homme ne débute point par une conception pure de la divinité; il commence par être effrayé à l'aspect des grands corps de la nature; lorsqu'il adore pour la première fois, c'est

lorsqu'il se sent courbé sous cette puissance matérielle qui ne lui fait entendre qu'une menace de destruction et de mort. Ainsi la religion primitive, qui est celle du fétichisme, se distingue à peine de la matière, et l'art, né de cette inspiration de religion imparfaite, doit nécessairement, comme je l'établissais tout à l'heure, ne se montrer qu'analogue à cette religion, c'est-à-dire à peine perceptible, et tout embarrassé dans les liens matériels.

Venez donc, adorateurs, l'art barbare vous a préparé votre fétiche ; voyez dans l'enceinte sacrée cette pierre debout que le travail de l'homme n'a pas dégrossie ; elle est votre dieu, le dieu-nature que vous adorez, et dont l'idée se forme pour vous des divers éléments de cette nature extérieure dont vous ressentez l'influence au fond de vos forêts. D'une telle religion, un tel art est vraiment le symbole et la plus parfaite expression. Cette pierre brute et plantée debout, c'est Zalmoxis chez les Scythes, Tagès chez les Etrusques, Saturne chez les Pélasges, Teutatès chez les Celtes, Tor chez les Germains. Et toujours, dans ce premier âge,

c'est la conception de la force surnaturelle et à la fois matérielle qui préside aux représentations de la divinité. Ce culte, cet art, cette nature, tels qu'ils se montrent chez les Celtes, sont bien grossiers, mais ils se relèvent et s'agrandissent par la terreur. Il y a des nations qui sont descendues encore plus bas dans la pensée religieuse et dans son expression. Je veux parler de quelques peuplades abruties de l'intérieur de l'Afrique, chez lesquelles le fétiche n'est souvent qu'un objet frivole, servant aux usages les plus ordinaires de la vie : ridicule manitou, qui fait voir le dernier degré où puisse tomber l'intelligence. On peut néanmoins concevoir un degré plus bas encore, c'est le cas d'un peuple athée qui aurait perdu toute notion même dénaturée d'une puissance supérieure à la terre et à ses habitants.

Mais quand vous êtes à Karnac, et que vous étendez vos regards sur cette solitude de pierres apportées là depuis plus de 2000 ans par le génie d'une religion ténébreuse, vaste et symétrique monceau, qui frappe encore d'étonnement le paysan de l'Armorique, et perpétue

dans cette vieille terre la tradition vivante de
ses druidesses, les antiques fées de l'Occident ; lorsqu'ensuite vous voyez au milieu de
l'enceinte sacrée la pierre maîtresse qui était
à la fois le dieu et l'autel, vous ne pouvez vous
défendre d'un sentiment profond. Vous vous
dites qu'avec cet art au berceau, il y a aussi
une religion au berceau; l'un et l'autre barbares, mais forts, parce que la force est
toujours dans ce qui sort d'une manière immédiate des puissances mêmes de la nature.

Sans doute il y a loin du dieu de pierre, habitant des forêts, emblème formidable de l'adoration du Gaulois, au dieu de marbre et d'or
qui lance la foudre dans les capitales de la Grèce.
Toutefois, entre ces deux extrêmes placez un
certain ordre de monuments, et vous aurez
une gradation bien marquée ; ces extrêmes, en
apparence inconciliables, seront ramenés à l'unité; la pierre de Teutatès sera pour vous le
point de départ du cercle artistique qui s'achève
avec le Jupiter de Phidias. Placez entre ces
deux points extrêmes de l'art l'horrible statue
qui se voit dans le sanctuaire de Memphis ou

dans les pagodes de l'Inde, et vous aurez rencontré le milieu qui les sépare et qui les unit.

Je dis, qui les unit; car il y a là un art unique, mais qui se développe en diverses phases, comme la pensée qui l'inspira; il y a un art qui naît, croît, mûrit, devient un arbre touffu; et c'est le symbolisme qui l'élève, cet arbre, le fait grandir et lui donne sa vertu. C'est lui, c'est le symbolisme religieux qui fait un drame régulier de toute l'histoire de l'art antique, à partir du cône brut et sans forme, dressé dans les forêts de la Gaule, jusqu'à la radieuse production des monuments de la Grèce. Hors de ce principe vous ne comprendrez pas quelle loi a présidé au développement de l'art monumental. On a dit fort bien que dans un bloc informe de marbre existait l'Apollon du Belvédère ou l'Hercule Farnèse; l'artiste les voyait, et il n'avait plus qu'à les faire sortir de leur enveloppe matérielle. Cela est vrai, surtout appliqué aux monuments bruts de la première époque, à la pierre noire des Scythes, au peulhvan granitique des Gaulois. Dans la haute pierre de Karnac il y a un dieu, il y a l'i-

mage, invisible aux regards et visible à l'intelligence, du maître des tempêtes. Le druide le voit, le fervent Gaulois le sent au fond de son cœur. Tant est puissante la pensée, cette créatrice après Dieu, elle qui transfigure la matière et lui imprime le sceau d'une divinité!

Puis, à mesure que la religion s'épure et se transforme, à mesure aussi l'art grandit, et l'union entre lui et la nature devient moins étroite, du moins il aspire à primer à son tour la matière, à l'absorber, à respirer de sa vie propre et à vivre de sa lumière ; c'est d'abord le second degré, lorsque se lève le génie d'un panthéisme plus avancé, devenu immatériel au lieu de matériel qu'il était; c'est l'époque des grandes sociétés en Orient. Chez les Celtes même, c'est le temps où la race des Kymris ou des Belges répand sur la surface de la Celtique les rites et les symboles du véritable druidisme, plus relevés que les grossières superstitions des Galls. Alors le symbolisme se développe, et l'art apparaît tout-à-fait sorti de la pierre informe de Teutatès et de Zalmoxis ; mais ce n'est plus chez les Gaulois et chez les Scythes, c'est en

Egypte, en Phénicie, c'est dans l'Inde. L'objet divin représenté par la statuaire revêt une forme redoutable, presque divine, presque humaine, ni l'une ni l'autre réellement, et pourtant toutes les deux à la fois. Et remarquez que c'est avec grande raison que la statuaire alors flotte entre la représentation de ce qui est humain et celle de ce qui ne l'est pas. En effet, on ne saurait se figurer plastiquement la divinité autrement que sous les traits de l'homme, et pourtant l'imitation trop fidèle de la figure humaine aurait dans sa perfection même quelque chose de terrestre et de limité, qui ne saurait convenir à l'expression du symbole panthéistique de l'Orient; et c'est pourquoi l'idole orientale tient le milieu entre le dieu pierre et le dieu homme.

Enfin le moment vient où le symbole ayant obtenu tout son développement, la divinité se montre et rayonne sous une apparence parfaitement humaine; alors, par le progrès de la pensée, l'art a vaincu; de même qu'au commencement, dans la Gaule la matière primait l'art, c'est maintenant le tour de celui-ci; la

pierre disparaît comme forme, elle n'existe plus que comme matière première et comme instrument. C'est l'époque de Phidias. Ainsi, du premier au troisième degré (1), de la pierre celtique au marbre d'Olympie, l'art forme une chaîne indivisible, et, on le voit, c'est la pensée transformée qui en organise les divers chaînons.

Ces réflexions trouveront leur développement dans les deux chapitres qui vont suivre; ici nous devons nous borner à l'art du premier degré, de la première époque de la civilisation. Revenons à cette classe des monuments primitifs; après les monuments purement religieux, considérons ceux de sépulture.

Nous ne parlons point ici des célèbres monuments, œuvres des époques plus avancées, qui se trouvent encore parmi les ruines des grandes nations de l'antiquité, depuis les hypogées, les cités souterraines et les pyramides de l'Égypte, jusqu'aux sépulcres romains qui bordent les voies impériales comme celui de Cécilia Métella. Nous ne devons pas sortir des époques du premier

(1) Ne pas perdre de vue la distinction psychologique qui est l'objet du chapitre précédent.

degré, et nous cherchons parmi les nations qui sont ou qui furent barbares, les monuments de sépulture qui subsistent et nous disent encore quelles générations évanouies ont laissé sur ce sol leur empreinte mortuaire. Chose remarquable en effet ! ces races fugitives qui ont passé et disparu sur la terre sans aucun souvenir de leur existence politique, elles ont construit ces tumulus qui se trouvent en grand nombre dans nos vieilles provinces après tant de siècles écoulés. Ici observez encore par un nouveau trait comme persiste la pensée religieuse aux temps primitifs ! Soit qu'en pierre debout elle se dirige vers le ciel pour marquer peut-être l'aspiration à une autre vie, soit qu'elle se courbe en colline de terre et pèse sur le sol pour couvrir la dépouille des morts, c'est toujours le même résultat ; la religion céleste et la religion des tombeaux sont le seul souvenir que les nations laissent après elles du long temps qu'elles ont vécu, avant leur constitution en sociétés vraiment civilisées.

Dans tous les pays du monde, dans ceux même qui n'ont point le souvenir d'une civilisation,

on trouve des vallées de tombeaux, avec les vestiges de vastes constructions, ou du moins de vastes amoncellements qui ont survécu des milliers d'années, et qui perpétuent comme une tradition vivante le grand travail des générations lointaines. Des sociétés entièrement éteintes, comme les Étrusques, se révèlent par leurs tombeaux, leurs grottes sépulcrales, les trésors funéraires qu'elles contiennent, et qui remplissent tous les cabinets de l'Europe. Dans les steppes de la Tartarie, sur les bords glacés du Volga, ce sont des tumulus de terre qui éveillent en ce moment l'intérêt de l'antiquaire du Nord. Tandis que de la grande civilisation pélasgique dont le chantre d'Ilion a célébré les derniers jours, il ne reste plus que quelques tombeaux de terre au pied du promontoire de Sigée et vis-à-vis de Ténédos ; dans le nouveau continent, parmi les solitudes des Natchez, des collines funèbres couvrent aussi le sol américain (1). Et pour ne parler que de la terre cel-

(1) On peut voir dans le beau livre de M. Théodore Pavie, *Souvenirs atlantiques*, une description de ces tumulus américains, accompagnée de conjectures sur leur primitive desti-

tique qui nous intéresse le plus, vous connaissez ces constructions de pierre, ces tumulus que recouvrent des collines arrondies faites de main d'homme, debout sur nos collines naturelles ou cachées au fond de nos forêts; comme la tombe pélasgique de Troie, comme la tombelle américaine, ces constructions celtiques sont encore des tombeaux.

Sous l'éminence de terre du tumulus, ensevelis dans une étroite construction maçonnée, on trouve constamment des débris de corps humains avec les objets de la vie ou les instruments de guerre que le mort emportait au rivage éternel. Mais là, au sein de cette architecture élémentaire de la mort, pareille à celle qui se retrouve sous toutes les zones, on rencontre des symboles effrayants qui nous rappellent à la fois la destination du monument, la superstition cruelle et la barbarie du sauvage qui l'éleva. Dans une contrée de l'Ouest, il a été exploré un tumulus dont un antiquaire in-

nation. Pour les tombeaux de la plaine de Troie, outre les planches du grand ouvrage de M. de Choiseuil, il y a celles de M. Lechevallier, dans sa description de la Troade.

telligent possède le trésor. Douze morts étaient étendus en cercle, de sorte que les pieds de chacun pouvaient se rencontrer et laisser entre eux un espace plus étroit et vide. Dans ce milieu reposait un vase de poterie grossière qui contenait des restes humains, et sur la poitrine de chaque victime était placé un couteau de pierre, qui avait dû être l'instrument du supplice. Qu'était-ce que cela? Sans doute le tombeau d'un héros, celui d'un Patrocle gaulois. Un autre Achille avait fait couler le sang des victimes expiatoires, pour donner aux cendres d'un ami un cortége mortuaire digne d'un héros. Cette découverte est vraiment homérique; elle montre l'existence des mêmes idées, revêtues des mêmes symboles, dans les guerriers thessaliens morts devant Ilion, et dans le guerrier kymri mourant vainqueur à la conquête du pays des Galls (1).

(1) Indépendamment des ouvrages cités, voir, pour ce qui regarde ce chapitre, le *Cours d'antiquités monumentales* de M. de Caumont, tome 1er, et *passim* les *Mémoires des Sociétés des Antiquaires de France, de Normandie, de l'Ouest et du Midi*.

CHAPITRE IV.

LES PYRAMIDES ET LA PAGODE : ART ORIENTAL.

Il est nécessaire de se prémunir contre l'abus de ce mot, l'Orient; si on ne prend garde à préciser, à limiter sa portée, la science sera obligée d'y renoncer, du moins en thèse générale; tant il revêt une signification vague, indécise, et difficile à déterminer. C'est pourquoi il faut d'abord nous expliquer sur ce que nous entendons par l'Orient dans l'antiquité. Il ne s'agit pas ici de tracer une circonscription géographique, mais seulement de déterminer certaines

nations situées sur la mappemonde à l'orient de notre Europe, lesquelles ont vécu sous l'influence d'un ensemble d'idées à peu près communes, et qui peuvent être aussi classées, sauf les diversités accessoires, sous une commune dénomination. De l'idée que nous attachons en matière d'art à l'Orient, nous commencerons par exclure celles des nations orientales qui n'entrent pas dans cette communauté d'idées générales dont nous allons chercher à apprécier les éléments. Faute d'avoir établi avec netteté cette distinction, on a débité bien des choses obscures, incertaines et flottantes sur l'art oriental.

Personne n'ignore que la pensée dominante dans l'antique Orient, celle qui absorbe ou se subordonne toutes les autres, c'est la pensée de la religion. Or il y a dans le monde oriental trois principes religieux, que nous allons tour à tour caractériser.

1° Le plus ancien de ces trois principes, c'est le culte inférieur de la nature personnifiée, de ces forces effrayantes contre lesquelles l'homme, à sa première introduction dans la

forêt universelle qui couvrait le monde après le déluge, n'a cessé de lutter avec des efforts toujours renaissants. Ce point de départ, c'est le fétichisme, tel que nous l'avons décrit dans le chapitre précédent, tel qu'il se rencontre au berceau de toutes les sociétés. Il ne faut pas croire que ce principe se montre seulement dans l'état des peuples sauvages; il persiste et se retrouve fondu avec des éléments supérieurs dans les légendes les plus mystérieuses de l'O-rient. Il est très-facile de le démêler à travers le vaste faisceau d'idées dont se composent ces religions. Tantôt c'est la déification de la terre, du soleil et de leur cortége d'étoiles, qui se retrouve sous les symboles de Sivah, d'Osiris, de Zeus ; tantôt ce sont les puissances de l'atmosphère, la foudre, les orages, les pluies, telles que la Junon Aérienne et le Jupiter Ombrios. D'autres fois c'est la personnification du chaos, des ténèbres, du principe sec et du principe humide, se disputant la souveraineté de l'Érèbe pour en faire jaillir les existences et le jour. Partout vous retrouvez sous les mythes divers, les divers effets matériels qui viennent

d'être exposés ; partout la conception de la matière, d'abord conçue comme unité, puis, sans changer de nature, se dédoublant, se scindant elle-même sans le créateur et sans le formateur, et devenant plastique, comme elle l'est, par elle-même et par sa seule vertu. Ainsi toujours dans ces religions on trouve cet élément d'une nature primitive, violente, ennemie, qui est le culte des premiers mortels; ainsi dans l'Inde, où les trois phases religieuses sont si frappantes, le culte de Shiva, dieu du feu, dieu destructeur, paraît avoir été le culte primitif, celui des nations qui occupaient le sol dans l'origine, nations barbares, désignées dans les traditions indiennes comme des nations de singes, et auxquelles le dieu Vichenou, comme il est dit dans le Ramayana, apporta le bienfait de la lumière civilisatrice.

C'est pourquoi cet élément religieux ne se produit pas seulement dans l'art des peuples primitifs, par des formes et des matériaux de pure nature, comme on le voit dans les monuments de pierre du druidisme; c'est à lui aussi qu'il faut rapporter, dans les temples de l'O-

rient, ces horribles images qui personnifient le génie du mal, le génie matériel, productions d'un art asservi aux liens du symbole, et qui ne saurait jamais se perfectionner ou s'avancer sur l'échelle du bien. C'est ce caractère d'unité, toujours persistant dans la pluralité du matérialisme, qui donne aux objets de l'art chez les peuples orientaux, même dans leurs symboles matériels, ce je ne sais quoi de terrible et de violent qui effraie l'imagination.

2º La seconde ère des religions antiques se manifeste lorsqu'à la conception du naturalisme primitif a succédé la notion plus élevée de l'être infini, du grand tout éternel et divin; idée que le sacerdoce propage, qu'il idéalise, et qui finit par devenir ce panthéisme universel dont la dernière formule est l'axiome que tout n'est rien, auquel conduit si naturellement la doctrine que tout est un. Car, lorsque tout se détruit et disparaît devant l'idée négative et abstraite de l'infini, cette même idée s'évanouit à son tour, elle qui dans son origine n'était rien que vide, étant dépourvue de L'ÊTRE divin qui en est la substance. C'est le temps où

des poëtes philosophes écrivent le Bhagavatgita, ces monuments d'une poésie audacieuse qui donnent la suprême expression du panthéisme (1). Or cette idée est représentée dans l'histoire de l'art par ces figures pleines de grandeur et de repos, par les sérapis et les sphinx qui règnent encore, bien que mutilés, dans les plaines d'Égypte, par les nobles et pacifiques figures de Brahma et de Vichenou dans l'Inde, faites pour inspirer une terreur mystérieuse mais tranquille, enfin par tout ce qui impose le sentiment de l'infini non pas matériel mais idéal, et qui sous ce rapport se distingue d'une manière absolue des immondes emblèmes à l'aide desquels s'éternise dans les sanctuaires le souvenir des premiers objets d'adoration.

On ne peut nier que le double élément religieux que j'ai décrit ne se rencontre en même temps dans la plupart des cultes de l'Orient. De là résulte une religion sombre, désolante, réfléchissant à travers les traditions matérielles

(1) F. Schlegel, *Langue et Philosophie des Indiens*; et à la suite de la traduction qui en a été donnée, voir un appendice sur la Philosophie des temps primitifs, p. 330 et suiv.

du temps primitif l'idée immobile de l'infini, sans variété et sans ombre, de même que le soleil est réfléchi tout entier dans le sable ardent du désert. Il y a dans ces religions deux points de vue réunis ; il y a une double force croisée, celle de la nature matérielle qui écrase et qui tue, celle de la puissance panthéistique infinie, qui absorbe et réduit au néant tout être vivant de sa propre vie. Et voilà pourquoi des générations passent en vain sous le double poids d'un climat brûlant, et de cet infini plus aride que l'homme du sanctuaire tient constamment dressé sur leurs têtes.

3° Cependant vient le moment qui commence la réaction. On voit intervenir quelque mouvement ; la variété apparaît au milieu de cette unité mystérieuse et sombre. C'est le temps des légendes menteuses qui multiplient les divinités dans le ciel, comme les feuilles vertes dans les bois. L'imagination, faculté brillante, vive, mobile, colorée, sème sa variété sur l'unité redoutable des éléments antérieurs ; elle découpe en festons l'austérité du dogme primitif ; elle brise plus ou moins l'entrave qui

enchaîne le vieux symbole en le décorant d'ornements empruntés. Alors naissent dans la poésie les formes de l'épopée ; or, quand vous voyez dans une nation cultivée apparaître la poésie épique, vous êtes sûr que l'art n'est pas éloigné de déployer sa splendeur individuelle, comme poésie, comme fils de la liberté, destiné à fleurir aux rayons dorés et multiples de l'imagination. Alors le symbole, si longtemps uniforme et rude, s'assouplit, il descend de son piédestal immobile, il se lève, il marche, il palpite, il sent qu'en lui une âme vient d'éclore, il est la statue de Pygmalion. Le trait heurté du peintre se revêt de grâce et de fini ; il apprend l'art de nuancer les couleurs. La ligne roide du statuaire est onduleuse et spirituelle ; tout annonce l'ère nouvelle qui doit venir, alors que la marche libre et généreuse de l'esprit humain produira les merveilles d'un art vivant de sa vie propre et de sa propre originalité.

Maintenant, étant donnés les trois principes religieux qui se rencontrent dans l'antique Orient, en Afrique et en Asie, cherchons quelles nations de ces vastes continents cor-

respondent d'une manière plus spéciale à l'un ou à l'autre de ces trois éléments généraux, et nous serons amenés par cette analyse à déterminer lesquelles de ces nations sont pour nous ce qu'il faut entendre par l'Orient, dans le sens non géographique, mais religieux et artistique de ce mot.

Au premier caractère, à celui où domine le matérialisme primitif, nous attribuons en Asie les races tartares et chinoises. Ce n'est pas que dans ces pays règne le fétichisme universel et grossier qui est le début de la vie et de la pensée humaine ; l'importation plus récente du bouddhisme, religion qui elle-même est plus pure et plus avancée que le culte indien de Brahma, donnerait un démenti à notre assertion si elle était absolue, du moins pour ce qui regarde la Chine. Mais beaucoup de nomades Tartares en sont à peu près, en fait d'adoration, au point de vue du fétichisme ; et quant à l'immense empire du Milieu, il est reconnu qu'un matérialisme vulgaire s'est introduit dans la science, dans la morale, dans les relations de la vie, et que l'athéisme pri-

mitif dans le pays de Confucius compte des sectateurs sans nombre, même auprès de la doctrine épurée de Fo.

C'est pourquoi vous ne trouvez pas dans les nations chinoises cet enthousiasme élevé et sombre, qui résulte toujours de la conception forte et idéale de l'infini. Parqués dans l'éternel labyrinthe d'une écriture dont l'intelligence use leur vie entière, ces esprits positifs, sans essor et sans poésie, n'ont point érigé de ces vastes monuments, symboles d'une idée qui dépasse la portée de la vie. Chez ce peuple l'art n'est guère que l'industrie : leurs rois ont construit une muraille gigantesque pour se garantir des invasions des Tartares ; mais ce mur, résultat des corvées de misérables et chétives populations, n'a ni hauteur ni largeur ; il en reste à peine au bout de mille ans autant de ruines que de la muraille d'Adrien, bâtie il y a quinze siècles avec l'indestructible ciment de Rome. On parle aussi d'une tour de porcelaine, qui joue un rôle parmi les merveilles du monde; c'est une œuvre industrieuse, bizarre, mais non une œuvre d'art dans la

valeur de cette expression ; elle n'est le signe d'aucune pensée ; elle ne parle ni de religion, ni de puissance du peuple, ni de grandeur impériale (1). Depuis quatre mille ans la peinture est frappée d'une éternelle barbarie, qui ne saurait être excusée comme en Égypte par la destination secrète des hiéroglyphes. Pourtant rien ne manque aux Chinois, par rapport aux procédés de l'industrie appliqués à l'art de peindre; mais leurs monuments pittoresques, plus imparfaits que ceux de la première époque du moyen-âge, ne sont point rachetés par le symbolisme vénérable qui purifie la laideur même et sait encore revêtir d'une auguste pensée les représentations les plus infidèles, les plus dénuées de grâce et de vérité.

Ce ne sont donc point les pays tartares, mongols et chinois, qu'il faut regarder comme exprimant l'idée conventionnelle de l'Orient, en matière de religion et d'art. La Chine, qui, par sa position géographique, est le plus orien-

(1) Sous ce dernier rapport il est juste de mentionner le palais de plaisance des empereurs près de Pékin; en voir la description dans la Géographie de Balbi.

tal de tous les pays du monde, serait bien plutôt, sous le point de vue qui nous occupe ici, un véritable pays d'Occident, ne portant en rien le type que l'on s'accoutume à attribuer aux peuples appelés orientaux. C'est une nouvelle preuve de l'abus des dénominations vagues.

Pour trouver l'application du second état religieux, alors que l'idée, introduite dans la matière, la domine, s'étend jusqu'à la conception pure et parfaite de l'infini panthéistique, nous devons particulièrement nous arrêter à la Chaldée et à l'Égypte. C'est là que règne le symbole dans sa plus haute puissance, dans sa plus efficace énergie; ces nations, dans l'antiquité, sont celles qui ont ouvert la plus large voie au principe intellectuel. De là l'enthousiasme qui dut caractériser leurs productions littéraires, si on en juge par l'immense proportion de leurs monuments. Le fond de la religion chez ces peuples se décorait par des fables d'une mythologie variée et héroïque. L'idée absolue du Dieu invisible, de l'infini sans bornes et sans raison de son être, darde ses

rayons dans leur foi, aussi brûlants que ce soleil matériel qui voit éclore les productions de leurs arts. Ce caractère d'une religion purement intellectuelle se remarque davantage chez deux nations plus dégagées de la multiplicité des légendes, plus à l'abri du polythéisme que les autres nations de l'Orient : je veux parler des Perses et des Hébreux. L'allégorie, chez ces peuples, est toujours rapportée à une idée morale ; telle est chez les Persans la constante opposition des ténèbres et de la lumière, double et éternel symbole du bien et du mal divinisés; tel est aussi chez les Hébreux ce style si connu et tant célébré, si pénétré de figures et d'images, mais toujours destiné à revêtir une pensée de l'esprit, une pensée religieuse et monothéiste, lorsqu'elle n'est pas plutôt un sentiment profond, une touchante émotion du cœur. Là, vous ne trouverez pas de poëme épique ; l'élément de variété qui manque à un tel art, est trop essentiel à l'épopée, pour qu'il consente à revêtir cette forme de poésie; mais vous y trouvez un lyrisme ardent, impétueux, primitif, et non dégagé de ce caractère

d'exaltation ou d'emphase qui pourrait bien être proprement appelé du nom d'oriental. C'est encore une observation que l'on peut faire à l'égard de la race arabe de nos jours, ou du moins des adorateurs du Dieu qu'enseigne le Coran. Le style biblique, le style oriental règne encore dans la poésie musulmane; il tient à la double influence et du climat qui ne change pas, et de l'idéalisme intellectuel anti-polythéiste qui fait le fond de ces religions de l'Orient.

Enfin, pour représenter la troisième phase religieuse, celle où domine le polythéisme avec la variété de ses légendes poétiques, avec sa progressive liberté, nous trouvons les Hindous. Là se montre une religion dont le fond est immuable, et dont les formes sont capricieuses et mobiles. Elle a pour point de départ le pan-théisme universel; mais elle est prompte à se développer, à s'épanouir dans un polythéisme sans limites. Dès son apparition, elle s'annonce comme civilisatrice; son mythe primitif tend à se dissoudre et à étinceler au soleil poétique en mille légendes variées, incertaines, men-

teuses, où se décèle plus encore l'imagination vagabonde que l'intelligence contemplative. Sans doute, dans l'antiquité profane, toutes les nations de l'Orient eurent leur part de polythéisme; partout l'imagination des peuples se fit jour et se déploya en légendes fantastiques ; mais nulle part avec une profusion extrême comme dans l'Inde, et plus tard dans la Grèce, mais celle-ci n'est plus l'Orient. F. Schlegel, dans son livre sur l'Inde, observe ce caractère et cette affinité entre les littératures de ces deux nations de l'Asie et de l'Europe, et il l'attribue au principe polythéiste qui prédomine dans la religion de ces peuples. Il développe cette observation : « que la poésie indienne et la poésie grecque ont cela de commun, que l'élément d'une mythologie plus douce et plus flexible est venu se mêler dans cette poésie à l'élément gigantesque et sauvage qui provenait du fond primitif (1). » Aussi est-ce dans l'Inde que naît le poëme épique, et à cet égard il y a un véritable rapport

(1) Voir la pag. 162 de la traduction française.

entre la poésie de Valmiki et celle d'Homère, bien que la première annonce quelque chose de plus sacerdotal, porte une empreinte plus mystérieuse, plus auguste que la poésie du vieux chantre de la Grèce, lui qui fut le héraut d'un âge nouveau dans ce dernier pays. Cette observation peut se généraliser, et on peut comparer ensemble la double littérature de l'Inde et de la Grèce, littérature plus vive, plus variée et à la fois plus simple que celle des autres peuples orientaux. Les Hindous ont une fleur de poésie pleine de grâce et de simplicité; on peut la comparer, selon la riante image qui leur est si familière, à la fleur du lotus, naissant et ouvrant son calice, au sortir de l'étang de lait qui est la source des êtres créés. C'est pourquoi on trouverait tant d'analogie pour la fraîcheur et le charme des sentiments, des idées et des situations, entre les poëtes indiens et grecs, par exemple et pour n'en citer que deux, entre Euripide et Kalidasa.

Mais l'art aussi participe à cette sorte de développement; là on ne voit plus seulement ces monuments qui épouvantent, ces symboles de

l'infini encore debout dans les plaines de l'Égypte et disparus de celles de la Chaldée ; il y a déjà dans les monuments de l'Inde, du moins dans ceux de la dernière époque, un peu de mouvement, un peu de vie ; les formes légères, les couleurs variées, les ornements de caprice, y surabondent.

« L'architecture de l'Inde, dit Heeren, commença par la pyramide, forme commune à tous les temples de cette contrée ; c'est l'imitation de la tente ; cette forme exclut en général les voûtes, les pilastres, les colonnes. Plus tard l'architecture cyclopéenne des pagodes se débarrassa de ces formes lourdes et massives; elles affectèrent un air plus libre, et finirent même par être ornées de grands portiques ou pylônes dans l'intérieur des sanctuaires (1). » Il existe

(1) Selon le même Heeren, les monuments de l'architecture indienne se divisent en trois classes : la première comprend les temples souterrains ; la seconde renferme les temples taillés dans le roc au-dessus du sol, mais dont quelques parties s'étendent sous terre; la troisième consiste en édifices proprement dits. Cette distinction, très-importante pour ce qui regarde l'histoire de l'art oriental, sert de base à toutes les descriptions des monuments de l'Inde. Voir lord Valencia, Niebhur, Daniell, Langlès et Heeren lui-même.

aussi une différence notable entre la statuaire des Hindous et celle des autres nations antiques de l'Orient. Je le ferai voir particulièrement au chapitre qui suit, en indiquant le rapport de la statuaire indienne et grecque. En Égypte, la statue du dieu c'est la roideur absolue du symbole inflexible, c'est une image morne et sans beauté; le type seulement s'y montre à nu, dépourvu de lumière et de tout ce qui laisserait réfléchir l'art. Au contraire, il y a dans la plastique hindoue quelque chose d'animé, de svelte dans les contours, de grêle dans les formes, avec un grand nombre d'arabesques fines et ingénieuses; tout y annonce une civilisation plus avancée et qui semblerait destinée à grandir.

Sans doute ce serait une erreur que de prendre l'Inde antique et moderne (puisqu'elle a peu changé) comme le type d'une de ces nations qui, selon la théorie de Herder, de Ganz et de plusieurs écrivains français, représentent la personnalité, la liberté, le mouvement, introduit véritablement dans le monde par la seule nation grecque. Pour soutenir cette opinion,

il faudrait oublier quelles chaînes cruelles courbent depuis quatre mille ans les générations indiennes, chaîne d'esclavage qui subordonne les unes aux autres toutes les castes inflexibles, depuis le prêtre qui a conquis la race indigène, et donné les arts pour prix de sa tyrannie (1); depuis le raja, disciple et mandataire du prêtre, jusqu'à l'ignoble cypaie qui attaque la victime et la tue avec une merveilleuse adresse, puis vient recevoir le salaire quotidien pour la tâche qu'il a remplie au simple signe d'un tyran. L'esprit de liberté et de progrès n'existe pas dans l'Inde, pas plus que dans les autres nations de l'Orient; mais j'ai voulu marquer qu'un germe étouffé sans doute de mouvement devait exister dans la religion comme dans l'art indien, et que, dans cette classification idéale des peuples orientaux, le peuple hindou, sous ce rapport, pouvait tenir à l'Orient et à l'Occi-

(1) Ce génie social de l'Inde trouve son symbole dans la pagode noire de Djagarnat, située presque à l'extrémité septentrionale de la côte de Coromandel. Sa couleur sombre la fait apercevoir de loin aux navigateurs qui longent cette mer de sables; et autour d'elle sont rangées une foule de petites pagodes dont la plus grande a cent pieds de haut.

dent, à l'esprit stationnaire et à l'esprit mobile, à l'esclavage et à la liberté. Cette induction se trouvera manifestée par les analogies de l'Inde et de la Grèce. Et ainsi, l'Inde ne reproduirait pas d'une manière aussi adéquate que d'autres peuples antiques cet idéal que nous cherchons à déterminer, et qui constitue le caractère essentiel de l'art appelé oriental.

De tout ce qui précède, il suit que lorsqu'on parle de l'Orient en matière d'art, pour l'opposer à l'époque grecque qui lui succéda, il s'agit particulièrement des nations sémitiques qui ont occupé la haute Asie, où ont été fondés les premiers empires. Il faut y joindre l'africaine Égypte, cette célèbre monarchie des pyramides : ou plutôt, c'est l'Égypte seulement qui nous représente cet Orient que nous cherchons. En effet les monuments de Babylone ne sont que des couches de briques ; le temple de Jérusalem n'existe que dans les souvenirs des savants qui ont essayé de le restituer ; les ruines de Tchil-Minar ou de Persépolis sont de splendides palais, non des temples ; les Persans n'en avaient pas. La religieuse Égypte

voit seule subsister ses monuments impérissables dans les déserts. C'est donc là surtout, c'est en Egypte que règne le symbole dans son immobilité plus complète et plus inaccessible aux embellissements de l'art. L'Inde aussi, qui, dans ses cosmogonies, ouvre une si large voie à l'élément panthéistique, peut y trouver place, mais avec restriction, quand on considère l'abondance et la fertilité de ses légendes, de ses divinités, de sa poésie, et même ce caractère de transition qui la fait participer de l'une et de l'autre époque, de l'une et de l'autre contrée, de la Grèce et de l'Orient proprement dit. Je ne dis pas que cette détermination ne laisse rien à désirer; mais enfin il fallait bien nous attacher à déterminer par rapport à l'art un Orient propre dans l'Orient. De même, si quelqu'un me demandait quel siècle est le moyen-âge, je n'hésiterais pas à répondre : c'est le douzième; ce siècle me paraît en effet répondre plus exactement à l'idée que j'attribue à cette époque de l'humanité. Et après tout, philosophes que nous sommes, nous savons de reste que

nos synthèses historiques ne sauraient se résoudre en formules d'algèbre ; il n'y a pas de divisions historiques qui ne soient contestables quand on en vient au détail.

Scimus, et hanc veniam petimusque damusque vicissìm.

C'est une faveur indulgente que nous accordons, que nous demandons aussi jusqu'à la fin de ce volume. Nous voulons établir des aperçus généraux ; heureux si on les trouve fondés sur les lois générales qui président au développement des sociétés comme à celui de l'esprit humain !

II.

Cela étant bien établi, et après avoir ainsi déterminé ce que nous regardons d'une manière plus spéciale comme répondant à l'idée de l'Orient, essayons de déterminer l'esprit, la loi, le caractère de l'art oriental.

La poésie lyrique est la première éclose chez les peuples qui possèdent une littérature. Pareille à la flèche aérienne, l'œuvre lyrique s'élance vers le ciel ; le premier mobile qui

l'inspira, ce fut une pensée d'adoration qui jaillit du cœur agité en accents pleins de grandeur. Il en faut dire de même de l'art; il grandit et se déploie aux époques mystérieuses où la société subit sa première transformation, quand, sous l'aile de la religion, elle abdique les ténèbres pour la lumière, l'erreur meurtrière pour la vérité. Pareil à la flèche lyrique dont je parlais, l'art s'élance en obélisque, ou bien, pesant sur le sol par la base d'une pyramide, il fend les nues par l'angle de son sommet. Ses deux premiers monuments sont religieux, c'est le pylône du temple d'Esné et la pyramide de Chéops. Il sait le peu de valeur de l'humanité passagère; et comme il n'ignore pas ce qui est immuable, la mort et l'infini, cet art recueille tout son développement entre un sanctuaire et un tombeau.

C'est une chose à remarquer que chez ces peuples de l'antique Orient la civilisation ne se répand qu'à la condition de recevoir une double chaîne qu'elle ne peut briser, celle du prêtre et celle du roi. Il est impossible de méconnaître ce fait de la double tyrannie sous

laquelle vivaient asservies ces nations au temps de leurs grandes monarchies. De cette considération à celle du caractère oriental il n'y a qu'un pas à franchir; il y a une transition facile et légitime : car si l'art est le symbole ou le signe d'une idée qui domine la société, qu'y a-t-il où la société soit contenue plus intégralement que dans l'ensemble des idées qui font que cette société est à la fois théocratique et despotique, et qu'elle est captivée dans le double lien du culte et de la royauté?

Eh bien, un tel état social étant réellement celui des peuples de pur Orient, comme l'art est le symbole, l'idée dirigeante de la société, il suit que cet art de l'Orient devra s'attacher à reproduire l'infini, pour exprimer le rapport de l'homme avec la religion, et reproduire aussi une sorte d'infini de second degré, humain et matériel, pour rendre les rapports de ce même homme avec la tyrannie terrestre que l'Orient sanctifie sous le nom de royauté. Cet art devra donc produire des temples et des palais, des temples surtout; car l'idée théocratique absorbe tout le reste, et les rois eux-

mêmes habitent des temples : ne sont-ils pas des dieux ou des fils de dieux? ne sont-ils pas empreints des rayons de l'éternelle majesté? Ne considérons donc que l'idée d'infini qui est l'idée dominante, exclusive, de tout l'art de l'Orient, et demandons-nous quels devront être les résultats généraux de cette coïncidence, je veux dire, de l'idée d'infini devenue l'idée maîtresse et dirigeante de cet art. Au premier abord, le résultat sera double.

1° Lorsqu'une pensée sombre et dominatrice pèse sur une époque, cette pensée doit se traduire et trouve son expression dans celui des arts qui soutient avec elle le plus d'analogie; et quand cette pensée est religieuse, comme elle est immuable, il faut bien qu'elle soit représentée par des formes grandes, solides, immuables. C'est pourquoi, dans ces époques, c'est l'architecture qui dominera les autres arts. 2° Les arts plastiques se manifestent aussi, mais subordonnés à l'architecture; comme ils sont de purs symboles, il leur est interdit de s'élever à la dignité d'art, d'obtenir une valeur par eux-mêmes, et d'entrer dans la voie libre

de l'imitation. Nous pouvons développer rapidement ce double point de vue.

On peut passer en revue les monuments d'architecture tels que les voyageurs en retrouvent les souvenirs debout dans l'Orient ; soit les débris qui couvrent la plaine de Thèbes, soit les constructions de Persépolis, soit les ruines de Palmyre, contemporaine occidentale de l'antique Orient, grande cité qui ne fut jamais connue, et qui, en attendant les révélations de la science, dort ensevelie dans un désert du nouveau monde ; soit même les murs cyclopéens qui racontent l'origine de la race pélasgique dans les temps les plus reculés. Ces monuments, malgré la diversité spéciale de leur aspect, nous reportent tous au second degré de l'antique civilisation ; au moyen-âge de l'antiquité ; art architectural, lequel, après avoir délaissé la tente du patriarche, a couvert l'Orient de cités splendides, et ensuite a disparu devant l'époque hellénique, alors que le génie grec cisela le fronton du Parthénon, et plaça aux confins mêmes du désert les colonnades blanches de Palmyre.

Au temps dont je veux parler, à ce moyen-âge des temps anciens, l'espèce humaine est sortie de son premier berceau. Déjà victorieuse dans sa lutte contre les fatalités qui proviennent du sol et de la nature matérielle, elle est arrivée à cet état d'accroissement où la tribu, devenue empire, n'a plus à lutter que contre les chaînes humaines qui lui sont jetées du haut de toutes les tyrannies. A cette époque, la liberté n'est pas encore éclose; le sentiment d'une terreur sombre plane sur les populations conquises. Qu'est-ce que l'individu, perdu dans cet organisme social qui l'écrase, sous cette loi du patriciat qui l'emmaillotte dans des castes inflexibles, comme une momie dans ses bandelettes? Ce qui domine chez ces nations de l'antique Orient, c'est la conception de ce qui est immuable, de ce qui est infini, de ce qui est irrésistible et fatal. Il suffit d'avoir un peu étudié ces peuples, pour être convaincu que cette idée redoutable est le fond sur lequel se déroulent leur philosophie, leurs lois civiles, leur religion. L'idée panthéistique est donc celle qui préside à l'art de l'Orient. Cette idée,

que l'homme d'Orient respire comme il respire sa lumière étincelante, il l'évoque du sein de la religion où elle règne, il la convie dans son art, et c'est là qu'il la traduit en pierre à l'aide de ses grands monuments d'architecture. Cet art en particulier semble avoir pour caractère d'aspirer vers l'infini. Presque toujours c'est une masse indestructible qui fatigue le temps, qui pèse sur le sol, puis qui monte en pyramide à des hauteurs démesurées, comme pour unir ensemble les deux termes visibles de l'infini, la terre et le ciel.

L'architecture, chez les divers peuples de l'Orient, a des diversités qui tiennent aux circonstances, aux variétés inévitables du goût; mais ce sont de purs accidents, qui n'empêchent pas la fraternité d'une commune origine de se déceler dans l'ensemble des proportions. La pagode aux deux étages séparés par l'énorme éléphant qui surmonte le premier et soutient le second, et en général l'architecture de l'Indoustan, colorée, rayonnante, mobile même dans son unité, ne ressemble point pour les détails à ces péristyles simples avec gran-

deur, qui apparaissent dans la plaine de Thèbes, au bout de leurs immenses avenues de granit. Mais toujours en Orient vous trouvez la même pensée génératrice, toujours le symbole de l'infini qui, dans ces régions brûlantes, écrase de son poids la faiblesse mortelle de l'humanité.

J'ai dit qu'en second lieu, dans une pareille architecture, et à ce degré de l'art, il ne faut pas chercher les productions supérieures de la statuaire ou de la peinture; on ne trouvera que d'informes rudiments dans lesquels l'art n'a rien à démêler, de simples signes hiéroglyphiques qui sont l'ébauche en relief d'une écriture mystérieuse, et qui ne sont pas encore passés à l'état et à la dignité progressive de l'art.

Prédominance de l'architecture, absence de la vraie statuaire, ces deux caractères de l'art oriental peuvent être établis et prouvés comme un fait; de plus, vous pouvez vous convaincre *à priori* que cela devait se passer ainsi.

Je suppose que vous ayez à réaliser l'idée de l'infini par un de ces monuments religieux

où la divinité est représentée dans un temple ; je suppose que vous ayez à construire votre monument sous l'ardent soleil et sous l'influence non moins dévorante du panthéisme sacerdotal, ce sera pour vous, architecte de Memphis, de Persépolis ou de Babylone, une nécessité de vous servir d'une architecture qui soit en harmonie avec le caractère du sol qui la soutient, avec le caractère du ciel qui l'abrite, avec l'auguste destination que vous lui réservez. Ainsi votre architecture sera, dès l'abord, grandiose; ses masses imposantes découperont avec solennité les grandes lignes du désert; vous pourrez toujours admettre à son égard l'équation entre la grandeur et la beauté.

Maintenant, si cette même pensée de l'infini vous voulez la reproduire par la statuaire, vous saurez élever de redoutables colosses, Bel, Sérapis, Apollon de Rhodes; vous sèmerez les sphinx à figure humaine sous les longs péristyles des temples de Memphis; mais vous ferez abstraction de ce qu'il y a de mobile, de vrai, de passionné dans la nature vivante, pour saisir seulement le rayon indistinct qui assortit

l'homme avec le tout dont il ne saurait se détacher. Alors, dans votre pensée plutôt panthéistique que religieuse, plutôt symbolique qu'artistique, vous passerez à côté de la statuaire, sans deviner ce qu'elle peut être un jour, au souffle d'une réalisation plus libre. Les jambes et les bras de vos statues égyptiennes resteront à jamais inséparables du corps mal ébauché dont ils font partie; vos statues, ce seront des lettres diverses du vaste alphabet qui se lit sous les dômes et le long des grands murs où règne le pontife de Memphis. Mais vous ne soupçonnerez point encore le véritable génie de la statuaire.

Pour qu'il naisse cet art, pour qu'il jaillisse au jour dans sa splendeur propre, individuelle, distincte de l'architecture dont il ne saurait être toujours le serviteur, il faut que soit venue l'époque grecque, il faut qu'au sein d'une civilisation meilleure et plus avancée l'esprit libre se soit levé, et ait fait comprendre à l'art, jusqu'alors immobile et sacerdotal, ce qu'il y a de puissance dans l'union de la variété avec l'unité, ce qu'il y a de dignité et

de valeur intrinsèque dans une figure humaine.

En résumé, l'architecture triomphe dans les époques du moyen-âge, chez lesquelles l'idée religieuse est la pensée dominante; l'architecture est un art qui est fait pour se prêter à la religion et qui aspire à réaliser l'infini. L'art du sculpteur, au contraire, est subordonné à l'architecture quand celle-ci règne; mais il est roi à son tour quand vient le jour de l'esprit nouveau, quand l'exclusive pensée qui captive les époques du moyen-âge a fait place insensiblement à la pensée plus moderne, à celle du mouvement et de la liberté.

Eh bien, cette constante idéalité qui règne dans l'art plastique en Orient, cette absence de vie et de variété dans les figures, cette indifférence pour le modelé, pour l'agencement des draperies et le naturel des poses, cette subordination de la statuaire à l'architecture, disons même cette absorption de la statue dans le temple, de même que l'idée panthéistique absorbe l'homme dans la substance universelle, c'est là précisément ce qui réunit les diversités de l'architecture orientale sous la loi d'une étroite

arenté. Ainsi dans la pagode hindoue comme dans le temple égyptien, quand vous voyez servir au ministère de l'édifice sacré une plastique analogue, soit pittoresque, avec ses couleurs éternelles et sans mélange de tons, soit sculptée, avec son granit couleur foncée, tout d'une pièce, sans grâce et sans vérité; alors, à travers les différences que j'ai moi-même établies précédemment, vous ne tardez pas à saisir les rapports qui existent entre les divers rameaux de l'art oriental; bien vite l'imagination rétablit le lien mystérieux qui unit la pyramide de Thèbes, la pagode de Bénarès, et la muraille sculptée du vieux Mexique (1).

(1) Voyez en fait d'ouvrages de planches : pour l'Egypte, le grand ouvrage de l'expédition, de la Borde, Gau, Champollion; pour les ruines de Babylone, Niebhur et Ker-Porter; pour la Perse, Chardin, Niebhur, Ker-Porter et Alexander. J'ai indiqué plus haut les ouvrages sur l'Inde; joignez-y les explications et restitutions de monuments, données par M. Raoul-Rochette, dans ses savants cours, ainsi que les dissertations de Heeren, et n'oubliez pas le Recueil des antiquités mexicaines.

CHAPITRE V.

ORIGINE HISTORIQUE ET PHILOSOPHIQUE DE L'ART GREC;
RÉFUTATION DE LA DOCTRINE DE WINCKELMANN (1).

Les Pélasges sont les premiers auteurs de la civilisation des Hellènes. Race aborigène, accourue des forêts de la Thrace et des montagnes de la Thessalie, dans les contrées, alors solitaires, qui furent plus tard l'Hellénie, les

(1) Ayant à traiter, dans ce chapitre qui n'est qu'un simple tableau philosophique, un sujet aussi vaste que celui de l'art grec, nous avons dû écarter tous les développements d'histoire, et nous borner à une rapide dissertation sur le principe et l'origine de l'art hellénique.

Pélasges appartiennent à cette époque qui est le premier degré de la civilisation, alors que l'art, ébauche grossière, n'est encore que la pierre brute ou la colline faite de main d'homme, attestant que des races humaines ont passé par là, et qu'au sein des forêts primitives une société destinée à fleurir a reçu son berceau.

Il ne nous reste aucun monument que l'on puisse assigner aux premiers temps de l'époque pélasgique. Après avoir subi la condition des peuples errants qui passent et laissent sur leur sol d'informes débris, interprétés comme monuments de religions superstitieuses ou cruelles, les Pélasges acceptèrent la lumière descendue de l'Orient pour visiter leurs forêts. Le culte des Cabires fut le premier progrès intellectuel chez ce peuple antique, d'abord en proie au grossier fétichisme du monde primitif. Avec le culte oriental s'introduisirent rapidement sur le sol pélasgique les lois, les mœurs, l'agriculture, tous les éléments de la société. Les colonies de l'Orient vinrent alors assouplir et plier sous le joug des idées ces mêmes bar-

bares qui, plus tard, sous le nom d'Hellènes, soit Ioniens, soit Doriens, devaient être le point central de toute civilisation entre le monde ancien et le monde moderne.

Alors aussi naquit l'art, celui que nous avons désigné sous le nom d'art du second degré, selon ses rapports avec l'échelle graduée de la civilisation ; l'art, sous sa forme religieuse, monumentale, tel qu'il avait régné seul parmi les nations de l'Orient ; ne possédant qu'une idée, ne réalisant qu'une idée dans son œuvre mystérieuse, l'idée pure de l'infini. Dans le temps où la forêt de Dodone faisait entendre les oracles d'un Jupiter qui n'était pas autre que le Brahma indien, des cités, des remparts pélasgiques s'élevaient dans le style grandiose qui appartient à la seconde phase de l'humanité. Or, la Grèce, à cette seconde époque de son existence, à la sortie de ses forêts pélasgiques, fut longtemps une annexe de l'Orient, depuis les montagnes de la Thrace jusqu'au littoral de la Méditerranée.

Qui pourrait méconnaître l'Orient dans cette civilisation des temps héroïques, dont les fables

grecques ont raconté tant de merveilles? Elle avait couvert l'Asie Mineure de splendides cités, entre lesquelles s'élevait Troie la Phrygienne, la bien habitée, la cité aux beaux remparts, aux larges rues, aux cinquante palais pour les cinquante fils d'un roi ; Troie, que le chantre d'Hector a tellement glorifiée, que l'on se demande si la ville de Priam avait quelque chose à envier à Thèbes aux cent portes, à Memphis, la reine des Pyramides, à Babylone, maîtresse de l'Euphrate et souveraine de l'Asie. Dans la Grèce occidentale, s'élevaient les célèbres villes d'Argos, de Sparte, de Mycènes, qui envoyaient des héros, appelés par elles fils des dieux, pour conquérir la métropole de l'Ionie. Ces cités florissaient elles-mêmes sous l'influence des idées et des arts de l'Orient.

Mais quand Troie fut vaincue et ruinée, quand l'esprit grec se fut emparé de sa conquête et trempé de plus en plus dans les arts du luxe asiatique, la Grèce alors, riche des dépouilles opimes de l'Asie Mineure, ressentit, comme un souffle inconnu, la loi de la Provi-

dence qui voulait que le progrès par la liberté se propageât de plus en plus, à mesure que l'Occident, devenu héritier de la civilisation orientale, accepterait cet héritage pour le transformer. C'est ce qui se vit pleinement en Grèce, quand l'art et la liberté grandirent sur une même échelle, quand les chefs-d'œuvre de l'art, oriental d'origine, mais transformé en devenant grec, naquirent pour l'ornement des républiques naissantes. Ce fut alors, selon notre classification, le troisième âge de l'art dans la Grèce; il s'épanouit sous Miltiade, fleurit sous Périclès, mûrit sous Alexandre. Mais il ne faut pas anticiper.

Ma proposition ici est de démontrer que l'art grec est issu de celui de l'Orient. Ne croyez pas, en effet, que l'art des Phidias et des Praxitèle soit éclos un beau jour au service de la république d'Athènes, sans que d'un si noble étranger personne n'ait pu connaître la naissance et le berceau. Phidias et Praxitèle ont eu un autre berceau que la spontanéité de leur génie, une autre inspiration que le décret du sénat pour l'érection du temple ou des propylées,

un autre maître que le statuaire immédiat qui leur avait appris le procédé mécanique de leur art. Ce berceau, cette inspiration, ce maître, c'était le symbolisme oriental, celui-là même dont ils allaient s'affranchir, et dont pourtant ils retenaient une empreinte assez sensible pour ne pas laisser en doute l'étroite parenté qui les unissait avec cet art.

Telle n'est pas l'opinion de Winckelmann. Ce critique célèbre, si versé dans l'art de la Grèce et dans celui de l'Orient, particulièrement de l'Égypte, ne voulait pas que la Grèce eût emprunté à l'Égypte l'origine ou la cause de son développement artistique. Ce n'est pas qu'il révoquât en doute les relations fréquentes des philosophes et des artistes grecs avec les sanctuaires de l'Égypte, et l'importation dans leur pays de quelques idées égyptiennes qui seraient entrées dans la circulation avec les idées originaires et propres au génie grec; mais ce génie, pour s'ouvrir à la conception, à la lumière de l'art, n'aurait pas eu besoin d'être formé par l'éducation orientale, d'être amené, par cette influence étrangère, au

grand jour qu'il devait répandre plus tard.

Les expressions dont se sert Winckelmann sont décisives et ne laissent point sa pensée obscure. « Les Grecs, dit-il, au lieu d'avoir
» emprunté des autres nations la semence de
» l'art, pourraient bien en être les inventeurs
» et l'avoir cultivé comme une plante natu-
» relle du pays. » Winckelmann se fonde sur ce principe, également développé par Vico, que les procédés généraux de l'humanité se retrouvent, à peu près identiques, dans la durée de chaque peuple; que les degrés de l'art, comme les autres degrés de l'intelligence, sont établis dans une proportion régulière, toujours progressive, à mesure qu'une nation s'avance dans la civilisation et dans le temps. Il suffirait enfin de l'influence naturelle du climat, puis du mouvement des choses politiques, pour opérer l'entière manifestation de l'art dans une société. C'est pourquoi, né qu'il était dans la cabane de chaume des Pélasges, l'art grec avait erré avec eux dans les forêts de la Thrace, s'était développé dans la société héroïque, avait grandi dans les tâtonnements

de la famille sainte des Dédalides; puis, ayant entrevu une lumière meilleure dans les productions de l'école d'Egine, promptement il avait atteint son faîte de gloire, et éclaté dans les merveilles de Phidias, de Praxitèle et de Parrhasius. Ainsi, le chêne touffu, destiné plus tard à ombrager de grands rejetons, n'avait pas besoin, selon l'expression de Winckelmann, qu'une semence étrangère eût été déposée pour croître dans le sol fertile de l'Hellénie. Des causes purement naturelles ont produit l'art des Grecs; de même que, pour expliquer l'état florissant des arts de l'Égypte, le même critique n'a guère vu d'autre cause que « la » fertilité du Nil et les douceurs de la paix, » si propres à faire éclore et à mûrir les arts. »

Tel est le système que j'entreprends de réfuter. Quelque simple et vrai, sous un rapport, que puisse sembler un système qui considère l'œuvre de l'art comme pareille au travail de la chrysalide, naissant aussi par sa seule vertu, il laisse regretter l'absence des idées génératrices, sans lesquelles tout art n'est qu'une lettre morte, pleinement dépourvue de signi-

fication. Il manque ici une histoire et une
philosophie. D'une part, le système de Winc-
kelmann ne tient point compte de la filiation
originelle des peuples, lesquels proclament
unanimement que toute histoire a son point
de départ dans l'Orient, que tout procède de
l'Orient, comme lumière et comme berceau;
qu'il y avait là, pour ainsi dire, un flambeau
sacré, immortel, et que l'Occident l'a recueilli,
sous la seule condition d'en augmenter la cha-
leur ardente, et, un peu plus tard, de le re-
nouveler par son génie propre. D'un autre
côté, le même système manque de philosophie.
Il oublie que les idées aussi ont des ancêtres
comme les races; qu'elles ne naissent pas non
plus d'elles-mêmes au sein des forêts; mais
plutôt qu'elles ont leur véritable origine au
point de départ d'une chaîne qui commence au
berceau du monde, traverse l'Orient, puis
s'achemine vers l'Occident, et produit cette pa-
renté vraiment incontestée qui unit entre elles
toutes les doctrines primordiales. Et les an-
neaux multiples de cette chaîne constituent
une philosophie unique, éternelle, c'est-à-dire

la source inépuisable, et toujours renaissante, quoique sous des formes altérées, des pensées primitives du genre humain.

Il y a donc ici, au sujet de la transition de l'époque orientale à l'époque grecque, en matière d'art, deux faits importants à considérer.

Le fait historique. — L'Inde a été longtemps, de toutes les nations de l'Asie, la plus inconnue, la plus inaccessible aux explorations de la science, bornée à son égard aux documents fautifs de la Grèce. Mais, depuis moins d'un siècle, grâce aux circonstances qui ont fait régner dans ces vastes contrées un peuple de l'Europe, cette même nation est devenue un foyer de trésors historiques, dont la lumière, rejaillissant de proche en proche sur l'antiquité entière, éclaire à son tour les origines des nations. Lois, mœurs, religions, langues, tous les éléments de la civilisation antique se retrouvent dans l'Inde, non-seulement à leur berceau, mais dans un très-haut développement. Tandis que les savants travaux des

Schlegel, des Creuzer, des Gærres, des Colebrooke, ont mis ce point hors de doute, savoir, que les Grecs, si ignorants de leurs origines, ont emprunté à l'Inde la plus grande partie de leur histoire mythologique ; d'autres savants, et en plus grand nombre, ont reconnu dans la langue sanscrite la mère ou la sœur d'une vaste famille d'idiomes qui, sous le nom moderne d'indo-germaniques, ont couvert la plus large zone de l'ancien monde, et peuvent être suivis à leur trace circulaire depuis l'île de Ceylan jusqu'à la barrière du Rhin. Or, la langue des Pélasges, qui paraît s'être perpétuée dans l'idiome que parlent les Albanais, ou plutôt le grec lui-même, qui dut avoir le pélasge pour sa tige, est un des plus grands rameaux de ces langues qui sont avec l'indien dans une extrême affinité.

Maintenant, si l'on observe que la civilisation grecque est pélasgique, qu'elle provient de l'Asie Mineure, où, après avoir fondé le sanctuaire de Samothrace, elle s'était introduite dans la Grèce par les contrées septentrionales, la Thrace, la Macédoine, la Thessalie, on sera

conduit à attribuer un plus grand rôle dans l'œuvre de la civilisation grecque, à cette invasion par le nord, qui a laissé dans la langue et dans le culte tant de vestiges de l'Inde, qu'aux migrations obscures et incertaines de quelques fugitifs isolés, lesquels, s'écartant peu des contrées sud de la Grèce, auraient apporté dans ce pays la florissante civilisation des bords du Nil, ou des rivages de la mer de Phénicie. Si les procédés historiques adoptés par les linguistes de l'Europe sont fondés ; s'il faut chercher dans la filiation des langues la chaîne généalogique de l'origine ainsi que de l'accroissement des nations, il est bien à remarquer que l'affinité qui unit le grec et le sanscrit ne se retrouve pas entre la première de ces deux langues et les idiomes des peuples dont serait sortie la civilisation des Hellènes. Du moins, la langue grecque, au dire des orientalistes, n'offre point de traces de parenté avec la langue copte (débris de l'ancien égyptien, dont la source inconnue se cache peut-être, comme celle du Nil, dans les déserts de l'Afrique centrale), ni avec la langue des Phéniciens,

qui appartient au vaste système des langues d'Aram ou des enfants de Sem.

Il n'appartient point à la destination de cet ouvrage de faire, pour les similitudes de l'art indien et de l'art grec, des rapprochements analogues à ceux qui ont été accomplis par les savants sous le double rapport des langues et de la religion. Seulement, et *à priori*, de ce que je viens de dire, il peut résulter que là où les religions et les idiomes reconnaissent une si étroite parenté, il est impossible que l'art soit resté isolé, et n'ait pas reçu, avec ces deux éléments primitifs du genre humain, une communauté d'origine et d'inspiration.

Si j'écrivais l'histoire et non la philosophie de l'art, je pousserais aussi loin qu'il serait utile l'exposé des faits qui confirment cette théorie. Après avoir reconnu avec Winckelmann que l'on a jusqu'ici attaché une importance trop exclusive à ce point, que l'art grec serait exclusivement descendu de l'Égypte, j'établirais sur des faits et sur de solides rapprochements une opinion contraire à celle de ce célèbre critique, en montrant comment on

retrouve dans l'art grec non-seulement des affinités avec l'Égypte, mais encore avec les autres nations de l'Asie, particulièrement avec l'Inde. Après avoir établi les affinités qui existent pour la langue et la religion entre la Grèce et l'Inde, nous les poursuivrions dans l'art des deux nations, non pas seulement dans l'architecture qui est gigantesque plus que les monuments égyptiens, mais encore dans la partie sculptée et ciselée de ces mêmes temples, dans la statuaire indienne qui assez souvent est légère, et ne manque ni d'élégance ni de mouvement. Je reviens ici sur ce que j'ai établi dans le chapitre précédent, m'attachant à une idée de F. Schlegel, que dans l'art indien le génie du mouvement semble commencer à naître, et que la statuaire chez ce peuple a plus de vérité que chez d'autres nations orientales.

Ce que je dis ici ne saurait regarder l'architecture primitive, telle qu'on la voit dans les grottes d'Éléphanta, près de Bombay, dans celles de l'île de Salzette, ou à Ellora dans le Décan, architecture souterraine, immense, vraiment prodigieuse, faite surtout pour l'ex-

pression de la mythologie sivaïque, également pleine de puissance et de terreur. Je parle seulement du temps postérieur, quand l'architecture des pagodes s'est montrée sur le sol à la clarté du soleil. On peut admirer les colonnes arrondies et les élégantes arabesques des temples de l'Indoustan; et, si on excepte certains symboles, images du naturalisme primitif, qui épouvantent encore dans les temples de l'Inde, on est frappé de l'élégance grecque avec laquelle sont représentés d'autres symboles, ceux d'un culte plus doux, plus assorti à la pensée grecque, le culte de Vichnou. On peut le remarquer en parcourant les planches des divers ouvrages que le génie pittoresque a popularisés de notre temps. Il y a aussi les planches du Dictionnaire de Meyer, souvent cité par Schlegel, avec le petit nombre de gravures au trait rapportées à la suite de la traduction de Creutzer par M. Guigniaut. Je cite ce dernier ouvrage qui peut être connu de tout le monde : vous remarquerez dans les dessins une souplesse et une légèreté de trait qui ne se trouvent pas à un égal degré dans les autres monu-

ments (1). Vous avez, dans le même recueil, des figures égyptiennes dont le type demeura tout-à-fait immobile depuis son berceau sous les Pharaons jusqu'au temps de son abolition après les Ptolémées, sous les Romains : type lourd et massif que l'on ne saurait confondre avec celui des Grecs, même à prendre l'art grec dans ses premières productions, avant qu'il se déployât avec un grand éclat dans ses monuments du troisième degré.

L'influence orientale sur l'art de la Grèce ne se montre pas seulement dans les inductions historiques qui rendent incontestables des relations primitives entre les deux contrées ; elle apparaît avec une clarté égale et encore plus directe, si l'on considère l'art grec en soi et dans son développement intérieur. Il y a en effet dans cet art un moment bien distinct où s'opère le confluent des deux idées, des deux types, après lequel moment l'art renouvelé

(1) On peut voir notamment, planche 3, n° 17, planche 5, planche 9, n° 47, planche 12, n° 72, planche 13, n° 61, et surtout planche 18 et planche 19, n° 106, pour la vérité du cheval et du cavalier tirant une flèche.

poursuit son cours majestueux à travers les temps anciens et modernes, sans laisser méconnaître le double élément dont il est composé. La manière carrée de la statuaire protohellénique, les yeux allongés, sans profil et sans regard, les lèvres ouvertes, le front aplati, dépourvu du signe vivant de la pensée, les bras attachés parallèlement aux deux côtés ou reposant sur les cuisses que le ciseau n'a pas encore déjointes, tels sont les caractères que Pausanias, Strabon et Pline attribuent à la première apparition de l'art chez les Hellènes. Rien encore ne décèle l'ovale harmonieux, qui est devenu le fameux type de la plastique des Grecs. Ce sont aussi les traits sous lesquels la divinité est adorée dans le temple d'Osiris ou dans celui de Brahma. Plus tard, on voit éclore l'école grecque ; on arrive aux statuaires d'Égine, chez qui l'art, désormais agrandi, tend à se purifier de sa rouille pélasgique, mais conserve encore l'empreinte de ce vêtement primitif qu'il n'a pas entièrement dépouillé. L'école d'Égine est la transition de l'Orient à l'Occident. Sous son dessin devenu correct et

arrêté, vous retrouvez encore le style anguleux, les formes dures, les poses exagérées, et toujours la figure immobile, et le regard qui n'est pas né encore, quoique l'œil ait désormais reçu des artistes sa forme régulière et son profil.

C'est qu'en effet, arrivé à ce point, l'art grec n'a point encore renié sa descendance orientale; il est au service d'une pensée mystérieuse : en un mot, dans ces premières productions du ciseau hellénique, comme dans l'idole offerte à l'adoration du Pélasge, c'est le symbolisme qui règne ; c'est lui, c'est cet idéal pur des religions primitives qui est encore le maître de l'art naissant. L'art, tel qu'il a pu éclore au fond des sanctuaires éginétiques, est né sous l'influence du souffle oriental. Car enfin, dans le Jupiter de Dodone, dans la Diane si vénérée à Éphèse, surtout dans Bacchus, dieu voyageur descendu du Nyssa et du Mérou, il y a un manifeste ressouvenir des contrées lointaines où l'antique Pélasgie avait puisé sa religion, son art et son berceau.

A l'époque où l'art grec est parvenu au plus

haut degré de sa splendeur, au temps même de Périclès et de Phidias, il est facile de reconnaître, dans le passage si bien gradué de l'école d'Égine à celle d'Athènes, la transfusion des idées orientales dans l'art de la Grèce. La vétusté du symbole primitif, bien qu'altérée ou transformée, n'a pas été détruite ; elle se montre encore associée d'une manière supérieure aux perfections plastiques de l'art nouveau. Athènes a pris le dessus dans toute la Grèce ; car si, même en vous plaçant au siècle de Phidias, vous embrassez d'un seul regard toute la race hellénique, depuis les limites de l'Asie Mineure jusqu'à celles de la Grèce italique, aux portes du Latium, vous trouverez dans les diverses stations de cette vaste étendue de pays, une diversité plastique, et, pour ainsi parler, une ondulation qui ne peut s'expliquer que par le point de vue que nous exposons ici, par les rapports qui unissent la religion et l'art.

En même temps que l'art grec a atteint son apogée à Athènes, il est au second degré, au type oriental, dans certaines contrées de l'Asie Mineure. Je puis citer un exemple que vous

vérifierez dans Pausanias. Comparez la statue de Diane à Éphèse et la statue de Minerve à Athènes. Quelle différence entre ces deux divinités, adorées en même temps sur deux régions du sol qui s'appelle la Grèce ! entre la Diane d'Éphèse, divinité noire, inachevée, portant les caractères redoutables du symbolisme antique, recélée et voilée dans les ténèbres du sanctuaire, et le chef-d'œuvre de Phidias, la Pallas de marbre, d'ivoire et d'or, qui régnait avec une éternelle majesté dans son gracieux temple de l'Acropolis ! Ces diversités s'expliquent aisément. Tandis que la Grèce européenne avait singulièrement modifié sa croyance, sous le génie capricieux de ses poëtes héroïques, la Grèce d'Asie avait plus fidèlement conservé le dépôt des traditions venues pour elle des limites plus rapprochées de l'Orient.

Je dirai plus : dans la même cité, dans la plus célèbre et la plus artiste de toutes, à Athènes, l'art présente des inégalités qui nous feront aisément induire l'objet que nous cherchons ici à démontrer, savoir, que l'art grec tenait à l'Orient par la chaîne du symbolisme

mythique, à l'instant même où il s'apprêtait à opérer son évolution à une autre idée. Je me rappelle qu'en plaçant au musée d'antiquités provinciales que j'administrais alors, un beau tétradragme athénien en argent, je fis des conjectures que je croyais fondées, faute d'expérience.

A voir cette monnaie taillée d'une manière si informe, plus repoussante encore par sa parfaite conservation; à voir l'inévitable chouette et la Minerve athénienne gravées, non-seulement avec le relief le plus énergique, le plus ressenti, mais encore avec le dessin le plus grossier, ou plutôt l'absence entière de dessin, je me demandais si cette pièce ne devait pas se rapporter aux temps les plus reculés de la cité athénienne, par-delà les artistes célèbres, contemporains de Périclès. Les monétaires de ce temps étaient-ils si en arrière vis-à-vis des statuaires? Tandis que Phidias ciselait la tête de la divinité protectrice avec cette perfection qui a rendu son chef-d'œuvre immortel, du moins par la célébrité, serait-il possible que l'art du monétaire eût été in-

férieur, au point de livrer à un peuple artiste cette barbare empreinte, au point de placer un œil de face sur une tête de profil? Rien ne manquait à ma conjecture; c'était bien l'antique E au lieu de l'H dans le nom de la déesse. C'est pourquoi j'aurais cru volontiers vous avoir donné une monnaie athénienne remontant au roi Thésée (1); mais voilà qu'un simple mot du savant Eckel m'apprend qu'à Athènes, au temps de la meilleure époque, l'art, dans les médailles, demeura singulièrement au-dessous de ce qu'il était dans les statues. Évidemment ce ne pouvait être par impuissance qu'Athènes avouait ainsi son infériorité vis-à-vis d'elle-même et des autres cités helléniques, dans une branche quelconque de l'art.

Il y avait donc eu une intention, une volonté arrêtée de maintenir l'imperfection dans le type des médailles. Et quelle intention, si ce n'était d'expier la beauté profane qui se déployait dans les statues des dieux, au pré-

(1) Plusieurs fragments de cet ouvrage avaient été lus dans les séances d'une société savante; l'auteur était en effet conservateur d'un très-remarquable musée d'antiquités.

judice de l'austère symbole primitif, et de conserver du moins ce symbole plein et intégral, sous sa rusticité originelle, dans une empreinte destinée à demeurer constamment sous la main du peuple, ou bien à être portée en amulette sacrée, ornement de cou d'une jeune fille, comme on le voit au double anneau soudé et mobile qui tient encore à cette intéressante médaille ?

Et enfin, pour terminer ce point de vue historique, bien insuffisant sans doute, mais que la loi de ce travail m'oblige de restreindre, j'ajouterai une observation. Même dans les statues grecques de la plus grande perfection, il ne faudrait pas croire que toute empreinte du mythe oriental fût effacée. C'était là le génie de ces grands artistes d'avoir su adoucir et fondre l'idée traditionnelle, sans toutefois en perdre entièrement la trace. Une remarque singulière et qui vient bien à l'appui de ce que nous soutenons ici, est celle que fait Winckelmann, livre 4, chapitre 2, savoir, que beaucoup de statues antiques ont du rapport avec certaines figures d'animaux. « Pour peu

qu'on examine la tête du roi des dieux, on découvre dans sa tête toute la forme du lion, non-seulement à ses grands yeux ronds, à son front haut et imposant, à son nez mobile et gonflé ; mais encore à sa chevelure, qui descend du haut de la tête, puis remonte du côté du front, se partage et retombe en arc ; caractère de chevelure qui n'est pas celui de l'homme, mais qui rappelle la crinière du lion. Quant aux figures d'Hercule, les proportions de la tête au cou présentent la forme d'un taureau indomptable ; les cheveux courts sur son front désignent une image relative aux crins trop courts qui n'ombragent pas le front du taureau. »

La Diane, si connue au musée royal, avec sa tunique serrée, aux bords flottants, avec l'idéal de sa taille svelte et mobile, sa tête étroite et légère, surmontée du diadème comme d'une ramure suspendue avec grâce et fermeté sur un cou long et flexible, son regard rapide et fugitif, sa fuite irrésistible, laisse voir dans sa divinité une analogie incertaine avec la biche gracieuse que la chasseresse poursuit au

fond des forêts. Winckelmann, qui a reconnu ces analogies, les interprète par une raison aussi pauvre que sa théorie. « L'art créateur, dit-il, voulant produire de nouvelles beautés idéales, avait recours à la nature des animaux de l'espèce la plus noble. De ce choix des plus belles formes assorties ensemble, naissait, comme par une nouvelle génération, une substance plus noble, dont l'idée suprême, fruit de la considération du beau, offrait une jeunesse permanente. »

Au contraire, il nous semble voir, à l'aspect de telles analogies existantes dans l'art le plus parfait et le plus avancé, non pas des combinaisons médiocres d'artistes, mais un souvenir réel et toujours vivant des vieux sanctuaires, où l'art, comme la religion des Grecs, avait eu son berceau. En Égypte, on sait quel rôle jouent les têtes d'animaux sur les corps d'hommes; on trouve aussi la même chose dans l'Inde, quoique moins fréquemment, parce que dans cette contrée le symbole est déjà plus clair que dans la terre ténébreuse de Mesraïm. Le panthéisme matériel, qui régnait au fond

de tous les sanctuaires, trouvait dans ces formes barbares son expression la plus vive. L'animal, aussi lui, faisait partie de cette nature-tout que le vulgaire adorait. L'idée de l'animal était moins spéciale que celle de l'homme ; elle représentait mieux l'être universel, conception à laquelle se ramène tout panthéisme antique, soit matériel, soit idéal.

Mais dans la Grèce ces analogies sont bien fugitives, et il nous suffit qu'elles aient pu être remarquées pour nous permettre de conclure historiquement, contre Winckelmann lui-même, que l'art grec, tout transfuge qu'il était, est vraiment né de l'Orient. Notre proposition deviendra plus complète quand nous aurons montré l'art grec sous le point de vue qui lui est propre, sous le caractère qui a constitué son évolution, en un mot dans sa philosophie.

II.

Le fait philosophique. — Le second point à observer, et qui manque, ai-je dit, au système de Winckelmann sur l'origine de l'art grec,

c'est une philosophie : il a méconnu l'idée génératrice qui a présidé à tout le travail des artistes grecs, qui s'est associée à la pensée de l'art primitif pour le renouveler, pour lui imprimer son caractère, sa dignité, sa vertu.

Quand le génie grec éveillé eut revêtu de ses fables riantes le sombre tissu des traditions anciennes ; quand le mythe ténébreux des premiers Pélasges se fut épanoui sous la beauté du ciel hellénique, devant ce soleil pur qui dispense la fertilité à toute vie ; alors la pensée orientale parut au jour libre, elle fut une proie abandonnée aux poëtes et aux conteurs. Alors s'opéra une révolution dans l'art aussi bien que dans la société des Hellènes. L'instinct du mouvement et de la liberté a soulevé la masse panthéistique qui l'écrasait encore, ce peuple, en sa qualité du plus jeune des fils de l'Orient. Bientôt, comme s'épure l'or au fond du creuset, on vit peu à peu disparaître la rouille pélasgique, dont la civilisation naissante des Grecs ne tarda pas à répudier l'héritage. C'est pourquoi, voici venir une autre idée qui succède à l'idée de l'Orient, qui du moins, s'unissant à

celle-ci, règne à son tour, et prépare l'art à de nouvelles destinées. Puisque l'idée antique était usée dans le monde, il fallait bien qu'une idée nouvelle naquît, ayant vie et droit de conquête sur l'avenir. Il ne pouvait se faire que l'art existât et n'obéît pas à une loi. Ici-bas tout possède sa loi, la condition de son existence ; or la loi de l'art c'est L'IDÉE, l'idée-maîtresse, celle qui imprime à l'art sa direction, qui est à la fois l'étoile plus ou moins lumineuse qui l'éclaire, et le bâton qui l'appuie dans son rapide pèlerinage. Tout consiste donc, pour connaître le caractère de l'art d'une époque, à découvrir par quelle idée cet art est gouverné ; eh bien, l'idée qui devait présider à la nouvelle époque de l'art, après son évolution de l'âge oriental à l'âge grec, c'était l'idée de la beauté.

Que l'art grec ait eu pour son but essentiel de représenter la beauté, c'est ce qui est tellement reconnu qu'il semblerait superflu de le démontrer. Jusqu'à l'époque grecque, l'art avait été regardé comme sans valeur par lui-même, sans dignité intrinsèque et sans vertu

propre. Longtemps attaché au ministère de la religion, à la demeure des dieux dans les temples, ou à la demeure de l'homme, également permanente, dans les tombeaux, l'art oriental avait produit des merveilles, mais sans la conscience du génie qui était en lui; il n'avait point prémédité sa beauté, et le sentiment du beau dans les premiers artistes ne se distinguait point du sentiment même de la religion. Mais enfin est venue l'époque de la réflexion libre; cet art est entré dans la voie qui lui appartient; il s'est posé un but, la pratique du beau; un moyen, l'imitation de la nature, afin de reproduire cette beauté sous son type le plus parfait et le plus pur.

Produire la beauté... Comment les Grecs comprirent-ils cette destination de l'art, et à quelle beauté durent-ils s'arrêter? Et d'abord si vous me dites : Qu'est-ce qui est beau? Tout ensemble est beau, vous répondrai-je; oui, tout ce qui est embrassé par le regard immense de l'homme : le ciel sans limites, le bleu firmament, semé d'étoiles scintillantes; puis la terre avec sa ceinture de mers et son vaste ho-

rizon de montagnes, la terre mère féconde des vivants, diaprée de ses fleurs et de sa verdure, riche et glorieuse de la triple fertilité de ses règnes. Je viens de dire ce qui est beau; mais attendez, cette indéfinie beauté qui résulte de toutes les harmonies du monde créé, n'est pas celle encore qu'embrasse l'artiste grec, à peine échappé aux liens du symbole primitif. Une telle immensité ne sera comprise que dans l'époque moderne, quand un Shakespeare, un Michel-Ange évoqueront le monde, pour le fixer dans le vivant tissu de leur peinture, de leur poésie. La beauté à laquelle se prend l'artiste grec, ce n'est pas encore la nature entière; il descend, il se repose sur un objet beau par-dessus toute nature. Cet objet c'est L'HOMME; et c'est pourquoi la statuaire, ou l'art de peindre l'homme, s'élève à son tour au-dessus de l'architecture, qui est par excellence l'art monumental. Et remarquez-le, si ce n'est plus l'architecture, ce n'est pas encore la peinture qui, durant cette époque grecque, première héritière de l'Orient, est devenue la maîtresse de l'art.

Contre cette dernière assertion, je sens bien que l'on objectera plusieurs traits de l'histoire de l'art et surtout de la peinture chez les Grecs; on citera Lysippe, Zeuxis, Appelle, et le rideau de pourpre, et la grappe aux perdrix ; on dira Alexandre, sous les traits de Jupiter, tenant d'une main la foudre qu'il va lancer, et dont on ne pouvait soutenir l'éclat. Puis on rappellera les monuments qui nous restent des anciens ; les peintures d'Herculanum, la Noce Aldobrandine, d'autres chefs-d'œuvre cités ou décrits par Pline et Pausanias; enfin, on conclura que la peinture fut portée chez les Grecs à un très-haut degré de perfection.

— Sans doute on ne nie pas que la peinture n'ait suivi de très-près le développement de la statuaire dans l'époque grecque ; mais ce qui est certain c'est qu'elle fut toujours sous la dépendance de sa rivale. A voir, dans son idéal, la beauté plastique des lignes grecques, la ligne onduleuse qui croise l'angle facial, et descend avec pureté depuis le sommet du front jusqu'aux pieds ; à voir la distribution élé-

gante, mais nue et symétrique, des diverses parties du tableau, l'absence de perspective aérienne, le choix des situations, presque toujours calmes; la peinture grecque est surtout une représentation de la forme, une statuaire revêtue de couleur. Mais pour ce qui regarde l'art de féconder une vaste scène, de peupler l'espace, de semer sur la toile vivante une multitude de figures ; pour cet art qui ne recule devant l'expression d'aucune des passions humaines, devant aucun des événements de la vie, qui saisit, sur le terrain même de l'histoire, toutes les scènes d'épopée, les rend contrastantes, les convertit en drames, et jette après cela toute sa conception dans un paysage qu'il sait encore varier en divers plans sur la ligne indéfinie de l'horizon lointain; c'est là ce qui ne se trouve pas dans la peinture antique, et ce qui était réservé à l'époque moderne, comme à la dernière initiation de l'art.

Que la production du beau statuaire ait été le principe des artistes grecs, c'est un fait qui a été reconnu par tous les critiques depuis un siècle. M. Raoul Rochette, dans ses cours si

remplis d'intérêt sur l'art antique, fait connaître les monuments dans lesquels les Grecs ont réalisé ce beau. M. Quatremère de Quincy, dans une de ses dissertations, qui sont toutes à un égal degré des modèles d'érudition et de goût, s'exprime ainsi que je vais le rapporter :

« L'Égypte, en matière d'art, fut et sera toujours stérile. Un plus grand nombre de monuments n'ajoutera jamais rien à ce qu'un plus petit nombre nous peut apprendre, sous le rapport de l'invention et de l'imitation de la nature. De fait, et la chose entendue dans le sens moral, il n'y eut jamais en Égypte qu'une seule figure, une seule tête, un seul édifice, un seul bas-relief, une seule peinture. L'Égypte en tout fut condamnée à l'uniformité, et les seules différences qu'un œil exercé puisse apercevoir dans ses ouvrages, se réduisent à un plus ou à un moins de fini dans le travail mécanique.

» Il en fut tout autrement des ouvrages de l'art chez les Grecs. Quand nous aurions cent mille statues, cent mille morceaux émanés de leurs écoles, demain on peut en découvrir un

qui nous révélera, dans un genre ou dans un autre, une manière de voir ou d'imiter la nature, différente de ce que l'on connaissait, et supérieure à la manière des ouvrages que l'on possédait ; sans compter ce que peuvent toujours offrir de nouveau les innombrables variétés du génie, pour ce qui concerne la composition des sujets, le développement des actions, et l'expression des passions ou des sentiments de l'âme, par les mouvements du corps ou du visage.

» C'est qu'en Grèce l'artiste avait toute la mesure de liberté nécessaire pour rendre ses propres pensées, et imprimer à ses ouvrages l'empreinte de sa façon de voir la nature. C'est enfin qu'en Grèce les ouvrages de l'art étaient des images de la nature; ajoutons des empreintes du beau, et qu'en Égypte ils n'étaient que les signes obligés d'une écriture consacrée, et aujourd'hui illisible. »

Ces principes ont été parfaitement reconnus par Winckelmann ; mais je trouve aussi que l'idée de la beauté n'a pas été suffisamment approfondie par ce critique ; il n'a pas assez

vu quelle influence la philosophie grecque avait exercée sur l'œuvre du beau réalisée par les statuaires. C'est pourquoi, après avoir établi que l'idée de beauté qui présidait à l'art hellénique avait trouvé son type permanent dans la beauté de l'homme, je vais montrer que cette conception de la beauté humaine, substituée, comme règle de l'art, à la pure et simple expression de la pensée mythique, était relevée, transformée par la vertu du symbolisme moral, plus pur, plus intellectuel que le précédent, et que c'est dans cette transformation que gît, à proprement parler, la philosophie de l'art grec.

Et en effet, rappelez ici les principes du spiritualisme, sans lesquels il ne saurait y avoir de beauté dans l'art, ni de moralité dans le bien. Si la beauté périssable et mortelle eût été l'effort suprême des artistes grecs, la conversion de l'idée orientale dans l'idée grecque aurait été, il faut le dire, une dégénérescence et non un progrès. La beauté, règle suprême des artistes de la Grèce, est idéale; elle est l'invisible beauté de l'âme, dont le corps est l'enveloppe

consacrée au ministère d'un jour. Tel est le point de vue sous lequel il faut considérer la plupart des chefs-d'œuvre de l'antiquité, si l'on veut comprendre la dignité de cet art, sa grandeur, sa signification. Là toujours se montre une nature parfaitement humaine, mais sous les formes les plus choisies, mais exaltée et divinisée au souffle de la pensée ; là toujours se laisse surprendre et sentir l'idée morale, dont le modèle plastique est un voile splendide et transparent. Malgré l'indignité d'une religion sensuelle, encore dénaturée par la profane fantaisie des poëtes, toujours dans les images helléniques apparaît la dignité de l'âme, la sainteté d'une idée qui plane au-dessus des sens. Bacchus et Mercure, tous deux maîtres de l'ivresse et du vol ; Vénus impudique, n'ont point abdiqué sur leurs statues l'idéal d'un mythe supérieur aux absurdes suppositions d'un culte dégradé. Mercure, avec ses quatre ailes légères, son vol irrésistible, sa fuite de l'Orient, sa forme subtile et aérienne, son regard pénétrant et lointain, c'est le génie de l'intelligence, le lien du commerce mutuel des hommes, l'es-

prit divin qui couve la civilisation, la féconde, la propage, la divinise. Une vigueur immortelle revêt le corps de Bacchus : symboles de la jeunesse divine du monde et des forces virginales de la nature, les images de ce Dieu sont calmes, tranquilles, aussi éloignées de l'ignoble penchant consacré par le mythe hellénique que des fureurs du mythe oriental. La mère des amours et de la vie, Vénus, révèle une dignité non moins chaste que gracieuse ; voyez celle de Médicis, la pudeur est son voile auguste et sa première beauté. Ailleurs, comme dans la merveille de Milo, jamais plus de perfection dans la beauté féminine ne s'est associée à plus de grandeur idéale, à plus d'intelligence, à plus de dignité victorieuse dans la pose et dans le regard. Tel est donc le caractère de la statuaire chez les Grecs ; la beauté y préside, mais c'est la beauté idéale, laissant rayonner l'âme sous son vêtement, comme sous la surface d'une eau limpide se réfléchit la clarté du ciel.

La beauté reposée était si bien la loi statuaire chez les anciens, qu'ils fuyaient l'expression

de la douleur comme celle de la volupté; l'une et l'autre auraient altéré ce beau plastique, et compromis l'inaltérable pensée de l'artiste grec. Dans les rares occasions où ils se décidaient à produire la douleur, ils savaient encore l'idéaliser, la rendre supportable par la beauté des formes, par l'élégance des groupes, et toujours par l'expression d'un sentiment noble et spiritualiste, maître de la douleur physique, et qui semble devoir lui survivre, alors même que celle-ci va jusqu'à la mort. C'est ce qui a été mille fois admiré dans le Laocoon et la Niobé, les deux plus beaux groupes que l'art antique nous ait transmis. Cette beauté plastique, pleine d'harmonie et de régularité matérielle, reçoit encore sa principale splendeur de L'IDÉE, qui la relève, l'agrandit et la sanctifie.

Et comprenez ici comme le symbolisme théogonique, qui était le fond de l'art oriental, a fait place à un nouvel ordre de symbolisme, non moins réel, non moins significatif, à celui dont la philosophie possède le secret. Ce n'est pas que le principe de la représentation des

forces de la nature eût entièrement disparu de l'art et de la mythologie grecque : tout à l'heure, en montrant par quelle sensible dégradation de nuances le type oriental s'était transformé au type hellénique, nous avons essayé de mettre hors de doute la perpétuité du symbolisme, même dans l'art des Phidias; mais combien la sombre cosmogonie de l'Orient ne s'était-elle pas tempérée, comme fondue sous l'imagination mobile et ardente des Hellènes! L'art, comme la mythologie de ce peuple, avait perdu ce caractère redoutable, austère, que l'idée de l'infini entrelace toujours, comme un tissu vraiment divin, à travers les types matériels du haut Orient. Bacchus, dieu terrible de l'Inde, le Shiva orgiaque et destructeur, s'est adouci dans les joies terrestres; il est devenu le dieu des voluptés du vin. Un sensualisme élégant et libre a succédé en toute pensée religieuse à ce naturalisme cruel qui pliait toute nature sous l'invincible poids de la fatalité.

Si nous considérons cette révolution uniquement sous le point de vue religieux et en mettant de côté celui de l'art, ce fut bien, il

faut le dire, une dégénérescence de la pensée antique; le naturalisme oriental a perdu sa vivante et terrible énergie. Il pouvait aussi se faire que l'art tombât au niveau de la religion vulgaire. Mais admirez ici par quelle intervention l'art grec, au lieu de tomber, se releva et vint se placer sur le plus haut degré de l'intelligence. L'art se sécularisa; quoique dévoué à l'ornement du sanctuaire, il s'affranchit de sa tutelle, mais alors la philosophie survint. Noble étrangère; la philosophie était l'esprit le plus pur des sanctuaires antiques. En attendant le christianisme, et dans l'abolition de toute grandeur dans le culte, de tout principe divin dans les sanctuaires, elle usurpa, si j'osais le dire, une sorte de vice-religion sur le monde grec; elle parut donc, et voyant l'art prêt à tomber sous la dépendance du mauvais principe, elle l'appela à elle, et, étendant son manteau, elle abrita sa nudité.

Ainsi donc, la philosophie succéda au théogonisme primitif dans le patronage de l'art chez les Grecs. On peut, au reste, généraliser cette observation. Une chose assez reconnue;

c'est que la philosophie d'une époque, du moins quand la philosophie n'est pas identifiée avec le culte, imprime son caractère à l'art, comme aux autres éléments de la société. Liane verdoyante et fleurie, l'art ne pourrait que ramper, s'il n'était soutenu, s'il ne rencontrait dans sa solitude délaissée le chêne séculaire pour jeter alentour sa verdure immortelle. Donnez-moi donc la philosophie qui règne dans un siècle, et je vous dirai les éléments généraux qui caractérisent l'art de ce même siècle. Donnez-moi, veux-je dire, les solutions adoptées sur les problèmes de la destinée, sur Dieu, sur la nature, sur l'homme; et je pourrai vous dire comment l'art, au service de la pensée dominante, règne, et pourtant est subordonné à cette pensée à laquelle il doit le jour.

Or, dans la Grèce, au temps de Phidias, le drapeau qui préside à l'art, c'est le spiritualisme, c'est la philosophie de l'esprit, de l'intelligence ; c'est le souffle divin, ce *spiritus* qui, dans toute époque organique, s'assimile et façonne à son noble joug les meilleurs éléments

de la civilisation. Platon est la grande figure qui semble résumer en soi et vivifier de son génie le mouvement d'art qui se montre avec tant d'éclat au siècle de Périclès, et qui se prolonge au temps qui a suivi. Platon, philosophe-poëte, dont la riche et dorée fantaisie recueille, comme un limpide miroir, les plus purs rayons de la pensée antique devenue grecque ; lui, qui puise la morale et le souverain bien aux sources les plus sacrées, Platon porte au plus haut degré l'admiration de l'art, pour mieux dire, l'intelligence et le prosélytisme du beau. Dans plusieurs de ses dialogues, Ion, Gorgias, Hippias, il établit la vraie poétique de l'art, et caractérise l'inspiration. L'art, pour lui, est issu de la notion du beau, notion absolue, impérissable, dont il montre l'origine au-delà de l'humanité, dans la sphère sacrée, idéale, que ne contient point la réalité matérielle, et qui se dérobe aux efforts d'une téméraire spéculation. Ces beautés de mille nuances et de mille couleurs que le monde étale, apparences capricieuses et fugitives qui se déforment en un clin d'œil, comme dit Bossuet,

et passent du matin au soir, la beauté terrestre enfin, n'a de signification qu'autant qu'elle est regardée comme l'expression, le reflet de la beauté insaisissable, éternelle, seule beauté parce qu'elle ne se voit pas. Je ne veux point rentrer dans les développements que j'ai donnés ailleurs, soit dans mon Traité de Philosophie, soit dans l'introduction de ce livre. Mais enfin, retenez bien cet idéal de la beauté, dont le cygne de l'Académie dépose l'origine éternelle dans la pensée, dans l'intelligence, dans le λογός, dans le verbe de Dieu. Élevez-vous jusqu'à la conception pure du beau platonicien, vous qui voulez comprendre le mystère intérieur de l'art grec.

Or, c'est là qu'il faut admirer le foyer central dont tous les arts sont, en Grèce, des rayons divers. Il y a un moyen sûr de reconnaître cette alliance, c'est de comparer ces arts eux-mêmes avec la poésie dont, comme nous le disions en commençant, ils sont tous des formes plus ou moins rapprochées. Nulle part l'unité du génie poétique et artistique ne fut plus étroite et plus frappante qu'au siècle de

Périclès. On dirait une guirlande radieuse dont les festons heureusement entrelacés étaient unis par L'ESPRIT, je veux dire par le lien d'une poétique générale que la pensée spitualiste avait inspirée. Ce serait un curieux rapprochement que d'établir le parallélisme de la poésie et de la statuaire grecques au siècle de Phidias et d'Euripide, en montrant quel lien fraternel unissait l'esprit des arts plastiques à celui de la poésie, et subordonnait l'un et l'autre au suprême gouvernement de la philosophie.

Si les limites que nous nous sommes imposées nous permettaient de poursuivre cette idée, nous prendrions pour exemple les poëtes dramatiques, et il nous serait aisé de faire voir l'affinité qu'ils soutiennent avec les artistes du même temps et du même pays. D'abord, Eschyle, poëte symbolique, monumental, cyclopéen, rappelant les traditions évanouies, étonnant par sa grandeur épique et lyrique, par l'inflexible fatalité qui fait le fond de ses tragédies, Eschyle, c'est Phidias, le premier par la date et par le rang entre les grands statuaires, alors que Phidias sort des liens de

l'école d'Égine, pour créer la plus auguste des images plastiques, le Jupiter Olympien.

L'art ne grandit plus après Phidias, ni la poésie après Eschyle; mais Praxitèle et Sophocle donnent à l'un et à l'autre un heureux développement; par eux est fixé l'idéal de la beauté, telle que la conçoit l'intelligence grecque. Mais quand, avec le doux et pathétique Euripide, le caractère austère et pur des deux précédents se fond et tend à disparaître sous les plis d'une action mobile et passionnée, d'une profusion sentimentale, du luxe de la représentation, c'est aussi le temps où l'art des Grecs, sous le génie de Lysippe, de Parrhasius et d'Appelle, avance d'un degré de plus dans le cercle actif de la vie, et produit des chefs-d'œuvre qui réalisent le précepte fondamental de l'imitation de la nature, dans son union, fidèle encore, avec la loi plus haute du beau idéal.

Et ce n'est pas seulement à l'égard de la poésie dramatique qu'il faudrait les poursuivre, ces analogies : les amours volages, les gracieuses Vénus qui peuplent nos musées d'antiques, ce sont les odes mélodieuses, chastes, sous leur

volupté voilée, du vieillard de Théos. Aristophane avec sa téméraire liberté, que voile aussi, à défaut de pudeur, l'extrême pureté de son atticisme, se retrouve dans plusieurs scènes comiques, grotesques, et toujours élégantes, que nous a laissées l'antiquité, soit en groupes de ronde-bosse, soit en bas-reliefs; enfin, ces faunes et ces bergers avec leur double flûte champêtre, leur chlamyde de peau de bouc, leur chapeau de paille à la thessalienne, le bonheur reposé de leurs figures, la grâce de leurs contours, le fini sans manière de leurs détails, le naturel de leur pose indolente, sont reproduits dans les bergeries de Théocrite, poëmes d'un dessin si pur, si arrêté, de tant de vérité, de relief, et dont on n'aurait pas l'idée si on voulait les comparer aux innocentes bergeries de Gessner, ou bien aux malencontreuses églogues de Fontenelle (1).

(1) On voit au musée la plus parfaite traduction qui se puisse voir de l'églogue de Théocrite; c'est le faune arrachant une épine du pied d'un berger. Tout le monde connaît ce petit groupe ravissant, ainsi que son pendant l'écorcheur de brebis. — Il y a déjà bien longtemps, j'avais pensé à recueillir au musée les monuments qui sont la plus fidèle expression de la

Pour peu que l'on soit versé dans la poésie antique et initié aux mystères de l'art grec, on ne saurait méconnaître la parenté qui les unit; de sorte qu'on pourrait dire avec juste raison que cet art est poésie, et que cette poésie est art, tant ils brillent sous la même auréole, sous le même reflet de la beauté, descendue pour les visiter des hauteurs de la philosophie de Platon. C'est au disciple de Socrate, c'est à la philosophie platonicienne, qu'il faut attribuer le type noble et pur qui se réfléchit avec un éclat impérissable dans les productions fraternelles des Sophocle et des Phidias. Combien ne fut-elle pas vive l'empreinte communiquée à cette grande époque! Grâce à ces traditions vraiment consacrées, à ces reproductions constantes de quelques modèles uniformément transmis, l'art grec a traversé la ruine de la Grèce, et il a maintenu inviolable sa grandeur; il a duré plusieurs siècles sans s'altérer. En vain la philosophie épicurienne exerçait son influence

poésie grecque, et de les rapprocher de leur poésie correspondante; les circonstances ne m'ont point permis de poursuivre cette direction de mes études.

délétère dans toutes les générations de la Grèce déchue, et plus tard dans la Rome esclave des Césars. L'épicuréisme avait tari toute beauté de son souffle impur; mais il laissait l'art grec à sa beauté première, tant avait été grande l'influence traditionnelle des génies créateurs; tant le souffle de Platon et du beau idéal s'était conservé sain et pur depuis Phidias, alors même que la civilisation romaine laissait tomber tour à tour et peu à peu les divers éléments de sa religion et de sa vertu.

C'est pourquoi, et pour revenir au point de départ de ce discours, j'ai pu dire qu'il manquait une philosophie à la doctrine de Winckelmann sur la statuaire des Grecs. Sans doute, dans ce grand critique, on trouve d'admirables analyses des chefs-d'œuvre statuaires; ses tableaux de l'Apollon et de l'Antinoüs sont dans tous les souvenirs. Interprète du sensualisme brillant qu'il trouvait épars dans l'antiquité, doué de l'ardente conception de la beauté plastique, Winckelmann est habile à idéaliser le sentiment, à le ravir à sa plus haute, à sa plus parfaite expression; mais il a

plutôt le sentiment de l'œuvre qu'il admire avec une entière spontanéité, qu'il n'a l'intelligence de l'art, ou du moins de la pensée qui le fait être et qui le consacre. Il n'a point assez vu que l'idée absolue, abstraite de la beauté était indépendante des formes matérielles dans lesquelles cet idéal consent à se manifester. Dans son ouvrage, d'ailleurs immortel, et qui ne saurait être trop étudié, Winckelmann met trop en oubli le platonisme du beau ; et, en reconnaissant que la beauté était la règle du génie des artistes anciens, il n'a pas assez relevé le caractère idéal de cette loi.

Voyez en effet comment il s'exprime au liv. 4, chap. 2, de son histoire, quand, cherchant à déterminer l'essence de l'art, il dit :
« Notre idée de la beauté universelle est déter-
» minée, et se forme de l'assemblage en nous
» d'un certain nombre de connaissances indi-
» viduelles... La cause de la beauté étant dans
» toutes les choses créées, ne saurait être cher-
» chée hors d'elles... La combinaison des parties
» pour former un tout est ce qu'on appelle l';

» le choix des plus belles parties et leur rapport
» harmonieux dans une figure produisent le
» beau idéal, qui par conséquent n'est aucu-
» nement métaphysique. »

Il résulte de cette citation, en la rapprochant des principes que nous avons établis, que l'art grec et l'art en général peut être interprété par une vue plus haute et plus profonde que le sensitivisme exquis, mais étroit, qui règne comme un jour doux, mais indécis, dans les écrits de l'abbé de Winckelmann (1).

(1) Pour ne pas parler des auteurs plus anciens, voir Piranesi, d'Agincourt, Mazois, les publications sur les pierres gravées, les vases grecs, etc.; les cours, dissertations et traités de MM. Raoul-Rochette, Quatremère de Quincy, Emeric David, et M. Cousin, cours de 1818, publié en 1836, 25ᵉ leçon.

CHAPITRE VI.

LE TEMPLE ET L'AMPHITÉATRE ; IDÉE GÉNÉRALE ET PHASES DIVERSES DE L'ART SOUS L'EMPIRE ROMAIN.

Si l'on parcourt les principales villes de France, on admire combien de monuments de l'époque impériale subsistent encore sur la vieille terre qui fut celle des Gaulois. Dix-huit siècles ont passé sur la cendre romaine ; la rudesse du moyen-âge et la civilisation moderne ont tour à tour apporté leur empreinte sur un sol tant de fois renouvelé ; cependant la couche profonde des édifices romains n'a point disparu sous la superposition des monuments

antérieurs. La Gaule Narbonnaise et la Gaule Chevelue ont laissé des monuments qui respirent même dans leurs ruines. Ne croyez pas qu'il soit nécessaire de faire de longs voyages dans les provinces pour être convaincu de ce fait ; une seule ville bien étudiée y suffira. Ne sortons pas de nos propres murailles (1) : l'époque romaine est là dans tous les éléments de sa grandeur éteinte, et l'antiquaire consumera de longues veilles avec les seuls débris que nous foulons sous nos pas indifférents.

Ici, un vaste amphithéâtre où les taureaux, les gladiateurs, peut-être les navires, se disputaient l'arène, pour les plaisirs des Gaulois nos pères, façonnés aux mœurs du peuple-roi ; là, un aqueduc construit avec des frais immenses et un luxe d'arcades dont les débris nous surprennent, pour amener au service de la cité l'eau vive d'une fontaine. Ailleurs s'élève un temple qui n'est point, comme on a pu le croire, un baptistère chrétien, mais

(1) Poitiers, où réside la Société des Antiquaires de l'Ouest, à laquelle plusieurs parties de ce travail avaient été destinées.

plutôt, comme l'a mis hors de doute une science éprouvée, le tombeau d'une Romaine, fille d'un magistrat de nos remparts naissants. Enfin voilà que, dans les profondeurs souterraines qui bornaient la ville et formaient son enceinte la plus reculée, on a mis au jour de superbes débris, pierres sculptées, couvertes d'inscriptions gigantesques, énormes blocs, restes de chapiteaux d'un grand style, tous matériaux roulés et appuyés contre les bastions de l'enceinte des Visigoths. Sans doute les fidèles d'Alaric, poursuivis dans leur ville par les Francs de Clovis, avaient détruit, pour leur propre défense, les temples, les basiliques, les capitoles qui existaient dans l'intérieur de la cité (1).

Et pourtant la municipe des Pictons était peu importante dans le vaste corps de l'empire, dans la Gaule elle-même, où se voyaient de nombreuses cités, centres de l'esprit et de la civilisation des Romains. Et comment de tels

(1) Voyez deux savants mémoires de M. Mangon de la Lande dans le recueil des Mémoires des Antiquaires de l'Ouest, t. 1, p. 49 et 195.

débris, épars sur notre sol, sont-ils parvenus jusqu'à nous, bien que mutilés, et ont-ils pu résister à la triple destruction des éléments, des barbares et du temps ? Pourquoi s'étonner ? Reconnaissez la main puissante des Romains, alors que, maîtres du monde, ils s'en allaient jetant des capitoles et de petites Romes, *simulata Pergama*, dans toutes les provinces de leur vaste empire.

I.

Type de l'art impérial dans la puissance de Rome ; comparaison avec l'art de l'Orient.

Rome a peu inventé dans les lettres et dans les arts; héritière de la Grèce, elle a surtout grossi son trésor. Cependant il y a un art qui fut à elle et qui vint d'elle ; ce fut l'architecture, mais l'architecture civile et politique, architecture monumentale, souveraine, impérieuse comme l'idée de l'empire romain qu'elle personnifiait. Cet art, dont tant de débris subsistent, étendit ses ailes au moment où la grande république portait en toute nation ses tentes conquérantes; il suivait les aigles romai-

nes d'une puissance égale au vol des légions.
Partout où s'asseyait la domination de Rome,
aussitôt surgissaient et couvraient le sol des
constructions impérissables. Dans les campagnes, des camps, des redoutes, des tumulus;
dans les plaines, des colonnes milliaires, des
grands chemins, des arcs de triomphe; sur les
fleuves, de vastes ponts de pierre; de distance
en distance, et aux limites des cantons, de
vastes mansions ou hôtelleries offrant, au nom
du prince, un lieu de poste aux armées, un
lieu de repos aux voyageurs; dans la cité enfin,
tout ce que nous voyons, ce qui demeure autour
de nous sous la forme imposante de ruines,
temples, aqueducs, basiliques, naumachies et
amphithéâtres : voilà comme la puissance romaine se multipliait et laissait son génie sur
le sol qu'elle avait conquis. L'empereur Auguste, ayant trouvé, disait-il, Rome de briques, voulait la laisser de granit. C'est ce que
fit le génie romain dans l'empire entier ; il lui
suffisait de passer pour édifier le sol, pour
semer son granit immortel parmi les forêts de
la Gaule, à la place de ces remparts d'argile

tressés avec des pieux, fragiles remparts avec lesquels nos ancêtres, au rapport de César, garantissaient leurs modestes habitations.

Une chose augmente encore l'impression produite par les souvenirs de Rome, à l'aspect des grands débris qu'elle a laissés. Nous n'avons guère en France de monuments du premier siècle de l'empire, du temps où l'art de Rome était dans sa plus parfaite splendeur. La plupart des monuments romains de la Gaule appartiennent à l'époque où l'art de Rome, comme sa puissance, laissait présager l'instant de sa ruine. De toutes parts se séparaient les provinces; la Gaule, une des premières, sous l'effort de ses Tétricus, avait montré que l'unité pouvait être brisée. Déjà les barbares, à toutes les frontières de l'empire, agitaient leurs piques et leurs framées; impatients, ils attendaient l'heure de la Providence pour venir au partage d'une proie qui était l'empire romain. Cependant, à cette époque même où tant de pressentiments sourds annonçaient la dissolution prochaine, la puissance intérieure de l'empire n'avait pas perdu son équilibre

redoutable, *stabat mole suâ;* les pieds de l'arbre étaient minés, préparés pour la chute; il était là, chancelant, exposé aux quatre vents du monde, mais encore immense et debout.

Or, il faut remarquer l'affinité qui existe entre la société romaine et l'art : d'un côté, une domination qui se croit invincible, même à travers les signes de décadence qui la sillonnent intérieurement; d'autre part, une architecture dont la grandeur est élevée pour ainsi dire au niveau du vaste empire dont elle est l'œuvre. La puissance romaine a suscité pour son usage un art identique à elle-même, fait pour la rendre présente et dominatrice sur la surface du monde, et pour en perpétuer les ruines, alors que la réalité de cette puissance aurait disparu.

Oui, et c'est pour cela qu'il fut donné à ces Romains un secret de bâtir dont le type n'a pas été retrouvé. Qui égalerait, de nos jours, cette même architecture, avec ses couches et ses assises régulières, de grand et de petit appareil, même dans les temps inférieurs, quand le cordon de briques fut mis en usage? Quoi

de solide comme cet emplectum comblé du ciment indestructible, qui n'appartient qu'à l'œuvre des Romains, et qui a pu faire dire, sans trop d'exagération, que ce peuple avait eu l'art de convertir le sable en pierre et la pierre en rocher?

Cependant, s'il est vrai que l'architecture fut le propre de l'art romain, parce que cet art correspondait à l'idéal même de l'empire, il y a ici à établir une distinction importante et qui fait l'objet principal de ce chapitre. Voici en termes très-simples notre proposition. Distinguez à Rome l'architecture religieuse et l'architecture politique; cette architecture dont j'ai parlé jusqu'ici, celle qui fait le propre et la vertu de l'art romain, il faut la chercher bien moins dans la construction des temples que dans celle des monuments impériaux. Je donnerai de ce fait une explication philosophique. Et d'abord, afin de rendre la distinction plus claire, il ne sera pas besoin de sortir de France; je prendrai pour objets de comparaison un temple et un amphithéâtre, deux monuments choisis parmi les plus célèbres de notre nation.

Je vous suppose à Nîmes, devant la Maison-Carrée, beau temple que le temps a conservé jusqu'à nous à peu près intact, dans l'ensemble de sa construction. Noble péristyle corinthien, fronton triangulaire dont les bas-reliefs ont disparu, belles assises de pierre de taille, lignes parfaites, ornements simples et purs, rien ne manque à ce monument parmi les prescriptions auxquelles les anciens attachaient le beau architectural. Vous admirez, vous sentez la présence de l'art dans sa beauté première, dans son idéal grec. Vous le trouvez là, élégant et splendide, tel que les artistes de la Grèce l'avaient destiné à la construction de leurs monuments religieux. Il est frère de celui qui présidait au Parthénon, au temple de Thésée.

Cependant, après la première émotion, vous remarquez que ce même monument, ce temple, ce pastiche grec, ne saurait vous donner l''idée du peuple romain, dont il atteste seulement le passage dans la province de Gaule. Vous vous dites que le temple de Nîmes, bâti par les Romains, n'est point

romain, qu'il est grec par la forme, par l'esprit, par tout ce qui le constitue comme art ; et même les Romains, en l'adoptant, ont oublié les accessoires heureux dont les inventeurs savaient environner leurs monuments. Ces Grecs, si habiles en fait de perspective aérienne, n'auraient point assis leur temple parmi les occupations de la place publique, dans le tumulte vulgaire de la cité. Au sein des bocages sombres, sur le penchant des collines, comme je l'ai dit précédemment, parmi les pampres verts, les arbres élancés, sous les feux du soleil reflétés par le fleuve du vallon, ce peuple ingénieux et artiste aimait à jeter les blanches colonnades de ses propylées ; et d'autres circonstances, assorties avec un soin curieux, donnaient toujours au temple hellénique une signification parfaitement claire.

Vous donc que j'ai placé en présence de la Maison-Carrée, qui possédez l'intelligence de l'art, et qui savez interpréter les époques sociales et l'art dans leur double réciprocité, vous êtes frappé de trouver à Nîmes un temple grec, non romain ; et ce temple grec lui-même,

vous le voyez ici séparé de sa spontanéité première , de cette élégance voluptueuse qui imprimait son caractère à l'art et à la religion des Grecs. Ce n'est point l'idéal de la société romaine qui vous est manifesté par la Maison-Carrée ; l'idée dominante de Rome ne fut point celle du culte des dieux , et l'architecture impériale, faite pour représenter l'idée de l'empire, ne pouvait se faire jour dans un temple.

Maintenant, transportez-vous dans la capitale de l'Aquitaine , à Bordeaux , devant les débris du cirque, connu sous le nom du palais Gallien. Sans entrer ici dans des explications d'archéologie qui ne sont pas l'objet de ce traité d'esthétique sociale, il me semble que l'on trouverait difficilement en France quelque chose de plus beau, de plus grandiose, de plus vraiment romain. Un simple coup d'œil jeté sur cette masse imposante nous permet de rétablir le monument dans son intégrité, selon toutes les prescriptions de Vitruve. Il n'existe là qu'un double portique superposé, formant l'ovale oriental du monument. Mais qu'il vous est aisé de voir, aux deux angles de ce pan de

murailles, se dérouler l'enceinte circulaire, avec ses deux rangs d'arcades, ses trois étages, ses retraites souterraines, sa profusion de gradins qui descendaient, comme des rubans sans nombre, depuis la plate-forme jusqu'à l'arène, alors que chacune de ces mille arcades, immense vomitoire, déversait la population sur les gardins symétriques de l'amphithéâtre! — Je le dis, c'est là, c'est dans cette architecture politique qu'il faut aller chercher l'art romain tout entier.

Je sais que cette comparaison en soi et seule serait insuffisante pour prouver notre théorie. Mais nous pourrions multiplier les exemples; même nous aurions aimé à les recueillir; et, afin de placer notre comparaison sur son échelle la plus haute, nous aurions pu franchir les Gaules, aller à Rome elle-même et rapprocher les deux plus célèbres monuments antiques de cette capitale, le Colysée et le Panthéon. Toujours, je le crois, la proportion se retrouverait, l'idée de la religion serait subordonnée à celle de Rome; en d'autres termes, il y aurait lieu de reconnaître qu'en effet l'ar-

chitecture civile a été toujours plus vraiment romaine que celle des édifices religieux. A Rome, la construction des temples fut un art en second, du moins un art d'imitation; et, sous ce rapport, l'architecture, pas plus que la peinture et la statuaire, ne dut pas sortir de la discipline des Grecs. La *cella* des temples greco-romains était presque toujours étroite, peu élevée, peu en rapport avec les constructions politiques du peuple-roi. Pourtant deux circonstances sembleraient montrer que l'art tout entier tendait à s'exhausser, à se dilater, à se produire sous des formes plus imposantes qu'il ne l'avait fait dans l'époque purement grecque. C'est d'abord l'emploi du piédestal, généralement usité dans les péristyles, pour agrandir et affermir les colonnes; ensuite, c'est le noble chapiteau corinthien ou composite substitué à l'ionique plus simple qui règne dans les portiques d'Athènes et de l'Asie Mineure (1). Après cela, l'architecture des temples romains est, comme je l'ai dit, pure-

(1) Remarques de Winckelmann sur l'architecture des anciens.

ment grecque, même dans l'esprit qui l'inspira, et non seulement dans ses procédés matériels.

Pourquoi cette différence? pourquoi le génie original des Romains est-il si faiblement placé dans ses temples, et d'une manière si complète dans les constructions de l'ordre politique? La raison de ce fait, la voici :

Les dieux de la Grèce transplantés à Rome n'asservirent point le génie de la nation ; ils furent plutôt sa conquête, presque son trophée. La propre religion des Romains était surtout dans les vieux rites étrusques ou latins qui se décèlent encore, avec leur austérité aborigène, sous les profanes broderies de l'esprit hellénique, recueillies par le culte officiel de Rome. On connaît le poëte Ovide, et comment sa mythologie n'offre au jour qu'une surface vide et colorée, dépourvue du sens profond, mystérieux, déposé dans les anciens mythes par la haute antiquité. Le génie de Rome n'est plus dans cette religion déchue. Il y a longtemps que, sous l'ombre d'un culte en apparence fidèle aux vieilles idoles, Rome n'adore

plus qu'une divinité. Il y a longtemps que la déesse Roma, le Fatum éternel, est le vrai dieu auquel Rome sacrifie. C'est pourquoi, tandis que les Romains laissent au génie grec le soin de perpétuer les temples des divinités grecques, ils reproduisent une image de l'infini dans leurs monuments civils. Là, en effet, ils sont Romains et non Grecs ; ils sont dominateurs, non artistes ; leur architecture n'est pas religieuse, mais impériale ; leurs monuments ne sont pas des temples, mais des cités.

En Grèce, c'est l'art plastique, surtout la statuaire, qui a primé les autres arts ; je l'ai dit précédemment, et j'en ai expliqué la raison. A Rome, c'est l'architecture ; c'était aussi l'architecture en Orient. C'est qu'en effet, à Rome comme en Orient, c'est une idée d'infini qui règne et qu'il s'agit de rendre vivante avec les procédés extérieurs de l'art. Or, toute idée où se mêle l'infini ne saurait se faire jour qu'au moyen des grandes masses et des monuments architecturaux. Voilà ce qu'il y a de commun entre ces deux idées et ces deux arts. Mais il est nécessaire de comparer le double

aspect selon lequel la pensée de l'infini était conçue et réalisée dans deux époques si éloignées; car ici il ne faudrait pas que la similitude des noms laissât confondre deux points de vue entièrement divers. Hâtons-nous donc de le reconnaître : entre l'art de l'Orient et celui de Rome, la ressemblance est fugitive; et cet infini qui préside à l'un et à l'autre se divise en deux éléments tout-à-fait opposés, par l'esprit qui les caractérise, comme par l'objet auquel ils se rapportent.

Dans l'art oriental, l'idée de l'infini n'est pas autre que la pensée même de la religion. L'Orient panthéiste se dresse des monuments indestructibles pour adorer l'être universel dont les hommes, comme toute nature matérielle, sont des membres égarés. Tout en Orient est subordonné au temple ; sur le modèle des temples sont construits les palais, tels qu'on en voit les débris dans la plaine de Thèbes, ou comme une science récente en a retrouvé les souvenirs à Jérusalem, à Babylone, à Persépolis. Les palais étaient la demeure des rois, images vives de la divinité,

selon la croyance de ces races superstitieuses. Mais, à Rome, l'idée de l'infini n'était point l'idée de la religion; c'était celle d'un peuple qui ne croyait guère qu'en lui, en sa force invincible, d'un peuple épris du rêve de son empire éternel. Poëtes, orateurs, artistes, ont reçu en eux l'idée de Rome, comme leur souffle inspirateur. C'est aussi, comme en Orient, une idée panthéistique qui fit éclore l'art de l'empire, et qui voulut qu'il s'épanouît sous la forme de l'architecture; mais c'était, si je puis m'exprimer ainsi, une sorte de panthéisme national.

Si la conception qui domine l'art de l'Orient et celle qui domine l'art de Rome couvrent, sous une ombre d'affinité, une différence profonde, l'aspect des monuments que ces arts ont élevés suggère aussi des idées morales d'un ordre entièrement opposé.

Reportez-vous par la pensée dans la plaine de Memphis. Quand vous voyez ces masses énormes qui vous saisissent par le sentiment de votre néant, qui montent vers le ciel et projettent leur ombre sur le sable du désert;

soit que vous descendiez dans les profondeurs de l'hypogée sépulcral, ou que vous vous arrêtiez devant le pylône massif du temple égyptien, soudain vous vous rappelez combien de générations esclaves se sont englouties dans ce désert, au signal d'un prêtre et au commandement d'un roi. Nul mouvement, nulle vie ; une nation entière, mue par un ressort automatique, a produit ces merveilles qui ont laissé sur leurs traces plutôt l'effroi que l'admiration, plutôt la tristesse que l'orgueil, plutôt la haine des tyrans qui se sont fait un jeu de l'existence des peuples, qu'une juste et noble contemplation de ce que peut l'activité du génie humain.

Mais, si vous êtes en présence d'un grand débris de la puissance romaine, un sentiment tout autre vous saisit ; vous ne vous sentez plus le cœur serré en songeant aux vanités de la vie et aux souffrances des générations. Vous respirez je ne sais quel air d'immortalité. Vous savez que le peuple romain vous représente, dans l'histoire universelle, le mouvement, la vie, la liberté ; que les pierres de

cet amphithéâtre ont été apportées là par les mêmes mains qui ont vaincu les provinces. Il vous semble voir se dessiner, sous son casque d'acier, sous sa tunique de fer, la figure enjouée, glorieuse du soldat romain, heureux d'apporter sa pierre au monument qui perpétuera dans la province conquise le culte de Rome, sa patrie et sa divinité. Et quelle joie de travailler au vaste amphithéâtre où lui-même, convié par le préteur, viendra recueillir sa part des sanglantes joies qui lui sont préparées, à lui, citoyen de Rome et soldat de l'empire !

La théorie que nous venons d'exposer recevra plus de jour à la suite de rapides considérations sur l'état de la statuaire dans la première moitié de l'empire romain.

Il y eut aussi, jusqu'à un certain point, une statuaire religieuse et une statuaire politique : la première fut exclusivement l'œuvre de l'école grecque, exécutée par les mains des artistes grecs ; quant à la seconde, on peut faire une observation analogue, bien que moins

arrêtée, à celle que nous inspirait tout à l'heure la double architecture du peuple romain. Si on considère avec attention les statues des empereurs que l'orgueil ou la bassesse des Romains multipliait dans tout l'empire, comme un signe de la domination de Rome et en même temps de sa servitude, on trouvera dans ces monuments de la statuaire, et sous le procédé matériel qui est grec, une empreinte souveraine qui se décèle par l'absence de ce faire gracieux, flexible, plein d'abandon et d'élégance, représentant toujours avec supériorité le style, la pensée et l'esprit des Hellènes.

On a souvent remarqué la beauté des productions du ciseau sous l'empire romain, et la perpétuité de l'école grecque à Rome, à l'époque où s'écroulait la civilisation avec la puissance de la grande cité. Cette supposition ne saurait être adoptée d'une manière absolue. L'opinion de Winckelmann était que les plus belles productions mythologiques qui parurent vers le second siècle de Rome, au règne florissant des Antonins, étaient l'œuvre des artistes grecs. Cet illustre critique était si peu con-

vaincu de la persistance de l'école grecque dans sa pureté primitive, qu'il n'attribue à cette époque presque aucun des célèbres monuments que le temps a transmis à l'admiration de la postérité, tels que l'Apollon, la Vénus, le Gladiateur, le Laocoon surtout, si souvent réclamé pour l'époque impériale, sur la foi d'un passage de Pline. On peut toutefois citer comme des chefs-d'œuvre dignes des meilleurs temps, quelques Antinoüs, et en particulier le buste colossal qui se voit au musée, remarquable par la grâce si bien grecque des détails, le fini de la chevelure, l'harmonie du visage, la suavité des contours, en un mot par le sentiment exalté de cette beauté idéale et personnifiée, qui n'était pas dans le génie positif des Romains. Quoi qu'il en soit de ce buste, il existe un marbre d'Antinoüs, le plus célèbre de tous, celui qui est connu sous le nom de Lantin ou du Belvédère, rival en effet de l'Apollon, et qui se place au rang des œuvres les plus parfaitement grecques de l'antiquité. Or, cette statue ne paraîtrait point être une production de l'époque des Antonins ; Winckelmann, qui

en est un grand admirateur, voit en elle un Méléagre, et il place son origine, comme celle de l'Apollon, au temps d'Alexandre, alors que florissaient Lysippe, Appelle et Parrhasius.

Si cependant la statuaire mythologique, déjà descendue de son époque de splendeur, se signala encore, ainsi que je l'ai observé plus haut, par de belles et pures productions, ce fut grâce à la tradition non interrompue de l'école grecque et des artistes grecs. Au contraire, dans la sculpture politique on retrouve un ciseau qui s'individualise, qui n'est plus grec, mais romain. Le mouvement large et vigoureux des draperies s'unit chez les artistes à la plastique du nu, si chère à leurs devanciers. Il y a là je ne sais quoi de dur, d'arrêté, d'énergique dans les formes, de solennel, d'impérieux dans les poses, que sais-je? mais enfin quelque chose qui proclame la puissance originelle, en même temps que se voile ou disparaît l'étude et le fini de la composition.

Il m'a semblé que je pourrais aussi remarquer ce caractère dans les médailles des empereurs. Sous le relief si fortement empreint des

douze Césars, sous cette correction presque inimitable de l'art du monétaire romain, on voit toujours un caractère plus prononcé et à la fois moins élevé que dans les gracieux et brillants profils des médailles grecques ; soit que ces dernières représentent les têtes barbues et radiées des successeurs d'Alexandre, ou bien la tête idéale et protectrice des principales divinités. C'est qu'en effet, à la représentation de la tête impériale sur l'as ou le quinaire romain, se trouvait attachée une idée, l'idée de la domination de Rome. Il fallait donc qu'à travers l'œuvre parfaitement finie du monétaire, se montrât quelque chose de fort et de ressenti. L'individualité se joignait aussi à cet idéal de puissance, comme on le voit sur les douze têtes des Césars, qui sont toujours de vivants portraits. Et cette puissance, après tout, cette nouvelle sorte d'infini que je caractérisais tout à l'heure, et qui préside à l'art des Romains, c'était l'exaltation panthéistique de la force matérielle ; c'est pourquoi il y avait tant de vérité et de fini à la fois, et en même temps si peu d'élévation, sur ces médailles

impériales, ordinairement dédiées, en place d'une divinité à laquelle on eût foi, à Rome auguste et à la fortune du peuple romain.

II.

Tableau de la décadence de l'empire et de celle de l'art (1).

Cependant, après la grande époque de la puissance romaine, on vit chanceler et tomber ce colosse qui semblait debout sur le sol comme la pyramide au désert égyptien. Il y a longtemps que cet empire est épuisé, qu'il s'ébranle, que sa ruine est prochaine. Quelques années suffiront à l'œuvre de la Providence, œuvre vengeresse en faveur du monde usurpé par Rome, et ce sera un grand spectacle. Pendant quatre siècles, le joug romain resta immuable sur les nations qu'il asservit; aucune ne se leva, réveillant ses souvenirs nationaux, pour

(1) Il nous a semblé que le tableau politique de la décadence de l'empire romain devait précéder le tableau de la ruine de l'art impérial. Les principaux traits en sont pris dans l'ouvrage que nous avons publié sous le titre de Tableau historique et moral de l'empire romain.

demander compte à l'empire romain de sa tyrannie. L'Orient demeurait immobile et enseveli sous la domination de Rome, sans plus de résistance que ces races de momies qui peuplaient les catacombes de l'Égypte; en Occident, en Gaule, il y eut des mouvements, mais c'étaient des chefs romains, les Tétricus et les Posthumus, lesquels, contents de lever l'étendard de la révolte, et d'être empereurs dans leurs gouvernements, n'aspiraient point à renverser l'empire, ou à faire fléchir la majesté romaine sous la réaction des peuples vaincus. Pendant quatre siècles de sa tyrannie, Rome contint l'empire entier sous sa loi absolue. L'aigle impériale, planant sur tant de vastes contrées, pressait de ses serres redoutables et fascinait de son regard tout cet *orbis romanus*, si solidement joint qu'il ne pouvait éclater de lui-même, et qu'il fallait le choc de tout un monde pour le briser.

Ici a lieu la plus terrible invasion qui jamais ait bouleversé le monde; il faut voir l'Orient et le Nord conjurés, et, comme on l'a dit plus tard, déracinés pour écraser l'Occident. Il faut

voir comment, et par quelle chaîne d'ébranlements aux régions les plus reculées, deux peuples barbares de l'Europe, les Goths et les Germains, apparurent les premiers à la tête des autres peuples, frémissant contre la proie qui leur était promise.

Des barrières les plus reculées du nord, les voici venir ces peuples innombrables. Les sauterelles qui affligèrent l'Égypte étaient moins pressées dans les airs que ces peuples ne se pressent contre Rome assiégée. Poussés les uns contre les autres, ils marchent sans repos; ignorant où ils doivent s'arrêter, ils savent confusément qu'ils suivent un guide irrésistible et qu'ils sont le fléau de la colère dans les mains du Dieu qui châtie. Voyez-les, comme le vautour du haut des airs, tomber les ailes étendues sur l'empire romain. Mais Dieu, qui est le modérateur de ses propres vengeances, a fixé des bornes aux inondations des peuples comme il a dressé des digues à l'océan. C'est lui qui a ordonné aux instruments de ses desseins de s'arrêter aux portes de Rome, et le plus terrible des vainqueurs s'épouvante à la

voix du pontife chrétien qui vient à lui avec l'autorité de la croix et la majesté de ses cheveux blancs.

Alors, après des triomphes suivis de nombreuses défaites, ces peuples se sentiront ramenés sur leurs pas comme par un pasteur invisible; ils viendront, depuis l'Adige jusqu'au Volga, depuis la Tamise jusqu'au Tage, fonder de nouvelles monarchies ; et Rome, après avoir passé à travers les vengeances célestes, devenue un prodige de transformation providentielle, demeurera à jamais la capitale du monde, du monde chrétien.

Chose étrange cependant ! Alaric est vainqueur de Rome, et il est mort, Attila est mort ; ces deux grands hommes ont conquis l'Italie, ils ont donné des lois à Rome, et voilà qu'à la mort de ce dernier l'empire romain existe encore; on voit apparaître une foule d'empereurs, ombres fugitives qui, dans ces temps de factions et de ruines, parvenaient un jour au trône, et sur la tête desquels l'épée nue de Damoclès tombait infailliblement, avant l'ivresse du banquet. L'empire se traîne donc,

il dure 23 ans, jusqu'au moment où une tribu germaine, inconnue et sans gloire, vient arracher le débris de pourpre dont une ombre de sénat romain décorait encore ses empereurs. Dieu l'avait ainsi décidé ; il fallait que les envoyés de sa justice vinssent une dernière fois jeter l'épée du barbare dans la balance, où, de l'autre côté, la splendeur du Capitole et la majesté évanouie du peuple-roi ne suffisaient plus à rétablir l'équilibre.

Mais dans ce même temps, à côté de la société païenne qui mourait, il y avait la société chrétienne qui germait et mûrissait pour posséder l'avenir. Tandis que l'immense empire se précipitait vers sa ruine, la religion chrétienne s'avançait dans sa majesté vers le but qui lui était promis. Marchant d'un pas sûr à travers tant de sang et tant de boue, elle payait son passage par les flots du sang de ses martyrs ; toujours persécutée, toujours triomphante, comptant ses victoires par le nombre de ses persécutions, nous la voyons, après la dernière et la plus sanglante de ces étonnantes victoires, s'asseoir au trône des Césars, et

placer son auguste symbole sur le diadème impérial. Il y a donc deux grandes choses à considérer dans le dernier période de la puissance romaine : la lutte de l'erreur vieillie et de la vérité croissante, des autels décrédités du paganisme et de la croix splendide et victorieuse ; la lutte de l'esprit ancien qui avait eu pour vivre toute la durée de l'ancien monde, et de l'esprit nouveau qui prend ici naissance pour se déployer dans le monde moderne ; la lutte des bourreaux et des victimes, de ceux qui donnaient la mort et de ceux qui mouraient pour vaincre.

Pour cette ruine si déplorable de l'empire romain, il dut exister un art bien différent de celui qui avait caractérisé Rome à ses époques meilleures, un art de ruine et de mort ; mais aussi pour cette admirable renaissance du monde moderne sorti du Golgotha, et s'élevant à l'ombre de la croix, il dut aussi exister une renaissance de poésie et d'art. C'est ce que nous entreprendrons de retracer, en indiquant avec fidélité le double rapport de l'art romain, d'une part avec la société romaine

qui n'est plus qu'un cadavre jeté parmi les ténèbres, et d'autre part avec la société chrétienne, qui s'empare de l'avenir et l'illumine aux rayons d'un divin flambeau.

C'est un spectacle solennel, unique dans l'histoire, que d'assister à la dissolution d'un peuple tel que le peuple romain ; mais il n'est pas moins curieux de suivre pas à pas la décroissance de l'art, jusqu'à ce qu'il finisse par s'écrouler tout entier sous les ruines qui se sont faites autour de lui. Quand l'empire romain de toutes parts s'écroule et tombe sous l'effort des races barbares, après avoir longtemps palpité, proie vive et renaissante, sous la serre cruelle des tyrans, l'art doit aussi lui subir la décadence, la ruine et la mort, aussi bien que cet empire à la vie duquel il est attaché. Moment sombre et bien cruel ! Rome a perdu la conscience d'elle-même, la puissance morale qui constituait sa grandeur. Tel qu'un navire au sein de la tourmente, l'empire romain fracassé par la tyrannie et par ses vices intérieurs, ne peut plus se maintenir ; déjà le sentiment de sa destinée vient à lui défaillir au

cœur; le temps est venu pour lui de voir quelle chimère était cette immortelle souveraineté de l'aigle et de la fortune de Rome, vaine croyance qui avait charmé la jeunesse et captivé l'âge mûr du vieillard maintenant désabusé.

C'est pourquoi l'art s'éteignit comme une lampe que l'huile a cessé d'alimenter. Au troisième siècle, l'art comme l'empire se soutenait encore, se dressait encore debout par le souvenir de sa grandeur passée; mais il n'avait ni vertu pour régner, ni souffle intime pour respirer et vivre, car l'art de l'empire romain avait parcouru successivement toutes les phases impériales : grandeur sous le premier César; magnificence unie à la grandeur dans le siècle qui suivit; plus tard, magnificence dépourvue de grandeur, et déjà le germe du déclin; plus tard enfin, cessation du goût et bientôt ruine complète. Telle fut la destinée de ce noble étranger, de ce premier-né de la civilisation des Hellènes, durant les quatre siècles qu'il lui fut donné de vivre dans l'empire romain.

En effet, ce qu'il y avait de romain dans l'art impérial, c'était précisément ce qui

rappelait l'idée même de l'empire; sitôt que cette idée se fut retirée, l'art demeura vide. A cette époque désastreuse, alors qu'un lambeau de pourpre jeté sur les épaules d'un soldat lui faisait croire qu'il était un empereur romain, il n'y avait plus ni empereur ni empire. La pierre construite non plus ne fit plus entendre cette voix qui proclamait l'éternité de Rome.

Cependant le grand art que j'ai appelé impérial étant détruit, il arriva que, n'ayant plus de boussole, plus d'idée où se prendre, l'art retint encore certaines perfections mécaniques, qu'il prit pour quelque chose de réel, et qui n'étaient au plus que des images vaines d'une grandeur évanouie, souvenirs de la matière non de l'esprit, emploi sans génie des matériaux à l'aide desquels une époque meilleure multipliait des chefs-d'œuvre de véritable beauté. L'art change de destination; dans l'indifférence où vivent les peuples de ce qui concerne la chose publique, il se renferme dans les agréments de la maison. Quoique le confortable ne fût pas inventé alors, il joue un grand rôle dans cette époque déchue, et

ainsi est asservi à une destination vulgaire ce précieux don du ciel, dans la dernière époque de Rome, alors que les procédés extérieurs de l'art conservaient encore un certain éclat.

Aussi, dans ce temps, vit-on régner la richesse plus que la beauté, la pompe plus que la grandeur. Dioclétien et ses successeurs, sentant que la puissance romaine s'écroulait sous leurs pas, s'attachaient à perpétuer le souvenir de cette puissance dans des monuments de statuaire et d'architecture, qui signalaient la décadence ou la ruine de l'art, mais qui se soutenaient par la richesse, par l'immensité; on peut en voir le détail dans les écrivans de l'Histoire auguste: Les thermes et le palais de Salone, qui couvrent quinze arpents de terrain, représentent au iv° siècle le dernier soupir de l'art romain. Il tombe alors comme un gladiateur dans l'arène, vaincu et recueillant pour mourir sa première dignité de vainqueur. Cet art était sans L'ESPRIT, sans l'idée ; consacré aux plaisirs d'un peuple esclave, il se traînait, dépourvu de la pensée généreuse qui rehausse même le principe

inférieur de l'utilité. Il y avait encore dans les détails quelque tradition heureuse, et qui aurait pu rappeler un siècle meilleur : incrustations de marbre aux couleurs splendides, statues et peintures froides et incorrectes, mais non sans agrément, sans quelque souvenir du beau. On peut juger de ces peintures par la suite d'oiseaux symboliques qui décorent une frise très-remarquable dans le temple de St-Jean à Poitiers. Le grand mérite des constructions, c'était la richesse des couleurs, la profusion de l'or et du minium, les verres teints (qu'il ne faut pas confondre avec la peinture postérieure des vitraux), employés pour varier la lumière et adoucir l'éclat du jour dans les habitations ; enfin, mille décorations variées, comme on peut le voir dans la description de l'église de Tyr par l'évêque saint Paulin.

Là aussi vous auriez vu se déployer la brillante mosaïque, noble parure des pavés et des voûtes, ingénieux procédé de peindre sans peinture, à l'aide de cubes de pierre diversement taillés ; art insignifiant, si on ne consi-

dère que la difficulté vaincue, mais qui aurait pu être grand, comme moyen d'éterniser par la dureté du marbre et par les couleurs de la nature, les meilleures productions du pinceau. Puis venaient les arabesques, genre bien contraire au génie pur, aux formes choisies des artistes grecs, et qui ne pouvait guère se populariser que dans un temps où le goût du grand style était perdu. Les compositions arabesques, introduites à Rome au siècle d'Auguste, étaient venues de l'Inde, par l'Égypte, où les Ptolémées avaient établi des manufactures de toiles imprimées. Du moins, au temps d'Auguste, ces sortes de compositions, dont Vitruve se plaignait, reproduisaient toutes les grâces et tout l'esprit inséparables de leur passage à travers le génie grec. On peut en juger par les fragments qui nous sont parvenus des bains de Livie et de la villa d'Adrien, superbes débris que Raphaël n'avait pas dédaigné d'imiter. Mais alors, au v° siècle, ce n'était plus qu'ébauches grossières, sans fini dans le trait, sans finesse dans l'expression, et toutefois qui

n'étaient pas entièrement dépourvues de facilité, de grâce, de mouvement.

Et enfin, tous ces instruments de l'art, soit qu'ils fussent consacrés à l'élégance des habitations ou à la splendeur des églises naissantes, n'offraient guère qu'une surface où manquait le sens intérieur. C'était un art frivole, subordonné à une architecture déchue, à une sculpture plus faible encore. Et tout cela s'amoncelait dans les basiliques avec ceux des monuments de l'antiquité qui avaient survécu à la proscription, grâce à l'auréole des saints dont on avait entouré leur front de divinité païenne. Seulement il se décelait encore dans cet art une ombre de vie, un vague et lointain ressouvenir du génie grec qui avait été son berceau, et peut-être aussi un pressentiment du nouveau caractère prêt à luire dans les types touchants introduits par la religion du Christ.

Le moment était venu de la renaissance chrétienne; un frémissement éloigné, inconnu, se faisait sentir, un souffle de foi,

d'ardeur chrétienne, de destruction du passé, qui entrait dans toute âme, comme, aux approches du flux, le souffle du vent pénètre chaque flot de la mer.

La dernière période de l'art grec s'acheva dans une efflorescence chrétienne ; je veux parler ici des monuments qui restent du v^e et du vi^e siècle à Rome et à Naples, à Rome surtout, dans les catacombes et dans les cimetières de Saint-Calixte et de Sainte-Priscille. Là on voit des sujets chrétiens reproduits par un art qui est vraiment le fils non tout-à-fait indigne de l'art grec. Ces peintures, que je ne connais malheureusement que par le superbe ouvrage d'Aringhi, sont encore composées dans le goût grec, et font voir un point d'arrêt dans la décadence, une lumière inaccoutumée, une onction touchante venue de la nouveauté des sujets, et du souvenir vivant des martyrs qui avaient cessé de vivre au fond de ces déserts souterrains. L'art grec, semblait-il, avait refleuri encore une fois avant de s'éteindre, pour recevoir dans son sein l'œuvre nouvelle, pour contenir la foi sainte qui allait renouve-

ler les destinées du monde. De cette même manière la littérature grecque s'était sentie tout-à-coup dilatée et rajeunie, quand les Basile et les Chrysostôme avaient entrepris de faire servir leur idiome d'or à la prédication de la vérité. Mais, chose remarquable, considérées comme œuvres d'art, les peintures des catacombes et la généreuse éloquence des évêques d'Orient n'étaient pas autre chose qu'un dernier rayonnement de l'art et de l'éloquence antiques; et ni l'art ni l'éloquence du moyen-âge ne devaient les regarder comme leur origine.

En effet, et j'insiste sur ce point intéressant de l'histoire des époques de l'art, et qui peut-être n'a pas été assez remarqué; dans les peintures des catacombes c'est toujours l'esprit grec qui règne; ce sont ses formes, ses costumes, son agencement symétrique et harmonieux, ses poses, ses airs de tête, etc. Ne cherchez pas dans ces peintures les mystères redoutables de la nouvelle foi, les circonstances qui avaient rendu si douloureuse la passion du Sauveur. L'école grecque ne permettait pas de peindre ce qui est

horrible, les contorsions du désespoir ou l'épuisement de la douleur. Aussi, vous ne verrez là que d'ingénieuses et touchantes allégories, le Christ représenté avec grâce, mais sans mystère et sans grandeur. Tantôt c'est un jeune homme aux cheveux d'or, à la tunique longue et flottante, foulant de ses pieds nus le dragon révolté; tantôt l'image touchante du bon pasteur, ou celle de l'agneau immolé; quelquefois des figures symboliques de l'Écriture sainte, comme Daniel et Jonas; plus souvent des images profanes empruntées aux souvenirs classiques, le Phénix qui renaît de sa cendre, ou bien Orphée charmant de ses accords les animaux captifs à ses pieds. Tout cela était de l'art sans doute, de l'art florissant, presque pur; mais, plus cet art était fidèle encore aux traditions de son berceau, malgré les imperfections qui décelaient sa décadence, moins on peut le regarder comme le point de départ de l'art chrétien dans l'époque qui suivit; celui-là était une fleur tardive qui devait tomber sans fruit (1).

(1) « Telle est en effet l'impression générale que fait éprou-
» ver le premier aspect des peintures des catacombes, compa-

En effet, il ne suffisait pas à l'empire romain d'être devenu chrétien, pour qu'il lui fût donné de renouveler dans leur base commune la société et l'art. Il fallait que, des peuples nouveaux étant accourus du Nord, un monde fût brisé, et qu'un autre fût reconstruit dans sa cité et dans sa religion; oui, tout un monde, depuis sa base jusqu'à son couronnement. L'art romain du dernier temps, en perdant son idée dirigeante, avait déposé son symbole, abjuré sa lumière; il flottait sans règle, et ne pouvait retrouver l'équilibre qu'il avait perdu. C'était alors un désir universel de tout renouveler, dans l'art, dans la société, dans la religion. L'art en effet est l'œuvre du sentiment, et le

» rées à celles des tombeaux romains; c'est de part et d'autre
» la même disposition par compartiments, le même choix d'or-
» nements et de motifs de décoration; c'est une partie du
» même symbole, et ce qui est plus remarquable encore, quel-
» ques-uns des mêmes sujets puisés aux sources du paganisme,
» mais adaptés, avec plus ou moins de changement dans la com-
» position et dans le costume, aux idées du nouveau culte. Il
» semble que dès nos premiers pas dans les catacombes de
» Rome, nous nous y retrouvions encore sur le terrain de l'an-
» tiquité. » M. RAOUL-ROCHETTE. *Tableau des catacombes de Rome*, chap. 3.

sentiment chrétien ayant consumé tout ce qui n'était pas lui, l'art chrétien s'en allait donc rajeunir toute chose; et c'est pourquoi, s'appropriant les antiques procédés de l'art grec, ceux qui avaient survécu aux ruines du passé, il jeta ces précieux et informes matériaux dans son creuset réparateur.

La croix, symbole du nouveau culte, avait bien pu multiplier les martyrs à Rome, elle n'avait pu refondre l'empire romain avec les matériaux purement romains. Les empereurs, devenus chrétiens, n'auraient pas suffi à soutenir leur empire écroulé. Le christianisme de Théodose, le paganisme de Julien, l'éloquence opposée d'Ambroise et de Symmaque, ne pouvaient remettre la vie, et, pour ainsi dire, transfuser le sang dans les veines de ce grand corps. Il devait mourir cet empire éternel; il fallait qu'il n'en restât pas pierre sur pierre, qu'il fût remué de fond en comble, et que des hordes innombrables vinssent des portes du Nord pour opérer ce grand renouvellement.

III.

Système pour expliquer la transition de l'art romain à celui du moyen-âge.

Alors le christianisme se greffa sur ces tiges inconnues ; avec une autre religion, il y eut une autre société, une autre civilisation ; il y eut un art nouveau. Ensemble, tous ces éléments germèrent, se développèrent, et lentement grandirent. Chose bien remarquable ! un jour la ruine fut arrêtée, le point d'arrêt fut établi entre la société morte et la société renaissante. Ce ne fut point un empereur ni un romain, païen ou chrétien ; il importait peu qui accomplît ce prodige. Théodoric, un barbare, régna au Capitole, avec une framée sous sa pourpre ; ce fut assez. Il commença une ère nouvelle, il posa la pierre d'alliance, le lien entre le monde ancien et le monde nouveau, tandis qu'avec les piques de ses Goths il consommait la destruction du paganisme impérial.

Vainement Constantin, dans son zèle pieux, avait édifié un grand nombre de monuments

chrétiens. Cet art, qui devait plus tard vivre de sa vie propre et d'une inspiration sortie du sein des masses chrétiennes, ne devait pas être produit en vertu du rescrit d'un empereur. D'ailleurs, les derniers princes romains, fantômes qui ceignaient un instant un pâle diadème pour disparaître et mourir, se sont fait plus remarquer par le zèle barbare avec lequel ils ont ruiné les monuments de l'antiquité païenne, brisé les marbres, jeté dans la fournaise les bronzes qui devaient être immortels, anéanti des chefs-d'œuvre divins, que par les monuments, même chrétiens, qu'ils ont laissés. On peut, il est vrai, alléguer l'église de Ste-Sophie, élevée par Constantin; vaste édifice dont la durée à travers tant de siècles atteste la grandeur; mais l'église de Ste-Sophie n'était point une construction que l'idée chrétienne eût inspirée; c'était une basilique impériale, et pour elle l'empereur avait fait un dernier appel à ce qu'il y avait encore de richesse païenne, d'art païen, dans son double empire de la Grèce et de Rome. Ste-Sophie n'a aucune vertu symbolique; elle aurait pu être une suc-

cursale du Panthéon, et, comme telle, consacrée à tous les dieux et à toutes les déesses qu'adorait Agrippa. Depuis trois siècles qu'elle est devenue renégate, qu'elle a arboré le croissant, qu'elle est le capitole de l'Islamisme, on n'a pas trouvé, que je pense, qu'elle fût moins faite pour la sensualiste religion de Mahomet que pour sa première destination, pour représenter et contenir les mystères augustes de la religion de Jésus-Christ.

Il est nécessaire de saisir clairement l'objet de cette dissertation : je veux établir que l'art du moyen-âge n'est sorti de l'art romain que par ses procédés extérieurs ; qu'il y a là deux types divers qu'un abîme sépare ; que même l'art chrétien, tel qu'il parut dans les derniers temps de l'empire, par là qu'il appartenait encore à l'école grecque, ne fut pas l'origine de celui qui se manifesta dans l'âge suivant. Pour cela, il faut montrer que l'art du moyen-âge fut entièrement original, et qu'il se proposa une règle tout autre que cette même école grecque qui venait d'expirer.

En général, on conçoit l'art du moyen-âge

d'une manière tout-à-fait erronée ; on ne voit guère en lui qu'une complète dégénérescence du goût. L'art romain a passé par la décadence grecque de Byzance ; il se débat sous l'impuissance des artistes de l'Occident, pendant de longs siècles, jusqu'à ce qu'il ait retrouvé sa lumière classique, après la renaissance du xve siècle : voilà tout, ont coutume de dire les historiens. Il n'en est point ainsi, il faut que l'on en soit convaincu. L'art a fleuri de son propre éclat dans le moyen-âge ; il a eu sa couleur, sa forme propre, sa vie, son individualité ; en un mot, il a possédé une IDÉE, une idée d'infini, mais d'infini spiritualiste, autre que l'infini matériel de Rome et que l'infini panthéistique de l'Orient. C'est là son symbole à lui ; et, nous le savons, partout où l'art est sous l'égide de la pensée, il est réel, il est puissant, il a vie et vertu, il est à lui-même sa propre origine, parce qu'il sait ce qu'il entreprend et ce qu'il veut produire.

Loin que les vieux monuments que nous vénérons dans les débris du moyen-âge, à la première époque, soient des ouvrages de déca-

dence, ils sont des travaux de vie naissante ou de pur renouvellement. C'est d'abord une pensée en travail qui se cherche une forme et veut éclore. Sans doute, et je l'ai dit, il y a bien là un souvenir à demi éteint de l'art romain, comme procédé matériel : le nom d'architecture romane, lombarde, byzantine, qui est donné à cette architecture, en est une preuve suffisante ; mais cet art était romain, à peu près comme notre vieille langue française, à la prendre dans son berceau de grâce et de naïveté, était une langue romaine, toute romane qu'elle fût appelée. Des deux côtés, dans l'art comme dans la langue, le procédé extérieur, la matière première, l'art d'assembler des pierres, et celui de fabriquer des mots, comme on frappe de nouvelles monnaies avec le cuivre des plus vieilles, pouvaient se rapporter à une origine antérieure, à l'architecture et à la langue des Romains ; mais l'esprit, mais le souffle, mais la vertu qui donne la vie, étaient transformés. Et comment cette transformation n'aurait-elle pas été soudaine et complète ? La société réédifiée s'était suscité de nouveaux artistes, non

plus des païens, des adorateurs d'idoles, mais les sectateurs du Christ; non plus l'empire, mais l'église; plus les Romains, mais les vainqueurs des Romains, les barbares, les hommes du Nord.

En vain Charlemague, ce Germain qui eut un jour la fantaisie de recréer l'empire d'Occident et d'en être l'empereur, fit-il venir à sa cour des artistes de Byzance et de Lombardie, pour présider aux constructions chrétiennes qu'il multiplia dans son vaste empire : le manteau romain dont le roi des Francs était revêtu, son trône d'or, sa civilisation factice, son empire enfin, tout cela disparut vite sous l'aspérité qui était au cœur, sous l'ignorance brutale, en mailles de fer, qui allait prévaloir et régner. Tant que dura ce glorieux règne, il ne fut qu'une surface peu profonde; au-dessous était le type granitique de la civilisation et de l'art septentrional. L'art du moyen-âge, qui allait éclore de l'époque carlovingienne, dut bien peu de chose aux efforts que fit Charlemagne pour le tremper aux sources antiques, dont ce noble génie avait eu comme un arrière-sentiment.

C'est une observation rarement faite, et importante en matière d'histoire de l'art, que celle qui est suggérée par la transition entre l'art romain et l'art du moyen-âge; et cette observation peut être généralisée. Il faut distinguer deux sortes de barbaries dans l'art : celle de décadence, et celle de renouvellement. A la fin de l'empire romain, il y eut dans l'art une barbarie de décadence; l'art romain était mort en même temps que s'éloignait le symbole qui revêtait son idée. Au ixe siècle, il y a aussi une barbarie, mais celle-là n'a point de réelle parenté avec la précédente. Il peut bien y avoir une ressemblance générale, comme elle se trouve entre l'enfance et la décrépitude, à savoir, une égale impuissance de penser et d'exécuter; mais combien l'avantage est du côté de la barbarie de l'art naissant! Encore un moment, et la conscience lui viendra, à celle-ci; en elle est déposée une idée qui va germer et croître, et qui n'attend plus que le vent du midi pour se déployer dans sa plus vaste et plus verdoyante végétation. Ce ne sont pas les pluies désolantes, préludes du

sombre hiver ; c'est plutôt l'âpreté, sombre encore mais vivifiante, des derniers jours de février, quand déjà le soleil grandit, quand l'espérance fleurit, quand l'année, prête à s'épanouir, laisse pressentir les fleurs sous la verdure, et les fruits mûrs sous les fleurs. Cet art, il bégaye à son berceau ; on aime à recueillir les idées indistinctes pour lesquelles bientôt lui sera donnée l'expression pleine, sonore, agrandie au niveau de son idée.

Si donc on voulait chercher les affinités de l'art barbare qui fut un peu plus tard l'art du moyen-âge, et qui se déploya surtout au IXe siècle, durant la seconde moitié de la dynastie carlovingienne, on les trouverait moins avec l'art de la décadence romaine, qu'avec certains monuments statuaires, informes ébauches de l'Orient ; ou bien encore mieux avec les débris d'antiquités étrusques, dessins roides, maigres et sans art, qui se trouvent en si grand nombre sur les belles urnes découvertes tous les jours dans les fouilles de Nola et de Chiusi. En un mot, la parenté de l'art du moyen-âge n'est pas dans les époques de ruine, mais dans celles

bien plus intéressantes où un art vient d'éclore, et s'ouvre à l'indécise pensée qui est en lui; un art qui a une idée, une idée maîtresse, dirigeante, et qui cherche instinctivement à la réaliser, cette idée, sur les matériaux que la nature a mis à sa disposition.

La numismatique me fournirait une induction pour confirmer le principe que je cherche à établir ici. Les médailles et les inscriptions sont la plus sûre épreuve pour reconnaître l'état général de l'art dans une époque et en suivre les variations multipliées. Or quand, à partir du règne de Gallien, au lieu de ces figures si vivement empreintes dans l'argent pur des impériales, vous voyez sur le hideux billon qui les remplace toute correction de dessin évanouie, toute vérité d'expression détruite, enfin ces types des oboles byzantines où les héritiers de Constantin sont frappés avec un coin grossier, opposé à tout sentiment de l'art et de la beauté, vous jugez alors qu'il s'agit d'un empire décrépit; ce n'est point là un art qui commence, c'est un art qui meurt. Pour moi, je trouve ces médailles affreuses,

et j'aime mieux, par exemple, la barbarie franche, native, pour ainsi dire virginale, des monnaies celtiques, avec leurs figures abruptes, hérissées, qui ne sont même pas une ébauche d'art, qui du moins n'y prétendent pas; j'aime mieux, avec la figure du chef gaulois, voir au revers l'empreinte du cheval informe, fantastique, indompté, fidèle emblème de l'énergie de nos aïeux et de leur course sauvage à travers leurs immenses forêts.

Cette observation que nous faisons sur les monnaies de deux époques barbares, mais barbares par deux principes opposés, nous pouvons l'appliquer à deux arts supérieurs à la numismatique, je veux dire à la peinture et à la statuaire. Là aussi je ne sais quoi de généreux, d'original, de spontané, remue au cœur des civilisations naissantes. Mais nul pressentiment de vie ne vient dorer le ciel de l'art qui va s'éteindre, car ceux qui vont mourir n'ont plus d'horizon; et ce qui fait souffrir le plus à l'aspect de ces époques malheureuses, c'est le manque d'air, c'est l'asphyxie.

Et voilà comment l'on ne peut pas dire que l'art du moyen-âge ait été un héritier dégradé de l'art romain, mort et enseveli. Il est bien vrai qu'il recueillit dans ce suaire tous les éléments matériels qui avaient fait la splendeur de la décadence impériale : arabesques, mosaïques, peintures à détrempe, teinture, et, plus tard, merveilleuse peinture de vitraux, émaux et fonte de métaux. Et de tout cela il fit un art, barbare sans doute, mais nouveau, ayant sa vie en soi, parce qu'il avait trouvé une idée souveraine alors et maîtresse de l'esprit humain, et qui ne pouvait plus faillir. Les Francs et les Germains furent bien, si l'on veut, les héritiers de l'art des Romains, mais comme ils furent les héritiers de l'empire, en les renouvelant l'un et l'autre par la base ; ils en furent les héritiers par le simple droit de la destruction.

Je puis maintenant, et après ces dernières inductions, vous donner une preuve démonstrative, qui n'a point été donnée peut-être, de l'essentielle différence qui existe, pour le principe fondamental qui l'avait inspiré,

entre l'art du moyen-âge et celui de l'empire romain.

On peut se rappeler la longue discussion qui exista parmi les théologiens et les artistes au moyen-âge, dans le but de décider si on représenterait les images du Sauveur du monde sous les traits de la laideur ou bien sous ceux de la beauté. Les Pères du v^e siècle, qui avaient, comme personne ne l'ignore, reçu la meilleure part dans l'héritage du goût et du génie de la Grèce, pensaient généralement que le Sauveur devait être représenté avec cet idéal harmonieux dont l'antiquité grecque avait fait une loi, lorsqu'il s'agissait de reproduire l'image plastique de la Divinité. D'autres docteurs, ce fut un peu plus tard, s'appuyant sur divers textes, et surtout sur un texte célèbre du prophète Isaïe, alléguèrent que le Christ avait paru sans beauté; qu'afin de rehausser l'esprit au-dessus de la nature, il avait voulu se montrer, parmi les enfants des hommes, comme le plus obscur et le moins remarquable de tous. Cette opinion, comme on le voit, représentait dans le christianisme de ces siècles

l'élément spiritualiste, sublime mais sombre, tel qu'il était émané des cloîtres et des solitudes de Thèbes, élément de mystère et d'aspiration intérieure, où venaient à la fois se réfléchir, comme au fond d'un sanctuaire obscur, le néant des beautés matérielles et la splendeur pressentie du monde invisible.

Eh bien! de ces deux systèmes qui étaient de simples solutions d'exégèse biblique, c'est le dernier qui devait prévaloir, et par suite devenir la loi même de l'art. Il faut le dire, et cette conclusion est étrange mais vraie, c'est la pensée du laid qui devint la règle de l'art au moyen-âge ; de même que la pensée du beau avait fait la destinée de cet art grec qui venait de mourir avec les funérailles de l'empire romain et après huit siècles de splendeur. En faut-il davantage pour établir la complète dissemblance de ces deux époques de l'art, la fin de l'empire et le moyen-âge? Oui, je le pense, et c'est le résultat bien singulier auquel j'ai cru pouvoir arriver : c'est la laideur qui devient le principe de l'art chrétien; mais c'est le laid symbolique, ayant conscience de soi, et

sachant que dans cette laideur physique repose la beauté morale ; cette laideur, c'est la subordination absolue de la matière à l'esprit, de la lettre mortelle de l'art à l'esprit qui vit et qui vivifie. C'est pourquoi la beauté intérieure se déploie dans l'art avec d'autant plus d'intensité que la forme ou la beauté matérielle est plus dépréciée, plus voilée....

Il naquit enfin, il se produisit au grand jour le second des deux types chrétiens, celui qui fut le type artistique du moyen-âge ; il naquit dans l'ombre mystérieuse des cathédrales, quand son devancier fut éteint, quand l'art eut abdiqué le principe qui l'avait fait régner douze siècles, le principe d'élégance et de beauté grecque, pour adopter cette laideur symbolique, pivot plastique autour duquel le spiritualisme de cet art nouveau devait se ranger pour opérer ses merveilles. Un jour vint où l'on rejeta les profanes ménagements du goût grec, tel qu'il se montre encore dans les élégances des catacombes. Alors on s'occupa de reproduire hardiment les plus sombres mystères de la religion ; on osa peindre et re-

produire au grand jour le Crucifié avec toutes les horreurs de son supplice : cette révolution eut lieu au ix^e siècle.

Avant ce temps, jamais un artiste grec ou romain n'aurait entrepris de produire le spectacle de la Passion autrement que par une allégorie plus ou moins touchante, ou bien par le buste du Christ, sans apparence aucune de douleur, et placé triomphant au-dessus d'une croix radieuse. Mais sitôt qu'il fut admis que l'on pouvait peindre le Christ sur la croix, l'homme-Dieu mourant, comme souffrent et expirent les hommes ses frères en douleur, l'image plastique de la Rédemption, le crucifix sanglant et pantelant devint le centre de l'art chrétien, comme il est la clef de voûte de l'édifice entier de la religion. Alors on vit venir de Byzance ces figures du Christ en bronze, figures longues, vieilles, amaigries, portant cette expression mystérieuse de laideur affectée, sous laquelle l'artiste faisait pressentir le mépris de Dieu et des chrétiens pour les grandeurs humaines, ainsi que le néant des beautés et des fortunes de la terre.

Enfin, et je prie que l'on fasse attention au fait suivant, qui donne une parfaite confirmation à la théorie que je viens d'exposer. Un concile, celui de Quinisexte, a fait un canon de ce même point de vue dont nous venons de faire un système d'esthétique. Ce concile, tenu à Constantinople en 692, donne le coup de la mort à tout ce qui pouvait rappeler l'art de la Grèce, en prescrivant par son 82ᵉ statut de renoncer à l'allégorie, et de peindre à nu toutes les circonstances, toutes les réalités du mystère chrétien (1). J'aurais à ajouter beaucoup de détails, des dates à déterminer, des règles canoniques à mettre au jour; mais ici j'ai dû m'arrêter et conclure. Ainsi donc fut constitué l'art du moyen-âge ; il se posa une idée entièrement opposée à celle qui avait fait la destinée de l'art antique, et qui venait d'expirer après l'œuvre des catacombes. Et c'est de ce point de départ, au IXᵉ siècle, qu'héritier des matériaux et des procédés que lui avait

(1) Can. 82. *Act. Concil.* l. 3. On peut voir le texte de ce canon cité dans les Discours historiques sur la peinture moderne, par M. Emeric David, de l'académie des inscriptions.

légués l'art ou plutôt l'industrie de la dernière époque, il sut plus tard briser ses chaînes, et, sans sortir de son symbole, devenir si grand, si original, si plein de Dieu et de l'infini dans la construction de ses cathédrales. Car, parti du type de la laideur, il était impossible que cet art y demeurât renfermé. La laideur resta longtemps, comme autrefois en Orient, dans le symbole immobile de la figure de l'homme, l'expression d'une idée surhumaine ; mais le mythe sombre s'épanouit et se convertit en sublime beauté dans l'architecture vivante qu'il appartint à cette période de l'art de susciter, ainsi que je le ferai voir dans le chapitre suivant (1).

(1) L'empire romain ayant laissé ses débris sur tout le monde moderne, il faudrait citer, sur l'objet de ce chapitre, tous les travaux des antiquaires ; cependant étudiez les descriptions des principaux musées de l'Europe, ceux de Londres, de Berlin, de Paris, de Florence, du Vatican ; les médailles d'Eckhel, les pierres gravées de Stock, les ouvrages de Millin, Champollion aîné, etc.

CHAPITRE VII.

LA CATHÉDRALE ET L'ART DU MOYEN-AGE.

Il m'eût été aisé d'appliquer ici la théorie historique qui fait l'objet du second chapitre de cet ouvrage ; en traitant ce qui concerne l'histoire de l'art au moyen-âge, en même temps que j'ai traité de celle de l'Orient. J'aurais pu le faire ainsi à cause des ressemblances idéales, mêlées d'oppositions et d'ombres, que ces deux époques soutiennent mutuellement. Si cependant j'ai mieux aimé suivre l'ordre des temps, comme plus facile et plus sûr dans ses résul=

tats, la comparaison de deux époques qui me paraissent analogues sous plus d'un rapport, sera l'objet particulier de ma pensée, dans ce chapitre consacré à des généralités sur l'art chrétien du moyen-âge.

C'est pourquoi, en suivant une marche analogue à celle du chapitre sur l'Orient, je montrerai d'abord comment l'architecture a primé sur les autres arts plastiques, en vertu de la prédominance de l'idée de l'infini que l'architecture, l'art monumental par excellence, est habile surtout à représenter. En second lieu, je ferai voir comment, le type généralement adopté étant la représentation plus ou moins vague, indécise de l'infini, et, de plus, les figures religieuses manquant sciemment de beauté, afin de maintenir la prééminence de l'esprit sur la matière, comment, dis-je, il ne dut point alors y avoir de statuaire ou de peinture proprement dites, en tant que ces mots signifient la représentation vivante de l'homme par la couleur ou par le ciseau. Ces arts durent servir à l'expression figurée de l'idée abstraite à la-

quelle était sacrifié, dans ces temps de contemplation et de mystère, le but réel et plastique de l'art.

I.

Il appartiendrait à un historien de l'art, de pénétrer les causes qui unissent les développements de la civilisation au progrès des beaux-arts ; et, quand il en serait venu à s'occuper de l'art du moyen-âge, il constaterait comment le même retour circulaire de la civilisation, si bien décrit par Vico, ayant ramené dans l'Europe féodale divers éléments des sociétés héroïques, il avait dû ressortir de ce fait une certaine affinité entre les monuments du moyen-âge et les monuments de la haute antiquité.

Et cette affinité que nous trouvons dans l'art de ces deux époques, ce sera encore, comme nous venons de le dire, la prédominance de la religion, et, par suite, de l'architecture religieuse, non-seulement sur les autres arts, mais encore sur les divers éléments qui constituaient alors la civilisation. Il n'y avait rien

dans les institutions, dans les lois, dans les idées féodales, dans la pompe orgueilleuse des châtelains, dans le luxe des tournois, rien enfin qui fût, aussi bien que l'architecture des églises, une reproduction vivante du moyen-âge tout entier. Si donc vous voulez étudier le moyen-âge dans son expression la plus vraie, je vous le dis, étudiez la cathédrale gothique.

Voilà bien un étrange phénomène qui ne peut s'expliquer que par une vue hardie jetée sur les causes qui font tour à tour le progrès et la décadence de l'art. Dans un temps où la peinture et la sculpture, débris abâtardis de l'art byzantin, n'étaient pas dignes de ce nom d'art, il existe dans l'Europe romane et germanique une architecture à laquelle préside un art régulier et complet. D'abord purement romane ou byzantine, elle a laissé d'imposants débris, et se fait encore admirer par la sainte austérité de ses cryptes, par la grandeur de ses croix latines, par la hauteur de ses voûtes, par l'énergie de ses pleins-cintres, par ses colonnades de piliers, enfin par tout ce qui décèle

l'héritage de Rome, de la ville éternelle dont l'art, après avoir disparu sous le marteau des barbares, s'était soudainement relevé, encore agrandi, au souffle de la religion à laquelle il était désormais consacré.

Plus tard, au XII^e siècle, cette architecture se transforme ; elle a conservé son âme toute chrétienne, mais elle a accepté la régénération qui lui est venue de l'Orient. La basilique se fait orientale, bien qu'elle soit appelée gothique. Son plein-cintre se développe, s'allonge en voûtes ogivales, flamboie en rosaces pourprées. L'art nouveau recule la nef, l'abside, et les deux bras de la croix; il égalise le sol et fait disparaître les cryptes, prodigue les piliers avec les faisceaux de colonnes légères, qui montent et vont s'épanouir, comme le feuillage d'un chêne touffu, sous les voûtes exhaussées; enfin, prolongeant les bas-côtés à l'entour de la nef, il isole le chœur et l'autel comme une île de salut au milieu des flots du peuple qui s'écoule et qui prie. Telle est cette double architecture des basiliques, qui, dans toutes les vieilles

cités de l'Europe, perpétue l'admiration de ceux pour qui l'art est un sentiment (1).

L'architecture, ici comme en Orient, se montre encore bien supérieure aux deux arts qui l'accompagnent toujours et qui l'éclipseront plus tard. La sculpture du xi^e siècle, faite pour la mort et non pour la vie, était analogue, par le degré de l'art, aux formes ébauchées

(1) En me bornant ici à cette simple indication des deux arts roman et gothique, j'ai supposé que mes lecteurs ont un peu étudié les questions historiques sur les phases de l'art au moyen-âge. D'abord le style gréco-romain des premières basiliques, puis l'architecture byzantine à coupoles, dont la Sainte-Sophie de Justinien est la reine; ensuite le roman avec ses trois époques savamment décrites par M. de Caumont, le roman qui substitue la tour et la voûte au profil rectiligne, au portique de la façade et au plafond de l'architecture des Romains. Mes lecteurs ont aussi, je le suppose, médité sur la grande évolution qui se passe au xi^e siècle, du roman au gothique. Ils se sont mis au courant de la question de l'origine de l'ogive (empruntée aux Sarrasins de Grenade et de Cordoue), et de la flèche dentelée, importation des obélisques et des pyramides du désert égyptien, si mieux l'on n'aime faire éclore l'ogive aux souvenirs des forêts druidiques, et au souffle chrétien des sociétés d'architectes venus du nord. On peut voir, à cet égard, dans le volume du Congrès de Poitiers, une discussion peu concluante, mais curieuse, parce que toutes les opinions y ont été présentées.

dont les reliefs décorent les débris de la plaine de Memphis. Par un second trait de ressemblance, la peinture murale et celle des vitraux, douées d'une adhérence de couleur pareille à celle qui subsiste sur les murs des pagodes ou sur les tombeaux égyptiens, révèlent aussi la même indifférence pour les formes choisies, pour les nuances ou la fusion des couleurs, pour la conception artistique et pour la beauté.

A la coïncidence qui existe entre l'art de l'Orient antique et celui de l'Occident au moyen-âge, il faut donc assigner pour cause le lien mystérieux qui unit ces deux époques, la communauté d'un principe religieux supérieur à la nature et aux sens. Le symbolisme inhérent aux religions de l'Orient faisait, nous l'avons vu, la puissance de l'architecture orientale, moitié debout, moitié couchée maintenant dans les déserts de l'Égypte et de la Syrie. Une pensée habite ces pierres vives quoiqu'elles paraissent mortes, et maintient à ces monuments en ruine leur beauté propre, native, plus sublime sous un rapport que l'art régulier issu plus tard du ciseau des artistes grecs. C'ets

donc le génie symbolique qui donne à l'art oriental son alliance avec l'infini, qui l'élève à une dignité pour ainsi dire supérieure à celle de l'art lui-même. Ainsi, dans ces propylées qui se projettent avec tant de grandeur dans la vaste étendue du désert et sous les lignes pures du ciel égyptien, on voit se réaliser sur la pierre la conception effrayante d'une société compacte, immuable dans ses chaînes, d'une société sans liberté, chez qui l'art monumental semble être sorti, seul et tout formé, du milieu des sables, pour s'assortir au ciel brûlant qui couronne la solitude, pour commander la prosternation sans l'amour, devant les terreurs de l'infini.

C'est le même principe, c'est le symbolisme religieux, c'est l'idée aspirant à revêtir une forme, qui fait le caractère de l'architecture au moyen-âge, ainsi que je vais le montrer.

Je voudrais qu'il me fût permis de développer dans ses détails la symbolique de l'art chrétien. Si j'analysais la basilique cintrée ou la cathédrale gothique, je ferais voir qu'il n'y a pas une pierre, depuis les dalles de granit qui

en pavent le sol, jusqu'au couronnement qui clôt le dernier étage de la tour romane, ou qui surmonte l'obélisque hardi du clocheton gothique, pas une pierre qui ne soit édifiée vivante dans l'édifice sacré, qui ne soit l'expression d'une pensée sortie du fond des mystères chrétiens, et prenant son essor vers ce qui est éternel.

Il est possible que les littérateurs et les artistes aient abusé quelquefois des priviléges de l'allégorie, et prodigué, sur l'art de cette époque, des explications mystiques et obscures, fruit d'une capricieuse imagination. Toutefois, il y a sur ce sujet des résultats tellement positifs, il existe, comme je le disais, une symbolique chrétienne tellement claire et dévoilée, que l'on ne saurait en méconnaître du moins les principaux traits. La cathédrale est vraiment le monument chrétien, et tous les éléments de la cité spirituelle sont représentés entre ses quatre points cardinaux : le portique et le chevet, le pavé et la flèche terminale.

Dans son grand ouvrage sur la cathédrale de Cologne, M. Boisserée a mis dans un jour par-

fait cette vérité de religion et d'art. Je rapporterai quelques traits de son analyse, ceux du moins qu'après une lecture lointaine, j'ai pu retrouver dans mon souvenir.

La société religieuse était construite ainsi qu'une croix au moyen-âge; le temple chrétien, expression de la société, était aussi une croix. Placé au point d'intersection entre la nef et l'abside, l'autel représentait Rome, placée elle-même au milieu de la société chrétienne, entre l'Orient et l'Occident, appelant le monde autour d'elle, comme le Christ convie les cités profanes à venir se presser autour de son sein fraternel. Sur cet autel s'élèvent les flambeaux de la tradition apostolique, symboles de l'éternelle foi de l'Église, et les reliques des saints. Peut-on ne pas vénérer les débris mortels des amis du Dieu que l'on adore ? Autour de l'autel circule la balustrade dentelée, sombre image des rigueurs de la pénitence sous le joug de laquelle il faut passer pour s'approcher du Saint des saints, pour entrer dans le chœur, où sont les prêtres rangés sur les stalles circulaires, comme les vieillards de

l'Apocalypse, qui étaient assis portant des palmes, et chantant l'hosanna autour de l'agneau immolé. A droite s'élève la chaire, représentant l'épiscopat qui possède dans l'église de Rome le droit d'enseigner et de multiplier les pasteurs sous l'onction sainte, selon la parole du fils de Dieu.

Si maintenant vous jetez vos regards parmi les files des colonnes, dans la nef et dans les bas-côtés, si vous embrassez l'ensemble de la construction gothique, vous serez frappé de ce qu'il y a de sens intérieur et profond sous ces murailles consacrées. Ces murs si solidement construits, ce sont les peuples chrétiens unis à jamais par le ciment de la foi, de l'espérance et de la charité. Dans l'Évangile, la pierre n'est-elle pas un symbole ordinaire pour exprimer le fondement de l'église et l'édification de chacun de ses membres dans le tout? Ces piliers qui montent à la voûte avec leur groupe de colonnes légères, s'ouvrant à leur sommet comme des feuilles de palmier, ils représentent les prélats, soutiens de l'Église, indéfectibles conservateurs de la foi. Les longues fenêtres

ogivales qui ne se séparent pas des murailles, et n'entrent point dans l'intérieur de l'église, ce sont les rois et les empereurs, les évêques du dehors, fidèles couronnés, et revêtus de la pourpre des vitraux; leur regard vigilant pénètre le temple, et par sa noble protection rassérène la mystérieuse obscurité du sanctuaire. Le diadème impérial figure au milieu des emblèmes des rois ; c'est la rosace étincelante sous le portique, qui projette dans l'édifice les feux du soleil couchant. La cloche qui se fait entendre du haut du clocher dont la flèche s'élève vers le ciel, c'est la voix extérieure qui convie le peuple à l'adoration, et qui s'associe dans les airs aux mystères de l'intérieur. Enfin, l'orgue, cet instrument qui est l'orchestre de l'église, et qui, hors de ce lieu, serait absurde et sans aucune signification, fait entendre les mille voix confuses de la prière, et, réunissant tous ces bruits dans sa voix solennelle, redit l'éternel hosanna de la terre et du ciel.

A ces caractères inhérents à la construction gothique, ajoutez bien d'autres circonstances

qui appartenaient au temps de la splendeur du culte, et qui ont vu peu à peu disparaître leur solennité. Adieu, faut-il dire, aux riches reliquaires, aux châsses merveilleuses, aux vases sculptés dans le style du temps, à ces grandes verrières généralement détruites, qui distribuaient le jour avec une incroyable magie; à ces jubés de pierre dont rien n'égalait la radieuse dentelure, et maintenant partout remplacés par l'uniforme grille de fer que le serrurier fabrique indifféremment pour la façade du château ou pour la clôture du chœur d'une cathédrale; adieu aussi à ces grandes sonneries, qui ébranlaient l'atmosphère sous les volées de vingt marteaux retentissants.

L'autel, maintenant insignifiant sarcophage romain, meuble portatif, surmonté de ses chérubins et de ses nuages de bois doré, ne se souvient plus du temps où il était la pierre angulaire du temple, et couvrait toujours les reliques du saint dont il portait le nom, si même il n'en était pas le sépulcre primitif. Rétablissez aussi dans votre pensée ce pavé de dalles tumulaires, qui rappelaient au priant le souvenir

de ses fins suprêmes, et disaient aux générations que ces morts, maintenant muets et glacés sous les pas de la foule, avaient respiré, souffert et prié dans cette même enceinte, qui garde leur dépouille pour l'éternité. Oh! certes, pour celui en qui un peu de sève artistique coule avec le sang artériel, il est impossible que la puissance d'un tel art ne soit pas comprise, puisque même maintenant, malgré les efforts de ceux qui arrangent ou mutilent, badigeonnent et modernisent ces vénérables monuments, leur empreinte religieuse est encore si puissante et si sacrée ; on reconnaît combien est immense la pensée qui préside à l'art chrétien, telle que jamais il n'a été donné aux périssables matériaux de la terre une vertu si voisine de la vie, et qui du moins ait été, mieux que l'art gothique, la plus sainte expression dont se couvre ici-bas la divinité (1).

(1) On a observé que dans plusieurs églises normandes le chœur dévie de la ligne droite et penche d'un côté pour montrer l'inclinaison de la tête du Christ mourant ; on trouve aussi quelquefois dans le centre de l'église une rosace d'une couleur sanglante, symbole du flanc du Sauveur percé par la lance du Romain. Le symbolisme de toutes les parties de l'édifice chré-

Toutes ces harmonies, direz-vous, se sontelles révélées parfaitement claires dans l'intelligence de l'architecte qui construisait la cathédrale de Cologne, ou celles de Chartres, de Strasbourg, de Poitiers, et de la plupart de nos cités diocésaines ? Je ne sais ; mais comme l'architecte au moyen-âge était presque toujours un moine habitué aux méditations du cloître, un prêtre chargé plus que les autres de cette atmosphère de foi que tous respiraient, de telles pensées pouvaient bien se présenter à la conception d'un tel maître d'une manière plus ou moins distincte ; du moins elles ressortaient de la célébration même du saint sacrifice que ce prêtre offrait tous les jours.

Personne n'ignore quel rôle important le symbolisme, la représentation figurée de la

tien a été décrit par divers auteurs ; nous nous bornons ici aux principaux traits. M. Michelet, au tome 2 de son Histoire de France, p. 669, présente une théorie de ce qu'il appelle le double principe du grand monde moral et du microcosme de l'a. ces deux principes en matière d'art, sont la la forme pyramidale, t la forme plate ou voûtée ; ils représentent toute la pensée de l'architecture, sous la forme de l'aspiration et de l'agrégation ; un côté la prière ou mouvement de l'âme qui monte vers le c. de l'autre la puissance immobile sur le sol.

pensée abstraite, joue dans la religion. Bossuet, grand poëte qui cherchait peu la poésie, et qui la trouvait vive, palpitante dans les choses saintes, explique l'austérité impénétrable des mystères chrétiens par la vertu des figures et des symboles. La liturgie de la messe est un long symbole représentant, sous des images pacifiques, le sacrifice sanglant du Golgotha, et dans ce symbole il n'y a pas un mot, pas un geste du pontife, qui ne concoure au développement de ce drame ineffable.

C'est pourquoi, quand on voit le symbolisme pénétrer dans l'intérieur de toutes les cérémonies de l'église, et se placer, transparent et pur, jusque dans les prières quotidiennes, on reconnaît que l'art chrétien a dû aussi lui se modeler sur cette tendance générale de l'esprit humain sous le christianisme. La pratique du symbole se réalisait spontanément presqu'à l'insu de l'architecte ; on ne voyait point celui-ci rêvant froidement, et selon une poétique donnée, sur les moyens d'allégoriser l'œuvre de sa construction. L'allégorie était en lui préexistante, c'était l'archétype, le modèle divin

d'après lequel il construisait plus tard l'impérissable monument. En dernière analyse, pour une génération chez qui la pensée de l'éternité était l'occupation première, c'était aussi une nécessité qu'insensiblement l'art se complétât sous la règle immuable de la symbolique chrétienne, et que, pour la célébration des mystères de l'autel, l'autel lui-même s'environnât de toutes les pompes emblématiques qui vivifient l'enceinte de nos cathédrales.

Or, maintenant que nous avons reconnu quelle place le symbolisme occupe dans l'art chrétien du moyen-âge, et aussi quelles analogies générales l'art de cette époque avait avec celui de la haute antiquité, nous devons établir l'élément différentiel, ainsi que nous avons fait dans la première partie du chapitre précédent, après la comparaison de l'architecture impériale et de celle des plus anciennes monarchies. Mais faudrait-il ici démontrer quel immense progrès s'est opéré entre l'époque orientale et celle que nous considérons en ce moment? Et qui ignore combien le symbolisme chrétien l'emporte sur celui de l'Orient? Des

deux parts, sans doute, c'est L'ESPRIT qui règne, c'est la religion, c'est le sentiment profond et sans bornes de l'infini ; et cet esprit se décèle par des monuments artistiques ayant des caractères analogues en général, ceux qui représentent la foi, l'adoration, l'immensité. Mais si on descend au détail, et que l'on approche et que l'on voie, quelle ne sera pas la différence! C'est celle qui sépare les deux ordres de religions.

Ne cherchez plus ici une de ces religions formidables qui procédaient par l'expiation jamais accomplie et toujours renouvelée dans l'effusion du sang; non plus une de ces religions obscures, astronomiques, reposant sur l'aveugle personnification des forces de la nature; une de ces religions voilées dont l'intelligence était réservée aux initiés du sanctuaire. Le christianisme n'a pas en lui de mythe qui soit révélé dans les mystères initiateurs. Le culte de l'amour et de la vérité a des mystères, il n'a pas d'hiéroglyphes ; et dans ces mystères eux-mêmes, parfaitement intelligibles quant à leur portée de sentiment, circule toujours le souffle

pathétique de la religion de tous; et son dogme fondamental, loin de figurer les révolutions zodiacales du soleil à travers ses demeures célestes, représente un Dieu vraiment né sur la terre, bercé sur un sein maternel, un Dieu qui vit et meurt du supplice, parce qu'il a beaucoup aimé les hommes.

C'est pourquoi l'art, chez les religions de l'Orient, ne savait autre chose que s'emparer de l'individualité de la vie terrestre, pour la faire plier sous l'infini. Habile à commander l'adoration tremblante, inhabile à susciter au cœur les émotions de l'amour, cet art ne contenait aucun germe de progrès; il devait se prolonger sans vertu, et mourir stationnaire au milieu des déserts qui avaient été son berceau. Le christianisme, au contraire, auteur de l'art moderne, en faisant respirer l'âme humaine dans l'amour d'une Providence, au lieu de l'anéantir sous la terreur du Dieu-Destin, comme les cultes primitifs, a rendu à l'âme sa liberté, et à l'art qu'il inspira le gage de son progrès et de son avenir.

II.

Je vais maintenant parler du rôle que la statuaire et la peinture remplirent dans l'art du moyen-âge, subordonnées qu'elles étaient, ainsi que je l'ai établi, à l'architecture des cathédrales.

A ces époques poétiques et vives de spiritualité, où l'art se résout en contemplation de l'infini, où les troubles passagers de la vie s'éteignent devant un intérêt sublime et permanent, la nature des choses veut que l'art soit exclusivement monumental, qu'il prenne pour s'étendre le temps et l'espace, qu'il lui faille le déploiement des vastes nefs et la témérité des flèches et des coupoles. Il ne faut pas croire toutefois que la statuaire et la peinture n'existent pas dans cette efflorescence des constructions religieuses. La sculpture, bien qu'elle se montre informe, bornée à l'ornement des travées et des architraves, est parfaitement assortie, en tant que symbole, dans l'ensemble architectural. Les temples égyptiens et indiens fourmillent de sculptures, mais sans

variété, sans grâce; de peintures indélébiles, mais sans mouvement et sans vérité. Une telle sculpture convenait réellement à cette architecture de l'Orient. En effet, au lieu de ces majestés solennelles et froides, incertaines et grandioses comme le vague du désert ou comme l'immensité de la pyramide, au lieu des sphinx et des sérapis, superbes propylées du temple oriental, placez le Mercure ou l'Apollon grecs, tels que les produisait le ciseau de Polyclète, placez les coursiers hennissants ou la génisse de Myron, et promptement vous regretterez le granit brut sans beauté et sans art, mais qui recevait de l'architecture du désert, et le renvoyait à son tour, un imposant caractère d'où résultait l'harmonie, la fusion de tous les détails dans le sein profond de l'unité.

Dans les figures et les productions ciselées qui accompagnent la basilique du moyen-âge, on retrouve également ce caractère typique et monumental, cette fixité de la pose et du regard, cette ébauche grossière sans proportion et sans goût, ce je ne sais quel souvenir toujours présent et toujours triste de la parole de

Jéhovah et du sépulcre du Christ. Ici encore, la sculpture est enchaînée au service du temple, qui lui interdit le mouvement libre et l'expression active de la vie. Il y a cependant une notable différence, à l'avantage de la plastique chrétienne.

Ouvrez les planches de l'expédition d'Égypte, parcourez les peintures qui décorent les longues frises des monuments religieux; et, maintenant que vous ne sauriez expliquer comme les contemporains de Thèbes tous les signes de l'alphabet sacerdotal, dites s'il n'y a pas uniformité et dégoût dans ces rangées de figures rouges, où ne se montre rien qui décèle la vie, rien qui présage le mouvement, rien qui permette d'espérer qu'un jour cet art descende de son calme de mort, et que dans ces plaines de la Thébaïde, dans ces temples de l'antique Osiris, apparaisse jamais un art vraiment pittoresque et devenu la fidèle imitation de la nature.

Aussi l'art plastique, l'art de la figure humaine, n'est-il jamais né, je veux dire, ne s'est-il jamais développé en Égypte.

Au contraire, dans les monuments de la statuaire chrétienne au moyen-âge, vous préssentez comme quelque chose d'indistinct, mais dont la venue ne saurait faillir, un temps où l'immobilité symbolique des figures romanes se convertira au mouvement de la vie individuelle, et deviendra à la fois l'art, la vie et la vérité. Ce mouvement devient sensible alors que vient la transition du roman au gothique. Déjà, dans le chapiteau roman, au milieu des feuilles d'acanthe qui serpentent, avec quelque souvenir de la Grèce primitive, autour des volutes pesantes, on aperçoit des compositions harmonieuses et spirituelles, où se décèle l'imagination des artistes romans ou byzantins. Sans sortir de notre pays, nous pourrions citer d'assez beaux exemples de ces chapiteaux romans, notamment ceux de Chauvigny et ceux de St-Hilaire de Poitiers, ceux du moins qui ont survécu à la barbarie des destructeurs encore récents de cette superbe basilique, lesquels, non contents de leur destruction sauvage, en retranchant la moitié de l'édifice, ont empli d'un mortier sacrilége les ciselures

de la colonnade qui forme encore aujourd'hui l'imposant demi-cercle de l'abside. Mais plus tard, du XIIe au XVe siècle, quand régna le gothique, quand le plein-cintre s'effila et fit place à l'ogive, quand les mille arceaux de la construction reproduisirent les vastes profondeurs et la luxuriante végétation des forêts ténébreuses, alors il fut nécessaire de peupler d'accidents sans nombre le lieu de prières agrandi. Alors apparaissent cette multitude de figures sans nom, ce monde d'esprit et de vie qui jaillit de la pierre, comme pour chanter l'hymne au Maître de l'univers.

Scène imposante en effet que celle qui se représente, avec la pierre sculptée, dans l'intérieur de la cathédrale! Tandis que la nature végétale, la nature vierge, extérieure et matérielle, est toute symbolisée dans ces feuilles et ces fleurs qui couronnent les piliers, qui se courbent en arceaux, qui répandent leurs lignes capricieuses jusqu'à l'intersection des ogives, toute pierre morte se transforme, se fertilise et porte la vie. D'abord, ce sont les animaux, voix inintelligente de la forêt; ils

sont parsemés le long des frises et sur les chapiteaux, et l'artiste semble multiplier les races inconnues au gré de sa fantastique imagination. Puis, c'est l'homme, c'est l'ange, c'est le démon, c'est l'habitant des trois cités, du ciel, de la terre et de l'enfer; c'est le peuple, le prêtre, le noble, le docteur sacré et profane; c'est la fille folle et la vierge à la lampe vigilante, c'est l'univers entier, c'est la divine trilogie du Dante, que reproduit dans son enceinte et sous ses portails chaque cathédrale de nos antiques cités. Un art magique fait éclore et multiplie toute vie sous la voûte gothique, pour rendre hommage au Dieu vivant qui est adoré sur l'autel.

On n'ignore pas que l'art statuaire prit au XIIe siècle un essor tout-à-fait remarquable. Sans parler ici des monuments que le musée des Petits-Augustins contenait il y a une vingtaine d'années, et qui, maintenant dispersés, attestent à quel degré était parvenue la plastique française avant les merveilles de Jean Cousin et de Jean Goujon; pour peu que l'on habite une cité dans laquelle l'art gothique ait

laissé un monument, on rencontre des exemples de ce que je viens d'avancer.

Descendez à St-Pierre de Poitiers, arrêtez-vous sur l'esplanade, et laissant de côté l'informe bas-relief du Jugement dernier, au fronton du milieu, voyez à gauche trois rangées demi-circulaires de statuettes en ronde-bosse, représentant des prélats et des docteurs dans les attitudes variées de la prière ou de la méditation ; vous admirez presque la grâce naïve, le caractère individuel et vrai de ces têtes canoniques, même la variété des poses, l'agencement des costumes, en un mot le sentiment de l'art assez avancé qui se montre dans ces productions du ciseau chrétien au XIIIe siècle. J'ai vu bien mieux que cela, notamment sous les portails latéraux de la cathédrale de Chartres; mais, afin de rendre sensible le progrès de la statuaire entre le XIe et le XIIIe siècle, je mentionne ce qui est ici sous mes regards. C'est pourquoi je rappellerai encore le portail de Notre-Dame dans notre même ville, plus ancien de deux siècles que celui de St-Pierre. Il est historié, comme les lettres d'un manu-

scrit gothique, avec une extrême profusion de sujets bibliques et sacrés ; mais vous ne verrez pas un trait que l'art daigne réclamer. C'est le style monumental typique, primitif, comme les reliefs de la pagode, ou comme les légendes d'Osiris à Thèbes. Pour trouver quelque chose que l'art ne veuille pas entièrement désavouer, il faut donc passer le onzième siècle et s'arrêter au moins au douzième ; là quelquefois, dans les conceptions symboliques de la sculpture, il se trahit un mouvement inespéré, une lueur de vie presque humaine qui fait pressentir qu'un jour, l'ère moderne étant venue, l'art brisera l'entrave du symbole, et voguera en pleine poésie, maître de sa pensée, grand dans sa liberté. Je citerai de ce que je viens de dire un exemple fort simple, peut-être inaperçu, et pour lequel nous ne sortirons pas encore de nos murs.

Aux quatre angles d'une belle sacristie dans l'église de Sainte-Radégonde, si célèbre par son tombeau et par sa crypte antique et vénérée, vous pourrez voir les évangélistes représentés sous l'emblème de quatre griffons. Il y

en a un qui se présente de face en entrant; le livre sacré repose debout entre ses pattes, dont les griffes rentrées contiennent une puissance que l'on ne saurait dire ; son regard, qui tombe sur vous comme du plomb, est terrible. Il ne tient au mur que par une extrémité de son aile, il va s'élancer. Prenez garde, car si vous osiez toucher le livre dont il vous dit qu'il est dépositaire, il lèverait lentement sa patte supérieure, et son simple attouchement vous tuerait. Telle est quelquefois la vertu attractive qui se décèle, malgré l'imperfection du travail, dans ces artistes du moyen-âge ; ils suscitent dans l'imagination plus de fantaisies variées, légères et poétiques, que le crayon de Jean-Paul ou du fantastique Hoffmann ne pourrait en retracer dans l'espace vide, après une lecture du soir suivie d'une longue insomnie. Preuve que la vie, c'est-à-dire le fond même de l'art, a passé à travers les conceptions ébauchées de ces artistes chrétiens.

Ce que je veux établir ici, c'est qu'à mesure que l'art architectural s'est développé au moyen-âge, passant du roman pur au

genre improprement appelé gothique, à mesure aussi la sculpture s'est formée jusqu'à ce qu'elle arrivât à sa meilleure époque, mal appelée époque de la renaissance. Dans la période romane, il n'y a en sculpture rien que des ébauches grossières, des types conventionnels que l'on prendrait volontiers pour des divinités de l'Orient ; des Père eternel et des Christ à longue barbe, qui seraient à volonté Osiris ou Brahma (1) ; des Vierge Marie qui seraient Maïa ou Isis cherchant son fils perdu dans les roseaux du Nil. Nulle individualité, nulle vérité ; c'est le symbole pur. Pourtant dans cette période, et même un peu au-delà, ce n'est point l'art, ce n'est point la facilité du ciseau qui ont manqué aux artistes ; vers le XII° siècle, sur le seuil de la première renaissance, il y a déjà une perfection réelle dans les détails du dessin, dans les arabesques, dans les figures d'animaux, dans l'emploi des figures émaillées ou semées avec tant d'art sur les

(1) Voyez, dans la même église de Sainte-Radégonde, une curieuse image en bas-relief, sous le porche intérieur, en entrant à droite.

vitraux. Mais les figures de Dieu, des anges et des saints, conservent leur morne idéalité; elles demeurent sous l'enveloppe monumentale qui semble éterniser la figure humaine dans le symbole, loin du domaine perfectible de l'art.

Je puis encore citer un exemple qui se trouve sous notre main. Dans notre collection d'antiquités, nous possédons plusieurs crosses abbatiales du XIIe et du XIIIe siècle, tout-à-fait remarquables par l'éclat des émaux et le bon goût des arabesques ; on y voit des salamandres d'un charmant, fini de contour, d'une grande souplesse de replis, et dont la tête est singulièrement spirituelle et vivante; mais le maître ornement de la crosse est, je crois, un saint Michel, dont la forme est angélique, à peu près comme serait quelque fétiche adoré par les sauvages de la mer du Sud. Pourquoi ce type si grossier ? L'artiste aurait pu mieux faire assurément; il ne l'a pas voulu, il n'a pas pu le vouloir, parce qu'il était enchaîné, comme l'artiste égyptien, dans ce type conventionnel qui interdit à l'art tout progrès, et brise l'aile de sa liberté.

Mais au xive siècle, l'élément de liberté que contient la religion chrétienne, par opposition à l'inflexible fatalité des cultes asiatiques, se fait jour à travers les entraves du style sacerdotal : le progrès va venir, il est déjà venu quand le type ogival a fait subir à l'art chrétien sa première transformation ; lorsqu'à la nef froide, nue et dépeuplée de la basilique bizantine, a succédé la population de pierre, le monde de vie illimité qui habite la cathédrale gothique au siècle de St Louis ; et alors, toute peu formée qu'elle demeure encore, une telle statuaire est merveilleusement appropriée à une telle architecture.

Faites disparaître de la cathédrale de Cologne, de celle de Strasbourg, de celle d'Amiens, la foule de figures qui éclosent aux regards, sous les portails, sous les architraves, dans les angles d'intersection, qui courent sur la longueur de la frise ; ôtez ces légions d'anges et de saints, de diables et de réprouvés ; oui, ôtez à l'art chrétien la fécondité qui lui faisait multiplier la végétation sur toutes les parois de l'édifice sacré, comme on voit parsemée de

riches emblèmes la draperie d'un manteau pontifical ; retirez aussi de la basilique romane ces nobles barons du moyen-âge, couchés dans l'orgueil de leurs insignes guerriers, sur le lit de marbre et de granit où leurs figures apparaissent, ébauchées selon l'art, et pourtant belles selon la vérité monumentale, à cause du rayon d'immortalité qui repose sur leur marbre et le sanctifie.

Quand donc vous aurez retiré toute cette vie si bien fondue avec l'édifice qui la recèle, comprenez-vous quel froid soudain vous saisira, quel vide sera survenu dans cette superbe cathédrale auparavant si peuplée? Puis, quand ainsi vous aurez fait le vide dans le parvis solitaire, si vous essayez de placer quelque chef-d'œuvre de la statuaire moderne ou de la statuaire grecque, comme je le disais tout à l'heure, vous vous serez bien trompé ; entre le style de l'architecture gothique et le style des autres arts qui l'accompagnent, l'harmonie aura cessé. De cette époque vous aurez retranché l'homogénéité et c'était là ce qui faisait sa vertu. Malgré

la supériorité de l'architecture, les deux autres arts plastiques vivaient de sa vie, de sa lumière, de sa grandeur, de sorte qu'il n'y avait pas là trois arts, mais un art grand et complet, l'architecture animée, prenant une couleur et une voix pour convier les fidèles à célébrer la gloire du Christ. Ainsi, quand vous entendez ces simples proses de l'église, si touchantes dans leur simplicité solennelle, privées de pompe et de tout ornement du langage, vous ressentez un charme plus intime que si vous écoutiez des hymnes inspirées selon le mètre et l'exquise latinité du confident de Mécène. Dans ces proses règne, comme un parfum toujours pur, l'ingénuité de la pensée religieuse, puissance céleste qui réhabilite l'art, et agrandit par l'idéal, par le sentiment du lyrisme intérieur, ce qu'il y a de moins parfait dans le procédé matériel.

L'âge de la statuaire proprement dite ne devait donc point être celui qui est appelé le moyen-âge. Attendez quelque temps, et viendra l'émancipation; ce sera au profit du beau peut-être, du beau plastique; mais au détri-

ment du symbolisme qui avait fait la poésie de l'âge antérieur. Le symbole aura perdu sa grâce virginale, comme se perd le parfum d'une fleur à mesure qu'elle mûrit et s'effeuille pour devenir un fruit. Prenez-y garde, quand vous voyez la statuaire, longtemps reléguée au service de l'architecture, primer celle-ci à son tour, descendre de son attitude sacerdotale, et entrer dans le mouvement de l'existence, pensez que la transformation de l'art est accomplie. La phase du moyen-âge dans l'antiquité et dans les temps modernes a fait place à l'âge nouveau, qui contiendra plus de mouvement, plus de liberté. La pensée religieuse a perdu sa fraîcheur attendrissante. L'unité de la contemplation se clôt, et la variété multiple de l'action apparaît dans l'art comme dans la vie sociale. C'était une expression de grande et sainte poésie qui se faisait jour en essor lyrique dans les flèches de la cathédrale; c'était un poëme épique que développait le génie de l'architecte chrétien, poëme divin dont l'exposition était au portique, et le dénoûment aux vitraux de l'abside. Mais la lyre et l'épopée ont eu leur

jour, et ce jour a fait place au bruissement de la place publique, qui a dissipé, comme un charme évanoui, le calme et la solitude du foyer.

Et enfin, le moment est arrivé où la vie, devenue compliquée, intense, variée et individuelle, brisant les types primitifs, voudra aussi que l'art s'individualise ; l'heure est venue pour cet art de devenir le maître et de vivre de son propre droit de vie, affranchi du temple et de tout autre monument architectural, grand de sa grandeur et roi de sa royauté. Alors, à la production du monument immobile, succède la représentation fidèle et progressive de l'homme ; alors le temps est mûr. Voici venir l'ère de Périclès, voici venir l'ère de Léon X ; Michel-Ange paraît deux mille ans après Phidias.

III.

Les réflexions que nous avons émises jusqu'ici sur la sculpture, dans ses relations avec l'architecture du moyen-âge, nous pouvons aussi les appliquer à la peinture murale dans

les églises du même temps ; seulement, les limites que nous nous sommes imposées nous obligent à nous restreindre ici à de très-rapides aperçus ; nous n'écrivons point une histoire de l'art, et je veux seulement que l'on saisisse quel rapport existe entre les vieilles peintures romanes ou gothiques et les monuments qu'elles étaient faites pour décorer.

J'ai essayé plus haut de caractériser les peintures des catacombes, peintures purement grecques à l'usage du christianisme, dernier soupir de cet art hellénique, dont il reste des traces si brillantes sur les murailles de Pompéi. Au xe siècle, la peinture a revêtu son type proprement chrétien et nouveau ; il n'y a plus de trace de l'hellénisme antique, auquel Byzance elle-même paraît avoir renoncé. Les formes inachevées et barbares, qui sont venues de cette même Byzance, ont pris un nouveau caractère par leur passage à travers le nord ; elles sont dépourvues de toute autre beauté que celle de l'idée qui les assortit avec la majesté du temple de Dieu. Là, vous ne chercherez plus rien de ce qui fait la merveille de

l'art moderne, le secret de fondre les couleurs, de marquer les lointains, la dégradation des plans, et les fuites aériennes de la perspective, surtout le mérite de la vérité humaine; le même lien symbolique enchaîne le peintre et le statuaire : mais là on peut admirer la beauté des couleurs si étonnante dans l'enluminure des manuscrits et dans la peinture des vitraux. De même que la cathédrale était bâtie pour une durée presque éternelle, il fallait aussi que la peinture monumentale, par l'adhérence crue et mate de ses couleurs, entreprît de s'associer à la durée même du monument. Puis, comme la peinture murale avait succédé à l'emploi général des mosaïques, si parfaites pour marquer, dans sa froide et sévère empreinte, la simplicité du symbole et son éternité, c'était donc aussi une nécessité que la peinture conservât cette expression typique qui, dans sa faiblesse même, a plus de grandeur que les productions plus choisies d'une époque plus habile, plus ingénieuse, et plus incertaine de sa direction.

Sans doute, et je ne puis trop le redire, les

peintures du moyen-âge, ainsi que les sculptures, sont, prises en elles-mêmes, des objets dénués de beauté. Tous les principes de l'art étaient alors anéantis en Occident; tout sentiment des règles antiques était mis en oubli ; les figures étaient tronquées, les têtes démesurées, les membres sans proportion. Les profils sont droits, anguleux, sans grâce, sans contour, sans rien qui annonce dans les artistes quelque désir d'imiter la nature. Une ligne tristement onduleuse survient parfois, à l'effet d'indiquer les articulations; en un mot, dans tout ce que les dédaigneux critiques du siècle dernier ont allégué contre cette peinture, il y a trop de réalité pour qu'il soit permis de l'admirer par une autre cause que par le sentiment qu'elle éveille.

Et cependant on admire, parce qu'il y a de la sainteté, de la foi dans ces vieux monuments. L'art, dans sa destination sacrée, excitait un enthousiasme touchant, plein de charme dans son expression. Ecoutez de quel ton s'exprimait au XIe siècle le moine Théophile, dans un écrit qui embrassait l'encyclopédie de l'art, et

dans lequel il a recueilli les préceptes relatifs aux trois arts, ciselure, sculpture, peinture, et surtout peinture des vitraux.

« O toi qui liras cet ouvrage, est-il dit dans l'introduction, qui que tu sois, ô mon cher fils! je ne te cacherai rien de ce qu'il m'a été possible d'apprendre. Je t'enseignerai ce que savent les Grecs, dans l'art de choisir et de mélanger les couleurs ; les Italiens, dans la fabrication des vases, dans l'art de dorer, dans celui de sculpter l'ivoire et les pierres précieuses; les Toscans, dans l'art de nieller, et celui de travailler l'ambre; les Arabes, dans la ciselure et les incrustations. Je te dirai ce que pratique la France dans la fabrication des premiers vitraux qui ornent les fenêtres; l'industrieuse Germanie, dans l'emploi de l'or, de l'argent, du cuivre, du fer, et dans l'art de sculpter le bois. Conserve, ô mon fils! et transmets à tes disciples ces connaissances que nous ont léguées nos anciens ; nécessaires à l'ornement des temples, ELLES SONT L'HÉRITAGE DU SEIGNEUR (1). »

(1) Cette citation est rapportée par M. Emeric David, dans ses

Dans ce dernier mot se trouve toute l'inspiration, toute la vertu de l'art au moyen-âge. Héritage du Seigneur! les arts étaient donc conservés comme un dépôt sacré, inséparable de la liturgie. Les peintures du temps, malgré ce que l'on peut appeler leur barbarie, possèdent ce mystérieux caractère; et c'est pourquoi elles captivent et obtiennent l'amour à défaut de l'admiration.

Puis, il serait intéressant d'étudier l'influence que ces peintures ont pu exercer sur les peintres de la renaissance, et à quel degré les artistes du xve siècle ont été iuspirés par leurs devanciers. On aime à reconnaître dans les artistes obscurs du moyen-âge les traits de parenté qu'ils présentent vis-à-vis des artistes plus célèbres qui, en Italie et en Allemagne, préludaient aux merveilles du xvie siècle, par

Discours historiques sur la peinture moderne. L'ouvrage de Théophile est intitulé : *De omni scientiâ picturæ artis*. M. David, dans une note, p. 159, indique les ouvrages où celui de Théophile est publié, et les manuscrits qui en existent. L'humble moine, *humilis et indignus presbyter*, comme il se qualifie, avait su recueillir dans son cloître une connaissance assez distincte des procédés et des branches de l'art plastique connus dans le monde entier.

une peinture plus touchante que celle de ce même siècle, si elle n'est pas aussi parfaite, aussi grande et aussi humaine. Il y en a qui pensent que les types de la peinture chrétienne du moyen-âge ont été abandonnés par les grands peintres du XVI^e siècle. Je ne cherche pas ici à quel point cela est vrai. Toujours est-il qu'il y a dans l'histoire de la peinture moderne un siècle qu'il ne faudrait pas oublier; c'est celui qui fait la transition entre le moyen-âge et l'époque moderne proprement dite. Cimabuë, Giotto, Masaccio, surtout Fiesole, et l'Allemand Albert Durer, forment la chaîne ou la glorieuse pléiade de cette période. Pareils à cet égard aux plus grands poëtes de l'Italie, ceux-là ont reçu l'empreinte toute vive du moyen-âge, empreinte qui s'est transmise, mêlée à des éléments plus modernes dans l'époque qui a suivi. Ce que j'ai dit précédemment sur les transitions de l'art oriental à l'art grec, et sur les vestiges incontestables que le premier avait laissés dans le second, pourrait retrouver ici en quelques points son application (1).

(1) La recherche de cette question serait une tâche difficile.

C'est pour toutes ces raisons que les peintures murales du moyen-âge sont tout-à-fait dignes d'intérêt pour l'art, pour la religion, pour tout ce qui émeut le cœur et le relève à la fois. Pour cela aussi, il faudrait s'attacher à conserver les précieux débris de cet art qui subsistent encore ; c'est une piété artistique dont les gouvernements devraient être pénétrés. Ici, ne puis-je pas justement m'affliger du peu de soin que l'on a de les conserver, ces débris déjà rares et si précieux ? Les monuments de pierre demeurent, parce qu'ils sont protégés par leur masse, et que pour les abattre il faut être poussé par un goût vraiment horrible de la destruction. Les ornements ciselés et sculptés subissent des profanations

J'ai essayé, dans un travail à part sur quelques beaux manuscrits à vignettes du moyen-âge, de saisir le lien traditionnel qui unit cette branche de la peinture avec l'esprit pittoresque de l'âge suivant. Mais en prenant plus en grand la question de la peinture au moyen-âge, on trouve de vastes problèmes à approfondir : par exemple, le tableau de la peinture byzantine et de l'architecture arabe dans leur influence sur la peinture murale en Occident. Il faudrait aussi apprécier la merveilleuse efflorescence de l'art des vitraux dans ses rapports avec la peinture moderne.

isolées, mais il n'y a pas de conspiration pour les abolir. Il n'en est pas de même à l'égard des peintures déposées sur les parois d'un mur de cathédrale ; elles ont contre elles et en faveur de leurs ennemis deux causes funestes de proscription, leur fragilité naturelle et la vétusté de leurs couleurs.

Voilà donc ce qui se passe tous les jours dans nos provinces, en dépit des conservateurs départementaux ou généraux et du zèle des sociétés locales. Et à qui faut-il s'en prendre? Ceux qui ordonnent ces indignités se croient assurément des gens d'esprit et de goût. A la place de ces peintures vieilles, moisies par le temps, et dont le moindre écolier de la classe municipale de dessin ferait voir le manque de proportion, ce qui semble au reste très-sensé au stupide fabricien, vous voyez parfaitement qu'il convient de placer là quelques beaux cordons bariolés en rouge ou en bleu, comme on en voit à la boutique des principaux débitants de vin ou autres marchandises de la cité, ou même de manière à rivaliser avec la frise de carton qui parcourt les premières loges

dans les théâtres du dernier rang. Ce qui sera encore très-bien, ce sera de découper la voûte romane avec des sillons noirs sur un fond jaune; pour préparer la muraille, il faut peu d'heures de travail; quelques pistoles suffiront à l'œuvre de la métamorphose, et il n'est pas un de ces messieurs qui puisse hésiter à si bon marché. On ne peut se dispenser de suivre la loi du bon goût, de sacrifier aux grâces et de satisfaire aux agréments de l'œil, en mettant des couleurs plus vives sur ces débris vénérables d'un art lointain, qui sont pourtant la propriété la plus noble, et qui devraient être l'orgueil des vieilles églises dont peut-être ils ne sont plus l'ornement.

Ainsi le détail des autels, de la nef et des voûtes, est impitoyablement condamné à subir l'ornement nouveau qui l'outrage. Malheur, si quelque fragment oublié de peintures antiques supplie pour une frise qu'il faudrait vénérer; l'inexorable cordon rouge ou bleu ne saurait s'arrêter pour si peu de chose; la frise disparaîtra sous peine de déplaire à l'amateur exercé du terroir, et de faire taxer de mauvais

goût l'homme de génie qui préside à ces décorations.

Les sociétés savantes font sans doute de louables efforts pour s'opposer à ce vandalisme; leurs doléances ne sont pas toujours négligées du pouvoir. D'autres fois aussi elles trouvent des artistes et des écrivains pour conserver du moins le souvenir de monuments trop fragiles qu'un instant peut anéantir. Dernièrement, dans les Mémoires des Antiquaires du Midi, nous lisions une savante description, accompagnée de beaux dessins, de l'église de St-Exupère, patron de Toulouse, et dont l'histoire a été reproduite sur les murs dans de curieuses peintures, elles aussi menacées de destruction (1). Deux sociétés locales réunies ont eu la gloire de soutenir une lutte difficile, et d'avoir dérobé à la destruction le célèbre temple St-Jean à Poitiers, monument gallo-romain du IIIe siècle, à peu près intact, et au-

(1) Nous avons aussi entendu à la Société des antiquaires de l'Ouest, les vives et spirituelles invectives d'un ecclésiastique contre la destruction de vieux débris de peintures qui existaient dans l'église de Sainte-Radégonde, à Poitiers.

jourd'hui destiné à recevoir un musée départemental d'objets antiques, parmi lesquels ce temple est lui-même l'objet le plus curieux. Je n'en parle ici que pour les peintures qu'il renferme et qu'il convient de rapporter au XIe siècle; on y voit la figure imposante du Christ avec cet ovale si connu, ce front majestueux, cette bouche entr'ouverte, ce type grandiose du vêtement, de la pose, des cheveux, ce je ne sais quoi qui respire, non pas la beauté et l'œuvre proprement dite de l'art, mais quelque chose qui possède la pensée, la vie, la vertu, qui sait ce qu'elle signifie, et en qui se reflète merveilleusement le type sacré du moyen-âge, tel que nous avons essayé de le saisir dans ce chapitre (1).

Il me souvient d'une circonstance déjà trop lointaine dans ma vie, et qui se rattache à une peinture de ce genre, ainsi qu'aux destructions dont je viens de parler. Étant très-

(1) Il faut surtout citer les fresques qui couvrent encore la voûte et une partie des murs de l'église de Saint-Savin. Ces peintures si remarquables et si fragiles à tant d'égards, demandent à la fois d'être protégées, décrites, et reproduites par le dessin.

jeune et avec d'autres enfants, je passais fort souvent sur les côtés extérieurs d'une église du xie siècle, dès longtemps abandonnée, mais encore debout, dans un faubourg écarté d'une petite ville que j'habitais alors. Or, on voyait par une petite fenêtre cintrée, sur le plan incliné de la voûte et se terminant au mur opposé, la redoutable figure d'un Père éternel, à barbe longue et touffue, aux amples vêtements tissus d'azur et de cinabre, au front haut et sillonné de plis, qui m'auraient rappelé, si j'eusse été déjà un humaniste, le célèbre sourcil de Jupiter dans Homère. Il était assis sur les nuées, et sa grande main était levée comme pour dominer l'infini. Surtout, son œil immobile qui dardait un regard vivant quoique morne, à travers les ombres de l'enceinte et par-delà la petite fenêtre cintrée, nous inspirait (je ne sais si c'était bien à tous, et si tous s'en souviennent, mais je ne l'ai pas oublié) une impression d'effroi qui pourtant nous captivait et nous ramenait involontairement sous la fascination de ce regard éternel. C'est là, parmi les souvenirs de ma vie, l'im-

pression, je puis dire religieuse, la plus profonde que l'art ait jamais produite en moi. Il y a donc bien de la puissance dans ces ébauches de l'art primitif, dans ces types de peinture sacrée, malgré leur rudesse et leur manque absolu de toute autre beauté que celle qu'ils empruntent de l'idéal. Lorsqu'après bien des années je revins dans cette ville de mes premiers souvenirs, je courus au Père éternel, bien résolu cette fois de soutenir sans effroi son regard immobile. Mais, hélas ! la formidable figure n'était plus à craindre ; le vieux temple avait disparu, les pierres rajeunies par le travail de l'entrepreneur avaient servi sans nul doute à ces maisons blanches du bouvelard neuf, où je ne reconnaissais plus rien ; il me semblait pourtant que j'aurais mieux aimé retrouver là ce qui était demeuré si bien empreint dans mon souvenir.

Oh ! veillez sur vos monuments, ils sont la propriété des générations ; veillez sur eux, car ils sont aussi les vrais titres de vos cités, et la plus sainte tradition de vos aïeux. Protégez ces nobles ruines qui parlent si éloquemment dans

leur abandon. Ainsi pourrez-vous plus tard retrouver en les voyant quelques-unes des impressions qui ont saisi votre jeune âge, qui lui ont laissé pressentir un sérieux horizon, et quelle part occupera la pensée de l'infini dans l'existence de l'enfant devenu homme. Or, je ne connais aucune chose à qui il appartienne aussi bien qu'aux monuments de l'art gothique, de produire de tels effets, d'exercer de telles harmonies avec les premières dispositions méditatives du cœur.

Après avoir, dans cet aperçu trop rapide, donné une idée générale des trois arts plastiques au moyen-âge, considérés soit en eux-mêmes, dans leurs ressources et dans leurs procédés, soit dans leurs rapports mutuels et en particulier dans leur subordination à l'architecture, je terminerai ce chapitre par des observations plus générales sur les causes psychologiques qui ont pu déterminer le caractère et le progrès de l'art du moyen-âge. Il s'agira de montrer quel rôle les deux éléments qui sont tout l'homme sensible, c'est-à-dire la douleur et la joie, la tristesse de l'âme et l'enjouement de l'esprit, ont

rempli comme mobiles de l'art durant cette époque. C'est donc, à proprement parler, la philosophie de l'art du moyen-âge que nous allons déterminer dans le peu de développements qui vont suivre.

IV.

Il résulte de la dissertation qui forme la seconde partie du chapitre précédent, que le vrai caractère du moyen-âge s'est établi au IXe et au Xe siècle. Alors on vit se constituer l'état dans l'église, et toutes les générations ne furent plus émues que d'une pensée, celle de la religion et de l'édification de la cité de Dieu. Le roi Robert, prince de douce et pacifique mémoire, mettait sa gloire et son amour à siéger au chœur, et à chanter comme un moine de Saint-Denys les psaumes mélancoliques du roi David. Malgré la rude et guerrière enveloppe de la féodalité, toute la société de cette époque était asservie au prêtre. Combien elle est sombre cette époque! com-

bien le x^e siècle est sinistre et nébuleux ! Tous ensemble, ceux qui souffrent et ceux qui oppressent, ne considéraient l'avenir prochain que sous l'aspect le plus terrible. Rien que ces mots de néant de la vie, de jugement dernier, d'éternité, ne retentissait aux flambeaux des cathédrales, et sur les places publiques au milieu du mouvement et des préoccupations de la vie, à la voix des docteurs, maîtres des peuples dans ces siècles de foi et de religieuse contemplation.

Surtout, une idée terrible non moins qu'étrange plane sur les populations : la millième année depuis la venue du Christ doit voir dissoudre le monde, entendre retentir la trompette fatale, et proclamer le règne de l'éternité dans le champ devenu désert de l'infini. Cette conviction introduit dans les esprits une tristesse desséchante, et détruit toute racine de vie active et d'espoir d'avenir ; car déjà l'ange exterminateur a fait tomber le premier fléau. Une peste meurtrière vient d'enlever la fleur de la population, comme autrefois les premiers nés d'Égypte, et les races consternées

n'ont plus qu'à penser aux fins suprêmes, à se prosterner dans la poussière et à mourir.

Cependant la funeste époque est passée, l'an 1000 vient d'éclore. Qui pourrait peindre la joie des peuples étonnés de survivre, et leur reconnaissance envers le Très-Haut qui a différé les jours de son courroux ? Qui dira l'effusion religieuse qui surabonde alors, et la promptitude avec laquelle relèvent leurs tiges courbées et s'épanouissent au soleil ces populations déjà faites au réseau féodal qui les brise, et qui lui-même s'assouplit et se subordonne à la supériorité de la tiare ? C'est ce qu'il faut lire dans les auteurs contemporains.

L'art aussi lui ressentit le mouvement ; et Raoul de Glaber exprime avec naïveté cette ferveur chrétienne qui courut sur la surface du pays, quand il nous montre le sol des Francs renaissant et sanctifié, tressaillant d'allégresse, et revêtant soudainement la robe blanche des églises. C'est en effet l'époque à laquelle il faut rapporter la construction du plus grand nombre de nos vieilles cathédrales romanes, si bien décrites par M. de Caumont dans la caté-

gorie des églises du roman le plus avancé.

Je regarde donc que ce fut surtout dans ce temps de tribulation, dans cette anxiété du travail politique, social et religieux, qui s'opérait du IX^e au X^e siècle, que ce fut alors que s'établit et prévalut le caractère austère de l'art dans la première époque du moyen-âge. A tant de causes réunies qui modifièrent si profondément l'esprit des races, il dut nécessairement échoir un résultat analogue, en vertu du lien indissoluble qui unit l'état de la société et celui des arts.

Lorsque, après de longs siècles d'efforts pour sortir de leur barbarie, les sociétés modernes du moyen-âge se furent peu à peu constituées sous leurs chaînes féodales, il s'opéra une grande misère dans l'humanité. Les populations de serfs qui couvraient les campagnes et les cités, qui naissaient, vivaient et mouraient sans abri, sans loi protectrice, sans soleil libre, au profit des nobles propriétaires de la terre et de l'homme qui la cultive, durent faire entendre un long cri de détresse, mal étouffé sous le poids de castes inflexibles comme

celles de l'antique Orient. Alors aussi, du sein des peuples une pensée était sortie, dominatrice, et qui s'empara de toutes les intelligences. C'était la religion, pensée divine, en qui s'éteignent les douleurs de l'existence fugitive, et qui pèse d'une balance équitable les joies cruelles du maître et les soupirs inentendus de l'esclave. La religion du Christ avait commencé ses conquêtes en relevant par des espérances d'éternité les classes pauvres ; elle avait déposé son froment régénérateur dans une terre fertilisée par les pleurs des souffrants. Quand plusieurs siècles furent écoulés, vers le onzième, l'épi fleurissait sur sa tige élancée, et, malgré les vices de l'ordre social d'alors, l'imperfection terrestre s'était adoucie, et pour ainsi dire corrigée, sous l'enveloppe unitaire qui ramenait tous les degrés de l'échelle féodale à l'égalité conservatrice de la religion.

C'est pourquoi, dans les premiers siècles du moyen-âge, ne cherchez rien en dehors de la religion, ne cherchez point un art qui ne fût pas chrétien ; ne cherchez point un objet d'admiration, lequel ne puisât pas sa vertu dans la

pensée qui planait au-dessus de toute pensée, dans le symbolisme religieux. Les productions de l'art du moyen-âge n'ont rien qui ait son explication dans la valeur même de l'art; tout au contraire a un grand prix, mais comme inhérent à la pensée qui l'inspire; tout est vénérable, en tant que symbole d'une pensée qui ne s'ignore pas, qui prend un nouvel essor, et s'en va, brillante sous le voile, communiquer la vie et le rayon lumineux de l'intelligence à tant d'informes monuments statuaires, par lesquels les artistes du moyen-âge s'essayaient à produire au dehors leur sainte spiritualité. La pensée religieuse, absorbant tout en elle, courbait toute tête altière sous sa main impérieuse; et voilà que s'avançait à pas lents et croissait, à travers les scandales et les tyrannies, la puissance redoutable et tutélaire de la papauté, jusqu'à ce qu'elle vînt se résoudre dans l'unité sombre de l'établissement de Grégoire VII.

Ce que je viens de dire à l'égard de l'austérité des types au moyen-âge, confirme le point que nous avons établi dans le chapitre précédent, sur le type d'idéalité morne,

absolue, qui est vraiment le fond de l'art de cette époque; on voit aussi comment cet art se caractérise, se différencie de l'art helleno-chrétien qui avait signalé la dernière époque de l'empire. Plus tard en effet, alors que l'esprit destructeur des peuples du nord venait s'absorber, non pas dans la société romaine qui n'existait plus, mais dans la société chrétienne alors maîtresse des Romains, et attendant les peuples barbares, vainqueurs de ces derniers, pour les subjuguer à leur tour, le mouvement terrible qui résulta de ce choc ne dut-il pas unir un caractère profond de douleur aux mystères déjà si graves du christianisme? Tout à l'heure je citais l'établissement de la féodalité, cette cuirasse aux mille mailles de fer qui enserra si longtemps les populations opprimées : tant de causes enfin n'ont-elles pas dû produire dans les esprits une préoccupation sinistre, un spiritualisme sombre, alors même que l'esprit religieux, planant au-dessus de tant de misères, relevait toutes les pensées et tous les regards vers les espérances de l'éternité?

Toutefois, quand l'historien ou plutôt le phi-

losophe d'une branche de l'esprit humain constate un élément dominant dans une époque, il ne doit pas mettre en oubli les autres faits divers ou opposés que contient la nature des choses, et qui sont subordonnés aux éléments plus généraux qui ont été reconnus. C'est pourquoi, quand je viens de montrer ce caractère de triste idéalité comme étant le fond de l'art dans la première époque du moyen-âge, j'ai cru établir des faits généraux hors de contestation. Après cela, cet élément principal établi, ce serait folie de ne pas reconnaître le rôle que l'élément opposé, l'élément de gaîté sensualiste et frivole, remplissait encore dans ce temps, comme contre-partie de l'enthousiasme religieux.

Dans ce moyen-âge si grave, la gaîté n'a point abdiqué les droits qu'elle possède sur toute nature humaine; car notre bonne nature, sous ses diversités accidentelles, est toujours et partout la même : au fond elle est double; elle recèle deux esprits, triste et joyeux, méditatif et fugitif; ces deux éléments sont diversement tempérés parmi les hommes.

Sans doute il y en a qui savent peu ce que c'est que le rire, comme d'autres ignorent les larmes et ne connaissent pas le fonds d'ennui qui s'étend comme une grève désolée au fond de quelques âmes. Mais cela est rare et ne peut tenir qu'aux circonstances d'une vie inquiète, inhabile au repos, et que rien ne saurait fixer. A prendre l'humanité plus en grand, dans une époque, il faut que les deux éléments s'y rencontrent; autrement une telle époque ne serait pas une fraction de l'humanité. C'est le fini et l'infini, double pôle qui entraîne tout avec soi; c'est le fixe et le mobile, la lumière et l'ombre. Partout où vous voyez la tristesse épandre ses voiles, vous êtes sûr que le rire n'est pas loin, qu'il accourt pour écarter ce nuage et délivrer l'horizon. Ainsi se consume la vie de l'homme entre sa double loi d'action et de réaction; et c'est pourquoi il y a encore pour cette vie des enjouements qu'elle est habile à susciter du sein même de ces profondes tristesses qui tombent à des époques intermittentes et affligent les sociétés.

Sans doute cela était vrai dans notre moyen-

âge ; cela n'était pas moins vrai dans ces époques orientales que j'ai caractérisées précédemment sous leur empreinte aussi austère que leurs pyramides de granit. Cela enfin est de toute humanité. Il y a toujours, comme s'exprime un auteur allemand, des fleurs d'azur et d'or sur le fond sombre du tapis brodé. Mais tout cela aussi n'empêche pas d'observer qu'au moyen-âge l'élément de gravité dominait celui qui est inférieur, et qu'il dut communiquer son caractère propre à l'art; cette expression fidèle de la pensée régnante dans une civilisation.

En effet, ce ne fut pas dans les premiers siècles, mais plus tard, que l'on vit s'opérer dans les esprits au moyen-âge, particulièrement en France, la réaction de l'esprit naïf et enjoué contre la tristesse féodale et cénobitique de l'âge antérieur. A cet égard on peut spécifier le XIIe siècle, temps où s'épanouit la chevalerie, ce point lumineux de la féodalité. Alors on vit, du sein de ces ténèbres, apparaître une clarté soudaine; alors fut créé l'ordre factice qui sortit de ce désordre universel. Les peuples, il faut le dire, respirèrent;

un rayonnement de gaîté, un goût de rire désordonné courut sur tout le pays. Les maîtres du gai savoir, poëtes au génie prosaïque, à l'humeur vagabonde, joviale et narquoise, trop bien assortis aux mœurs des châtelains et châtelaines dont ils étaient les familiers, les troubadours ou plutôt les trouvères réagirent en quelque sorte contre le sérieux des mœurs qui tendait à se concentrer dans les choses de l'église... Le grand choc des croisades opéra une égale mobilité qui pénétra à la fois dans les esprits, dans les institutions, dans l'art. Ce temps est aussi celui où l'art fut transformé, alors que la luxuriante imagination des artistes se déploya dans les cathédrales ogiviques du XIIIe et du XIVe siècle.

Cet élément de gaîté française, de vie enjouée, que je constate ici, et qui se retrouve plus ou moins en toute nature, il représente le sensitivisme si connu dans la philosophie de l'esprit humain. Au moyen-âge, après s'être subordonné, comme je l'ai dit tout à l'heure, à la pensée plus sévère de l'époque, il gagne du terrain, et finit par rompre même des bar-

rières sacrées. Ainsi, lorsqu'un peu plus tard il coule avec plus d'abondance, il en est venu jusqu'à s'associer aux mystères divins; dans son impiété spontanée et qui n'est pas encore méchante, il tend à les dénaturer, ces mystères; il amène leur grandeur parmi les témérités de sa fantaisie. C'est lui qui jette avec tant de profusion aux lambris, aux intersections des voûtes, aux chapiteaux, aux portes terminales, cette variété de figures, obscènes ou grotesques images de la nature et de son infinie végétation. C'est lui qui, devant le Saint des Saints, au milieu des plus augustes célébrations, introduit les indécentes fêtes des ânes et des fous. Sur les bas-reliefs et sur les peintures des églises, dans les miniatures des missels, sous la magique réverbération des vitraux, voyez comme se déploie la ronde des morts, intarissable symbole qui, durant plusieurs siècles, apporta son grand déduit à l'âpre imagination de nos aïeux. Combien ils s'égayaient à voir le hideux squelette, armé du rebec sépulcral, lorsqu'il vient avec sa poésie patibulaire éveiller tour à tour les mille condi-

tions de la vie humaine, les conviant à danser ce bal qui s'ouvre et se ferme aussi tour à tour et une seule fois pour tous!

Ainsi donc quelque chose de profond et de mélancolique se faisait entendre encore, comme une basse intérieure, au fond même de cette légèreté bruyante, équivoque, qui couvre de festons une tête de mort, et trouve une place pour ses gaîtés ironiques parmi les plus redoutables pensées de la religion et des fins dernières. Et après tout, n'est-il pas vrai qu'il y a bien dans cette inconstance quelque chose d'inhérent à notre nature et qui tient à toutes les époques de l'humanité (1)?

(1) Voir pour le moyen-âge les ouvrages de MM. Millin, Lenoir, de Caumont, Langlois, Deville, etc.; les ouvrages de planches de MM. Willemin, Nodier et Taylor, Grille de Beuzelin, de Lastcyrie, Allier, et un assez grand nombre de publications relatives à l'exploration de nos provinces.

CHAPITRE VIII.

MILAN ET ROME. ÉLÉMENTS DONT L'ART SE COMPOSE DURANT TROIS SIÈCLES DE L'ÉPOQUE MODERNE.

En 1386, la cathédrale de Milan reçut sa première fondation; Jean-Galéas Visconti avait conçu l'idée de cet édifice, qui, depuis quatre siècles révolus, n'est pas entièrement achevé. En vain l'empereur Napoléon, prompt à créer de vastes projets qu'il exécutait avec la rapidité de l'aigle, avait donné à ce grand travail une impulsion puissante; l'œuvre demeurait encore suspendue, quand déjà s'était séchée la

main éphémère du conquérant. Grâce aux subventions annuelles de l'empereur d'Autriche, le temple, dit-on, se termine enfin; mais quelque pierre reste toujours à superposer, et le moment semble fuir qui lui donnera son dernier couronnement.

C'est encore une église gothique que la cathédrale de Milan; mais qu'elle est belle, sous sa voûte immense, avec ses trésors d'ogives, de rosaces, de vitraux! comme elle est profonde et mystérieuse, dans la sainte obscurité de ses dômes, dans les merveilles de son portail extérieur, dans ses longues allées où se perd la vue, parmi ses forêts de colonnades et ses quatre mille statues, jaillissant à des hauteurs étranges, perchées sur des aiguilles qui troublent le regard et font frémir! La cathédrale de Milan est la suprême expression d'une grande époque qui se retire; l'art gothique vient y clore son dernier jour. Cet astre du moyen-âge est arrivé à son occident; il faut qu'il se couche parmi les feux d'un soir splendide. Il meurt; mais avant d'expirer pour renaître, il résume sa vertu dans une vive

efflorescence; et là, dans cette œuvre du XIV° au XV° siècle, on trouve en effet, non-seulement réalisées, mais encore portées à leur plus haute exaltation, toutes les beautés que l'art du moyen-âge avait créées pour la construction des églises chrétiennes.

Voici maintenant une autre cathédrale, Saint-Pierre de Rome, la première basilique de la chrétienté. Celle-ci a remplacé dans les temps modernes l'antique popularité des sept merveilles du monde. Elle s'est associée aux premiers souvenirs de tous ceux qui, n'ayant point vu Rome, ont entendu parler de cette capitale de l'univers. Représentez-vous Saint-Pierre de Rome, ses 600 pieds de longueur sur 500 de hauteur; ses deux portiques semi-circulaires, noblement couronnés de leurs statues antiques; son autel de bronze, dont les colonnes torses montent sous la coupole; sa chaire resplendissante; sa profusion de marbres, de mosaïques, de peintures, d'arceaux, de colonnes régulières, que sais-je enfin! Ne revenons point sur la route frayée par tant de récits et tant de voyageurs. Il peut nous suffire de rap-

peler la perpétuité d'admiration produite par ce monument, non-seulement sur ceux qui ont la connaissance de l'art, mais encore sur la foule sans nom, qui depuis trois siècles salue Saint-Pierre de Rome, comme la mère des églises, et le centre vénéré du monde chrétien.

Toutefois, si l'on parvenait à s'affranchir entièrement des admirations transmises, aussi bien que de la restauration semi-classique de Vignole et de Palladio, et qu'il fallût choisir entre les deux cathédrales, il me semble que l'on pourrait préférer celle de Milan. Toutes les ressources de l'art gothique, qui paraissent s'être donné rendez-vous dans cette cathédrale, pourraient bien lui prêter un caractère supérieur à celui de Saint-Pierre. Je rapporte ici ce que l'on a souvent remarqué : l'église de Rome est grande, mais elle est de peu d'unité; à sa sublime coupole il manque la hauteur proportionnelle de la voûte; ses croisées élégantes et vastes font regretter l'auguste obscurité du sanctuaire; ses ornements travaillés par l'art moderne avec un soin si curieux, ont fait évanouir ce je ne sais quoi d'inconnu qui porte

au recueillement, cette sainte horreur qui rassure, comme parle Racine, et dont les anciens avaient bien l'idée, mais que la seule architecture gothique savait pleinement reproduire dans la mystérieuse construction de ses enceintes sacrées.

J'ai marqué par ce rapprochement la succession de deux époques tout-à-fait distinctes, l'art du moyen-âge et l'art des temps modernes. Il y a là deux monuments d'architecture qui représentent au plus haut degré ces deux genres, ces deux époques de l'art. Un siècle seulement est entre eux; et, quoiqu'en beaucoup de points la transition de l'un à l'autre se décèle, il y a presque un abîme qui les sépare. Dans l'œuvre du Bramante et de Michel-Ange, c'est une autre pensée qui règne, une autre filiation, un autre art. Nés sous une influence étrangère, celle de l'antiquité renaissante, les premiers essais de cet autre art ont été, dans l'église de St-Pierre, ce que l'art moderne depuis trois siècles a su produire de plus accompli.

Dans l'intervalle qui sépare la construction

23

des deux églises à Milan et à Rome, voilà ce qui était arrivé. Il y avait eu une évolution de la pensée humaine et de l'art qui en est l'expression. Couvé sous la féconde chaleur de la renaissance, l'art moderne était éclos soudainement ; aussitôt né, il avait étendu ses ailes, et, brisant toute chaîne, on l'avait vu planer dans l'horizon libre. Ici, il ne faut pas oublier ce que j'ai dit précédemment. Lorsqu'il eut ainsi rejeté le lien qui le captivait au service d'une pensée régulatrice, ce que l'art retrouva en perfection plastique, il le perdit en expression comme symbole ; mais, je me hâte de l'ajouter, cela fut surtout sensible à l'égard des arts proprement plastiques, des arts de la forme construite ou sculptée. Tandis que l'inspiration chrétienne se perpétuait, comme nous le verrons tout à l'heure, sous l'abri de l'antiquité dans la peinture des grands maîtres italiens, on voyait cette inspiration décliner de jour en jour dans les autres arts. L'architecture, toute grande qu'elle resta, étant devenue séculière, déposa le caractère qui l'avait sanctifiée dans les siècles du moyen-âge.

Léon de Médicis, un pontife profane, veut attacher à son nom l'éclat des arts comme les autres gloires de la terre : à sa voix, l'œuvre conçue par le belliqueux Jules II s'accomplit ; Bramante a posé les fondements de Saint-Pierre, Michel-Ange jette au milieu des airs sa coupole radieuse. Saint-Pierre sans doute est bien un temple ; une si belle et vaste nef sied bien au culte de Dieu ; mais ce n'est plus un temple qui ne puisse être que chrétien, qui en porte le caractère sur son fronton, indépendamment de la croix qui le rehausse. C'est plutôt une construction monarchique ; la façade, du moins, n'est pas un portique silencieux, c'est un palais antique et qui annonce la demeure d'un roi. Une partie du symbole chrétien, celle qui correspond aux sept Béatitudes, si touchantes et si chères à la religion du souffrant, semble s'être exilée de cet art appelé surtout à représenter l'exaltation d'un trône pontifical. Peu à peu même cette empreinte chrétienne se retira de l'architecture des églises, et je ne crains pas d'être démenti par ceux qui ont le sentiment des époques de

l'art, si je dis qu'après les cathédrales de Milan, de Cologne, de Strasbourg, et d'autres encore du même type, il ne fut plus construit d'églises chrétiennes dans la chrétienté.

Nous avons pu remarquer, comme un caractère presque universel, qu'à chaque phase de l'art, la prédominance d'un art sur les autres a coutume de varier. Ici l'architecture, malgré ses nouvelles beautés, cède le premier rang à la peinture. Cela, au reste, était dans la nature des arts et dans leur destination. La peinture est l'art particulièrement fait pour représenter une société compliquée, inquiète, pleine de variété et de mouvement; or, voyez comment se passe l'histoire contemporaine au XVIe siècle. Sans parler des révolutions qui remuèrent alors le sol européen, surtout en Italie, observez ce mélange confus de rudesse primitive et d'élégance raffinée, de vice et de vertu, de christianisme ancien et de paganisme nouveau, ces idées de liberté germant parmi la bassesse des cours, et tout cela au nom de la réforme naissante, et au bruit renaissant des auteurs classiques, soudainement éveil-

lés de leur poussière séculaire. Devant une telle multiplicité de faits et d'idées; quand le principe du variable et du fini gagne du terrain, se répand de proche en proche, brise et renouvelle les institutions, les lois, les caractères, les mœurs; c'était une nécessité, par une loi d'esthétique parfaitement établie dans le Laocoon de Lessing, que la peinture se dégageât des voiles obscurs du moyen-âge, et qu'elle se montrât vivante et agrandie, pour présider à l'expression artistique d'un âge nouveau.

C'était le temps aussi où, par l'impulsion d'un Shakespeare ou d'un Lope de Véga, avec des proportions inconnues au drame statuaire des anciens, se développait le drame moderne, appelant toute vie humaine à comparaître sur la scène, avec ses reflets, ses nuances, sa mobilité pareille à des flots dorés qui se croisent dans le bassin d'un lac profond. Telle aussi la peinture se transforma; d'heureuses découvertes aussi y contribuèrent : le procédé de peindre à l'huile sur toile, et l'invention de la perspective aérienne, furent, pour s'orienter

dans l'art de cette époque, ce que fut l'invention de la boussole pour agrandir la domination de l'homme sur l'océan. Ainsi la peinture, transmise au pinceau d'un Michel-Ange, se montra bientôt à son apogée, quand ce grand homme jeta sur les parois d'une voûte au Vatican, rien moins que la race humaine entière, attendant la sentence de Dieu, au dernier jour du monde, au premier jour de l'éternité (1).

J'ai dessein d'établir ici, en les puisant soit dans la psychologie invariable de l'homme, soit dans les accidents multiples de la civilisation, les éléments dont se compose l'art moderne, à le prendre depuis le xve siècle, jusqu'à celui qui précède le nôtre ; je montrerai comment chacun de ces faits divers a tour à tour prévalu, et d'une manière plus ou moins exclusive, en raison de l'esprit de chaque peuple et des nuances de l'esprit contemporain. Or, tout se ramène aux trois caractères que

(1) Il y a au *Campo Santo* de Pise un Jugement dernier peint par Pisani, disciple d'Orgagna, et mort en 1389, près de deux siècles avant Michel-Ange ; on admire le génie bizarre mais imposant et terrible de cette composition.

voici : 1° élément chrétien, mélancolique, grave et touchant; 2° élément national, vif, individuel et enjoué : c'est la variété opposée à l'unité, la réalité prosaïque à la poésie de l'idéal; 3° élément antique, c'est-à-dire, étude et reproduction du beau plastique transmis par les Grecs. Dans cette distinction, il y a, à proprement parler, trois écoles, dont il convient d'indiquer le développement à travers trois siècles ; et parmi trois peuples principaux, l'Italie, les pays de langue germanique, et la France.

On a coutume de classer les écoles de la peinture moderne à l'aide de divisions assez indécises, que la mémoire ne retient pas toujours, et qui ont l'inconvénient de ne regarder que la peinture, et encore celle de l'Italie. La division si usitée dans ces trois siècles, entre les écoles florentine, romaine, lombarde, vénitienne, repose sur des diversités réelles, quant au dessin, au relief, au coloris. Toutefois, ces distinctions, sensibles dans les principaux maîtres, deviennent d'une application difficile et assez obscure, quand elles sont trop généra-

lisées, et que l'on veut expliquer par leur moyen tout ce qui est essentiel au génie des artistes. Il est vrai qu'il y a toujours la classe des éclectiques (par exemple, en peinture l'école des Carraches), que l'on ne désigne par aucune des dénominations locales si souvent employées dans l'histoire de l'art moderne ; la qualification d'éclectique, en général, est une facile ressource pour les classificateurs. Là, sous un jour douteux, sous une clarté de compromis, sont placés les sujets qui échappent à l'arbitraire des divisions absolues. C'est qu'en effet aucune des sciences ne procède, comme la géométrie, par des résultats exacts ; il faut se résigner à trouver partout, en matière de théorie et de classificatien, l'exception sur son chemin. Si donc des divisions artistiques, puisées dans les variétés de la forme et de la couleur, ne sont pas toujours incontestées ou parfaitement claires, il ne faut pas tant se récrier sur le vague des divisions philosophiques qui prennent pour base les propres fondements de l'esprit humain. C'est pourquoi, sans contredire la division usitée pour les écoles

de la peinture italienne au xvi⁰ siècle, je puiserai dans l'essence même de la philosophie de l'art une division plus générale. Des trois éléments que je viens d'énumérer et que je ramènerai aux trois principes constituants de notre esprit et de toute société moderne, je fais sortir aussi trois écoles permanentes, non-seulement de peinture, mais de tout art, non-seulement pour l'Italie, mais pour toute autre nation.

I.

Élément chrétien. — Par le rapprochement établi, en commençant ce chapitre, entre deux célèbres monuments d'architecture, j'ai montré quel changement au préjudice du symbole chrétien s'était opéré dans l'art. J'ai aussi ajouté qu'il ne fallait pas abuser de cette assertion, laquelle regarde surtout l'architecture, en méconnaissant l'influence que le christianisme continua d'exercer dans la peinture, après la renaissance des arts en Italie. Il faut dire au contraire que la pensée chrétienne se manifesta chez les peintres italiens avec une

grandeur sans rivale; les types du moyen-âge, si pauvres d'art, si riches de sentiment, se couvrirent soudainement de l'auréole d'une beauté plastique inconnue; l'art chrétien eut son grand jour, il eut son épiphanie.

Il y avait alors dans l'Europe entière une lutte de la double pensée, réformatrice et classique, contre le sentiment religieux, parvenu aussi lui à son plus haut point d'exaltation. Dans beaucoup de pays ce sentiment fut vaincu; en Italie même il reçut de rudes atteintes; la matière put croire qu'elle avait enchaîné l'esprit. Cependant le christianisme ne se retira pas de la peinture. Tandis que le goût de l'antique lui donnait la pureté idéale de la forme; tandis que le mouvement de l'esprit moderne dilatait la puissance de ses moyens d'exécution, la peinture encore, dans son fonds intime et mystérieux, demeurait chrétienne. L'esprit chrétien avait seul constitué l'art dans l'époque précédente; maintenant il n'était plus seul, mais il dominait les éléments nouveaux, et soutenait son vol dans les régions les plus hautes. Il ne repoussa plus

les principes retrouvés de la beauté antique; mais, loin de s'en laisser asservir, il les assouplit, les soumit à sa loi, il les appela ses serviteurs, il en fit les instruments de sa volonté.

En marquant ainsi d'une manière générale la grande peinture du xv° au xvi° siècle, comme représentant l'ère moderne tout-à-fait distincte de l'époque antérieure, tant pour l'art que pour l'état de la société, nous nous gardons bien de nier la transition qui se fit entre les peintres gothiques et les illustres peintres du siècle de la renaissance. Le xiii° et le xiv° siècle furent pour la peinture une grande époque, bien digne d'être étudiée; et c'est par cette école intermédiaire ou de transition que l'élément chrétien entra dans l'art proprement moderne avec cette splendeur que j'essaie de caractériser dans ce moment.

Or, cette inspiration religieuse, si touchante et si haute, qui se trouve chez les peintres du xv° et du xvi° siècle, ils l'avaient empruntée aux types venus du moyen-âge, et transmis par les peintres des deux siècles précédents. En

général on oublie trop, en matière d'histoire de l'art moderne, les deux siècles de la peinture avant Raphaël. Autant vaudrait, quand on traite de la littérature italienne, faire éclore la poésie moderne avec le Tasse ou l'Arioste, au lieu de placer son origine deux siècles auparavant, à l'époque où le Dante vécut et chanta son divin poëme. Il est vrai qu'entre le Dante et le Tasse, il se passa près de deux siècles d'efforts avant la lumière qui fut jetée par les poëtes de la renaissance. La même chose arriva quand l'art moderne, échappé aux entraves de l'époque précédente, naquit sous Cimabuë, le premier des grands peintres florentins, et se perpétua dans Florence par une généalogie parfaitement exacte, avant d'éclater dans les chefs-d'œuvre de Michel-Ange et de Raphaël (1). Le type général de cette période consiste à faire tout l'usage qu'il était

(1) Cimabuë, né en 1240; Giotto, mort en 1334; Orgagna, en 1389; Pisani, même date; Masaccio, en 1443; Brunelleschi, en 1446; Léonard de Vinci, né en 1445; Pérugin, en 1446; Mantegna, en 1451; Michel-Ange, en 1464; Fra-Bartholomeo, en 1469; Raphaël, en 1483.

possible des éléments de l'art gothique ravivé par le sentiment renaissant du beau antique, et par les faibles inspirations provenues des artistes de Byzance.

Sans doute, sous le rapport de l'art, ce n'était pas encore la beauté; les figures n'avaient ni perspective ni anatomie; le dessin était froid, anguleux et borné à des lignes sans profondeur; le coloris uniforme, sans nuance, sans fusion, se relevant seulement par la richesse matérielle de la couleur, argent, or et azur, pour suppléer à l'impuissance de l'exécution. Et cependant il y a encore une grande beauté dans les peintres de ce temps; elle consiste dans le sentiment religieux et le commencement d'idéalisation poétique qui se montre à travers la réalité des types, et la vulgarité des airs et des costumes fournis par les traditions prosaïques du moyen-âge. Déjà même dans Cimabuë, mais surtout dans plusieurs de ses successeurs, vous trouvez des parties d'un très-grand fini, des conceptions pleines de mystère, de belles têtes chrétiennes, respirant cette effusion de l'amour, telle que plus

tard un art plus perfectionné les porta au plus haut degré de l'idéal.

Ce fut Raphaël : fils de l'art moderne, par la puissance avec laquelle il sème sur la toile des détails infinis, héritier des anciens (1), par la perfection de son dessin et de sa ligne radieuse, Raphaël est surtout un peintre chrétien. Les types du moyen-âge demeurent, mais ils se transfigurent dans son imagination, et sont ramenés par ce maître, purs et sereins, à la plus grande clarté de la vie humaine. A prendre dans Raphaël ce qui fait son idéal auprès de la postérité, c'est surtout l'expression divine de ses figures, expression qu'il n'avait eu garde de puiser dans les souvenirs antiques,

(1) Surtout dans sa première manière un peu carrée et symétrique, comme on peut le voir dans l'école d'Athènes et plusieurs saintes familles. C'est à l'égard de ses affinités avec l'antique, que l'on a attribué à Raphaël l'éloge que Pline a fait de Timanthe. « Dans ses ouvrages, ce que l'artiste laissait comprendre était bien au-dessus de ce qui était représenté sous les yeux; et, si l'art était porté au plus haut point, le génie de l'artiste s'élevait encore au-delà. » *In omnibus operibus ejus intelligitur plus semper quàm pingitur; et, cùm ars summa sit, ingenium tamen ultra artem est... Plin. Hist. nat. lib.* 35, *cap.* 10. C'est bien là ce que nous avons établi dans l'introduction sur l'idéal de l'art.

et que pourtant il n'avait pas créée. Ce ne sont pas précisément les images des catacombes ou des basiliques que ce peintre a voulu reproduire ; c'est plutôt une empreinte générale et idéalisée de la pensée chrétienne, un souvenir ineffable de l'âge antérieur, quelque chose de surhumain et toutefois d'incarné dans la vie; c'est enfin le christianisme en auréole, qui est venu déposer son parfum mystérieux sur la palette enchantée du peintre d'Urbin.

C'est pourquoi, malgré les affinités que le disciple du Perugini soutient avec l'antiquité, quant à ce qui regarde les trois mérites extérieurs de la peinture, le dessin, le modelé, la composition, c'est un peintre chrétien dont la généalogie remonte à travers le même Pérugini jusqu'à Giotto et Cimabuë, et va se perdre dans la nuit demi-éclairée du moyen-âge, alors que les peintres contemporains du Dante faisaient descendre sur leur toile, comme le Florentin dans ses vers, tout ce que l'art d'une époque tumultueuse réfléchissait d'énergique et de passionné (1).

(1) Il serait intéressant de comparer la poésie du Dante avec

Ce que nous venons de dire du peintre d'Urbin s'applique d'une manière assez générale aux écoles d'Italie, particulièrement à Florence et à Rome. Sans doute la renaissance classique fut bien intense dans la patrie des Médicis; elle fut deux siècles entiers la passion dominante des Italiens; pour elle les rois et les ducs oublièrent leur tyrannie, les poëtes firent taire leur muse, et les amants leurs soupirs. Toutefois la renaissance influa moins sur l'art de ce pays que sur celui de la France; peut-être pourrai-je en donner la raison. Avant que fût venu l'effort de la lente et patiente érudition, la langue italienne était déjà formée; elle avait jailli toute guerrière sous

la peinture de Cimabuë et de Giotto; on trouverait des affinités entre cette peinture et cette poésie. Le Dante avait connu et jugé les grands artistes de son temps et de son pays :

> Credette Cimabuë nella pittura
> Tener lo campo; ed ora ha Giotto il grido
> Si che la fama di colui oscura.
> *Purg.* 11, *vers* 94.

Dans un Tableau de la poésie européenne publié récemment, j'ai essayé de caractériser les grands poëtes italiens et l'époque qui les vit naître; mais il faudrait montrer leurs rapports avec l'art contemporain.

l'inspiration du chantre de l'Enfer. On n'ignore pas l'influence que ce grand homme exerça sur la poésie, et en général sur l'art de l'Italie, jusqu'au moment où son imposante image sembla disparaître sous le nuage doré des études antiques. Grâce à la divine Comédie, il ne fut donc point donné à l'esprit grec de corrompre ou d'altérer le christianisme de l'art italien. La domination de l'église, la splendeur pontificale, les magnificences pittoresques du culte, contribuèrent aussi à faire prédominer l'esprit religieux dans la peinture romaine. Le catholicisme faisait de son Vatican un capitole chrétien, du haut duquel, luttant avec énergie contre la réforme qui s'étendait vers le nord, et redoublant ses pompes divines, il perpétuait en Italie le sentiment de la religion, et dans l'art italien, dans la peinture surtout, le maintien de la vérité chrétienne, et l'idéale représentation de ses plus saints mystères.

Des causes analogues, sous ce rapport, firent de la monarchie espagnole une annexe de l'Italie. La ferveur catholique, au xv^e et au

XVIe siècle, y fut plus ardente, plus effrénée, en présence des bûchers allumés de l'inquisition, que dans aucun temps ou dans aucune nation de l'Europe. La renaissance classique, qui s'introduisit aussi en Espagne sous Charles-Quint, avec Garcilaso, Boscan, Mendoza, demeura subordonnée à l'esprit religieux. On peut en juger par les célèbres tragiques Lope de Véga et Caldéron, ces prêtres qui sont les rois du théâtre espagnol. On sait quelle place occupe l'effusion chrétienne dans l'œuvre de Caldéron. Il en fut de même pour la peinture; et quelles que soient les diversités particulières au talent des peintres, diversités qu'il ne m'appartient pas de considérer ici, le sentiment de la piété exaltée est celui qui règne dans les compositions des peintres de l'Espagne, entre lesquels s'élève le suave et mélodieux Murillo.

II.

ÉLÉMENT POPULAIRE; variété originale, vive, piquante, expression de l'esprit moderne, et manifestation du sensualisme dans l'art. — De

même que la tragédie de Shakespeare est descendue dans le mouvement de la vie, et a recueilli dans son vaste sein, non-seulement ce que la vie recèle de sérieux, de sombre même, et de prédestiné aux douleurs, aux catastrophes des événements et des passions; mais encore qu'elle ne répudie point l'élément inférieur de la vie, le rire à côté des larmes, la rudesse du peuple à côté des héros et des rois; de même aussi, au temps moderne, le prosaïsme se montre parmi les plus poétiques efflorescences de l'art. Ombre inséparable de la lumière humaine, le sensualisme appliqué à l'art représente ce qu'il y a de fini, de mobile, d'arrêté, dans la société du xve siècle. Longtemps au moyen-âge il s'était débattu contre l'austérité des symboles religieux; peu à peu il occupa une plus grande place dans la peinture, il agrandit la toile pittoresque, et finit par signaler la prochaine intervention de l'esprit national.

Nous suivons la transmission de cet esprit dès l'aurore de la première renaissance, sous les Giotto et les Cimabuë. Il se montre alors dans la bonhomie des têtes, dans la naïveté

bourgeoise des scènes, des figures, des costumes, dans l'absence d'idéal, au moins historique, dans ces cordons de paroles pieuses jaillissant de la bouche des saints et des martyrs, et qui bariolent le tableau de leurs disgracieux méandres. Tout à l'heure j'ai dit comment les peintres florentins et romains qui vinrent plus tard, surtout Léonard et Raphaël, recueillant ce qu'il y avait chez leurs devanciers de pur et de vraiment hiératique, épurèrent aussi la vulgarité antérieure, et rappelèrent la dignité idéale de la composition et la fidélité du costume; le premier, dans sa fresque du réfectoire des dominicains à Milan; le second, dans les loges immortelles du Vatican.

Cependant cet élément d'originalité et ce manque d'idéal que je caractérise ici, passa de la première école florentine à celle de Venise. Là, au milieu des perfections les plus rares en tout ce qui concerne le matériel de l'art, l'idéalisme perdit son empire et sa sainteté. Dans le génie vénitien, il y a un sentiment vraiment inspiré de la couleur, du clair-

obscur et de la perspective, qui suffit sans doute à l'admiration, mais qui laisse regretter cet idéal divin, ce je ne sais quoi qui domine l'art, comme Pline le disait d'un peintre antique, dans un passage que nous avons pu rapporter à Raphaël.

La volupté ou la mollesse vénitienne se révèle même dans les tableaux chrétiens du Corrége et d'André del Sarto, ces demi-vénitiens de l'école lombarde. Le Titien et le Tintoret excellent pour la peinture de la chair et pour le revêtement matériel de la vie, mais surtout le puissant Véronèse éveille à son gré les pompes de Venise et les fait resplendir sous la profusion créatrice de son pinceau. Voyez les Noces de Cana : admirez l'éclat du coloris, la fougue de la composition, la richesse des détails, ce monde de figures qui peuple et fertilise une toile immense. On ne regrette qu'une chose, mais cette chose est tout; c'est l'absence absolue du sentiment religieux, l'entier oubli du sujet que le peintre voulait traiter. C'est là un banqnet européen, où tous apparaissent, princes et princesses, chrétiens et Turcs, sans

oublier la plume de Charles-Quint, et la pelisse de Soliman (1). C'est un palais magnifique ; un air brûlant, splendide, sans clair-obscur, circule à flots d'or et baigne ces colonnes resplendissantes. C'est aussi une foule de peuple échelonnée le long des colonnes et sur les frises ; tout est là, tout un siècle, mais rien qui se rapporte au sujet mystérieux qui s'accomplit, au Christ, humble et pauvre, préludant, chez quelque modeste habitant de la Galilée, à la mission sainte qui, à partir de ce jour, consume sa vie de miracles et de douleurs.

Ce qui fait le principal caractère du tableau du Véronèse, c'est qu'il est un type remarquable de l'introduction du sensualisme dans l'art. Cette toile surabonde de mouvement, mais le spiritualisme a disparu ; ce n'est plus qu'une peinture profane sous un vocable chrétien. Faite pour captiver les sens, l'école vénitienne

(1) Deux autres célèbres Vénitiens font de pareils anachronismes : le Tintoret arme d'espingoles les soldats de Moïse ; Titien fait escorter le Sauveur par des soldats ornés d'une fraise empesée, et du pourpoint tailladé des gentilshommes castillans.

s'insinue par la couleur; à l'esprit elle substitue le triomphe de la chair, au repos le tumulte, à l'unité la variété, au sentiment supérieur de l'invisible empyrée, la transparence palpable d'un ciel matériel. Comparez les Noces de Paul Véronèse et la Cène de Léonard de Vinci, deux tableaux qui représentent une double école dont le point de vue est entièrement opposé. D'une part, vous voyez l'école de la conception chrétienne, remplie de grâce, d'onction sainte; de l'autre côté, c'est une conception extérieure et déshéritée de l'idéal; le sensualisme introduit dans le sanctuaire a effeuillé la couronne de l'art, il a sacrifié la poésie et l'expression à la peinture plus complète de la forme et de tout ce qui, dans cette vie terrestre, est tributaire de nos sens. Là se trouve la distinction vraiment esthétique qui sépare les écoles modernes, et cette distinction a plus de portée que celle qui caractérise le premier de ces peintres comme appartenant à l'école vénitienne, et le second à celle de Florence.

Cependant, bien que l'œuvre du Véronèse,

et en général des peintres vénitiens, montre en soi moins de sentiment et de haute intelligence que les autres productions des écoles d'Italie; bien que les Vénitiens accordent davantage à la représentation des choses sensibles, ce n'est pas parmi eux, ce n'est point dans les écoles italiennes, qu'il faut chercher l'élément que nous essayons ici de déterminer, vulgaire, original, et que l'on peut appeler indigène, parce qu'il se trouve partout où subsiste une bonne nature primitive que n'a point comprimée la chaîne des tyrannies. Esprit moqueur et prosaïque, il avait été au moyen-âge une sorte de réaction non avouée contre l'inflexible point d'arrêt de la religion longtemps dominatrice de l'art entier. C'est pourquoi il devait arriver qu'il se manifestât plus tard, sous des aspects divers, dans les pays de réformation, et qu'il se plût à germer parmi les brumes de la Scarpe et du Rhin. Tandis que la haute imagination multipliait en Italie les chefs-d'œuvre du pinceau chrétien, dans les villes de la Flandre et de la Hollande on voyait régner la vérité sans grâce, les détails

prosaïques de la vie bourgeoise, la variété locale, individuelle, enfin l'expression de la vie vulgaire, excessive et réjouie, où l'idéal ne se décelait que par de rares et fugitifs rayonnements.

Telle est l'école flamande et hollandaise ; il y a là, dans ces régions douteuses entre les brumes du nord et la lumière méridionale, deux artistes qui sont les rois de la couleur. Le premier est Rubens, peintre à l'ardent coloris, plein de relief, de ressort et de vérité. Rubens fait couler à flots intarissables l'ardeur de la vie physique, et la lumière d'un ciel qui n'était pas le sien. Mais ce peintre est terrestre, il ne sait guère ce que c'est que l'idéal et que la vérité la plus haute de l'art, quand celui-ci s'élève au-dessus des images de la terre afin de laisser pressentir le mystère de l'infini. Rubens affecte pourtant le symbolisme ; mais quoi de plus insupportable que les allégories mythologiques qui encadrent toutes les scènes de sa galerie de Médicis? Je ne suis frappé que de deux beaux souvenirs quand je pense à cette célèbre galerie ; je vois la belle tête de l'accouchée,

merveilleuse comme expression de la douleur physique tempérée par un rayon de joie maternelle ; je vois aussi, dussiez-vous trouver ce rapprochement assez étrange, les deux lions qui traînent le char triomphal de la reine, tous deux si beaux par les tons dorés de la couleur, par le relief, par la vie, et qui semblent s'élancer de la toile en rugissant. C'est qu'en effet ce peintre excelle surtout par le talent de l'exécution, et ce talent matériel il le porte jusqu'au génie.

Un autre peintre plus étonnant que Rubens, parce qu'il est plus spirituel, c'est Rembrandt. Celui-ci est un vrai magicien ; il a le secret de peupler l'ombre, comme son rival peuple la lumière ; par lui l'obscurité devient palpable, il y fait éclore des figures vives du dessin le plus accusé, et qu'il multiplie aux regards avec une incomparable fécondité. Personne n'a pu l'imiter pour la naïveté si plaisante de ses intérieurs quelquefois grotesques, et pourtant si attachante par la sensibilité qui la relève (1).

(1) On peut en juger dans ses eaux-fortes si connues de tout le monde, et si recherchées des amateurs. Rien n'est beau,

Les mystères bibliques et évangéliques les plus saints sont chez lui de purs accidents de la vie hollandaise; pour la physionomie, pour le costume, rien n'est plus réel, plus contemporain du peintre; tous ces Juifs de Jérusalem sont nés à Amsterdam. Et cependant, à force de perfection mécanique, et il faut le dire aussi, de sentiment, il arrive à ce peintre d'imprimer un divin spiritualisme à ses scènes de repos intérieur; tel est le tableau de la famille de Tobie. Mais on peut dire de ces peintres en général que leur mérite est surtout mécanique; ils sont inimitables par le prestige pittoresque, par la pureté du dessin, la sûreté de la perspective, la science des reflets et du clair-obscur, en un mot par tout ce qui tient à la magie de la couleur.

C'est pourquoi il ne faut pas aller chercher ailleurs, et mieux que chez Rembrandt, ce type populaire, qui n'est, à vrai dire, ni religieux ni antique, mais qui est surtout vivant et national. Rubens et Rembrandt, malgré la

pour le clair-obscur et pour la vérité, comme la pièce dite de cent florins, le Christ guérissant les malades.

vulgarité de leurs types et de leurs moyens, occupent le plus haut point d'un art original, que l'on peut appeler, si l'on veut, hollandais ou flamand, et dont Téniers et Ostade tiennent le rang inférieur. Ces derniers sont tout-à-fait du peuple; ils ont converti en jovialité bruyante, en finesse exquise de pinceau, malgré la nudité d'une nature vulgaire au-delà de la permission, le vernis élégant et pur des poëtes idylliques de l'antiquité.

En Allemagne, malgré ce qu'il y a de porté à l'idéalisme dans l'esprit du nord, l'élément de réalité matérielle se montre dans la peinture comme dans les autres arts. Il ne suffirait pas de citer Albert Dürer pour réfuter cette assertion, d'ailleurs établie par le caractère pittoresque et tout réaliste de l'Helvétien Holbein, le précurseur de Rubens. Sans doute Albert n'a pas toujours manqué d'élévation ni de simplicité douce et chrétienne. J'ai cité plus haut le vieux peintre de Nuremberg parmi ceux qui marquent la transition de la peinture du moyen-âge à l'époque moderne. Je ne crois pas m'être trompé; il résume le gothique et le

moderne. Mais sa peinture est sèche, sa plastique est anguleuse et trop ressentie ; souvent ses physionomies se refusent à l'idéal. On voit que la réforme est prête en Allemagne ; elle s'approche et passera par cet art, en même temps qu'elle laissera ses vestiges dans tous les rameaux de l'esprit germanique. Pour peu que l'on ait étudié la littérature de ce pays depuis trois siècles, depuis la disparition des Minnesinger, on sait quelle pauvreté de poésie la vieille Allemagne a fait entendre du milieu de ses maîtrises et de ses corporations, enfermée qu'elle était dans une bourgeoisie frondeuse, réformatrice, dont la prosaïque expression se décèle tout entière dans les volumineux factums poétiques du cordonnier Hans-Sachs, et de Sébastien Brandt (1).

(1) Voir notre Tableau de la littérature européenne, partie allemande. Il y a sans doute bien du fantastique dans les dessins d'Albert Dürer ; cette imagination allemande, dont l'empreinte s'est manifestée dans le dernier siècle par le goût des légendes et des histoires merveilleuses, et, dans notre temps, par les fantaisies idéalistiques d'Hoffmann et de Jean Paul, peut remonter directement jusqu'à Albert. L'estampe si connue du Chevalier de la Mort semble échappée aux crayons d'Hoffmann. Mais ce genre d'idéalisme est celui du peuple ; il ne se puise à

III.

ÉLÉMENT ANTIQUE. — Personne n'ignore comment, après que l'esprit humain eut reçu le contre-coup des grandes découvertes qui éclatèrent alors, il courut sur toute l'Europe une ferveur extrême pour l'antiquité renaissante. Le génie antique tout entier avec ses idées, ses lois, ses mœurs, presque avec son paganisme, parut être évoqué de son tombeau de seize siècles, pour s'imposer à des sociétés nouvelles, qui traînaient encore avec effort la chaîne brisée de l'âge antérieur. On a bien souvent décrit l'enthousiasme qui se répandit d'un bout à l'autre de l'Occident, durant ce xv^e siècle qui vit des générations successives, peuples et rois, s'abreuver à l'envi aux fontaines grecques, et recueillir du sein de leurs longues funérailles les monuments de la véné-

des sources ni bien pures ni bien relevées ; il se rattache aux peintures effrayantes et ironiques du moyen-âge, à cette danse macabre dont j'ai parlé. C'est en effet vers le même temps que le célèbre Holbein s'immortalisait, en peignant la Danse de la Mort sur les murs du cimetière de Saint-Pierre, à Bâle. Albert Dürer est né en 1471 ; Holbein, en 1498 ; Luther, en 1483.

rable antiquité. Les arts de la parole, éloquence, poésie, philosophie, prennent le premier rang dans cet élan général. Les arts plastiques, à leur tour, ne tardèrent pas à s'éveiller; le génie de l'antiquité imprima sa forme nouvelle aux monuments architecturaux qui naquirent. La peinture et la statuaire apprirent à se ranger sous la discipline de ce même beau antique, qui avait été le mobile de l'art sous l'époque grecque, avant que fût survenu le principe d'infini, d'idéalité, dans lequel, à défaut de beauté plastique, l'art du moyen-âge avait puisé sa vertu. Je vais jeter un coup d'œil sur les caractères que l'imitation de l'antique imprima à l'art moderne, surtout en France; nous suivrons tour à tour la marche des trois arts.

I. Sans doute, pour trouver l'explication la plus parfaite du génie de la renaissance dans l'art italien, il ne faut pas sortir de l'école romaine de Raphaël et de son disciple Jules Romain. Mais le premier de ces deux peintres fut si grand, il réunit si bien tous les mérites, que nous avons pu regarder l'idéalité comme

formant le principal caractère de son génie. Plus tard, quand déjà l'école romaine semblait fléchir sous l'héritage des grands maîtres qui l'avaient fondée, et perdre la trace des bonnes traditions, il se forma une école d'éclectiques, laquelle réussit à relever la peinture, en la ramenant surtout à l'imitation fidèle de l'antiquité. Telle fut l'école bolonaise, dite des Carraches, famille perpétuée dans l'art de peindre, et possédant une telle communauté d'illustration, qu'il est difficile de leur assigner des traits individuels. Ce n'est pas à dire que la peinture rétablie par les Carraches fût purement antique, et, par exemple, que l'on puisse la comparer à ce qui nous reste des peintures grecques d'Herculanum; les deux autres éléments s'y retrouvèrent, mais seulement dominés par la règle du beau idéal des anciens. On sait quel rôle le sentiment religieux remplit dans l'école bolonaise; il suffit de citer le Dominiquin et sa Communion de St Jérôme. Cependant l'impulsion communiquée par les Carraches fut surtout classique; de là elle passa en France, où elle redoubla ce même mouve-

ment que déjà un autre Bolonais, Primatice, avait transporté à la cour de François Ier (1).

Si donc, en Italie, on peut dire que l'élément religieux fut surtout le principe de la peinture; si, dans les productions de plusieurs peuples du Nord germanique, ce fut surtout la vulgarité de la vie; en France, le génie antique a primé, il règne avec une souveraineté presque absolue. En France, contrée moyenne sous un ciel moins ardent que celui qui brûle l'Italie, moins sombre que celui qui n'échauffe pas la Hollande, l'art eut à se réfléchir dans une peinture noble et digne, mais possédant en soi un élan moins original, une couleur moins chrétienne, un souffle de vie moins puissant que celui qui anime les grands maîtres de l'Italie. La rénovation classique qui s'opéra en Europe au xve siècle, fut plus marquée, plus durable en France; elle finit par s'y assimiler les arts de l'imagination d'une manière

(1) Louis, Augustin, Annibal Carraches, nés tous les trois à Bologne, en 1555, 1558, 1560. Albane, cet Anacréon pittoresque, est aussi un Bolonais né en 1578. Le Dominiquin est né en 1581. Le Primatice, né aussi à Bologne en 1490, avait donc précédé de plus d'un demi-siècle la venue des Carraches.

plus exclusive que dans les autres pays, qu'en Italie même où cette renaissance avait eu, il faut le dire, son aurore la plus splendide (1).

Si l'on vous demande quel est le plus grand des peintres français, ne craignez pas d'attribuer cette gloire à Nicolas Poussin. Or, ce grand homme, dont les productions sont si connues, s'est attaché plus que tout autre peintre des temps modernes à reproduire le caractère de l'antiquité. Nul comme lui n'a su toucher le vif du cœur, sans employer d'autre ressource que celle de réfléchir dans son génie la plus pure lumière de l'idéal grec. Ne cherchez point chez ce grand artiste le caractère biblique ou

(1) Nous passons de suite à la peinture du règne de Louis XIV: les deux autres arts plastiques furent très-remarquables en France dans le siècle qui précéda ce monarque; mais, pour la peinture, elle fut généralement plus tardive, et il n'y eut guère d'école française avant celle qui fleurit avec le Poussin. Toutefois, il n'y a en cela rien d'absolu; il y a eu surtout un grand peintre, Jean Cousin, né en 1589, sculpteur, le dernier des peintres verriers, et le premier des peintres sur toile qui aient obtenu la célébrité. Si on l'apprécie d'après le *Jugement universel* qui ornait l'église des Minimes, à Vincennes, très-grande toile gravée par Audran, c'était un peintre digne de Michel-Ange; mais sa manière persista peu, et il ne fonda guère d'école en France.

bien évangélique, soit dans le Déluge, soit dans les Sacrements et dans sa galerie de la Passion. Poussin entra dans l'expression chrétienne par une voie différente de celle de ses devanciers, à force de perfection hellénique. Il y a un charme intérieur plein d'onction et de repos dans les scènes historiques qu'il place avec tant de goût au sein des plus obscurs paysages ! Son érudition, toujours mesurée, est si heureusement fondue dans la simplicité de ses lignes et dans l'harmonie de sa composition Pourquoi faut-il que, dans ces toiles savantes, la couleur, peu à peu altérée, laisse prévoir l'instant où ce grand nom ne sera plus aussi lui qu'un écho stérile, demeuré vivant après ses œuvres disparues, comme sont restés les noms des peintres antiques dans les souvenirs de la postérité ?

L'antiquité n'a pas possédé dans tout l'art moderne un représentant aussi parfait que le peintre du Déluge et de l'Arcadie. Poussin a asservi à cette loi toute l'école de peinture du grand siècle. Des toiles retrouvées dans les greniers du Louvre, et que j'ai aperçues avant

qu'elles fussent manifestées, m'ont fait connaître dans Mignard un grand développement du génie ancien pour la peinture mythologique. Lesueur a plus de dignité et d'énergie dans le pinceau ; il est tout-à-fait chrétien dans Saint Paul convertissant les magiciens, et surtout dans la vraiment sainte galerie de St-Bruno. Mais aussi, rien n'est comparable à ses Muses, expression si complète de l'antique, même pour la couleur peu forte, suave, et un peu altérée, qu'on les prendrait volontiers pour le plus beau trésor parmi les peintures exhumées des laves du Vésuve. Lebrun, l'orgueilleux peintre du roi, est aussi lui un peintre antique ; mais il a moins que les deux autres, de vie, de sentiment, d'originalité. Il y a toutefois une inspiration dans le St Étienne lapidé, dans la tête de ce martyr dont les yeux, voilés par la mort, contemplent, comme dit le texte sacré, le ciel ouvert et les anges du ciel qui descendent pour le soutenir. Mais que dirai-je de la Madeleine du même Lebrun, portrait contemporain d'une courtisane repentante et délaissée, étalant avec un abandon affecté sa

noble figure, l'apprêt de ses larmes, sa pose académique, son riche vêtement? Quant aux Batailles d'Alexandre, on y trouve un mérite remarquable de style plastique, une verve froide, toute d'imitation et d'effets péniblement et surtout confusément combinés. Je regrette que l'espace ne me permette pas de m'étendre davantage sur cette école du règne de Louis XIV, laquelle, bientôt dégénérée dans les tableaux sans grandeur, sans idéal, sans jour, aux draperies forcées, au jour faux, du second Jouvenet, abdiqua, dans les productions du siècle qui suivit, les derniers éléments de sa puissance et de sa vertu.

II. On peut dire qu'en France, au XVI⁰ siècle, le génie de l'architecture se retira des églises, et cessa de les animer de son souffle symbolique. Vous voyez même peu d'églises en France portant le caractère de cette époque (1). Dites-moi ce que serait venue faire, auprès de l'architecture gothique, soit comme rivale, soit comme sœur, cette renaissance si douce,

(1) Dans notre province, nous citerons le portail de l'église de Loudun, architecture de pleine renaissance.

si fleurie, si parfaite en ses frises, ses volutes, ses enroulements, ses pendentifs, svelte et moelleuse dans les lignes de ses arabesques; piquante et à la fois suave dans tous ses détails statuaires. L'art désormais construira des châteaux, mais non plus de ces constructions militaires du moyen-âge, châteaux forts, pareils à des rocs bâtis sur des rocs, où s'abritait le farouche châtelain, comme le vautour dans son aire redoutable. Le château français de la renaissance a été dressé pour l'amour, et par la brillante chevalerie qui allait redoubler sa lumière, avant de s'éteindre dans les orgies hideuses et sanglantes qui couronnent le XVIe siècle. Fontainebleau, Anet, Gaillon, Chambord, Bonnivet, dans tous ces monuments de la renaissance, l'élégance antique est redevenue maîtresse; architecture admirable sans doute, elle a cependant moins de grandeur que d'ingénuité, moins de dignité royale, et plus de grâce chevaleresque que celle qui s'éleva un siècle plus tard. Les chiffres d'amour, multipliés avec mille emblèmes gracieux, figurent parfaitement cette architec-

ture, consacrée à l'expression des jours fugitifs, des amours à surface légère, de la vie peu profonde et des plaisirs d'un jour qu'emporte la mort, comme la feuille verdoyante que le vent sèche et dissipe au fond des bois.

Dans l'architecture française dite de la renaissance, remarquez l'union de deux éléments sur les trois que j'ai signalés comme constituant l'art moderne. D'un côté, c'est le génie de l'antique, apportant le riche tribut de sa correction, de sa pureté, de ses procédés accomplis, de sa ligne droite ou ondoyante, de ses traits fins et réguliers, de ce demi-spiritualisme qui accompagne toujours la conception du beau idéal, même dans les sujets profanes. D'un autre côté, on y voit l'élément vulgaire, ce qui existait de libre, de mobile, de capricieux, tout ce qu'il y avait de vivant, d'enjoué, d'animé dans la littérature des troubadours, en un mot, tout ce qui dans la vie humaine représente le sensualisme de l'esprit humain transporté dans l'art (1). Pour

(1) Il faut remarquer la part que joue le genre d'ornementation connu sous le nom d'arabesques dans l'architecture de la

l'élément religieux, il n'en faut plus parler ; il a presque entièrement disparu. Grâces à cette union des deux autres éléments, l'un, celui de variété légère, influa sur le classique, et le préserva de tomber dans la froideur, dans le pédantisme des formes convenues ; l'autre, je veux dire le retour au goût de l'antique,

renaissance. Ce genre était pratiqué par les anciens (1). A mesure que le gothique fleurit et devint rayonnant, selon l'expression de M. de Caumont, l'arabesque, qui ne s'était jamais exilée de l'art, prit une plus grande extension ; c'est pourquoi la ciselure des ornements et des armures, comme on peut le voir au musée d'artillerie, est si avancée et presque si parfaite vers le XII^e et le XIII^e siècle. Quand l'art classique vint à renaître, l'arabesque demeura et fut pour ainsi dire l'élément formateur de cet art, comme l'ogive avait été celui de l'art gothique. De là ces frises aux spirales si ravissantes d'élégance et de fantaisie, dont les beaux détails font l'ornement de nos musées (2). C'était le Primatice, disciple de Raphaël, qui avait vivifié tout ce luxe, après qu'il se fût enté de lui-même sur les éléments de l'art antérieur. Plus tard le temps des arabesques disparut, et cette circonstance, en laissant l'architecture nue et fière, froide mais belle, fut l'un des préludes qui annoncèrent le siècle de Louis XIV.

(1) J'ai sous les yeux un recueil des arabesques des bains de Livie et de la villa Adrienne, avec les plafonds de la villa Madame, près de Rome, peints d'après les dessins de Raphaël. Ici la renaissance et l'antiquité sont bien sœurs, toutes pleines de grâce et de perfection.

(2) Les fragments que nous possédons dans notre musée départemental du château de Bonnivet, ne le cèdent point aux ornements plus célèbres d'Anet et de Gaillon.

servit de frein à la bonne nature, l'empêcha de s'humilier sous la domination du principe sensible et matériel. Cette union imprime à l'art de la renaissance française un caractère unique, original même malgré l'imitation, et qu'il convient d'étudier, parce qu'il est une image assez fidèle de l'époque irréligieuse, mais élégante autant que désordonnée, dont il reproduit l'idéal.

Plus tard cette union se brisa, et par là fut marqué le passage du siècle de François Ier et des reines du nom de Médicis, au siècle de Henri IV et de Louis XIV. En littérature, le génie de l'antiquité se lassa de son alliance avec l'imagination, avec la spontanéité piquante et prime-sautière de nos anciens écrivains. La lutte étant survenue, l'esprit de la renaissance étouffa cet esprit original ; puis, ayant vaincu, il s'organisa, il plia à sa discipline les plus nobles, les plus pures intelligences. Ainsi le goût de l'antique en fait d'architecture prévalut en France sur la naïveté vulgaire, de même qu'en Italie, sous la réforme des Brunellechi, des Vignole et des

Palladio, il avait prédominé sur le type architectural de la religion. Quoi qu'il en soit, une fois cette révolution accomplie, il se fit une grande époque. Le siècle de Louis XIV fut l'ère classique par excellence; et l'érudition entra pour une grande part dans l'œuvre du génie.

Il est aisé de retrouver dans le genre de construction du siècle de Louis XIV, un caractère qui n'était pas celui du siècle précédent. Type sévère et monumental, il s'est dégagé de la riante légèreté de l'art sous François I^{er}. Il ne se laisse plus enlacer sous les mille replis des fines et capricieuses arabesques, comme l'arbre des Florides sous les lianes de la forêt ; il n'y a pas de lianes alentour des ormeaux plantés par l'industrie de Lenôtre. Mais il est vrai de le dire également, cet art semble chercher en soi une pensée plus simple, plus haute, plus recueillie. Ce n'est pas la sainteté des cathédrales, mais ce n'est plus la frivolité du château chevaleresque ; il y eut des églises dignes, mais froides ; il y eut des châteaux réguliers, mais sans grâces ; vous y chercheriez en vain la pro-

fusion des ornements plastiques, tout ce monde de détails qui vit, s'épanouit et se déploie en trésor de végétation dans les châteaux ciselés de la renaissance; l'art moderne a disparu sous une couche universelle de sujets mythologiques, superbes contre-épreuves de l'antique, mais fruits d'un système arrêté, exclusif, qui mêla toujours un faux air de pédantisme aux meilleures inspirations du grand siècle. Tâchons donc de trouver le mot qui explique l'existence de l'architecture sous Louis XIV et des caractères que nous croyons pouvoir lui attribuer (1).

(1) Les plus beaux et plus religieux génies du siècle de Louis XIV, exclusivement préoccupés, en fait de littérature et d'art, des modèles de l'antiquité, n'ont pas même soupçonné qu'il pût y avoir quelque mérite dans les siècles modernes antérieurs au leur. Je ne trouve qu'un mot relatif à l'architecture de nos cathédrales; il est de Fénélon, à l'occasion de l'abus des antithèses et des jeux de mots (dans les Dialogues sur l'éloquence) : « Connaissez-vous l'architecture de nos vieilles églises qu'on nomme gothiques? Avez-vous remarqué ces roses, ces points, ces petits ornements coupés et sans dessin suivi, enfin ces colifichets dont elle est pleine? L'architecture grecque est bien plus simple, elle n'admet que des ornements majestueux et naturels; on n'y voit rien que de grand, de proportionné, de mis à sa place. Cette architecture gothique nous vient des Arabes qui étaient des esprits subtils et de mauvais

Chaque époque de l'histoire ayant, comme nous l'avons établi jusqu'ici, son idée maîtresse qui prend jour au moyen de l'un des arts, et se symbolise sous une forme plastique dont nous avons essayé de caractériser les traits généraux, toute la théorie peut se formuler ainsi qu'il suit : Dans le moyen-âge, cette idée maîtresse, cette pensée personnifiée, c'est le prêtre ; son expression est un temple. A la renaissance, cette pensée c'est le noble, c'est François Ier, recevant à genoux le grade de chevalerie sous l'épée du chevalier Bayard ; dans l'art, l'expression de cette pensée c'est le manoir chevaleresque, le gracieux château des grands seigneurs, déchus de leur féodalité et devenus courtisans. Plus tard, l'œuvre préparée par les siècles de notre histoire est accomplie ; la féodalité, comme puissance rivale, a cessé de respirer. La pensée sociale roule tout entière sur un seul pivot ; elle se résume dans la personne du roi. De là, comme expression

goût, etc. » Nul doute que Fénélon n'eût préféré de beaucoup Saint-Sulpice et Saint-Roch à Notre-Dame de Paris ou à la basilique romane de St-Germain-des-Prés.

de la pensée du xviie siècle, une architecture qui aura aussi elle son idéal, qui représentera l'époque, qui sera royale et monarchique; son monument-type, ce ne sera pas un temple, pas un château fort, ce sera un palais.

Ce roi disait : L'état c'est moi, c'est-à-dire, la nation, le temps, les idées, tout ce qu'on respire d'air physique et moral en ce siècle, tout cela c'est moi. Dans cette parole est contenu aussi tout le secret de l'art de ce règne; l'art, c'était le roi. A l'idée du monarque tout se rapportait, plaisir, vertu, religion, poésie, et jusqu'à la destination elle-même de l'art. Or, comme dans cette éphémère déification d'un homme royal, il y avait quelque chose du caractère qui avait été celui de l'art aux temps orientaux et sous les Césars de Rome; de même aussi, sous Louis XIV, l'art du siècle dut être l'architecture; non pas toutefois, comme chez les Romains, l'architecture universelle, semant son granit et ses constructions immenses sur la surface du monde, symbole qu'elle était non de l'empereur, mais de l'empire; mais ce fut alors une architecture princière

et hautaine, grande parce que le monarque qui l'inspira était grand, et que l'exaltation de la gloire ne manqua point à son règne. C'est pourquoi, tandis que la charmante architecture du xvi⁰ siècle se déforme et perd son caractère d'ornementation si bien approprié à la pensée qu'elle exprimait, le même art, sous Louis XIV, montait à sa plus haute expression ; il réalisait l'idéal monarchique par deux monuments, la colonnade du Louvre et de la façade du château de Versailles (1).

III. Si maintenant nous jetons nos regards sur la statuaire des temps modernes, nous trouvons qu'elle a suivi une marche analogue à celle de l'architecture, soit dans le xvi⁰ siècle après la renaissance, soit au xvii⁰ siècle sous l'établissement de Louis XIV.

Je voudrais qu'il me fût permis de carac-

(1) Il suffit de se rappeler de quelle sorte d'idolâtrie Louis XIV, au temps de sa fortune, était entouré par sa cour. A Versailles, en particulier, Lebrun s'est donné une vaste carrière d'apothéose dans les salons de la Guerre et de la Paix, et dans la galerie des Glaces. Dans la célèbre pièce de l'*OEil-de-bœuf*, Mignard a représenté ce monarque sous les traits de Jupiter, entouré des princes et princesses du sang royal sous les attributs des divinités de l'Olympe.

tériser les préludes de la renaissance, et le moment où le gothique, parvenu à son plus haut degré de développement, disparut dans les procédés renouvelés de l'antiquité. Au XIVe siècle, en effet, le progrès était sensible; il éclate simultanément dans les trois arts plastiques : dans l'architecture, par les cathédrales du gothique flamboyant; dans la peinture, par la magnificence des vitraux et la beauté des manuscrits à vignettes; dans la statuaire enfin, par l'érection de ces grands tombeaux qui peuplèrent si longtemps les basiliques. Maintenant que les monuments de ce dernier genre sont dispersés, vous en trouvez le souvenir disposé pour l'étude dans les ouvrages de Millin et de Lenoir. Ces tombeaux du XIVe siècle recèlent déjà le sentiment ou plutôt le pressentiment de l'art antique; on le voit à la régularité plastique des figures, soit dans le mort-étendu sur sa couche de marbre, soit dans les figures agenouillées et priantes qui environnent le monument. C'est encore le ressort du moyen-âge, je veux dire, c'est le spiritualisme chrétien qui occupe le premier rang dans ces beaux ouvrages. Ce

retour encore irréfléchi aux lois du beau statuaire, entoure comme d'une auréole la pensée intérieure qui est au fond; il agrandit le vieux symbolisme, il le transfigure sans lui ôter sa vertu première et sa signification.

Plus tard, à l'époque plus réfléchie où se déploie le drapeau de la renaissance, l'élément antique dans l'art devient tout-à-fait dominant; dans la statuaire, comme dans l'architecture, le spiritualisme s'évapore peu à peu; il tend à se perdre dans les frivolités sensualistes, et sous les élégances retrouvées du génie ancien. Il est facile de s'en convaincre pour peu que l'on ait étudié l'art statuaire en France à cette époque, tel qu'il fleurit avec un grand éclat sous le ciseau de Jean Goujon, de Germain Pilon, dans les nudités mythologiques des ciseleurs, et particulièrement dans les étroites et à peu près stériles perfections de l'art d'un Palissy.

Quel spiritualisme pourrait donc se refléter dans l'art du XVI^e siècle, ce temps de plates et sanglantes hypocrisies, temps où le sensualisme effréné couvrait de son élégant vernis les infamies voluptueuses et cruelles de la cour

d'une Médicis ? Heureusement, à défaut du spiritualisme, qui n'est plus alors l'œuvre de la statuaire, le goût de l'antique perpétue en elle la dignité : oui, si la fervente renaissance qui parcourait alors l'Europe entière ne fût survenue pour remplacer de sa lumière d'emprunt celle plus sereine et plus haute qui s'éteignait, une nuit soudaine aurait enseveli l'art français; aucun noble sentiment n'eût fait reluire cet art et préparé le siècle de Louis XIV.

J'ai attribué à l'influence exercée sur l'art en Italie par le Dante, la persistance du christianisme dans la grande peinture italienne du XVIe siècle. Le Parnasse français avait aussi lui un roi; c'était celui que la main des rois et des reines aurait voulu couronner au Louvre comme le Tasse au Capitole. Mais Ronsard, qui eût été un poëte immortel s'il eût paru dans une époque plus avancée, n'a point vu sa gloire ratifiée par la postéritée : génie fourvoyé, qui avait prétendu créer sa langue et sa poésie avec l'élément exclusif de la langue et de la poésie des anciens. Ainsi, la ferveur classique ayant au XVIe siècle complétement prévalu

dans la littérature, l'art, qui suit toujours les phases de cette dernière, ne s'étonna plus de voir substituer l'imitation pure de l'antique aux autres éléments dont il avait vécu jusqu'alors.

Cependant voici venir le siècle de Louis XIV, sa noble littérature, sa peinture monarchique et son spiritualisme nouveau; mais, en statuaire comme en peinture, l'ordonnance classique et la beauté grecque prédominent encore sur l'élément chrétien. La sculpture ne tarde pas à se subordonner à l'architecture royale, dont je parlais tout à l'heure ; sur elle le classicisme exerça une suprême domination. Du moins dans l'époque antérieure, parmi l'abandon de la pensée religieuse, il y avait encore avec la forme antique ce je ne sais quoi de primitif, d'un génie qui tenait à la partie grotesque et populaire du moyen-âge; on le voit aux airs de tête un peu communs des statues, aux plis fantastiques et multipliés des vêtements, enfin à tout ce détail simple et varié, ingénieux et spontané, qui abonde dans les productions des maîtres du xvi^e siècle.

Mais, au siècle de Louis XIV, l'élément antique est, comme dans l'architecture, le seul qui subsiste pour la statuaire. C'est pourquoi il n'y a presque plus de sculpture en dehors de la mythologie. Quand Louis, frappant du pied le sol ingrat qui fut Versailles, en fit sortir un magnifique palais, il fallut décorer ce palais, il fallut un peuple de statues, pour animer ces solitudes d'eau et de verdure. Alors renaquirent avec une incroyable fécondité tous les dieux du paganisme; les tritons avec leurs conques azurées, pour lancer l'eau à des hauteurs extrêmes; les nymphes des bois et des eaux; les Neptunes, rois de ces bassins enchantés. L'art multiplie ses plus profanes trésors pour le théâtre des jeux et des amours d'un roi. Mais enfin, sous ce déluge de mythologie, toute spontanéité devait disparaître dans la conception des arts, toute vérité symbolique dans leur expression. Voilà pourquoi la statuaire du XVII$_e$ siècle, dans sa dédaigneuse beauté, se montra inférieure à celle du XVIe, et pourquoi aussi le XVIIIe siècle survenu se fit, en matière

d'art, l'héritier, mais l'héritier bâtard de son prédécesseur (1).

III.

Reprenons maintenant, sans les séparer, les trois arts plastiques que nous venons de considérer isolément, et voyons comment ils achevèrent de vivre au xviii^e siècle, ne s'écartant point de la loi générale qui détermine la marche de l'art d'après son rapport avec la situation morale des sociétés.

Il est assez reconnu que le siècle de Louis XV fut bien pauvre en matière d'art, et qu'il mit en oubli les vrais principes du beau. Comme l'eau à travers les pores dilatés d'une éponge, le matérialisme filtra dans toutes les sources de la société de ce temps. Qu'advient-il de l'art, quand le souffle de qui relève toute pensée généreusement exaltée a cessé de vivre ? Il n'y a plus que le vide, l'absence absolue du

(1) Voici la liste chronologique des principaux sculpteurs du xvii^e siècle : Puget, né en 1622; Marsy, en 1624; Girardon, en 1630; Coysevox, en 1640; Coustou, en 1658; Bouchardon, en 1698.

vrai beau; il y a de la forme encore, mais stérile et dépouillée de sa dignité et de sa vertu. Tant qu'un peu de ce souffle existe encore dans une époque d'art, cet art respire mal, mais il vit; puis il meurt, sitôt que l'art respirable lui est entièrement retiré.

Si du moins, à l'extinction définitive de la clarté religieuse du xvii^e siècle, l'élément classique eût pleinement survécu, il ne serait pas arrivé une destruction de l'art; car le génie antique, par là qu'il se propose le beau idéal, c'est encore un spiritualisme à défaut d'un autre plus élevé. Mais, à la philosophie, comme à la société matérielle d'alors, il ne fallait rien qui pût ressembler à ce qu'on eût appelé une chimérique spiritualité. L'art ne pouvait donc que tomber sous le vulgaire vasselage de l'utilité, du plaisir, et de tout ce qu'il y avait de plus inférieur dans la religion sensuelle des Grecs. Les flots mythologiques qui, à la voix de Louis XIV, et sous le ciseau de Girardon, sous le fourneau des Keller, étaient venus remplir les pièces d'eau de Versailles, produisirent, dans le siècle qui suivit, une meurtrière

et véritable inondation ; tout art fut envahi par les sujets de la fable grecque, à l'exécution desquels il ne manquait rien que le goût et le génie helléniques. La Grèce ne pouvait pas être perpétuée par une génération qui, dans le grand héritage de la civilisation des peuples antiques, ne voyait guère que le salon d'Aspasie, les bosquets de Cythère et les fêtes de Paphos. La Vénus mouchetée, à la coiffure de frimas, aux grands paniers, aux guirlandes de satin, qui régnait sous le nom de favorite dans les salons des rois, n'avait en vérité rien qui rappelât la Grèce, même dans ses trésors de Corinthe ; et c'était pourtant le type, presque l'idée personnifiée du siècle de Louis XV. L'art recevait l'impulsion de cette idée, et il s'attachait à la reproduire, à peu près comme la personne du monarque, au siècle précédent, avait été l'art et le type d'un art plus digne, mais aussi lui de peu de durée, parce qu'il n'y a rien de si prompt à tomber que le haut prestige qui s'attache à une majesté terrestre.

Restait au xviii^e siècle l'élément populaire, original, humouristique, comme l'appelaient

les Anglais d'alors; cet esprit (et ici je prends ce mot dans le sens que le monde lui attribue), il brille au xvi° siècle dans les airs de tête, dans les draperies fantastiques de Jean Goujon; il étincelle dans les ciselures de Palissy; il se morfond sous Louis XIII, lors de la réforme introduite par Malherbe dans l'art des vers ; puis il se voile sous le grave manteau épiscopal et royal qui couvre toute la littérature de Louis XIV. Un peu plus tard il semble vouloir renaître comme par une soudaine réaction sous Louis XV, aussitôt que le cercueil du grand roi, insulté par le peuple, a montré ce qui était advenu de la vieille et vénérée monarchie des Francs. Mais alors cet esprit, dont le mérite, lorsqu'il ne s'humilie pas trop, est d'être fluide, subtil, signe matériel des choses impalpables, il se ternit en naissant, et se perd en de grossières réalités. Quel esprit natif, original, de bon aloi et quelque peu relevé, aurait pu n'être pas détruit par le contact de la régence? Il y eut là quelques honteuses années qui opérèrent une vaste transformation de l'âge précédent, et firent d'un siècle entier une orgie.

C'est ce qui rendit impossible en France, à cette époque, la renaissance du vieil esprit français, aussi bien que celle du génie grec. La gaîté qui se montre à cette époque est grimaçante; elle ne ressemble pas plus à l'élégant enjouement du XVI^e siècle, que la mythologie des Vénus et des Cupidons couleur de rose ne rappelait les traditions du génie hellénique, que beaucoup d'artistes du temps s'imaginaient perpétuer.

Nous reconnaissons volontiers qu'il y eut, dans ce même siècle, de grands hommes et de grandes choses; je l'ai développé ailleurs (1); il y eut aussi d'habiles artistes. Les Coustou, les Bouchardon, les Wanloo, les Boucher, furent des artistes de juste renom. Coustou, qui d'ailleurs appartient aux deux siècles, vaut autant que le solennel et parfois monotone Girardon; c'est un statuaire plein de caprice, de mouvement, de fantaisie; il excelle à peindre l'expression de la joie matérielle et de la volupté, c'est pourquoi il représente parfaite-

(1) Dans l'ouvrage ayant pour titre : *Spiritualisme et Progrès social*, chap. 1^{er}.

ment le siècle où il acheva de vivre. Diderot qui, à force d'enthousiasme, exalte son matérialisme jusqu'à une sorte de spiritualité, rend un juste hommage aux œuvres de ces anciens maîtres. Leurs productions peuplent les musées, les palais, les jardins royaux, les églises même ; on peut aisément les reconnaître sans voir la date et le nom de leurs auteurs. Mais enfin, les efforts du xviii^e siècle dans l'art furent malheureux. Ces artistes, comme la plupart de nos littérateurs, ont failli aux lumières essentielles de l'art moderne, en méconnaissant les trois principes qui le constituent : esprit religieux, ils le rejettent avec blasphème; esprit antique, ils lui donnent asile, mais pour le concentrer dans l'imitation matérielle des détails plastiques du corps humain ; l'esprit d'enjouement ne fut pour eux qu'une manifestation de l'âme inférieure, sans le rayonnement de la région d'en haut. Je ne saurais pardonner à ces artistes d'avoir éteint toute idéalité, et de n'avoir vu dans ce que l'art doit atteindre et réaliser rien qu'un sensitivisme effréné.

Il est temps de résumer cet aperçu sur le développement philosophique de l'art durant l'époque moderne ; et nous devons en tirer un résultat théorique que nous puissions convertir en principe, ayant sa base dans la nature de l'homme, dans les divisions psychologiques par nous établies au second chapitre de cet ouvrage.

Si donc, sortant de l'observation des faits historiques, on voulait ramener tout ce qui précède à la formule d'une loi générale applicable à la nature de l'art, dans toutes les époques de son histoire, on trouverait ce résultat, savoir que la prédominance de l'un et de l'autre des trois éléments imprime à l'art d'un siècle et d'une nation leur caractère propre. Or, il suit de là que la loi de perfection pour l'art serait de réunir ensemble ces trois mêmes éléments à leur plus haute expression. Élément religieux, héritage du moyen-âge ; élément classique, héritage des anciens ; élément national : celui-ci n'est l'héritage de rien, il change avec les époques ; jamais et nulle part le même, un jour l'église, un jour le noble,

un dernier jour le peuple; jadis les variétés de la tyrannie, aujourd'hui les nuances de la liberté. Tenez compte des climats, des saisons, des races, et vous aurez ce troisième élément qui fait l'originalité, mérite sans lequel la perfection la plus rare ne possède ni vie ni vertu.

Or, à considérer ce triple principe sous le rapport de la philosophie de l'esprit humain, l'élément religieux c'est la puissance de la raison, exaltée par le sentiment du plus haut amour, et couronnée par l'exercice moral de la liberté; l'élément classique c'est l'idéal rationnel, d'ordre moins élevé, légèrement adouci par la contingence des formes les plus réelles; l'élément vulgaire c'est la sensibilité dans ce qu'elle a de plus mobile et de plus changeant. Or, tout cela c'est l'infini et le fini; c'est l'un et le multiple. N'est-ce pas aussi le moi et le non-moi? Vous voyez bien que c'est là tout l'homme, et c'est aussi la société. Unissez donc ces trois éléments, faites qu'ils se prêtent lumière, dignité, mouvement, et vous aurez obtenu, pour toute époque et pour toute nation,

le secret de la perfection indéfinie des beaux-arts.

Il nous reste à considérer la marche de l'art dans le siècle où nous vivons.

IV.

La révolution ramena le goût de l'antique dans le domaine de l'art, en même temps qu'elle imprima un mouvement rénovateur à la société entière. Dans le vertige qui les portait à renouveler les vieilles sociétés par des républiques qui n'avaient point de modèles, le regard des législateurs s'était tourné vers les républiques éteintes de la Grèce et de Rome. L'art suivit cette impulsion; il revint à comprendre l'antiquité, il admira les merveilles et recueillit les préceptes du beau.

Le poëte Lebrun, surnommé Pindare, qu'on aurait pu aussi nommer le Tyrtée de la république, retrouvant en quelque chose la lyre de ces poëtes, en tirait des accents mâles et oubliés depuis plus d'un siècle dans notre littérature. Alors aussi l'illustre peintre David était

revenu à l'austérité du style antique et à la pureté du génie grec. Sans doute la réaction ne sut pas s'arrêter dans de judicieuses limites. On sait l'engouement factice, exagéré, théâtral, qui amena les modes, les usages, les costumes des citoyens oisifs du Directoire à se ranger sous la discipline des Grecs primitifs. C'était du patriotisme, c'était du pédantisme, que sais-je? mais l'art en profita; et ce ne fut pas assurément du pédantisme qui présida au génie réformateur de Vien et de David.

Il faut le dire, le mouvement de retour à l'antiquité n'avait point attendu la révolution pour se montrer dans la sphère de l'art. Le sensualisme abâtardi qui avait rempli de sa triste influence tout un siècle, se retirait peu à peu devant le jour nouveau de doctrines depuis longtemps mises en oubli. Les traités de Winckelmann n'avaient pas seulement frappé de leur vive lumière les artistes d'Allemagne et d'Italie; en France aussi, l'esprit de ce grand homme réagissait contre les traditions du siècle qui allait finir. Là-dessus vint une sorte de ferveur qui évoqua, comme je le disais, les

idées grecques, pour la société et pour l'art. Tout ce qui rappelait ces cités illustres inspirait une sympathie profonde, et était recueilli comme un vivant symbole de liberté. Voilà pourquoi il se forma une nouvelle école française, grecque et républicaine, et pourquoi aussi, cette impulsion une fois donnée, la tendance à représenter l'histoire brisa bien vite le cercle arrêté de la fable et des chroniques de l'antiquité. En peignant le serment du Jeu de Paume et d'autres sujets pris sur la nature palpitante de la révolution, du même pinceau qui avait retracé la mort de Socrate et le martyre de Léonidas, David apprenait que le jour de l'histoire, même de l'histoire contemporaine, était arrivé pour le peintre, mais qu'il ne pouvait pleinement resplendir que par sa subordination à la règle immuable du beau, telle qu'elle nous fut transmise par les anciens.

Et enfin, David, ce maître de la peinture en notre siècle, n'a pas été surpassé. Je sais bien ce qui lui manque, ou ce dont il n'est pas assez pourvu ; vous lui voudriez du relief, du corps dans le dessin, plus de mouvement,

plus de cette fougue que d'autres ont déployée. Ce n'est pas, il est vrai, dans les sujets tumultueux, dans la Bataille des Sabines, que je veux surtout l'admirer; mais, dans les sujets de peinture antique, idéale et reposée, comme la statuaire chez les Grecs, je ne lui connais guère de rival. J'ai cité tout à l'heure Socrate et Léonidas, il faut y joindre Brutus. Rappelez-vous le groupe ravissant de ces trois femmes éperdues au moment où leurs fils et leurs frères, victimes de l'inflexible loi, sont ramenés morts dans le gynécée, tandis que la grande image du consul redevenu père et assis dans l'ombre serre le décret fatal dans ses mains contractées, et éveille au fond de l'âme autant de pitié que d'admiration. Il y a là une scène si déchirante, si exempte d'apprêt, de bruit, si pure et si simple à la fois, si noblement romaine et pourtant si accessible aux sentiments les plus tendres, que l'on ne peut s'empêcher d'admirer la vertu du goût antique qui a inspiré au plus exalté des peintres, dans un sujet qui prêtait si bien à l'effervescence républi-

caine, une peinture aussi pleine d'amour, de vérité et de calme intérieur.

L'école de David ne se montra point infidèle à l'impulsion du maître; cette école fut grande, elle a laissé dans l'histoire de l'art en France un sillon lumineux. Son souvenir restera vivant, alors que ses productions auront vu leurs toiles fragiles disparaître par l'oubli des hommes et les ravages du temps. J'ai vu, il y a un certain nombre d'années, les hommes de cette école florissante se déployer sans rivaux. J'assistais à leurs productions dernières, et je les saluais avec un reflet de l'enthousiasme universel. Tour à tour ils ont disparu, Girodet, Guérin, Géricault et Gérard, et l'immortel peintre des batailles de l'empire, Gros, enlevé le dernier, victime de cette mélancolie cruelle qui poursuit les hommes supérieurs à travers l'enivrement de leur propre fortune. Robert et Sigalon sont les derniers morts de ces illustres contemporains. Mais les monuments qu'ils laissaient après eux survivaient au tombeau de ces peintres; Atala, Didon, Geneviéve, la Mé-

duse, les Moissonneurs, sont des images que le temps n'a point flétries; elles sont jeunes et rayonnent d'un éclat qui n'est pas emprunté.

Combien de fois, à mesure que des chefs-d'œuvre de ces peintres passaient du Luxembourg au Louvre, n'ai-je pas vu s'agrandir notre musée par le fatal privilége qui fait passer les œuvres choisies de la collection des vivants à la collection des morts! Depuis vingt ans, la mort contemporaine a fait sous nos yeux de terribles ravages; dans le temps que les jeunes gens de vingt années ont mis à naitre et croître jusqu'ici, une génération entière a passé, la mort a renouvelé le monde. Nous ne sommes pas vieux, nous qui disons ceci; et, dans le monde de la politique, nous avons vu s'en aller presque tous les hommes du vaste empire, à commencer par la grande figure qui dominera ce siècle entier. Et, pour ne parler que des artistes, le musée du Louvre a été bien fertilisé, grâce aux richesses qui lui sont trop fréquemment envoyées. Mais, sitôt qu'une grande toile d'artiste est transportée au Louvre, c'est comme un monument consacré à ce

mort dans la postérité. Ce n'est point un monument stérile et muet, dont on viendra plus tard interroger l'inscription effacée sur une tombe ; c'est l'esprit, c'est la vie, la substance même du peintre qui respire dans l'œuvre qu'il a laissée. La jeunesse véritable d'une œuvre d'art, le temps de sa consécration, vous le savez, ce n'est pas le temps où s'écoule la vie agitée de l'artiste ; la gloire n'est pas scellée, comme la cendre du mort, sous le marbre du tombeau.

Il m'est impossible de caractériser ici les productions de ces artistes et de cette époque mémorable de l'art en France. Je ne dirai qu'un mot : cet art, il se montra au niveau de l'époque même dont il fut le contemporain. Si l'on a pu remarquer que celui qui, dans notre siècle, reproduisit Alexandre ou César, n'eut pas un poëte digne de sa grandeur, du moins il eut pour lui une école de peinture ; ce fut la vraie poésie de son temps ; plus d'une fois celle-ci s'attacha à immortaliser ses triomphes, et les plus belles toiles du musée national de Versailles en demeurent la preuve incontestée.

« Que l'on se reporte, écrivait, il y a déjà dix années, M. Victor Pavie, que l'on se reporte à l'époque où la peinture, tout imprégnée du mauvais goût des Boucher et des Wanloo, subit sous le pinceau de David sa première métamorphose; où ces teintes blafardes et monotones firent place à un coloris varié; ces poses contournées et bizarres, à un maintien décent et raisonnable; ces mannequins entassés sans jour, à des groupes aérés et d'une anatomie sévère ; et l'on concevra facilement quelle sensation profonde cette apparition nouvelle dut causer dans les arts. Mais il n'est pas donné à un même génie de parcourir d'un pôle à l'autre le cercle de la pensée et de l'expression; de souffler tout d'un coup l'âme et la vie, là où tout languissait et séchait. David avait fait un pas immense vers la nature, on crut qu'il y touchait; la théorie de cet illustre maître, exprimée d'abord par ses ouvrages, développée ensuite et toutefois élargie par l'imagination poétique de Girodet, la grâce de Gérard, la touche légère et vigoureuse de Gros, semblait

avoir fixé dans ses derniers progrès l'histoire de la peinture en France.

» Cependant quelques grands peintres, doués de cette intelligence forte, indépendante, qui interroge l'admiration, se demandaient si c'était là tout ; si cette rectitude académique était l'expression d'une attitude violente ou d'un jeu passionné ; si, dans la fougue d'une mêlée ou dans le choc d'un combat, il se présentait souvent de ces poses-modèles, où les contours se dessinent dans toute leur rondeur et leur pureté; si cet étalage savant d'anatomie n'était pas quelquefois en contradiction avec le caractère des lieux et des temps; si les corps, à quelque distance qu'ils soient, se découpent toujours sur le fond avec cette pureté de trait qui les aplatit sur le tableau sans relief et sans vie ; par quelle fatalité enfin la peinture française, riche d'ailleurs de composition et d'idées, semblait dépouillée d'un avantage inappréciable, le premier de tous, la couleur. »

En effet, depuis la seconde moitié de la restauration, l'école de la peinture historique s'est mo-

difiée; dirai-je, elle s'est transformée? On a bien vu ce qui manquait, a-t-on accompli avec succès l'œuvre du progrès? On a remué beaucoup d'idées, on a agité beaucoup de théories; on affectait de chercher des routes nouvelles, mais on rentrait involontairement par des sentiers dès longtemps explorés. En littérature, ceux qui promettaient de s'affranchir des règles serviles d'Aristote et de Despréaux, se faisaient les disciples de poétiques étrangères ; et ces écrivains, après quelques conceptions dramatiques où vivait l'esprit incomparable de Shakespeare, venaient s'éteindre dans l'impuissance d'un drame consacré aux émotions du boulevard. De même aussi, nous avons vu l'école de peinture, se proclamant affranchie, cherchant le beau par sa seule vertu, tomber dans un éclectisme de peu de vie, de peu d'individualité. Celui-ci aurait bien voulu retrouver la pureté florentine, celui-là la suavité lombarde, cet autre la richesse du coloris vénitien ; mais surtout on aurait fait assez bon marché de l'idéale beauté de Raphaël, de la ligne onduleuse du Corrége, pour obtenir la splendeur du pinceau

d'un Véronèse. Il y eut cependant, au milieu de tant d'efforts, de belles productions. Ce fut un généreux mouvement (1).

(1) Consulter, pour l'objet de ce chapitre, toutes les collections des musées de l'Europe, surtout le musée du Louvre, par Laurent ; pour la renaissance, ne pas oublier la magnifique collection et le grand ouvrage qui la reproduit, de M. du Sommerard. Quant aux traités historiques, il y a Vasari, Lanzi, Orloff, de Stendhal, de Montabert, Mérimée, etc.

CHAPITRE IX.

PROGRÈS ET DESTINÉE DES ARTS DU DESSIN (1).

Qu'il me soit permis de consacrer ce chapitre à des considérations d'un ordre tout philoso-

(1) Nous sommes obligé de nous interdire toute excursion sur les artistes vivants et sur leurs productions ; d'abord, parce que ce volume est sur le point de se conclure et que l'espace nous manquerait ; de plus, je craindrais, vivant retiré du centre des arts, de ne pas être placé au point nécessaire pour bien voir. Et enfin, ce travail étant donné comme un livre de théorie et d'enseignement philosophique, il peut lui suffire de toute l'histoire passée jusqu'à nous, afin d'établir quelques principes ; il doit aussi se tenir en garde contre les préventions qui se rencontrent dans l'appréciation détaillée des productions contemporaines.

phique sur le progrès probable de l'art, sur sa direction, sur sa destinée. D'abord, je voudrais voir si, dans le temps présent et dans l'avenir, l'art, cet ornement de la vie humaine, est destiné au progrès ou au déclin. Ici nous donnerons suite aux développements qui font l'objet de notre second chapitre, et nous désirons que le lecteur se replace sous le point de vue où ce chapitre l'a laissé. Nous avions voulu établir les principes de la psychologie dans son application aux divers éléments de la civilisation et à l'art en particulier. Il y avait, disions-nous, trois facultés primordiales dans l'homme, et c'est de leur accord que devait résulter le progrès des sociétés. Alors, cette question a été examinée théoriquement ; mais il s'agit ici de voir si le progrès est réel, et dans quel sens on peut admettre cette proposition. Nous prenons encore la question plus haut que l'art, dans la civilisation en général; puis, à l'aide d'une induction facile, nous en appliquons le résultat aux beaux-arts (1).

(1) C'est aussi par ce genre de considération que ce livre se joint à celui que nous avons publié précédemment sous le titre de *Spiritualisme et Progrès social*.

I.

S'il y a trois facultés essentielles dans l'humanité, il s'ensuit un corollaire que l'on ne saurait contester. Le progrès dans l'humanité est plus ou moins sensible, à mesure que les trois facultés générales se manifestent dans l'histoire d'une manière progressive, régulière, et selon l'ordre que la psychologie assigne à leur développement. Or, je crois que là se montre la loi explicative du progrès, cette loi tant cherchée, et sur laquelle il a été élevé dans notre siècle tant de théories vagues, incertaines, de peu de solidité.

En reprenant à grands traits les époques de l'histoire, je montrerai qu'il y a eu dans chacune de ces époques un progrès sensible par la diffusion des lumières, à mesure que le monde s'est avancé à travers ses phases historiques, la Grèce, Rome, les temps modernes.

Vous savez les voyages d'Anacharsis dans la Grèce de Périclès, dans cette France de l'antiquité, si bien civilisée, si raffinée, si riche en doctrine, si fertile en essais de constitutions

monarchiques, oligarchiques, démocratiques, si hardie dans ses explications de tous les abîmes de l'esprit humain. Il trouve dans Athènes la civilisation la plus avancée qui existât alors dans le monde. C'était le troisième degré de l'échelle psychologique ; le peuple grec est alors à l'état de liberté. Si Anacharsis, quittant la Grèce, eût poursuivi le cours de ses voyages en Occident et en Orient, il aurait trouvé avec toutes leurs gradations les deux autres états de la société, ceux qui représentent la sensibilité avant l'intelligence, et la manifestation de l'esprit de progrès par la liberté. D'un côté, il se serait heurté contre la barbarie sensitive que recélèrent pendant tant de siècles les profondes forêts de la Gaule et de la Germanie. De l'autre côté, le voyageur aurait pénétré dans les vastes empires de la Perse, de l'Inde, de la Chine, qui représentent dans l'humanité l'esprit intelligent, esprit immuable et sans progrès, parce que, s'il a franchi la limite resserrée de la barbarie où de l'esprit sensible, il n'est point entré dans la grande évolution de l'esprit libre, dont les

états helléniques ont été les promoteurs dans l'antiquité. Donc, sous l'époque grecque, le monde était en progrès par rapport à ce qu'il était sur le pur Orient.

Supposez maintenant qu'un autre Anacharsis, quelques siècles plus tard, fût arrivé dans Rome, centre de l'univers, en qui était venu se fondre et s'absorber tout ce que la Grèce possédait de vie, d'énergie, de splendeur : le voyageur aurait reconnu dans Rome le plus haut sommet de l'ancien monde ; cette héritière de la Grèce lui aurait présenté tous les éléments qui se rapportent aux trois facultés génératrices. D'abord, l'esprit libre de la Grèce existait dans cette énergie patriotique qui, du moins avant sa décadence, faisait du Romain le type du mouvement et du triomphe impérissable par l'arme de la liberté. L'esprit intelligent se montrait, à Rome, dans la puissance monumentale qui lui imprimait tant de ressemblance avec les antiques et célèbres métropoles de l'Orient. Enfin, l'esprit sensitif ou barbare était la couche primitive de l'élément romain, c'était le lit de barbarie originelle, sur lequel

coulait, en le laissant voir, le flot brillant de la civilisation romaine. Alors toutefois, au temps de l'empire, Rome était à son époque de déclin, parce que l'étoile de sa liberté avait disparu.

Mais le voyageur que nous supposons vient de franchir les barrières impériales, et il a trouvé dans le reste du monde les deux degrés inférieurs de la civilisation. Il y avait encore, aux extrémités est et sud de l'Asie, la Chine et l'Inde, deux autres monarchies inconnues à Rome, et qui n'avaient pas subi le fatal niveau de l'empire occidental. Là, on voit le règne de la pensée immuable, de la pensée méditative, des castes immobiles, de la philosophie, de l'art gigantesque et monumental. Puis, à l'occident septentrional de l'empire, si l'on passait l'Imaüs, le Danube, le Volga, la grande muraille d'Adrien, on trouvait la civilisation première, ensevelie dans son berceau de naissance, dans les steppes et dans les forêts qui devaient encore laisser écouler de longs siècles sans recevoir le rayon civilisateur.

Toutefois, bien qu'aux temps de l'empire

romain, le monde reproduise des éléments analogues à ceux des temps antérieurs, il y a eu un progrès très-réel, parce que, grâce au génie qui civilise par la conquête, à ce génie divin dont tour à tour l'Orient et l'Occident ont reçu l'influence, dont Babylone, Persépolis, Athènes, Rome, ont été les instruments providentiels ; oui, grâce à ce génie inconnu de ceux même qui l'avaient reçu, le cercle de la lumière a été élargi de proche en proche, plus de surface a été éclairée ; et à peine deux siècles se sont écoulés, que déjà Rome a transformé en civilisation romaine la rudesse primitive des Ibères, des Gaulois, des Germains, qui, depuis l'origine des temps, n'avaient pas tenté un seul mouvement progressif au sein de leurs forêts éternelles comme le monde. Donc, sous l'époque romaine, le monde était en progrès par rapport à ce qu'il était sous la domination grecque.

Je vais encore développer cette idée d'une manière plus claire.

Prenez trois grandes cités antiques, Babylone, Athènes, Rome, et voyez quel a été

le monde aux quatre grandes époques que ces cités représentent. Au temps de Babylone et de Memphis, cherchez la civilisation, c'est-à-dire, des citoyens ayant des mœurs, des religions, des arts, au-delà des murs de quelques cités de l'Égypte et de la Chaldée. Non, le reste de l'univers, c'était la forêt sans bornes, la savane illimitée qui couvrit la terre après que se furent retirées les eaux du déluge. Quelques siècles plus tard, au temps de la ville de Périclès, la civilisation orientale s'est propagée ; elle règne en Grèce, elle prélude en Italie, et le reste du monde attend encore dans ses déserts et sous sa barbarie originelle. Enfin, Rome s'élève, Rome est la maîtresse par sa liberté ; son influence a reculé et comme agrandi le rayon civilisateur. Mais, même au temps de l'empire, qu'était-ce encore que ce monde des citoyens romains auprès de la foule des peuples qui n'étaient point sortis des degrés antérieurs par lesquels passe la société pour arriver au sommet de la civilisation ? Rome avait fait la conquête éphémère de la Perse ; mais, par-delà l'empire de Cyrus, par-delà cette

barrière infranchissable aux armées romaines, il y avait les hordes tartares qui s'étendent encore jusqu'aux murailles de l'empire du Milieu. Elle avait conquis et civilisé la Gaule ; mais, par-delà la barrière du Rhin, la forêt vierge couvrait encore la Germanie ; la barrière septentrionale se prolongeait immense dans la double race primitive des Scandinaves et des Esclavons. La lumière civilisatrice a donc été dans un état de croissance continue dans l'antiquité. Que sera-ce si nous considérons ce mouvement dans les temps modernes?

Jetez donc les yeux sur le κοσμος des Grecs, puis vous ferez le tour de l'*orbis romanus*, tel qu'il est exploré et décrit dans les traités de Ptolémée et de Strabon. Après cela, vous jetterez les yeux sur une mappemonde du XIXe siècle : quel sera le résultat de ce triple regard porté sur trois époques du monde ? Vous ne nierez pas d'abord que la civilisation romaine n'ait laissé sur la terre une empreinte beaucoup plus étendue que n'a pu le faire la civilisation hellénique. Mais laissons écouler dix-huit siècles, mourir le monde ancien, se lever, puis

s'éteindre le crépuscule du moyen-âge ; laissons passer les hordes du Nord qui sont venues briser l'empire romain, et recevoir devant la lumière chrétienne la transfiguration civilisatrice qu'elles reporteront ensuite dans leurs régions boréales ; laissons ce grand travail s'opérer, et transportons-nous au temps où nous vivons, à ce temps d'une civilisation dont l'analogie est évidente avec celle de l'Europe : qui pourrait comparer notre époque à l'époque romaine ? Maintenant que le globe de la terre, cette surface plane selon les anciens, a été complétement exploré et tourné dans toutes ses dimensions par les entreprises hardies des navigateurs ; maintenant que la civilisation moderne, uniforme dans ses traits généraux, possède des racines tellement vigoureuses que déjà on peut dire qu'elle a couvert en étendue, dans les deux continents, une surface trois fois grande comme l'empire romain ; et que cet arbre merveilleux, après avoir consumé tant de siècles à l'œuvre de sa croissance tardive, répand une ombre protectrice sous laquelle toutes les nations du

monde seront tour à tour conviées à venir s'asseoir... qui peut nier que le monde actuel ne soit en progrès sur celui de l'antiquité?

Ainsi, à part du voile mystique sous lequel on convertit en dogme ténébreux une vérité très-simple et très-claire, savoir que les états comme les individus doivent tendre à leur perfectionnement, quoiqu'ils ne puissent jamais atteindre la perfection, il est facile de reconnaître, par la seule inspection de la mappemonde comparative, que si tous les éléments se reproduisent, ce n'est pas à une égale intensité; au contraire, à mesure qu'on avance sur l'échelle du temps, la partie civilisée gagne du terrain sur la partie obscure; et, pour ramener notre observation à la formule métaphysique qui est le fondement de cette théorie, on trouve que la sensibilité barbare se retire, soit devant la civilisation orientale dont le type est l'exercice de la pensée sérieuse ou de l'intelligence, soit devant la liberté, faculté du mouvement, qui est la condition réelle du progrès, parce que c'est elle qui suscite l'action, la force, la vertu.

Oui, elle est vaste sur le globe, la surface autrefois barbare qui a reçu la clarté. Si les déserts de l'Afrique sont restés, comme aux temps originels, l'asile des bêtes féroces et de hordes non moins redoutables; si les steppes de l'Asie centrale sont demeurés le champ vaste et stérile du nomade Tartare, du moins à l'Occident et au Nord, et dans notre Europe entière, le niveau civilisateur tend à s'établir dans un juste équilibre, depuis le Tage jusqu'au Volga, depuis les clochers de l'Escurial jusqu'aux dômes relevés du Kremlin. Que sera-ce si vous considérez l'Amérique, cette double Amérique européenne, terre vierge et nouvelle par ses lois, par ses mœurs, par sa liberté conquise? Croyez-le donc, la civilisation a désormais couru une route dont elle peut bien s'applaudir; et la pierre de Sysiphe, qui toujours retombait, peut enfin reposer sur la partie avancée du rocher, avant d'être portée plus haut par de nouveaux efforts.

Et c'est là le fait important et générateur qui doit résulter de l'étude consciencieuse de l'histoire, pour celui qui subordonne les faits

de détail à une synthèse haute et pénétrante. C'est que dans cette lutte perpétuelle entre les lumières et les ténèbres, entre la civilisation et la barbarie, lutte cruelle et sanglante qui est le fond sur lequel se débat notre humaine mortalité, il y a toujours eu sur cette carte, progressive malgré les spirales et les retours, victoire de la lumière sur l'obscurité, de la force libre sur l'élément purement intelligent ou sur l'élément barbare qui règne là où règne la pure sensibilité. Ce serait enfin un sophisme vain et routinier de s'en tenir à cet axiome si souvent répété, que la civilisation, comme les flots de la mer, ne se propage qu'à la condition de laisser encore plus de rivage que n'en conquiert chaque siècle de sa durée.

Je crois avoir démontré deux vérités, l'une de philosophie, l'autre d'histoire, dans cette rapide dissertation. 1° Tout dans l'homme historique, c'est-à-dire intérieur et extérieur, se borne aux manifestations d'un triple esprit ou de trois facultés, lesquelles se déploient simultanément et uniformes au fond, malgré les différences spéciales, à chaque époque de l'his-

toire universelle, parce que l'homme ne saurait changer sa nature; mais comme aussi ces facultés sont limitées, il s'ensuit que le progrès est relatif, et qu'il faut écarter de sa pensée la chimère du progrès indéfini. 2° Envisageant la question du progrès, sans les ténébreuses ou mystiques exagérations qui la défigurent, nous démontrons sa réalité, puisque toujours les sociétés civilisées ont gagné du terrain sur la barbarie, en ce qui regarde l'accroissement successif de chacune des trois facultés qui sont tout l'homme. Ainsi la civilisation s'est constamment avancée, et une simple vue géographique peut montrer que si elle a paru rétrograder dans certains pays, elle s'étendait d'un autre côté et gagnait beaucoup plus de terrain qu'elle ne s'en laissait arracher.

Resterait la question de savoir si le progrès, en passant d'époque en époque, a crû en intensité autant qu'en étendue géographique. Le seul fait de la propagation du christianisme répond affirmativement sur la supériorité des temps modernes à l'égard des temps anciens. Et quant

à l'avenir de l'humanité, que puis-je en dire? Toutefois, c'est une douce et consolante pensée que celle qui, se confiant dans le triomphe de la philosophie spiritualiste, et dans son alliance avec la religion du Christ, de plus en plus ramenée à la pureté de son berceau, espère un jour lointain, le jour d'une république universelle, dans laquelle il n'y aura plus qu'un seul peuple et un seul pasteur. Le secret de l'avenir ne serait-il qu'un rêve?

Or, maintenant appliquez à l'art, notre objet, cet ordre de considération, et vous reconnaîtrez combien de nations dans le monde ont reçu sa lumière civilisatrice; et, satisfait que cette lumière gagne ainsi en diffusion dans l'humanité, vous espérerez que ce ne sera pas seulement en diffusion, mais en grandeur, en procédés nouveaux, en réelle supériorité. Toutefois, comme je n'ai point l'intention de jeter ici de vagues et d'incertaines théories (tâche maintenant si facile), qui ne servent qu'à éblouir au détriment de la science et du véritable progrès, je veux terminer cet ouvrage en donnant quelques conseils aux jeunes ar-

tistes, afin qu'ils ne se laissent pas fasciner par l'abus de théories sur le progrès, funestes au développement sérieux et pratique de l'art, et qu'ils se livrent à l'imitation des modèles et à l'étude du beau dont les traditions nous sont venues de l'antiquité. Puis, j'essaierai de pressentir quel pourra être l'avenir de l'art, quand le moment sera venu pour lui de suivre une direction qui ne sera aucune de celles qu'il a jusqu'à présent parcourues.

II.

A quoi bon se faire, sur la destinée de l'art, des illusions mensongères, se payer de vains mots et de contemplations stériles ? Ne croyez pas que jamais l'art doive suivre des procédés qui n'aient pas été connus : le cercle de l'art, qui est celui de l'imagination, est tracé. Combien de voies différentes n'a-t-il pas suivies ! Combien de tours et de retours à travers des sentiers mille fois battus ! C'est une vérité qui n'est pas assez répétée; on parle beaucoup des destinées de l'art, on préétablit ses rapports

avec la civilisation, cela est bien; mais une chose aussi ne doit pas être mise en oubli, je veux dire ce qui concerne la réalité, le positif même de l'art. Sans doute, dans l'art comme dans la civilisation de l'avenir, il y aura des combinaisons qui ne seront point identiques à ce qui s'est vu dans le passé, mais les éléments seront toujours les mêmes ; variés dans leurs détails, ils se reproduiront pour le fond avec une constante uniformité. Car enfin l'humanité est faite; elle a couru par bien des phases; elle repassera, soyez-en sûr.

Or, placez-vous à chacune des stations où elle s'est reposée; embrassez tout l'espace d'un regard, et il vous sera possible de construire, *à priori*, la synthèse ou la loi générale de l'histoire. Énumérez quelques idées, laissez-les tomber sans choix, revêtues de leurs mots retentissants : théocratie, monarchie, aristocratie, gloire, patriotisme, liberté; eh bien! vous avez là toutes les lois qui vous représentent la scène pourtant si mobile, la marche pourtant si active de l'humanité ; vous avez le passé, le présent, et, quelles que puissent

être les nuances inconnues, vous avez aussi l'avenir.

Le sage disait : Il n'y a rien de nouveau sous le soleil. Et nous, grâces à l'expérience des trois mille ans écoulés depuis la parole de Salomon, nous pouvons bien convertir ce présent dans le temps à venir, et dire : Qu'y aura-t-il de nouveau sous le soleil ? Les progrès seront grands sans doute, ils l'ont bien été jusqu'ici ; mais la matière de la civilisation, ce sera toujours l'homme, dans son corps et dans son âme, l'homme imparfait, malheureux, flottant entre ses misères, ses vices et ses fragiles vertus. Et ne vous y trompez pas, cette considération n'est pas décourageante, elle est la preuve du progrès auquel sont parvenues les générations modernes. N'est-ce pas une grande chose pour un monde que d'avoir assez vécu et d'être assez éclairé pour se placer sur la montagne, de là embrasser tout l'horizon, non-seulement réel, mais possible, et, quel que soit l'infini devant ses regards, de voir que, comme les dieux d'Homère, l'esprit avec trois pas peut mesurer l'univers !

Maintenant il y a dans la sphère de l'art, aussi bien que dans celle de la civilisation, un petit nombre de mots dont la portée générale est absolue, et dont cet art ne saurait jamais sortir. Unité et variété, grandeur et élégance, imitation et idéal; par-dessus tout, symbolisme, ou reproduction du monde intelligible par les procédés extérieurs, tout est là. Ni les fantaisies de la pensée, ni la variété des idiomes, ne sauraient rien retrancher, rien ajouter à ces règles absolues. Puis, l'instrument de l'art, ce sera toujours, après tout, le pinceau, le ciseau, l'équerre; ce sera l'art qui s'enseigne à l'enfant dans les premiers linéaments de la figure humaine, et que le génie ensuite développe et fertilise. Et, quelles que soient dans la nature les combinaisons auxquelles les règles soient assujéties, le résultat d'une saine philosophie sera toujours d'établir qu'elles sont immuables et ne sauraient être altérées.

Nous sommes, dit-on, dans une époque de transition; nous cherchons notre voie sur le chemin de l'avenir. Eh bien! s'il en est ainsi, si le moment n'est pas encore venu d'une défini-

tive introduction dans l'état auquel on aspire, il faut donc aussi que l'art se repose, qu'il attende le jour qui doit porter la société et l'art, nobles compatriotes, dans des régions où ils ne sont pas encore parvenus. Ce souffle inconnu viendra sans qu'ils s'y attendent; mais alors, heureux l'un et l'autre, s'ils se sont préparés à ce changement! Ce sera, n'en doutons pas, par la pratique du beau, par la mise en œuvre des principes à l'aide desquels l'expérience a montré que pouvait se réaliser la beauté immortelle des arts.

C'est pourquoi il me semble que dans cet état d'incertitude et de transition, quand l'humanité flottante cherche, dit-on, son symbole, le signe de sa pensée, de sa vie, le centre de son action, il me semble qu'alors nulle époque de l'art ne mérite mieux d'être reproduite, du moins dans sa tendance générale, que l'époque grecque.

En effet, prenez tour à tour les autres époques, tâchez de saisir leur idéal, le point de vue qui les fait être des époques distinctes, fixes dans le domaine de l'art; toujours vous

trouverez que chacune de ces époques, frappée du symbolisme le plus prononcé, représente une idée tout-à-fait spéciale, qui ne se retrouve jamais la même dans les époques qui ont précédé ou dans celles qui ont suivi. Ainsi la pyramide égyptienne, le sphinx accroupi, les peintures du temple de Memphis, représentent la pensée morne du néant et de l'infini. Les aqueducs et les vastes amphithéâtres étaient admirables pour figurer l'idée de la puissance impériale, souveraine et dominant l'univers. La cathédrale du moyen-âge c'était encore l'infini, mais l'infini religieux développé dans l'intérieur de l'âme, comme au fond d'un sanctuaire où se passe la fête de la Vérité. L'art de la renaissance, le château sculpté et ciselé, comme Anet, Gaillon, Bonnivet, représente avec fidélité l'enjouement nouveau-venu, la grâce extérieure et frivole du siècle de François Ier. Enfin, en considérant ces diverses phases organiques de l'humanité, on trouve comme une loi constante qu'aussitôt que le caractère moral de ces époques venait à passer, il ne restait plus rien de ce qui faisait leur caractère artistique. Aus-

sitôt disparaissait comme par un souffle léger toute individualité dans l'art; il fallait que l'époque suivante cherchât à son tour, ou plutôt trouvât sans la chercher, une autre direction vers la pratique de ce beau dont la forme varie autant que le fond en est immuable. C'est pourquoi aucune de ces époques ne saurait être posée comme devant fournir une règle à l'imitation des artistes, dans l'époque où nous vivons.

On ne saurait dire la même chose de l'art grec, tel qu'il a été conçu et réalisé dans cette époque unique de l'histoire. En même temps qu'il exprime merveilleusement l'état de la pensée et de la civilisation du peuple grec, cet art lui seul est de tous les temps, de tous les pays. Le symbolisme qu'il recèle est beaucoup moins individuel que celui qui préside à l'art des autres époques. Son levier c'est la reproduction la plus générale et la plus haute de la nature de l'homme; or, cette nature primordiale, étant toujours et partout la même, subsiste à travers les mille diversités que les temps et les pays introduisent dans les éléments de chaque

civilisation. L'art grec est donc celui qui correspond à un état de société très-avancé, mais peu individuel, et habile surtout à exprimer ce qui ne change pas, ce qui est primitif et immuable, ce qui est type dans la nature et dans l'humanité. Voilà pourquoi cet art n'est jamais étranger, et pourquoi il est toujours et partout aisément compris.

Sans doute, sinon plus beau, du moins plus touchant, plus parfait comme expression, est l'art des époques naïves, que j'appellerai spontanées, et qui ne sont pas, comme la nôtre, des époques de transition et de réflexion : par exemple, l'art des pyramides, des cathédrales, des arcs de triomphe. Mais, comme je viens de le dire, c'est l'art des époques de pure conscience; leur spontanéité fait leur vertu : qu'elles passent à l'état de réflexion, et elles ne sont plus rien. Or, si nous sommes, nous, dans l'âge de la réflexion, nous ne pouvons donc aspirer à réaliser dans notre art aucun de ces types originaux qui ne puisent rien que dans leurs propres trésors.

Avez-vous vu, dites-moi, que les siècles,

que les nations pussent se donner à loisir cette bonne nature exquise et primitive qui est celle des époques les plus naïves de la vie humaine? Si vous le croyez, détrompez-vous; la spontanéité est une fleur qui perd son parfum dès qu'elle devient un fruit. Les trésors de ce monde sont variés, successifs; l'octroi d'un présent de la Providence ne se fait guère que moyennant l'exclusion d'un autre de ses dons. C'est pourquoi l'art des époques spontanées est beau, est touchant; mais il n'a pas les éléments du beau pur, inaltérable, qui ne se rencontre qu'aux époques de réflexion.

Oui, nous sommes dans un âge de réflexion, et, après tout, beaucoup d'avantages sont attachés à ce degré de la vie des sociétés. On n'y parvient, comme s'exprime Ballanche, qu'à force d'initiations sanglantes et cruelles. Et, quand on est parvenu là, il faut garder sa position, plutôt que de chercher les hasards d'une spontanéité qui ne s'obtiendrait qu'à la condition de repasser, comme au ve siècle de notre ère, par les commencements mêmes de la société, par la barbarie.

Si, en effet, vous vouliez obtenir le bienfait d'une renaissance intégrale dans la société comme dans l'art, il vous faudrait recourir au cercle inflexible de Vico. Nul ne pourrait fixer un terme au douloureux et long enfantement de l'avenir. Et nous, génération d'aujourd'hui, si fiers de nos connaissances, de nos lumières, de nos arts, il nous faudrait tout oublier et retomber nécessairement dans une complète ruine, soit sous la coupe réglée de quelque peuplade échappée aux barrières du Nord ou de l'Orient, soit sous l'effort de nos propres dissensions. Il faudrait croire que tous les éléments de notre civilisation, réduits au néant, tomberont au niveau de l'état sauvage, afin de sortir, métal épuré, de la fournaise ardente, pour arriver à cet avenir, qui sera la pause définitive, la lumière qui ne connaîtra plus de déclin. Écartons loin de nous, contemplateurs, ces chimères cruelles qui, à une époque déjà reculée, ont failli se convertir en dévorante application. Il ne sera pas nécessaire que le phénix meure, qu'il sorte de ses cendres brûlantes, qu'il étende ses ailes et les porte splen-

dides dans l'azur, au feu du soleil divin. L'oiseau sacré ne sera pas obligé de jaillir au jour en échappant à la flamme du bûcher. Nous entrerons de plain-pied dans la terre promise de la civilisation.

III.

C'est pourquoi, hâtons-nous donc de ramener ces considérations au point de vue qui nous occupe, et, croyons-le bien, s'il doit y avoir pour l'art un avenir, ce sera un avenir progressif. Nous procéderons dans le présent, non par conscience, mais par réflexion; non par la barbarie, mais par le niveau élevé sur lequel nous sommes. Nous ne chercherons point les effets naïfs, introuvables, des époques spontanées; car, lorsqu'on s'épuise à chercher sur un terrain qui n'est pas donné et qui n'est qu'entrevu, on ne trouve pas, on perd les biens que l'on possédait. Un exemple emprunté à un monument qui s'achève sous nos yeux, et qui est l'objet de nombreuses réclamations, fera comprendre toute ma pensée.

Je sais tout ce qui peut être allégué contre l'église de la Madeleine, ce beau temple grec élevé à la religion du Christ dans le quartier populeux où la cité déploie son luxe et fait entendre ses voix bruyantes. Tout ce que l'on dit est vrai dans le sens absolu, mais non dans l'ordre relatif. Au lieu de ce magnifique péristyle, de ces proportions si parfaites, de cette grâce sans pareille qui est le propre du style grec, vous auriez voulu voir se déployer là le gothique flamboyant d'une cathédrale du xiiie siècle. Mais, voyez-vous, le temps n'y est plus; cet art d'alors fut une merveille; l'empreinte du siècle qui le vit naître fit sa gloire; mais cet art, ce siècle, ces idées ont passé fugitives sous la roue rapide du temps. Il n'est pas plus possible de refaire une cathédrale gothique, que de reconstruire le moyen-âge, ses donjons, ses tourelles, sa chevalerie, sa féodalité. Un vide est resté sans doute, vide immense que l'avenir comblera; mais, en attendant que cet avenir se lève et demande place, comblez le vide en y plaçant le beau : or, la Bourse et la Madeleine, c'est le grec, c'est le beau. Il y a là du spiri-

tualisme, de la grandeur, de la pureté. Il est vrai qu'il y a moins de symbolisme ; mais, de bonne foi, quelle idée avez-vous qui se montre et soit impatiente de se faire jour sous une forme qui soit à elle et l'exprime? Le jour que cette idée apparaîtra comme l'étoile du soir, alors nous verrons, et du moins vous serez préparés à sa bienvenue par la pratique et la contemplation constante du beau.

Je dirais volontiers à tant d'imaginations exaltées ou prévenues (1) : Attendez, artistes, suspendez vos contemplations. Vous êtes ici sur une plate-forme assez élevée qui doit, selon toute apparence, user mainte génération. Le jour n'est pas venu de l'évolution obscure, lointaine, que les théories nous font espérer pour un avenir plus prochain. Mais, croyez-moi, les arts de l'avenir seront, comme les institutions de l'avenir, fondés sur des faits positifs, sur des études, des travaux, des règles reconnues et avouées. Enfermez-vous donc

(1) Le fond de ce développement a fait l'objet d'un discours prononcé à une distribution de prix d'une école municipale de dessin, au nom d'une société savante.

dans le recueillement de l'atelier; soyez peintre, statuaire, architecte, par vous d'abord, mais aussi par la vertu des modèles qui vous ont précédés. Alors, soyez-en certains, quand l'heure viendra, si l'heure vient pour vous, de consacrer votre art aux destinées de la patrie, vous serez artistes, et la faveur du ciel ne vous manquera pas, quand les ailes vous croîtront et qu'il vous faudra suivre dans son vol le génie grandissant de l'humanité.

Ainsi donc, malgré les raisons que j'ai données pour engager à suivre l'école grecque comme voie de transition, à Dieu ne plaise que je veuille enfermer l'avenir dans cette voie, et lui interdire le développement qui lui appartient, comme expression variable de la société. Que l'on ne se méprenne pas sur ma pensée. Laissons faire le temps, et il y aura une nouvelle renaissance; mais retenons-le bien, elle ne saurait avoir lieu que par l'accord des trois facultés qui sont l'homme, et dont j'ai marqué dans le chapitre précédent les éléments artistiques et les procédés.

Ensuite, il ne faut pas oublier que l'art ne

saurait être borné à un seul objet, et que cependant il n'est point illimité. Après tout, il y aura toujours trois branches de son application : les sujets sacrés, mythologiques, historiques. L'art moderne tourne sur ces trois points, il ne sera pas facile de le déshériter de l'un des rayons de ce triangle. C'est pourquoi il faudra que le pinceau de l'artiste soit ou chrétien, ou grec, ou national. Pour l'une ou pour l'autre de ces trois directions, il a à suivre une marche arrêtée et bien connue. Pour la première, il recherchera avec exactitude le peu qui existe de types dans les peintures hellénochrétiennes des catacombes, perpétués à travers les obscurités du moyen-âge jusqu'à leur transfiguration dans Raphaël, avant de s'altérer et de tendre à disparaître dans l'éclectisme des Carraches, et dans le gallo-hellénisme de François Ier. Pour la seconde, car jamais on n'obtiendra des artistes qu'ils s'interdisent cette source abondante du beau plastique, il faudra bien s'attacher à l'art grec, en faire l'objet de sa perpétuelle imitation. Enfin, quant à ce qui concerne les sujets populaires, c'est là

qu'apparaîtra l'élément tout-à-fait moderne, toutes les richesses que l'histoire de l'art possède dans ses souvenirs, tout ce que l'avenir promet, et dont l'art ne saurait abdiquer l'espérance sans être infidèle à la loi qu'il a toujours suivie d'être l'expression constante de la société.

Sous ce dernier rapport, s'il est vrai de dire que l'idée de la liberté est la bannière dirigeante de cette époque, ce sera donc pour être l'expression de la liberté, que l'art un jour, dans un avenir plus ou moins rapproché, devra trouver une voie nouvelle, et apparaître avec un caractère qui ne sera point celui des âges précédents. Pour cela, il recueillera tous les éléments qui ont fait ou qui font encore sa richesse matérielle, afin de les spiritualiser par la hauteur de leur destination. Il ira susciter les procédés évanouis, tels que l'encaustique, la mosaïque, l'émail, les vitraux; à ces industries du passé il joindra celles du présent. On ne sait jusqu'à quel point les prodiges de la perspective, qui se montrent dans les dioramas et les panoramas, pourront se multiplier et

s'agrandir pour l'exaltation des scènes que l'art peut être appelé à produire un jour. Ainsi, et à raison de ce point de vue, les écoles excentriques du progrès social, qui ont eu plus ou moins de retentissement dans ces dernières années, ont répandu sur l'avenir de l'art des idées grandes, et qui, réduites à des proportions plus humaines, pourront bien fructifier plus tard.

Mais en général on a le tort, dans les théories, de ne pas voir assez que l'art embrasse divers objets, lesquels exigent des procédés différents. On établit des doctrines absolues, comme si cet art devait se borner à un seul ordre de reproductions. Ne limitons pas le champ déjà si borné du développement artistique et de la puissance de l'homme; laissons-le aussi grand que le veut l'exercice de nos facultés; et n'oublions pas que si le génie se rencontre là où l'une de nos facultés a pris le dessus sur les autres, c'est à la condition que les deux autres ne seront pas absentes de l'œuvre de l'art, qu'elles se prêteront appui mutuellement, sachant bien que nul effet ne

saurait être produit, si l'une des facultés du génie aspire à réaliser le beau sans le concours de ses nobles sœurs, en demeurant isolée et livrée à sa seule vertu. Que serait en effet, que ferait la liberté dans le monde de l'art, comme dans celui de la nature et dans celui de la morale, si son œuvre devait aspirer à quelque grandeur, sans être attendrie, sanctifiée par l'amour, et divinisée par l'intelligence?

Une dernière réflexion que nous devons faire en terminant, c'est que, si l'art reçoit dans son cercle général une immense diffusion, il faudra néanmoins qu'il ait un point central de sa direction et de ses efforts. Or, ce point central, n'en doutons pas, ce sera notre pays. Il y a parmi nous assez d'éléments présents pour faire bien espérer de l'avenir. Et certes il est beau de penser que notre patrie, à qui appartient à si bon droit le privilége de marcher en tête de la civilisation, conserve encore une juste prééminence dans la carrière des lettres et des arts. Voyez ce qui se passe dans l'Europe entière. Le soleil italien est toujours aussi pur, mais il a cessé de faire mûrir les fruits du génie.

Depuis la lumière jetée sur l'horizon des arts par son immortel seizième siècle, la noble Italie dort ensevelie dans sa gloire; elle pense que le monde n'a rien à lui redemander après les merveilles qui peuplent son Vatican. En Angleterre, où le tableau de genre et d'intérieur est si parfait pour l'intention et la grâce, il y a bien aussi un peintre qui sait produire des scènes d'histoire où se déploient la majesté biblique et la splendeur de l'Orient; mais des connaisseurs éclairés, qui ont vu les tableaux de John Martin aux dernières expositions de Paris, vous diront que, dans ses peintures, tout est jet, énergie, mouvement, et que la beauté de l'exécution, le fini du dessin, la précision de la couleur, répondent rarement à l'ardente pensée qui les inspira. On dit qu'en ce moment, dans une ville de l'Allemagne, à Munich, il s'est ouvert un lumineux foyer de philosophie, de littérature et d'art; une école de peinture, mue par le vif sentiment de la foi chrétienne, se signale par des œuvres choisies, mais dont les traditions sont empruntées, non pas à l'Italien Raphaël, à l'Espagnol Ri-

beira, à l'Allemand Albert Durer, mais à l'époque antérieure, au temps plus reculé qui précéda la renaissance des arts. Alors la peinture, naïve et essayant ses ailes, renaissait dans les œuvres virginales, rayonnantes et couronnées de l'auréole d'or, mais roides et sans mouvement, des Giotto et des Cimabué. Et enfin, cette peinture de Munich, si elle existe comme on le dit, aura le désavantage dont je parlais tout à l'heure ; elle n'est point dans le large chemin du beau, elle repasse par les sentiers de l'exception. Or, il n'est pas donné à la mode éphémère de rendre la vie à une nature d'art qui a dû son succès à la spontanéité du souffle qui la fit naître, et qui dans son premier temps fut un progrès, et non comme aujourd'hui un retour.

Nous apprécierons ce qu'il y a de mérite dans notre école française, telle qu'elle se montre par ses meilleurs ouvrages dans les expositions. De nos jours, la critique est trop facile et trop prompte ; trop souvent elle ressemble au dénigrement, cette arme furtive de l'impuissance. L'école française n'est pas dans

une mauvaise voie ; elle n'a pas abjuré le spiritualisme et le goût antique, non plus que le caractère historique que lui avaient inspiré les grands artistes du commencement de ce siècle.

C'est pourquoi nous nous applaudirons encore en voyant l'état où sont demeurés les arts parmi nous. Ce point de vue est noble, il est celui qu'il convient de présenter aux jeunes artistes. Le double amour de la patrie et de l'art trouve son profit ; et en attendant, comme nous l'espérons, que quelque chose d'inconnu, de nouveau, se manifeste dans notre peinture, nous serons heureux de penser que toujours la France occupera le premier rang dans la sphère des arts et dans celle de la civilisation.

ÉPILOGUE.

Toutes les fois qu'une doctrine générale en philosophie a prévalu, elle a constamment assujéti à sa discipline tous les rameaux de la science et de la vérité. Alors ont été portées jusqu'à l'excès les conséquences du principe adopté en métaphysique. Quand la philosophie du sens fut établie dans notre patrie, il y a un siècle, le principe mauvais qu'elle recélait germa et produisit au jour des fruits empoisonnés. Grâce à un retour favorable de l'esprit humain, nous avons vu cette philosophie du siècle dernier disparaître sous ses propres

excès, et faire place à une doctrine meilleure, appelée à conquérir à son tour un siècle et un monde, double théâtre ouvert à son exercice dans l'espace et dans le temps. Nous avons vu le spiritualisme rentrer dans la science de l'entendement, et là, de cette position centrale, se déverser dans les autres régions scientifiques, dans la religion, dans l'art, dans la législation, dans la liberté.

C'était un mouvement généreux, nous y avons applaudi, nous l'avons suivi avec une véritable ferveur. Cependant ce qui était inévitable n'a pas manqué : l'esprit humain s'est encore montré comme le paysan ivre à cheval, qu'il importe peu de relever d'un côté, parce qu'il retombe de l'autre. Le retour au spiritualisme a fait naître, sur tout ce qui est du ressort de l'intelligence, une foule de systèmes outrés. On a vu s'introduire ce qu'il y avait de plus obscur, de plus difficile dans le germanisme, avec des théories d'un mysticisme pur et des hypothèses sur la société, ou plutôt contre la société, sur la science ou contre la science, qui allait s'évanouissant

dans la subtilité des inventions. Il y avait aussi des hypothèses sur la divinité, disons plutôt contre Dieu, car le panthéisme à son tour s'est levé parmi nous, il a évoqué et montré à nos regards la tête glacée de Spinosa ; et en même temps peu s'en est fallu que nous ne vissions reparaître les témérités théurgiques du néoplatonisme alexandrin.

Aujourd'hui, si j'en crois quelques symptômes (et ils sont faciles à observer dans notre pays, chez nous, esprits ardents, impatients, avides de nouveautés, et où il suffit de quelques années pour mûrir et vieillir la vérité, pour la condamner à une réforme inévitable), il me semble que le moment de la réaction est venu, que son travail sourd et précurseur a commencé. La pensée spiritualiste a reçu, de nos jours, une consécration éclatante dans de beaux écrits qui survivront non-seulement par leur fond, mais aussi par une forme pleine d'éloquence ou pénétrée de poésie. Et maintenant, cette pensée a atteint son point culminant : or, c'est dans le point culminant d'une

théorie que les esprits intelligents surprennent le prélude de son déclin.

Le même rayon de soleil qui dore le sommet d'une vague, et qui révèle sa hauteur, éclaire aussi l'insensible oscillation qui va précipiter la chute de ce flot mobile, devant celui qui s'apprête à lui succéder. Aujourd'hui donc il y a un péril imminent.

Le voici : il y a péril pour le spiritualisme lui-même, pour lui tout entier, avec les corollaires qui lui appartiennent, la religion, l'art, la politique, la vertu. Le mouvement rétrograde a été donné : qui l'arrêtera ? qui marquera le lieu de station où les vainqueurs d'un jour voudront bien laisser reposer l'esprit humain sur un terrain neutre, qui ne sera ni la philosophie de la matière, ni celle de l'esprit ? Non, il ne faut pas l'espérer, car ici le milieu n'est pas possible ; il faut que le monde appartienne au spiritualisme ou au matérialisme : or, si ce dernier triomphe, ce sera pour lui une complète victoire ; et, quand il est le maître, Dieu sait s'il est habile à faire bon marché de ses nobles captifs, et

si l'esprit humain, que dès l'abord il déshérite de sa plus précieuse conception, est accoutumé à se louer de la générosité d'un tel ennemi.

C'est pourquoi il convient à ceux qui combattent dès longtemps pour la cause du spiritualisme, de serrer leurs rangs, de renoncer aux divisions schismatiques, et de modifier autant qu'il sera possible leur ordre de bataille. Le moment vient où la lutte sera engagée sur le principe même des deux doctrines; c'est là, sur ce terrain de séparation, qu'il est utile de se tenir également prêt à l'attaque et à la défense. Il ne faut pas s'y tromper, la question du spiritualisme et du matérialisme sera toujours vive, palpitante, elle sera constamment à l'ordre du jour. Il y a cela au fond de toute discussion dont l'esprit humain est l'objet. C'est toujours ou la matière ou l'esprit qui sont mis en cause : soit que l'un ou l'autre de ces deux éléments ait été sacrifié à de téméraires spéculations d'ontologie, soit que certains points seulement de la science humaine aient été controversés dans leur rapport avec l'existence

substantielle de la matière ou de l'esprit. Avant toute chose, nous sauverons l'esprit, mais nous laisserons durer, nous laisserons subsister la matière.

C'est dire que nous, spiritualistes d'Allemagne et de France, nous avons eu assez d'idéalisme, assez de panthéisme; assez nous avons absorbé la réalité visible et tangible dans l'idée abstraite, impalpable de l'absolu ; assez anéanti la substance de Dieu dans la conception de l'universel, de l'être-tout, un, identique dans tous les éléments de son infinité. Assez de ces chimères, il est temps de soustraire à leurs ténèbres l'esprit humain, et ce qui fait la splendeur avec la vertu de l'esprit humain ; il faut dire avec le pasteur de Virgile :

Claudite jam rivos, pueri, sat prata biberunt.

Pour cela, nous tous, hommes dévoués à la philosophie de l'esprit, nous pouvons commencer la réaction qui se prépare, afin de la diriger et de l'empêcher de se convertir en un choc inévitable qui ne laisserait sur nos pas que ruine et destruction.

Heureuse notre époque si les écrivains qui prétendent à la diriger, donnant à leurs travaux la fixité qui perpétue, s'attachent à fortifier le spiritualisme dans les esprits, en le dégageant de l'alliage dont l'exagération est prompte à ternir sa pureté ! L'ensemble des vérités qui composent une philosophie spiritualiste est une oasis où il doit être toujours permis d'aborder durant notre court pèlerinage au désert de cette vie; mais prenez garde que les théories idéalistiques ne sont qu'un assemblage de sable, éclairé par les prestiges fugitifs de la lumière; elles ne savent rien qu'offrir aux regards altérés un mirage fragile et trompeur, mais dans lequel ne saurait croître ni plante, ni verdure, ni aucune durable végétation.

En matière de religion, de littérature, d'histoire, de morale, de politique et de liberté, il y a nécessité de chercher les limites légitimes, et de maintenir les théories à une hauteur qui les sauve du contact avec les abaissements de la terre, et les dérobe aux regards faibles que la science n'a pas fortifiés; mais toutefois à une

hauteur assez modérée pour que l'esprit intelligent ne se fatigue pas à les considérer dans les voix.

A l'œuvre donc les écrivains, ceux qui sont les chefs de la pensée de notre temps. Qu'ils nous présentent la religion dégagée de ce qui n'est point elle, captive dans les saintes austérités de l'orthodoxie (1); l'ontologie, libre des illusions du panthéisme; la logique, reculant devant le fatal scepticisme qui est la spéculation suprême de Kant. Qu'ils nous fassent une politique qui consacre le droit divin en Dieu, et qui ne prétende jamais le matérialiser sur la terre, notre éphémère habitation; une science historique qui ne fasse pas évanouir la liberté humaine sous la chaîne inflexible et fatale des événements. Qu'en matière d'art, ils aient des principes fondés sur l'idéal et sur la conception absolue, mais sachant respecter les limites et les procédés artistiques du beau; qu'enfin ils saisissent le point d'arrêt sur lequel

(1) Il y a, de nos jours, des théories artistiques inspirées par un sentiment de religion très-louable, mais pleines d'une mysticité qui serait téméraire, sans leur obscurité qui les rend si difficiles à comprendre.

repose toute doctrine; et qu'au lieu de suspendre leur spiritualisme à une hauteur extrême où il flotte sans appui, sur des nuages, ils l'établissent sur les solides remparts de la raison, où il deviendra inaccessible à toutes les attaques du matérialisme, ennemi perpétuel qui vit, qui menace, qui veut entrer.

Et moi aussi j'ai vu ce danger qui menaçait de nos jours la vérité spiritualiste, si difficilement, si chèrement conquise. Simple matelot, le plus obscur de l'équipage, j'ai peut-être ouvert un avis salutaire, en pensant que, dans ce péril de la société, qui ne peut vivre et mourir qu'en vertu des doctrines qu'elle porte en elle, il fallait en toute hâte prêter secours au navire menacé. Prenant l'un après l'autre les monuments idéalistes que notre âge a vus naître depuis le théosophe Saint-Martin, j'ai conseillé de faire deux parts de leur substance, de conserver à la mémoire ce qui est poésie, éloquence entraînante, ce que revendique l'imagination, ce qui est acquis de droit à la postérité. Mais quant à ce qui regarde les doctrines excentriques qu'ils recèlent, qui ont pu nous

séduire et captiver un jour notre raison, j'ai dit : Hâtez-vous de couronner de fleurs ces théories, comme autrefois Homère, le divin exilé de la république de Platon; puis, jetez avec larmes ces beaux trésors à la mer, afin d'alléger le navire, en présence de la tempête qui se lève vers l'horizon. J'ai pensé que, pour retenir le spiritualisme sur nos bords qu'il voudrait quitter, il faut le ramener à ses points les plus purs, les mieux reconnus, les mieux approuvés par le bon sens universel.

Depuis que j'ai commencé à vivre de la vie de l'intelligence, il y a déjà bien des années, combien de doctrines étranges, demi-lumineuses, hors de toute proportion avec la lumière invariable et claire, avec la vérité vive, ont été introduites et plantées avec plus ou moins de profondeur sur le sol de notre pays! Toujours je me suis approché de ces fantaisies brillantes de l'imagination ou d'une raison abusée. Du sein de cet amas incohérent de théories qui naissaient et mouraient au jour le jour, si j'en voyais une plus apparente et plus vive, tel qu'un jet flexible et droit sort

de l'épaisseur des buissons épineux, là je volais, indiscret et capricieux, j'allais me percher sur cette crête; puis, balancé par le moindre zéphyr, je quittais vite ce frêle appui pour changer, pour aller tour à tour m'ébattre sur chacune des branches légères où me conviait un rayon de soleil furtif et passager. Ainsi se passait une jeunesse entière, esclave du souffle léger des doctrines, courant après les visions fantastiques, incapable de s'arrêter sur le solide niveau de la vérité.

Vous aussi, enfants déjà vieillis de la même génération, n'étiez-vous pas où j'étais, errants et inquiets, poursuivants et lassés, chassant aux rayons et négligeant le plein jour, dans l'incertaine vallée où croissaient les doctrines de ce siècle aventureux?

Mais qu'est-ce qu'une jeunesse d'homme? et combien promptement elle s'écoule et passé et disparait! Il importe peu qu'elle n'ait point fleuri, qu'elle n'ait point ouvert un calice brillant à l'astre qui vivifie; qu'elle ait passé triste et sombre, livrée aux soins prématurés de la pensée, des circonstances et du sort; ou

bien, que riante et enjouée, elle ait vite dérobé la surface facile de l'existence ; qu'elle ait été soudaine à s'éprendre d'amour pour les plaisirs qui se présentaient devant elle et la saluaient, en lui demandant de les cueillir ; et que toujours elle ait su ensevelir dans le repos du sommeil les pensées sérieuses qui éternisent la veille de l'esprit méditatif et du cœur inquiet. Qu'importe ? il vient un jour, une heure où on la cherche, cette jeunesse évanouie, et on ne la retrouve plus ; mais, soit que l'on ait vécu avec la pensée ou avec les plaisirs ; que l'on ait aspiré aux fragiles témérités de l'esprit, ou consenti aux molles inspirations du cœur, on se retrouve au même point. On voit au fond de soi un sentiment amer, qui vous dit, comme autrefois un roi désabusé, qu'il y a une égale vanité dans les préoccupations du sage, et dans la course rapide de l'insensé ; qu'il est inconsidéré de consumer sa vie à la poursuite des théories fugitives, comme de boire à la coupe enivrante de la volupté ; et qu'après tout il est temps que l'esprit et le cœur, la sensibilité et la raison, les deux puissances de

l'âme se concilient, s'unissent d'une chaîne fraternelle, cherchent en commun leur dernier asile dans une vie reposée, calme et sûre, et ne voient de digne d'être recherché que ce qui est approuvé par la raison, la justice et la vertu.

C'est pourquoi, après avoir passé par le saint-martinisme en matière de philosophie religieuse, par le saint-simonisme en fait de philosophie sociale, par les ténèbres allemandes sur le principe logique de la certitude des connaissances humaines, que sais-je enfin? par tant de doctrines étranges, vides à force d'être dilatées, brillantes comme des nuages dorés, mais sans prise pour l'esprit, et dont le sol fléchit sous les pas de qui leur demande une demeure, les hommes que ce siècle a mûris se laissent insensiblement ramener au joug de toutes les orthodoxies ; ils redescendent dans l'infaillible voie battue par les meilleurs penseurs de tous les temps. Sans doute, pour ma part, les habitudes consciencieuses de l'enseignement ont contribué à ce résultat de mon esprit; et celui qui, s'il eût écrit il y a quelques an-

nées, aurait voulu imprimer un souvenir de son passage à travers le monde idéal, et s'attribuer le sceau d'une facile individualité, celui-là, plus prudent par la force majeure du temps, a regardé qu'il serait plus utile s'il se plaçait dans la voie large, s'il se faisait le réflecteur de toute science claire, afin de maintenir inaltérées les doctrines du bon sens, de l'immortelle et pure vérité.

C'est cette manière d'envisager les choses qui fait l'unité de la vocation philosophique à laquelle j'ai consacré mes divers écrits. Quelque variés en effet que soient les travaux auxquels la diversité des études et de l'enseignement ait employé ma vie, on voit aisément qu'une même pensée spiritualiste y préside et les assortit. Par l'épigraphe d'un livre que j'ai eu plus d'une fois occasion de citer dans celui-ci, j'ai défini le spiritualisme, *spiritus Dei*, et ainsi ai-je cru donner de ce mot une claire conception. Pourrait-on ne pas comprendre le but de celui qui s'est proposé de considérer tour à tour les diverses branches du savoir dont l'humanité compose son trésor, dans leur

rapport avec les principes premiers, impérissables, qui font la dignité de nos âmes, et qui marquent leur parenté avec l'être divin de qui tout procède, avec l'ESPRIT DE DIEU? Là se trouve la pensée qui, après avoir présidé à mon traité général de philosophie, a également inspiré cet essai d'une application de la philosophie à l'histoire des arts du dessin.

FIN.

TABLE DES MATIÈRES.

CHAPITRE Ier. *Théorie du principe de la beauté dans les arts.* Objet de cette introduction. I. Du symbolisme considéré comme le principe de la beauté; revue générale des arts. II. Application de cette théorie à la poésie. III. Doctrine de l'idéal et de l'imitation de la nature, point de départ des écoles de littérature et d'arts. 1

CHAP. II. *Divisions historiques.* I. Application des principes de la philosophie de l'esprit humain aux divisions de l'histoire générale; psychologie de la civilisation : trois degrés d'états sociaux en raison des trois principales facultés. II. Application de la théorie précédente à l'histoire de l'art; trois degrés dans cette histoire, et trois points de vue dans chaque degré. 65

CHAP. III. *L'art à son berceau.* Point d'art politique; éléments généraux de l'architecture chez les peuples barbares et même dans beaucoup de contrées civilisées; art religieux, c'est le seul qui existe dans ces temps primitifs; théorie de la formation et pour ainsi dire de la génération de l'art, à partir de la pierre symbolique des druides; tombeaux gaulois. 113

CHAP. IV. *La pyramide et la pagode : art oriental.*

I. Il est purement religieux ; examen de trois principes différents qui président à l'art oriental. Quelles nations antiques correspondent proprement à l'idée que nous nous faisons de l'Orient. II. Caractères généraux de l'art oriental. 146

Chap. V. *Origine historique et philosophique de l'art grec ; réfutation de la doctrine de Winckelmann.* Ce critique ne veut point que l'art grec ait son origine dans celui de l'Orient ; réfutation de cette opinion : 1° par le fait historique, en montrant par les monuments la filiation d'un art avec l'autre ; 2° par le fait philosophique, en montrant que l'art grec a un caractère qui lui est propre, savoir l'expression symbolique et platonicienne du beau. Ressemblances de l'art et de la littérature chez les Grecs. Winckelmann n'a point assez vu l'élément spiritualiste de l'art de ce peuple. 179

Chap. VI. *Le temple et l'amphithéâtre ; idée générale et phases diverses de l'art sous l'empire romain.* I. Type de l'art impérial dans la puissance de Rome ; comparaison avec l'art de l'Orient. Application de cette observation à la sculpture et à la numismatique. II. Tableau de la décadence de l'empire et de celle de l'art, jusqu'après Constantin. Peinture helléno-chrétienne des catacombes. III. Système pour expliquer la transition de l'art romain à celui du moyen-âge. 229

Chap. VII. *La cathédrale et l'art du moyen-âge.* I. De l'architecture gothique ; tableau général de son symbolisme. II. Du rôle que la statuaire remplit dans l'art du moyen-âge ; elle est subordonnée à l'architecture.

III. Même observation par rapport à la peinture ; sur les destructions qui se font des monuments pittoresques du moyen-âge. IV. Mobiles philosophiques de l'art au moyen-âge ; tristesse et enjouement, double principe qui se retrouve en toute vie comme en toute société humaine. 287

Chap. VIII. *Milan et Rome. Éléments dont l'art se compose durant trois siècles de l'époque moderne.* Tendance de l'art à perdre la beauté du symbolisme chrétien ; la peinture prédomine ; trois éléments à distinguer. I. Élément chrétien : comment il persiste dans la peinture et s'élève à la plus haute splendeur dans l'école romaine ; peinture florentine du xive siècle ; un mot sur l'école espagnole. II. Élément populaire : en Italie, il se montre surtout dans l'école de Venise ; il est très-remarquable en Flandre et aussi en Allemagne. III. Élément antique : en Italie, il prédomine dans l'école des Carraches ; c'est en France qu'il se déploie. Tableau de l'art français au xvie et au xviie siècle : peinture, architecture et statuaire ; double caractère dans ces deux siècles, nouveau symbolisme ; siècle de Louis le Grand. IV. Tableau de la société et de l'art dans le xviiie siècle ; idée générale. V. De l'art dans le xixe siècle, et quelques mots sur le temps présent. 34

Chap. IX. *Progrès et destinée des arts du dessin.* I. Considérations sur le progrès de la société en général, et sur le progrès de l'art en particulier ; rappel à l'objet contenu dans le 2e chapitre. II. Motifs de penser que l'imitation de l'art grec convient à notre

temps, comme époque et comme art de transition.
III. L'art pourra se trouver une voie nouvelle qui lui appartienne en propre; éléments qui devront présider à cet art; soupçons de l'avenir; prééminence de notre pays. .. 423

Épilogue. Nécessité de dégager la science de ce qu'il y a d'excessif dans le spiritualisme, afin de la garantir contre le retour des doctrines matérielles; direction générale qui a présidé à cet ouvrage et à l'ensemble des travaux de son auteur. 459

FIN DE LA TABLE.

ERRATA.

Page 122, depuis Sinaï, *lisez* le Sinaï.
Page 367, Perugini (deux fois répété), *lisez* Pérugin.
Page 374, consume, *lisez* consumera.
Page 376, du pinceau chrétien, *ponctuez* ;
Page 387, obseurs paysages, *lisez* beaux paysages.
 Idem, de sa composition, *ponctuez* !
Page 388, une inspiration, *lisez* une grande inspiration.
Page 391, jours fugitifs, *lisez* joies fugitives.
Page 398, et de la façade, *lisez* et la façade.
Page 400, pourrait, *lisez* pouvait.
Page 405, l'art respirable, *lisez* l'air.
Page 406, l'art et le type, *lisez* le type.
Page 410, de l'un et de l'autre, *lisez* de l'un ou de l'autre.
Page 458, trouve son profit, *lisez* y trouve.

www.ingramcontent.com/pod-product-compliance
Lightning Source LLC
Chambersburg PA
CBHW051345220526
45469CB00001B/119